지연의 윤리학

지연의 윤리학
김홍기

워크룸 프레스

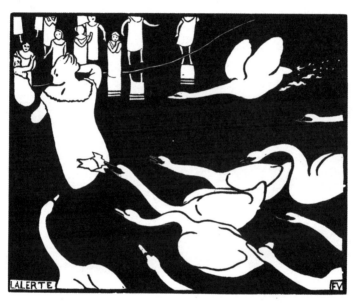

LALERTE

FV

Félix Edouard Vallotton, *The Alarm*, 1895

달리는 기관차를 멈추게 하는 장력은

얼마나 고요해야 하는지
얼마나 자유로워야 하는지
또는 얼마나 천진해야 하는지

아내의 방에 와서도 점점 어린애가
　　　되어갔다던 김수영처럼
혁명은 안 되고 방만 바꾸어버렸다던
　　　김수영처럼
— 나희덕,「달리는 기관차를 멈춰
세우려면」(2021) 중에서

　　　미술비평은 미술사와 미학 이론을 폭넓게
참조해야 하지만 그 궁극적인 목적은 무엇보다도 현재의
미술적 실천을 견인하고 추동하는 동시대적 감각과 감성을
해명하는 것이다. 그러기 위해서는 우선 미술비평이 전제하는
동시대성에 대한 나름의 정의가 확립되어 있어야 하며, 이에
개입하는 오늘날의 작가, 작품, 전시의 구체적 활동을 정확한
어휘로 담론화해야 한다. 이러한 미술비평의 '동시대성'이야말로
비평을 미술사나 미학과 구별 짓는 일차적인 근거일 것이다.
미술비평은 미술사보다 현재적이어야 하며 미학보다
구체적이어야 한다. 결국 비평이라는 것은 '여기, 지금'을
규정하는 시공간적 조건을 당대의 미술을 참조하여 끊임없이
되묻는 작업이다.

우리의 '여기, 지금'은 어떻게 서술될 수 있을까? 매체 특수성을 내세운 모더니즘의 거대 담론은 일찌감치 무너진 것으로 간주되어 유령처럼 떠돌고, 포스트모더니즘의 비유기적인 작은 서사들은 제각각 이명처럼 웅성대며 극도의 피로감을 불러일으키고 있다. 이곳의 오늘은 온갖 수준에서 모순되고 상충하는 가치가 뒤섞인 혼돈의 상태라고 할 수 있다. 한편으로는 디지털 기술의 급속한 발전에 따라 새로운 미디어를 활용한 미술이 각광을 받는가 하면, 다른 한편으로는 회화나 조각 같은 전통적인 미술의 표현 방식에 대한 관심이 새삼 높아지기도 한다. 한편으로는 국가 단위를 넘어선 글로벌한 관점이 힘껏 요구되면서도, 다른 한편으로는 국민국가나 대륙 단위의 고유한 로컬의 가치를 한껏 추켜세우기도 한다. 더불어, 후쿠시마 참사로 가시화된 원자력 위기, 신종 코로나바이러스와 미세 먼지, 탄소 중립 등으로 대두된 환경 문제, 인공지능의 발달로 시급해진 인간성의 재고 등 여러 방면에서 재난과 파국의 도래에 대한 불안이 가중되면서 미래는 더 이상 진보를 거듭하며 도달할 유토피아의 약속이 아니라 성큼 임박한 디스토피아의 목적지로 여겨진다. 이와 같이 담론적 차원의 혼돈과 역사적 차원의 불안이 우리의 '동시대성'을 규정하고 있다. 그간 이러한 시대 의식은 '폐허'와 같은 낭만적이고 냉소적인 어휘로 기술되기도 했고, 또한 '포스트-컨템포러리', '포스트-포스트모더니즘' 등의 괴이한 합성어로 규정(아니, 차라리 미규정)되기도 했다.

나는 10년 남짓한 시간 동안 줄곧 이와 같은 비평의 역할과 시공의 조건을 염두에 두고 동시대 미술에 관한 여러 편의 글을 작성해 왔다. 이제 그중 일부를 추려 현재의 예술 현장을 들여다볼 어떤 관점을 제안해 보고자 한다. 거대 담론의 중심 권력을 회복하려는 것도 아닌, 그렇다고 주변적인 일화로만 이루어진 작은 이야기들에 안주하려는 것도 아닌, 이 이중

구속 상태 자체를 동시대 미술의 엄연한 사유 대상으로 긍정할 수 있는 비평적 태도를 시연해 보고자 한다. 모더니즘의 절대주의와 포스트모더니즘의 상대주의를 나선형의 궤적으로 가로지르는 제3의 사유 공간을 확보하기 위해서 '지연'이라는 일종의 비평적 어휘를 시험해 보고자 한다. 지연이란 우유부단한 망설임이나 유효한 행위에 대한 성마른 포기가 아니라 감히 판단을 유보하고 그 유예의 장면을 시청각적으로 표현해 내는 적극적인 결단으로 이해되어야 한다. 중심과 주변, 세계화와 국민국가, 매체와 포스트 매체(또는 멀티미디어), 수직성과 수평성, 미술의 자율성과 장소 특정성 등 여러 이항 대립 앞에서 섣부른 양자택일을 시도하기보다 그 대립 자체를 문제화하기 위한 사유의 공간을 창출하려는 실천인 것이다. 즉, 사유의 중지가 아니라 사유의 (재)시작을 위한 미술의 방법론이다. 이와 같은 지연의 윤리, 또는 감속의 실천은 더 나은 미래에 대한 역사적 아방가르드의 믿음이 무색해진 작금의 현실에서 동시대 미술이 갖춰야 할 덕목이기도 하다. 동시대 미술은 도래할 파국의 예감 속에서 어떻게 시간의 흐름을 지연시킬 것인가? 지연은 곳곳에 파다한 묵시록적 전망에 맞서서 근거 없는 낙관주의와 강단 없는 비관주의를 가로지르는 동시대 미술의 전략으로 기능할 수 있는가? 이러한 문제의식이 이 책에서 직간접적으로 논의되는 내용이다.

　물론 이러한 논의가 우리의 시선이 닿는 모든 예술 현장의 실천들을 아우르지는 못할 것이다. 그런 포괄적 테제가 존재할 수 있으리라는 기대가 이미 시대착오적이다. 다만 이 책의 본문에서 다뤄지는 여러 작업과 전시를 통해 이 '지연'의 명제가 단지 관념적이고 추상적인 이론적 산물이 아니라 실제로 동시대 작가들이 오늘날의 현실 세계에 개입하기 위해 도모하는 실천과 밀접하게 연관되어 있음을 보이려 한다. 비평이란 본질적으로 '여기, 지금'의 미술 실천과 맞닿아 있기에 창작과 유리된

공염불에 그치지 않고 예술 현장의 활동들과 조응하고 공명하는 글쓰기이다. 그간 여러 지면에 산발적으로 수록한 비평들을 한데 모아 한 권의 책으로 엮음으로써 담론의 과잉과 결핍이 공존하는 오늘날의 역설적인 예술 현장에 어떤 구조적이고 일관적인 비평적 관점과 태도가 존재할 수 있는지 시험해 보고자 한다.

지연의 윤리학은 비디오아트의 슬로모션에 대한 관심에서 출발한 개념을 동시대 미술 일반으로 확장한 것이다. 이러한 확장을 염두에 두지 않았으면 이 책에서 다루는 내용은 동시대의 무빙 이미지에 대한 비평으로 대폭 축소되었을 것이다. 그러나 처음에는 비디오아트에서의 슬로모션에 대한 관심에서 해당 개념이 도출되었음에도 불구하고, 그 개념의 확장성을 시험하는 도중에 나는 아날로그 매체로서의 비디오가 디지털 기술 발전의 여파로 쇠퇴했다 하더라도 그것으로부터 촉발된 예술적 가능성으로서의 '지연'은 온갖 장르의 동시대 미술 전반에 '비디오적인 것'으로서 잔존한다고 생각한다. 그러므로 개념의 이런 확장을 시험하기 위해 소환된 작가들은 비디오 매체를 작업의 주된 표현 양식으로 활용하는 작가들뿐만 아니라 회화, 조각, 사진 등 다른 매체에 주목하는 작가들까지 포함한다. 이 책에 담긴 작가와 작품에 대한 논의가 동시대 미술 현장과 밀접히 연관된 담론의 공간을 창출하는 데까지 이어지기를 바란다.

이 책의 I장은 책의 제목이기도 한 '지연의 윤리학'이란 무엇이며 어떤 맥락과 문제의식에서 고안된 것인지를 밝힌다. 발터 벤야민의 「역사의 철학에 대하여」와 후설 현상학의 '에포케(epoché, 판단 중지)' 개념에서 영감을 얻은 이 명제는 동시대의 현실 인식이 다가올 파국에 대한 인식과 다름없다는 전제에서 출발한다. 생태 위기, 세계 곳곳의 국지적 분쟁,

난민, 전염병, 첨단 기술의 위협적 발전 등 온갖 분야에서 어떤 도래할 파국의 징후들이 넘쳐나는 오늘날, 우리에게 요구되는 윤리학이란 특정한 행동을 촉구하는 것이라기보다는 오히려 즉각적인 행동을 지연하여 파국의 도래를 늦추면서 사유의 기회를 마련하는 데 있지 않을까? 지난 세기의 미래파를 비롯한 역사적 아방가르드가 역사를 가속시켜 유토피아의 실현을 앞당기려 했다면, 오늘날의 미술이란 역사의 광풍을 감속시켜 섣부른 판단을 유보하고 현재의 비관주의에 대해 근본적으로 성찰해 볼 수 있는 사유의 공간을 열어젖히는 과제를 지니고 있는 것이 아닐까?

이런 맥락에서 우리가 비디오라는 매체에 주목하는 이유는 그것이 무엇보다도 지연의 시공간을 시각화하는 장치였기 때문이다. 더글러스 고든의 「24시간 사이코」(1993)가 잘 보여 주었듯이 비디오는 서스펜스 영화로 대변되는 시간의 리듬을 극단적으로 지연시켜 이미지가 봉사하는 서사가 아니라 이미지 그 자체를 성찰의 대상으로 만들어 내는 장치였기 때문이다. 그렇다고 오늘날의 미술이 죄다 비디오를 이용한 작업을 수행해야 한다는 얘기는 아니다. 디지털 기술의 발달로 인해 이제는 사진, 영화, 비디오의 매체적 구분은 별다른 의미가 없어졌으며, 아날로그 비디오는 이미 역사적 매체로 그 수명을 다해 쇠퇴했기 때문이다. 더군다나 지금은 한 가지 매체만을 끈질기게 탐구하는 모더니즘적 의미의 작가들보다는 회화든, 조각이든, 무빙 이미지든, 디지털 이미지든 필요에 따라 자유롭게 구사하고 조합하는 작가들이 활동하는 시대이기도 하다. 따라서 매체로서의 '비디오'가 쇠퇴한 이후에도 엄연히 잔존하는 태도로서의 '비디오적인 것'이 동시대에 요구되는 예술의 덕목일 것이다.

모더니즘과 리얼리즘 간의 냉전이 종식된 이후에 도래한 포스트모더니즘은 어쩌면 예술의 총체적 아노미를 지칭하는

그럴싸한 이름이었는지도 모른다. 모더니즘의 순수주의를 지나서 포스트모더니즘의 상대주의마저 그 효력을 잃은 지금이야말로, 어쩌면 섣불리 그 '다음'(post-)을 강박적으로 호출하고 옹립하기보다는 지연과 유예의 시공간을 창출해 내는 예술적 방법론을 도모해야 할 때이다. 이런 관점에서 느닷없이 우리에게 도착한 '다원예술'이라는 신조어는 비판적으로 검토될 필요가 있다. 새로운 이름을 발명해 냄으로써 마치 무언가 새로운 21세기적인 것이 도래한 듯한 착시를 불러일으키는 '새로움에 대한 강박'이 이 명칭에 고스란히 담겨 있기 때문이다. 그러나 실상을 살펴보면 다원예술에 대한 정의는 공연예술과 시각예술의 결합 그 이상도 그 이하도 아니며, 그 연원이 멀게는 고대의 제의에서부터 근대의 오페라나 연극, 가장 최근에는 '관계 미술'이라는 이름으로 불리던 예술 실천으로까지 이어지는 텅 빈 기표와 같은 것이다. 우리의 제안은 차라리 '다원예술'이라는 수다스러운 허울에 침묵을 고하자는 것이다. 물론 이때의 침묵은 포기와 체념의 부정적 기호가 아니라 '새로움에 대한 강박'을 감히 중단시키는 적극적인 결단의 의지로 이해되어야 한다.

이런 '지연의 윤리학'을 효과적으로 보여 주는 사례로 우리는 『올해의 작가상 2020』에서 선보인 김민애의 「1. 안녕하세요 2. Hello」(국립현대미술관, 2020)를 살펴본다. 김민애는 전시 공간에 기생하는 장소 특정적 조각으로 2010년대 초부터 본격적으로 활동하기 시작했다. 그러다가 두산갤러리에서 열린 그의 세 번째 개인전 「검은, 분홍 공」(2014)을 자신의 기생 조각들을 위한 '장례식'으로 꾸민다. 주어진 건축 공간의 맥락에 의존하는 장소 특정적 미술이 철거되어 그 맥락에서 이탈하는 순간 단명해 버리고 마는 덧없음을 전시 전면에 내세운 것이다. 이 '장례식' 이후에 김민애가 기생 조각을 관뒀냐 하면 결코 그렇지 않다.

그는 「I. 안녕하세요 2. Hello」를 그의 기생적인 조각들과
자립적으로 보이는 조각들이 뒤섞인 혼성의 공간으로 꾸민다.
장소 특정적인 포스트모더니즘적 방법론에 대한 회의와
자립적인 조각의 모더니즘적 테제에 대한 의욕이 혼재된
기이한 '회고전'을 펼쳐 놓은 것이다. 김민애는 모더니즘과
포스트모더니즘을 모두 통과한 오늘날의 작가가 겪는 곤경을
잘 보여 준다. 그는 그의 기생 조각들에 수차례 마침표를 찍으며
그 '다음'(post-)으로 넘어가고자 하지만, 별안간 그 마침표들은
나란히 모여 긴 말줄임표로 보인다. 지연과 유예의 구두점이
생성되는 것이다. 김민애는 동시대 미술 작가로서 자신이 겪는
곤경을 숨기거나 가장하지 않고 '말줄임표의 시공간'을 연출하여
그 종결되지 않는 애도 작업 자체를 예술적 사유의 대상으로
만든다.

2장은 모더니즘과 포스트모더니즘 사이를 갈팡질팡하며 곤경에
처한 동시대의 현실을 보여 주는 여러 사례를 살펴본다. 과거를
망각함으로써 현재에 몰두할 수도 없고, 그렇다고 과거에 대한
향수에 빠져 현재를 외면할 수도 없는, 이런 동시대 미술의
곤경 속에서 우리는 어떠한 지혜를 발휘해야 하는가? 이런
각도에서 베니스 비엔날레는 그 자체로 매우 문제적인 이벤트일
것이다. 왜냐하면 베니스 비엔날레라는 제도가 지극히 근대적인
국민국가의 파빌리온들과 지극히 탈근대적인 아르세날레의
글로벌한 본전시로 구성되어 있기 때문이다. 즉, 이 이벤트는
모던의 세계관과 포스트모던의 세계관이 기이하게 공존하는
분열적 장소인 것이다. 근대의 유산에 대한 반동적인 향수와
급진적인 망각이 이 제도 속에서 갈팡질팡한다. 우리는 2011년
베니스 비엔날레를 예시로 삼아 그 곤경의 실상을 구체적으로
들여다본다. 이해의 베니스 비엔날레가 특별히 우리의
주목을 끄는 이유는 비엔날레 본전시의 주제가 바로 이런

근대와 탈근대의 분열증적 긴장 관계, 국가별 파빌리온으로
대변되는 모더니즘적 세계관과 글로벌한 전시로 대표되는
포스트모더니즘적 세계관의 불가피한 충돌, 과거와 현재의
시대착오적인 경합 현상이기 때문이다. 즉, 이 전시는 베니스
비엔날레라는 제도 그 자체에 관한 자기 반영적 전시인 것이다.
과연 이 전시는 위와 같은 베니스 비엔날레의 이율배반적인
구조에 어떠한 제언을 던지고 있는 것일까? 그 제언은 전시 공간
내에서 효과적으로 현실화되고 있는가?

　　그런가 하면, 우리 미술계에는 글로벌과 로컬의 양자택일이
야기하는 곤경을 애써 외면하려는 또 다른 시도가 있다.
그것은 그 양자를 절충하는, 이른바 아시아 미술 담론을
내세우는 것이다. 국민국가라는 근대적 단위를 내세우긴
겸연쩍고, 그렇다고 탈근대적 글로벌리즘을 표방하긴 꺼려질
때, 그 중간적인 단위로 아시아 미술을 표방하는 것이다.
그 예로 우리가 살펴보는 전시는 전북도립미술관에서 열린
『아시아현대미술전 2015』(2015)이다. 외관상 이 전시는
국민국가라는 근대적 개체와 세계화라는 탈근대적 보편을
모두 비켜 가는 제3의 길을 모색하는 것처럼 보이지만, 실상을
들여다보면 철저하게 패권주의적인 근대적 식민 권력의 구조를
그대로 답습하고 있다. 즉, 중심과 주변이라는 권력의 불평등한
구조를 그대로 유지한 채 줄곧 제3세계라는 주변적 위치에
머물러 왔던 아시아 미술이 세계의 중심을 탈취해야 한다는
메시지를 공공연하게 전파하는 것이다. 이러한 태도는 중심과
주변이라는 권력적 구조에 대한 아무런 성찰 없이 그 자리만
뒤바꾸려는 시도와 다름없다. 이를 통해 도래할 미래는 실상은
거짓된 미래, 과거의 역전된 형상으로 새로움을 가장한 낡은
미래일 뿐이다. 중요한 것은 누가 중심을 쟁취할 것인가 하는
물음이 아니라 중심과 주변의 권력 구조 그 자체를 해체할 '판단
유보의 시공간'을 조직해 내는 예술적 실천이다.

다른 한편, 2014년과 2016년에 열린 두 차례의 타이베이 비엔날레는 각자 나름의 방식으로 동시대 미술의 곤경을 성찰하는 기회가 되었다. 먼저, 2014년의 비엔날레는 1990년대에 관계 미학을 제시하며 유명세를 탄 프랑스의 큐레이터 니콜라 부리오가 총감독을 맡은 전시였다. 부리오는 가속화된 기술 발전으로 인한 불안, 진보에 대한 맹목적 추종에서 비롯된 무분별한 도시화와 산업화가 야기한 생태계의 위기 등 도래할 파국에 대한 지연의 필요성을 적확하게 포착해 내면서 인류세 개념에 기반을 둔 작금의 동시대성을 규정한다. 전시의 제목이 명시적으로 드러내듯이 오늘날의 "극렬 가속도"를 지연시키는 것이 동시대 미술에 부과된 일차적인 과제라는 것이다. 그는 관계 미학의 범위를 더욱 확장시킨다. 1990년대의 관계 미학이 인간 대 인간의 관계에 기반을 둔 이론이었다면, 오늘날 요구되는 관계 미학은 인간 대 인간의 관계뿐만 아니라 더 중요하게는 인간 대 비인간—동식물, 환경, 테크놀로지 등—의 관계까지 사유하는 것이어야 한다는 얘기다. 이렇듯 부리오는 속도의 관점에서 예술이 수행할 수 있는 지연의 윤리학을 나름의 방식으로 선취한다. 하지만 그가 이렇게 확보한 인간과 비인간의 판단 유예의 시공간은 결국 인간의 형상으로 환원되는 것으로 일단락되고 만다. 그의 인류세적 변증법은 인간의 안티테제로 비인간을 설정하지만 금세 그 대립을 지양시켜 더 포괄적인 인간의 형상으로 종합되고 마는 것이다. 즉, 그의 감속은 더 큰 가속을 위한 기만적 제스처일 뿐이다. 그러나 우리가 생각하는 지연의 윤리학은 황급한 종합을 한사코 마다하는 것, 발터 벤야민의 어휘를 빌리자면 "멈추어 선 변증법"에 가까운 것이다.

2016년의 타이베이 비엔날레는 "미래의 계보"라는 역설적인 주제를 다룬다. 판단 유보의 시공간 속에서 모든 가치의 재평가가 이루어질 때, 우리가 새삼 주목하게 되는

대상 중 하나는 '아카이브'이다. 왜냐하면, 과거·현재·미래의 선형적 구도를 전제하는 진보주의의 미망에서 벗어나는 순간, 아카이브는 또 다른 현재의 가능성, 더 나아가 다른 방식으로 전개될 미래의 가능성을 내장한 씨앗으로 현상되기 때문이다. 이 전시는 역사를 현재와 대질시키면서 기억을 계승하고 (재)해석하면서 미래의 계보를 상상해 내는 예술적 실천에 주목한다. 즉, 선형적 시간의 일방적 구도를 판단 유보하여 현재, 과거, 미래를 동일선상에서 사유하는, 이른바 시대착오를 내장한 동시대성을 전시로 시각화하려 시도한다. 그렇지만 이 전시도 부리오의 전시와 마찬가지의 우를 범한다. 부리오가 비인간이라는 인간의 타자를 내세웠지만 결국에 그것을 인간과의 유사성을 기준으로 흡수하고 말았다면, 2016년의 타이베이 비엔날레는 서로 다른 시간들을 한데 모아 놓았지만 결국엔 그 시간들 간의 유사성만을 확인하는 데 그쳤기 때문이다. 유사한 과거와 유사한 현재가 만나면 이로부터 연역되는 건 오로지 유사한 미래뿐이다. 이것은 엄밀히 말하자면 미래가 아니라 그저 현재의 지루한 연장일 뿐이다. 미래는 연역되는 것이 아니라 발명되는 것이다. 유사하지 않은 시간과 공간이 서로 마주쳐 전혀 뜻밖의 유사성이 만들어질 때 새로운 시간의 가능성이 열리기 시작하는 것이다. 우리는 그 가능성을 미래라고 부른다.

3장은 이 책의 주제인 '자연의 윤리학'의 시발점이 된 비디오 매체를 활용하는 오늘날 미술 작가들의 작업을 검토해 본다. 먼저, 전소정의 작업에서 우리가 주목하는 것은 그가 디지털 비디오 매체를 통해 공감각적 이미지를 만들어 내는 방식이다. 모두 알다시피 공감각이란 어떤 하나의 감각이 다른 영역의 감각을 일으키는 일이다. 전소정은 비디오로 여러 감각들 간의 상관관계를 다루면서 그것들 간의 위계를 판단 중지하여 감각들

간의 수평적인 번역 가능성을 시험할 사유의 공간을 창출한다. 전통적으로 미술의 영역에서 가장 우월시되는 감각인 시각의 위계를 낮추어 여타의 감각들과 동등한 위치에 놓음으로써 공감각적 이미지를 재고하는 것이다. 그중 시각과 청각의 상관관계는 비디오가 본질적으로 시청각 매체라는 의미에서 가장 우선적으로 상상할 수 있는 것이다. 전소정의 작업에서 더 주목할 부분은 그가 시각과 청각뿐만 아니라 촉각까지도 비디오적인 방식으로 구현해 내려 한다는 사실이다. 이를 위해 그는 때때로 극단적인 클로즈업을 구사하여 스크린의 시각적 측면뿐만 아니라 이미지 입자의 촉각성을 강조하고, 「광인들의 배」(2016)에서는 맹인 무용수를 등장시켜 고의적으로 시각적 감각의 세력을 현저히 누그러뜨린다. 공감각적 실험은 한 감각을 다른 감각으로 번역하는 일이다. 어떤 특정한 언어가 다른 언어보다 우월하다고 말할 수 없듯이, 어떤 특정한 감각이 다른 감각보다 우월하다고 말할 수는 없다. 다만 그 감각들을 탈중심적으로 (재)분배하는 행위 속에서 감각들의 분리와 결합을 매번 다르게 반복하는 공감각적인 번역의 행위가 중요한 것이다. 그 행위를 지속할 수 있는 것이 전소정의 '예술하는 습관'이 지닌 힘이다.

임영주는 비디오 매체를 통해 현대 과학의 합리성과 현대 종교의 비합리성이 나눠지고 이어지는 '틈'이나 '구멍'을 형상화한다. 또는 신체의 은유를 빗대어 말하자면 그 두 세계 간의 '관절'을 보여 준다. 과학과 종교, 합리성과 비합리성을 양자택일의 관점에서 바라보지 않고 가치 판단을 유보한 채 각각의 대립쌍이 서로 맞물리는 현장을 현상학적으로 기술하는 것이다. 그 대립의 공존이 우리의 동시대성을 구성하기 때문에, 임영주의 작업은 과학과 미신 중 어느 한쪽을 배척하지 않는다. 그는 글리치 효과(glitch effect)를 사용한 이미지로 정신의 세계를 시각화하며, 미국항공우주국에서

제공한 이미지로 미신의 풍경을 그려 내며, 불장난과 야뇨증의 관계에 접근할 때도 꿈풀이의 서사만큼이나 두뇌와 비뇨기 사이의 상호관계에도 관심을 가지며, 청각의 이상 현상을 다룰 때에도 의학의 담론만큼이나 신앙의 교의도 참조한다. 중요한 것은 과학과 신앙의 마디, 또는 정설과 속설의 마디를 적절하고 자연스럽게 나누고 붙이는 것이다. 말하자면 임영주가 시각화하는 텍스트의 틈과 이미지의 구멍은 '물렁뼈와 미끈액'이 잘 갖춰진 관절의 자리인 것이다. 그 자리는 접속과 분리의 양자택일을 유보하는, 혹은 접속과 분리를 동시에 사유하는 '지연의 시공간'이다.

이윤이의 비디오 작업은 대칭적인 이미지를 자주 사용하여 거울과 같은 효과를 자아낸다. 이때의 거울 효과는 비단 시각적인 차원에 그치는 것이 아닌데, 왜냐하면 청각적인 차원에서도 그는 대칭적인 목소리를 만들어 내는 메아리나 하울링에 주목하기 때문이다. 대칭에 대한 매혹은 동시에 위험한 것이기도 하다. 거울에 비친 나의 이미지, 메아리로 되돌아오는 나의 목소리는 자아에게 자기 확신을 주어 견고하고 독립적인 정체성을 갖추게도 하지만, 자칫하면 타자가 부재하는 혼자만의 세계로 자아를 이끌어 고립적인 상황을 초래할 수도 있다. 사실 이런 나르시시즘의 위험은 비디오아트의 탄생부터 줄곧 지적되어 온 것이다. 1960년대 중반 소니사에서 휴대용 비디오카메라가 출시되자마자 작가들의 주목을 받은 까닭은 이 장치가 휴대하기 편하고 비교적 저렴했기 때문이었다. 여러 작가들이 홀로 작업실에서 카메라 앞에 거울처럼 마주 앉아 독백을 읊으며 나르시시즘적인 작업을 만들어 냈다. 오늘날에도 카메라를 거울로 삼아 대칭적이고 폐쇄적인 자아의 (유사)세계를 드러내려는 경향은 여전히 존재한다. 이런 경향은 작업에 등장하는 모든 인물을 작가의 분신으로 환원하고 모든 대화를 작가의 독백으로 귀결시킨다. 그러나 이윤이는 이미지와

사운드의 거울 효과에 매혹되면서도 그 매끈한 표면에 오작동을 일으켜 타자가 틈입할 여지를 만든다. 대칭적인 공간을 마구 휘젓는 사선의 이미지, 내적 독백을 교란하는 화재경보 사운드 등이 나르시시즘의 견고한 틀에 균열을 일으키는 것이다. 즉, 그의 비디오 작업은 내담(內談)과 내담(來談)이 마주쳐 서로 대립하는 장소이다. 이윤이는 그 대립을 해소하거나 지양하지 않는다. 안으로 포개지는 이미지와 밖으로 펼쳐지는 이미지, 자아로 수렴하는 목소리와 세계로 발산하는 목소리가 긴장을 유지하며 그의 작업을 이끌어 간다.

장서영의 비디오 작업에서 가장 눈에 띄는 부분은 모든 영화적 서사의 흐름을 지연시키고 끊임없이 공회전하는 시간을 표현하기 위해 루프 기법을 활용하는 방식이다. 이 반복적인 유예의 시공간은, 장서영의 어휘를 빌리자면 "잉여 시간", "시간 외 시간"이며 "구멍 난 치즈에서 치즈를 빼면 남는 것"이다. 장서영의 비디오 작업은 일반적인 서사 영화의 반대편에 놓인다. 서사 영화의 플롯이 주요한 인물의 액션과 유의미한 사건의 연속으로 이루어진다면, 장서영의 작업은 서사 영화의 이 모든 주요 요소를 지연시킴으로써 액션과 액션 사이의 생략된 몸짓, 사건과 사건 사이의 무화된 시간으로 채워진다. 도약이 유예된 웅크린 시간, 공연이 미정된 리허설의 시간, 호명될 때까지 조용히 기다려야 하는 시간의 터널이 그의 작업을 채운다. 그 무의미해 보이는 반복의 시공간은 서사 영화의 내장이라고 불릴 만하다. 극장의 영사기를 끄고 서사 영화의 스크린-피부를 들춰내야 비로소 제 몸을 드러내는, 사건으로 수렴되지 못하는 반복적인 수축과 이완의 루프가 자리한 장소이기 때문이다. 장서영이 구사하는 지연의 방법론은 양말을 뒤집듯 일반적인 서사의 겉과 속을 뒤집어 사건으로 인정받지 못한 시간, 부피를 부여받지 못한 신체, 의미를 획득하지 못한 몸짓, 즉 무한정 루프를 거듭하는, 서사의 내장을

꺼내어 보여 주는 것이다.

남화연은 10년에 가까운 시간을 들여 20세기 초반의 한국인 무용수 최승희의 굴곡진 생애와 예술을 주제로 여러 편의 작업을 지속해 왔다. 그 긴 여정을 갈무리하는 개인전이 『마음의 흐름』(아트선재센터, 2020)이다. 우리가 남화연의 이 전시에서 주목하는 것은 그가 비디오를 활용하는 방식, 그가 춤추는 신체를 다루는 방식, 그가 「사물보다 큰」(2019-2020)이라는 출품작에서 바다를 바라보는 방식 사이에서 발견되는 어떤 동형성이다. 남화연은 비디오가 움직이는 신체보다는 그 움직임의 멈춤을 형상화하는 매체라고 여기며, 춤이라는 장르에 대해서는 움직임을 쌓아 가는 과정보다는 신체의 움직임에 멈춤의 계기를 도입하는 과정으로 이해하고, 바다의 출렁이는 표면의 움직임을 그 바닥에 멈춰 있는 오래된 물과 함께 사유한다. 여기서 비디오, 춤추는 신체, 바다는 공통적으로 움직임에 지연의 계기를 가하는 매체인 것이다. 남화연에게 비디오는 신체의 무빙 이미지를 시각화하기 위한 매체이기보다는 무빙 이미지에 사진, 회화, 조각과도 같은 스틸 이미지를 맞세우는, 다시 말해 움직임에 멈춤을 도입하여 이미지 자체의 리듬과 박자를 만들어 내는 매체로 보인다. 즉, 정지된 이미지에 영혼을 불어넣어 움직임을 창출하는 매체가 아니라 기존의 움직이는 이미지에서 움직임을 덜어 내어 지연된 이미지, 머무르는 이미지를 추출하는 매체인 것이다.

4장은 지연의 윤리학이라는 동시대 미술과 비평의 태도와 관련하여 회화 장르에서 발견되는 여러 사례들을 다룬다. 도래할 파국의 예감에서 비롯된 불안의 감정을 회화로 형상화하는 예로 우리는 윤대희의 드로잉을 살펴본다. 윤대희는 불안과 고립의 세계를 목탄 드로잉으로 그려낸다. 그의 작업은 곧 그가 자기 자신과 부단히 대면하는 과정과 같다. 그러나

그가 기꺼이 떠맡는 고립이 결코 자기 자신을 봉인하는 데까지
이르지 않는 까닭은 그 고립을 이끌어 내는 불안이라는 감정이
작가 본인의 것만이 아니라 인간의 근본적인 감정이기 때문일
것이다. 작가뿐만 아니라 우리 모두가 텅 빈 세계 속에 내던져진
듯한 감정을 공유하고 있지 않은가? 윤대희는 아무것도 아니고
어디에도 없는, 하지만 인간 존재의 근본 감정인 불안을
형상화하려는 모순에 직면한다. 규정된 대상도 아니고 위치도
특정되지 않는 감정을 어떻게 평면에 묘사할 것인가? 주어 없는
동사, 얼굴 없는 표정과 같은 감정을 어떻게 선과 색으로 그려
낼 것인가? 무모해 보이는 이런 시도를 화가는 마다하지 않는다.
정체가 불분명한 덩어리, 실루엣마저 불확실한 짙은 밤, 장소도
인물도 불명료한 꿈의 단편, 요컨대 짙은 안개처럼 스며드는
불안의 풍경을 그는 목탄 드로잉으로 평면 위에서 자라게
만든다.

　　양유연은 오늘날 개인의 차원에서 가중되는 불안이
사회적 차원에서 극단적인 양가감정의 공존으로 드러나는
현상을 주의 깊게 관찰한다. 불신과 맹신, 벗과 적, 빛과
어둠, 서치라이트와 스포트라이트, 매혹과 혐오 등 양유연의
회화를 가로지르는 이분법적 대상들은 외관상으로는 서로
대립하는 것처럼 보이지만 그에 못지않게 어떤 공통점을
지닌다. 그것은 그 양편이 모두 극단의 형태를 띤다는 점이다.
하나의 극단은 언제나 또 다른 극단과 직접적으로 통하는
법이다. 맹신은 쉽사리 불신으로 돌변하며, 벗이 적이 되어
버리는 것도 한순간의 일이다. 갈채와 매도의 지치지 않는 진자
운동이 벌어지는 세계에서 우리 모두는 끊임없이 갈팡질팡할
수밖에 없다. 하지만 극단적 이분법이 야기하는 불확실성에도
불구하고, 오늘날 자본주의의 논리는 매 순간 더욱더 민첩하고
확실한 판단을 강요한다. 이처럼 가속화된 사회 속에서
우리는 심지어 불확실성을 불확실성으로 받아들일 시간적

빈틈마저 박탈당한다. 양유연의 회화는 이 극단의 아수라장을, 불확실성으로 자욱한 폐허를 차분하게 형상화한다. 강요된 판단을 애써 지연시키고 피로 사회의 불확실성을 그 자체로 응시하고 사유하게 만들려는 것이다. 개를 닮은 늑대와 늑대를 닮은 개가 반목하고 공모하는 시간이 그의 한지에 스민다.

조원득은 회화로 폭력에 관해 사유한다. 초기 작업에서는 작가 개인이 겪은 사적인 폭력에서 영감을 받은 작업을 많이 선보였으나 점차 시선을 넓혀 사회의 구조적 폭력과 폭력적 구조로 회화의 소재를 확장시켰다. 윗사람이 아랫사람에게 가하는 폭력, 남성이 여성에게 가하는 폭력, 자국인이 외국인에게 가하는 폭력은 사회의 위계적이고 차별적인 구조가 조장하는 폭력의 기본적 벡터이다. 이런 구도에서는 폭력의 주체와 대상이 명확히 나뉜다. 폭력을 가하는 한 부류와 폭력에 희생되는 반대쪽 부류가 일방적인 역학 관계 안에서 배치되는 것이다. 조원득은 폭력의 이런 일차적 구도에 머무르지 않고 한걸음 더 나아간다. 폭력에 맞서기 위한다는 명분으로 행사되는 대항 폭력, 폭력의 희생자가 자기보다 더욱 사회적으로 연약한 존재에게 가하는 연쇄 폭력, 폭력의 희생자가 폭력의 가해자를 닮아 가는 폭력의 기이한 전염성 등 더욱 복잡한 양상의 사회적 폭력 일반에 대한 관조와 성찰을 이어 가는 것이다. 이것은 폭력의 가해자를 두둔하려는 것도 아니고 폭력의 피해자를 외면하려는 것도 아니다. 오히려 폭력의 능동성과 피동성을 복합적으로 분포하게 만드는 경쟁 사회의 구조를 지긋이 들여다보려는 것이다. 모든 사회 구성원이 예외 없이 휩쓸려 들어간 '잘못된 게임'의 폭력적 구조를 회화적으로 사유하려는 것이다. 이것은 조원득이 강자와 약자, 승자와 패자, 가해자와 피해자, 다수자와 소수자, 포식자와 희생자 사이에 성립하는 즉각적인 선악의 구도를 유보시켜 보여 주는 '사회적 폭력의 계보학'이다.

최현석은 전통적인 기록화를 현대적인 방식으로
전승하면서 동시에 전복하는 작가다. 전복과 전승의 이중
전략이 최현석의 기록화를 고유하게 만든다. 이런 그의 전략은
기록화의 '세속화'(世俗化)라고 부를 만하다. 조르조 아감벤은
"세속화한다는 것은 단지 분리들을 폐지하고 말소하는 것뿐만
아니라 그것들을 새롭게 사용하고 그것들과 유희하는 방법을
배우는 것을 의미한다"고 말한다. 과거의 기록화가 왕실과
관료로 대변되는 지배 계급을 그 외의 피지배 계급과 분리하기
위한 목적으로 제작된 것이라면, 최현석의 기록화는 그 목적을
무효화할 뿐만 아니라 전통적인 작법을 차용하되 새롭게
사용하고 풍자와 비판을 구사하며 유희하는 것처럼 보인다.
즉 최현석은 기록화의 본래적인 목적을 거부함으로써 그것을
전복하지만, 그와 동시에 기록화를 유희의 방식으로 새롭게
사용함으로써 그것을 전승한다. 이러한 전복과 전승의 동시적
수행을 통해 기록화는 세속화된다. 즉, 사회 계급의 분리에
복무하기를 그치고 공통의 사용 대상으로 갱신되는 것이다.
그가 특유의 위트를 담아 기록하고자 하는 우리 사회의 장면은
지금 여기의 천태만상을 아우른다. 예비군 훈련소, 직장인
회식, 탑골공원, 벌초 대행 서비스업, 도심에 즐비한 여러
종교와 사원 등이 그의 회화에 세밀하게 기록된다. 그런데 이
세속화의 전략은 그 자체로 딜레마를 품고 있다. 전통의 전복은
전통의 전승에 역행하기 일쑤고, 전통의 전승은 전통의 전복을
배제하기 마련인 까닭이다. 최현석은 이 이율배반적인 상황을
임의로 해소하려 들지 않는다. 오히려 온전한 전승과 철저한
전복 사이의 상호 모순을 그 자체로 긍정하며, 그것들의 길항
작용 속에서 나타나고 사라지기를 반복하는 전통과 유희하는
붓질을 지속해 나간다.
　　문성식의 개인전 『얄궂은 세계』(두산갤러리, 2016)에서
우리가 주목한 대상은 유독 그의 회화 속에서 자주 등장하는

눈물의 존재이다. 그 눈물이 특별한 이유는 눈물을 자아낸 감정의 정체가 기쁨인지 슬픔인지, 환호인지 분노인지 정확히 특정되지 않은 채 모든 판단이 지연되고 다만 눈물을 흘린다는 객관적 명제만이 회화적으로 기술되어 있기 때문이다. 이 판단 유보의 세계는 누군가가 젊다면 모두가 젊은 것이고, 누군가가 늙었다면 모두가 늙은 것인, 다만 더 젊고 덜 젊은, 다만 더 늙고 덜 늙은, 정도상의 차이만이 존재할 뿐 모두가 본성상 공평한, 모두가 살아가는, 또는 모두가 죽어 가는, 모두가 공평하게 연약한 장소이다. 문성식의 화면 구성은 하나의 소실점으로 환원되지 않은 탈원근법적인 세계인 까닭에 중심과 주변이 없고, 전면과 후면이 없다. 화면 전체가 판단 유보의 공간인 것이다. 문성식은 '인간적인 너무나 인간적인' 연약함을 그 자체로 긍정하며 연민과 의존에 기반을 둔 윤리의 가능성을 탐색한다. 눈물을 흘리는 연약한 존재가 역설적이게도 이 얄궂은 세계에 활력을 불어넣는 것이다. 다가올 죽음과 상실과 파국을 예감하는 우리 동시대인들은 문성식의 회화 속에서 모두가 연약한 존재들이다. 그러나 그 연약함이 발휘하는 뜻밖의 활력은 '지연의 윤리학'이 어떤 부정적이고 무력한 빈사 상태가 아니라 감히 강함을 가장하지 않는, 솔직하고 의연한 미학적 태도일 수 있음을 뚜렷하게 보여 준다.

이 책의 마지막 장은 오늘날 디지털 기술이 비약적으로 발전하면서 인간의 시공간적 지각 방식이 변화함에 따라 새롭게 제기된 미술의 문제의식을 들여다본다. 동시대인은 스마트폰으로 매개된 네트워크를 통해 타인과 소통하는 방식에 점점 더 익숙해지고, 신체적이고 경험적인 판단의 영역을 디지털로 수량화된 정보에 전적으로 내맡기며, 지피에스 경로 탐색으로 자신의 활동 반경을 도식화한다. 시간은 인스타그램 스토리처럼 원자화되어 삽시간에 지나가고 짧은 수명을 다하면

모조리 휘발되고 재탄생하기를 반복한다. 또한, 고도로 발전한 디지털 복제 기술은 원본의 복제라는 파생적 속성을 넘어 새로운 원본을 창조하는 수준에 이르러서 이제 진실과 거짓의 구별은 점점 더 증명이 아니라 설득의 소관이 되어 가고 있다. 이와 같이 코드화된 공간과 가속화된 시간과 진위가 불분명한 명제들 속에서 미술은 어떤 태도를 취할 수 있을까?

프랑스의 사진가이자 다큐멘터리 영화감독인 레몽 드파르동은 디지털 정보화 시대에 외관상 걸맞아 보이지 않는 '이야기'의 힘을 개진한다. 그가 프랑스의 사상가 폴 비릴리오와 함께한 전시 『고향. 저곳은 이곳에서 시작된다.』(카르티에 동시대미술재단, 2008)는 꽤나 오래전에 열린 전시이지만 여전히 곱씹어 볼 만한 인상적인 사건이었다. 비릴리오가 도시 계획에 정통한 이론가라면, 드파르동은 현대 농촌의 문제에 몰두한 예술가이다. 이와 같은 도시/농촌의 대립은 전시의 구성에서 극명하게 드러난다. 비릴리오가 세계 전체에서 급속하게 진행되는 도시화 현상과 그로 인한 파급 효과들을 시각화하는 작업을 선보인 반면, 드파르동은 도시화의 반대편에서 본토에 강하게 결속된 삶을 고집하는 소수 민족들과 사멸될 위기에 처한 그들의 언어를 다루는 작업을 내놓는다. 그러나 이런 내용상의 차이만큼이나 우리의 관심을 끄는 것은 이들이 각자의 입장을 전달하기 위해 취하는 형식의 차이다. 비릴리오는 도시의 전문가답게 최신 디지털 기술로 구현된 그래픽과 픽셀의 이동을 통해 현란하고 산발적인 이미지를 사용하며, 세계의 자연재해나 인구 이동을 다룬 언론의 이미지를 차용할 때에도 50여 대의 모니터에 동시다발적으로 제시함으로써 순간적이고 휘발적인 형식을 선택한다. 반면, 드파르동은 16밀리 필름으로 여러 소수 민족들이 자신의 본토와 언어에 대한 생각을 말하는 모습을 묵묵히 보고 듣는다. 물론 발언자의 얼굴과 목소리는

전시 공간의 대형 스크린을 매개해서만 전달되지만 별다른 편집 없이 클로즈업과 롱테이크로 담은 그 이미지와 메시지는 관객에게 온전한 경험으로 아로새겨진다. 이처럼 드파르동은 디지털 정보화 시대의 이야기꾼을 자처한다. 가속화된 정보의 흐름으로 가득한 오늘날의 디지털 매체 환경 속에서 입에서 입으로 세대를 거듭하며 전달되는 이야기의 힘은 무척이나 쇠퇴한 것이 사실이다. 그러나 쇠퇴가 곧 사멸은 아니기에 드파르동은 사진과 영상으로 끈질기게 이야기를 이어 나간다. 이때의 이야기는 스크린 속 화자의 더듬더듬 이어지는 발언뿐만 아니라 사이사이 기나긴 침묵까지도 포함하는 이야기일 것이다. 만일 디지털 기술 복제 시대에도 여전히 예술 작품의 아우라가 가능하다면, 그것은 예전과 마찬가지로 지금도 오로지 침묵과 지속으로부터 비롯되는 경험일 것이다.

아날로그 비디오가 디지털 기술의 발달로 인해 쇠퇴한 것과 마찬가지로 화학적인 매체로서의 사진 역시 디지털 카메라의 등장과 함께 점점 더 자취를 감추어 가게 됐다. 이제 사진은 현상하는 것이 아니라 출력하는 것이 되었다. 사진이란 진실을 증명하기 위한 지표적 매체가 아니라 거짓을 생산하기 위한 보정의 대상이 된 것이다. 이처럼 사진이라는 매체의 특정성이 근본적인 회의의 대상이 되자 사진을 어떻게 정의할 수 있느냐는 문제가 다시금 근본적으로 제기된다. 이런 요구에 화답하듯 2015년에는 프랑스와 한국에서 사진에 관한 근본적인 고찰을 재시도하는 전시가 열렸다. 하나는 파리의 퐁피두센터에 열린 『사진이란 무엇인가?』(2015)이며, 다른 하나는 서울의 토탈미술관에서 열린 『거짓말의 거짓말: 사진에 관하여』(2015)이다. 우리는 이 두 전시를 나란히 놓고 살펴보면서 사진이란 무엇인지 다시 생각해 본다. 특히 사진의 진실과 거짓을 가리는 문제, 더 근본적으로는 사진의 진실과 거짓을 철저하게 구별하는 것이 과연 가능한 것인지의 문제가

논의의 핵심 요소이다. 사진을 찍는 행위가 세계의 이미지를 수집하는 행위와 다르지 않은 것이라면, 사진의 진실 못지않게 사진의 거짓이 존재하는 이유는 세계 그 자체가 진실과 거짓이 뒤섞인 시공간이기 때문이다. 아무리 피사체를 충실히 담아낸 사진이라 하더라도 그 안에는 언제나 현실과 재현 사이의 간극이 자리하기 마련이다. 현실의 진실과 재현의 거짓, 또는 현실의 거짓과 재현의 진실이 사진 속에서 대립하며 공존한다. 이 간극을 어떻게든 메워 현실과 재현의 일치를 추구할 것이 아니라 그 일치를 끝끝내 지연시켜 사진적인 유희의 장소로 확보하는 것이 중요하다. 한편, 이 간극을 우리 내면의 세계에 도입하면 의식과 무의식 사이의 간극이 될 것이다. 사진이란 의식의 사실과 무의식의 욕망이 서로 불일치하며 공존하는 사유의 이미지여야 한다.

디지털 사진이 대중적으로 확산됨에 따라 필름을 현상하고 인화하는 전통적인 사진은 급속도로 쇠퇴했다. 화학적 매체로서의 사진이 설사 사라지게 되더라도 그 역사적 매체가 남긴 미학적 태도는 '사진적인 것'으로서 잔존할 것이다. 사진적인 것이란 무엇인가? 우리는 그 단서를 뜻밖의 한 전시에서 발견한다. 그것은 『서러운 빛』(P21, 2020)이라는 전시인데, 이 전시가 전혀 사진에 관한 전시가 아니라 회화와 설치와 조각으로 이뤄진 전시라는 점에서 퍽 의외로 여겨질 수 있을 것이다. 하지만 사진이 어원상 빛(photo)의 기록(graphy)임을 상기한다면 이 전시는 충분히 사진적인 전시라고 말할 수 있다. 전시에 참여한 작가들이 각자의 매체를 감광판으로 삼아 빛을 기록하고 있기 때문이다. 조각가의 석판은 두둥실 떠가는 구름을 촬영한 두툼한 인화지의 프레임처럼 보이며, 화가의 밤 풍경은 사진의 원판처럼 명암이 반전되어 환하게 빛난다. 한편, 설치 작가는 전시 공간에 드리운 빛의 기울기를 따라 가느다란 낚싯줄을 팽팽하게 걸어 두어

비가시적인 빛의 궤적을 가까스로 현상해 낸다. 이들이 보여 주는 사진적인 태도는 신속하고 간편한 디지털 사진과는 상관이 없다. 이 전시에서 발견되는 '사진적인 것'은 피사체를 오래 관조하고 암실에서 한참 현상하는 전통적인 사진가의 미덕에 가깝다. 오늘날 가속적으로 이미지를 소비하고 생산하는 디지털 정보화 시대에서도 여러 예술 매체를 통해 구현되는 '사진적인 것'은 지연된 시공간을 확보해 낸다. 사진의 어원을 다시 떠올린다면 그곳은 '빛의 안식처'라고 명명될 수 있다.

정희민은 디지털 기술로 매개된 동시대의 시공간적 환경 속에서 화가가 처한 어떤 양가적인 상태를 보여 준다. 그의 회화는 인터넷에서 내려받을 수 있는 사물의 이미지를 스케치업과 같은 모델링 소프트웨어로 배치하고 조작하면서 시작된다. 정물이 아니라 정물의 이미지를, 풍경이 아니라 풍경의 이미지를 회화의 원천으로 삼는 것이다. 이처럼 작가는 디지털로 매개된 시공간적 지각에 매혹되는 듯하지만 그 비물질적인 이미지에 전적으로 도취되지 않고 그것을 캔버스에 회화로 옮겨 물질적인 저항을 만들어 낸다. 이때 그는 디지털 이미지의 피상적이고 가상적인 특성과 대비되는 회화의 물질적이고 현실적인 측면을 강조하기 위해 여러 안료를 함께 사용하여 캔버스에 '얼룩'을 묻히거나 '장막'을 씌운다. 또한 디지털 이미지의 매끈한 표면을 과하게 확대하여 픽셀의 격자를 노출하며, 그 구조를 고의로 폭파시켜 그것의 허망한 이면을 폭로한다. 이와 같이 정희민은 디지털 환경의 모방적 이미지에 이끌리면서도 회화의 물질성을 내세워 그 이미지를 밀어낸다. 매혹과 저항의 이중 나선이 그의 회화를 발생시키는 것이다. 오늘날의 디지털 환경에 대한 인력과 척력이 공존하는 이런 양가성은 이곳에서 결코 해소되지 않는다. 정희민의 회화는 성마른 판단이 유보된 사유하는 장소, 조급한 판결이 지연된 숙의하는 법원, 축복과 저주가 유예된 설워하는 연옥이다.

이제는 간단한 스마트폰 조작만으로도 누구나 자기만의 미디어를 개설하거나 자기만의 채널을 구성할 수 있다. 기술과 네트워크의 발달이 만들어 낸 새로운 미디어 환경이 갖춰진 것이다. 앞서 말했듯이 이런 조건 속에서 무엇이 진실이고 무엇이 거짓인지 확정하기란 점점 더 어려운 일이 되어 가고 있다. 진위를 파악할 수 없는 정보와 데이터가 마치 손쓸 수 없는 바이러스처럼 삽시간에 확산된다. 『미디어펑크: 믿음 소망 사랑』(아르코미술관, 2019)은 이런 디지털 미디어 환경에 반응하는 미술의 실천을 직접적으로 다루는 전시다. 사실과 지식보다는 주장과 믿음을 싣고 도시를 떠도는 데이터들, 인터넷상에서 빠른 속도로 증식하는 바이럴 마케팅, 실제 현실보다 더 현실적인 삼차원 공간을 창조하려는 가상현실 테크놀로지, 디지털화된 정보와 데이터에 의해 매개되는 공동체의 집단적인 경험과 기억 등 디지털 정보화 시대의 현상에 대한 예술적 성찰이 이 전시에 놓인 작품들에 담겨 있다. 참여 작가들은 가속화된 정보들의 이동을 과장되게 모방하며, 상승하고 진보하는 미래에 대한 근거 없는 희망을 갈가리 찢어 땅바닥에 나뒹굴게 만들고, 미디어에 의해 획일적으로 형성된 경험과 기억의 매끈한 흐름을 거푸 중단시킨다. 이처럼 미술은 당대의 기술을 모방하고 배반하면서 그 기술의 본질에 대해 성찰하는 계기를 만들어 낸다. 오늘날 디지털 기술이 살포하는 정보와 데이터는 이미 인간의 가시 영역과 가청 영역을 한참 밑돌고 동시에 훌쩍 웃돈다. 칠흑같이 캄캄하고 쥐 죽은 듯이 괴괴한 밤에도 우리가 보지 못하고 듣지 못하는 다량의 정보들이 줄기차게 망막과 고막을 자극하고 있는 것이다. 이런 무감각의 상태에서 인간의 의식은 깨어 있어도 잠든 것과 마찬가지다. 미술은 이 하염없이 쏟아지는 선잠에서 인간의 의식을 깨우려 하는 몸짓이다. 가장 깊은 밤에 느닷없이 들리는 기침 소리와 같은 것이다. 거세게 달리는 디지털 정보화 시대의

기관차를 지연시키려는 브레이크의 마찰음과 같은 것이다.
우리는 동시대 미술의 이러한 태도를 지연의 윤리학이라고
부른다.

이 책에 실린 글들은 대부분 미술 잡지, 전시 도록, 단행본
등에 실렸던 것들이지만 이 비평집의 성격에 맞게 여러 부분을
수정하고 때로는 많은 가필을 거친 결과이다. 경우에 따라서는
기존에 실렸던 제목을 변경했고, 글을 썼던 시기와는 달라진
미술계의 현황이나 지표를 최대한 반영하려 노력했다. 또한
각각의 글이 처음 수록된 지면의 한계나 규정 등 여러 이유
때문에 달지 못했던 각주들을 이번 기회에 모두 추가했다.
대부분의 각주는 참고한 문헌의 서지 사항을 명시한 것들인데,
글을 쓸 당시에 국역본을 참고할 수 없어서 외서를 그대로
인용한 경우에는 국역본의 해당 쪽수를 찾아 작성했다.
그렇지만 이 책 전체의 역어와 어조를 통일하기 위하여
인용문의 번역은 기존에 내가 직접 옮겼던 것을 그대로 남겨
두었다. 혹시라도 각주를 통해 해당 국역본을 참고할 독자들이
있다면 본문의 인용문과 국역본의 번역이 다소 다를 수 있으니
너른 양해를 부탁드린다. 어쨌거나 이 책의 글들은 각자 다른
시간과 다른 장소에서 상이한 요청과 필요에 대한 응답으로
쓰인 비평들이므로 모두 독립적인 지위를 띤 완결된 비평으로
의도된 것이다. 따라서 이 책은 비평들을 한데 그러모은, 말
그대로 비평집이라 불러 마땅하다. 독자의 관심이나 의향에
따라 띄엄띄엄 책의 순서와 상관없이 읽어도 무방한 종류의
책인 것이다. 다만 책을 구성하는 데 있어서 그저 독립적인
비평들을 나란히 늘어놓는 것에 그치지 않고 유기적인 구조와
일관적인 논조를 갖춘 한 권의 책으로도 간주될 수 있도록
궁리했다. 물론 각각의 글들이 애초부터 한 권의 책으로 묶일
것을 염두에 두고 쓰이지 않았기에 이런 궁리는 결코 완수될

수 없겠으나, 그럼에도 독자들이 이 책의 구성을 통해 각각의 비평을 관통하는 일관된 무언가를 발견하기를 바라는 마음이다.

당연하게도 미술비평은 자립할 수 없는 글쓰기이다. 작가와 작품과 전시가 먼저 있어야만 비로소 시작되는 활동이며, 그것을 담아낼 지면이 허락되어야 실현될 수 있는 활동인 것이다. 따라서 여기에 실린 모든 글들은 작업실에서 부지런히 작품을 공들여 만들어 낸 여러 작가들, 그리고 그들을 지켜보고 그들의 작품을 온당한 기획으로 소개한 여러 큐레이터들과 기자들에게 크게 빚지고 있다. 각각의 글을 쓸 당시에도, 그리고 그것들을 이 책으로 엮어 낸 지금에도 그들의 호의가 없었다면 이 모든 일들은 결코 가능하지 않았을 것이다. 그들은 내가 글을 쓰기 위해 청한 인터뷰에서 아무리 어처구니없고 객쩍은 질문을 던져도 성심성의껏 대답해 주었고, 그 와중에 개념이나 지식이 아니라 감각과 물질로 사유하는 여러 방식을 가르쳐 주었으며, 결국엔 그 인터뷰가 거의 반영되지 않은 내 글의 너그러운 첫 번째 독자가 되어 주었다. 뿐만 아니라 여러 귀중한 도판을 흔쾌히 제공해 준 덕분에 이 책이 자칫 주인공이 빠진 지루한 장광설처럼 보일 뻔한 위험에서 벗어날 수 있게 해 주었다. 이 자리를 빌려 깊은 감사의 인사를 전한다. 또한, 이 책은 서울문화재단의 예술전문서적 발간 지원을 받아 출간에 이를 수 있었다. 재단의 고마운 지원 덕택에 오랜 시간 집중하여 원고의 집필과 수정에 매진할 수 있었다. 끝으로, 이 책의 기획부터 출간까지 나의 요구와 제안을 귀담아들어 주고, 나의 한없이 더딘 집필 속도를 묵묵히 견뎌 주었으며, 서투른 나의 글들을 어엿하고 말쑥한 책으로 꾸며 준 워크룸 프레스의 박활성 편집장에게 각별한 고마움을 전한다.

1장 지연의 윤리학

지연의 윤리학

　　　　　　이상적인 예술 작품은 별과 같다. 그것은
지상이 아니라 천상에 있다. 지상에 내려오는 순간 그것은
이상이 아니라 현실이 되어 버리기 때문이다. 루카치는 말한다.
"별이 총총한 하늘이 갈 수 있고 또 가야만 하는 길들의 지도인
시대, 별빛이 그 길들을 훤히 밝혀 주는 시대는 복되도다."[1]
안타깝게도 이런 복된 시대는 우리의 시대가 아니라 고대
서사시의 시대이다. 과거의 그리스인들이 서사시를 통해
지상에서 천상까지 단번에 왕래했다면, 오늘날 우리에게
허락된 별빛은 아주 희미할 뿐이다. 즉 어떤 유토피아적
이상이나 미래에 대한 기대가 사그라진 시대에 직면한 것이다.
정치적 유토피아를 꿈꿨던 20세기의 위대한 실험이었던 현실
사회주의는 한 시절을 풍미한 덧없는 불장난처럼 여겨지게
되었고, 말레비치나 뉴먼 등이 추구한 초월적인 추상회화는
선뜻 구사하기 꺼려지는 민망한 제스처가 되었다. 현실의
하중은 인간의 시선을 지상에 붙들어 매고, 천상의 이상은 철
지난 농담이 되었다. 천상의 별자리가 길을 찾기 위한 지도의
역할을 하지 못하는 시대에 이상적인 예술 작품을 논하는 것은
다분히 시대착오적인 일처럼 여겨진다.

　　이제 "갈 수 있고 또 가야만 하는 길"은 미래에 대한 희망과
기대를 선사하기는커녕 가중되는 불안과 환멸로 인도하는
가시밭길이다. 유토피아의 실현을 전제한 진보에 대한
믿음은 디스토피아의 도래를 목도하는 파국에 대한 불안으로

1. 게오르그 루카치, 『소설의 이론: 대(大) 서사문학의 형식들에 관한
역사철학적 시론』, 김경식 옮김(서울: 문예출판사, 2007), 27.

대체된다. 문명의 발달은 문명의 충돌과 갈등으로 이어져 숱한 전쟁과 테러리즘을 양산하고, 후쿠시마 원자력발전소 사고와 지구온난화 등을 겪으면서 인류의 삶의 환경 자체가 심각하게 위협받고 있는 상황이다. 해방이 아닌 파국을 앞둔 세대에게 진보적 역사주의란 벼랑을 향해 발돋움하는 집단적 자멸의 몸짓으로 여겨질 뿐이다. 발터 벤야민은 파울 클레의 「새로운 천사」(1920)를 바라보면서 이러한 시대 진단을 선취한 바 있다.[2] 그가 생각하는 역사의 천사의 얼굴은 과거를 향하고 있다. 그의 눈에 비친 과거는 폐허로 뒤덮인 파국의 모습이다. 천사는 멈춰 서서 죽은 자들을 깨우고 절단된 것들을 그러모으고 싶어 하지만 그럴 수가 없는데, 그 까닭은 천국에서 불어오는 폭풍이 그를 하릴없이 미래로 밀어내기 때문이다. 그 폭풍이 바로 우리가 진보라고 부르는 것이다. 즉 진보란 하늘 높은 줄 모르고 쌓여 가는 폐허 더미를 다만 목도할 수밖에 없는 무력함과 다름없는 것이다.

이처럼 이상과 진보에 대한 인식이 시대마다 달라지는 역사적인 것이라면, 우리는 시대를 초월하는 이상적인 예술 작품에 대해 논할 것이 아니라 동시대적 인식에 걸맞은 예술가의 당위적 태도에 대해 이야기해야 한다. 동시대는 작품의 존재론이 아니라 작가의 윤리학을 요청하는 것이다. 파국을 눈앞에 둔 기대 감소의 시대에 예술가는 어떠한 에토스를 지녀야 할 것인가? 이때도 역시 벤야민의 역사의 천사가 해답의 실마리를 제공한다. 파국의 더미를 목도하며 진보의 폭풍에 떠밀려 가는 와중에 역사의 천사는 어떻게든 멈춰 서서 죽은 자들을 깨우고 절단된 것들을 그러모으려고

2. 발터 벤야민, 「역사의 개념에 대하여」(1940), 『역사의 개념에 대하여/ 폭력 비판을 위하여/초현실주의 외』, 최성만 옮김(서울: 길, 2008), 327–350.

안간힘을 쓴다. 파국으로 치닫는 시대의 흐름을 어떻게든 멈춰 세우려는 천사의 몸짓, 이것이 오늘날 요청되는 예술가의 태도이지 않을까? 역사적 진보와 유토피아적 해방을 믿었던 지난 세기의 아방가르드의 과제는 시대의 수레바퀴를 가속시키는 일이었지만, 거꾸로 오늘날의 예술가는 총체적인 파국으로 치닫는 시대의 운동을 감속시켜야 하는 과제를 떠맡는다. 파국의 시간을 지연시키고자 하는 태도가 오늘날의 예술가에게 요청되는 것이다.

지연은 정지가 아니다. 정지는 운동의 부정이지만, 지연은 기존의 운동에 대립하는 벡터를 지닌 대항 운동이기 때문이다. 사실 온전한 정지란 유클리드 공간에서나 존재하는 관념적 상태이다. 아무런 몸짓 없이 서 있는 순간에도 우리는 중력이라는 기존의 운동에 맞서 자세를 유지하는 대항 운동을 행하는 중이다. 철봉에 매달려 있는 사람은 정지해 있는 것이 아니라 중력에 의한 낙하를 지연하는 운동을 행하는 중이다. 그렇다면 정지를 먼저 상정하고 그것에 임의의 힘을 가함으로써 운동이 파생된다는 유클리드적 관점은 사태 자체에 부합하지 않는다. 시간 속에 존재하는 모든 존재자는 이미 스스로 운동 중이며, 오히려 정지가 그 운동성을 관념적으로 소거시킴으로써 고안된 파생물인 것이다. 이처럼 관념의 차원에서 파생된 개념인 정지는 현실의 차원에서는 존재할 수 없다. 만물의 근본 속성인 운동은 다른 운동에 의해서 지연될 뿐이지 결코 완전히 소거될 수 없기 때문이다.

또한 지연은 느림이 아니다. 느림은 어떤 안정적인 상태이며 관성을 지니지만 지연은 역동적인 변화이며 생성을 동반하기 때문이다. 느림은 어떤 존재자의 본래적인 속성이지만 지연은 둘 이상의 존재자들이 서로 대립하는 벡터의 힘을 발산하여 만들어 낸 효과이기 때문이다. 느림은 어찌됐든 등속운동이 유지되는 상태이지만 지연은 운동과 대항 운동의 갈등을 통해

생성되는 감속운동이기 때문이다. 따라서 한 마리의 달팽이가 느리게 움직이는 모습을 보여 주는 영상은 우리의 관심사가 아니지만, 예술가가 실제로 '달팽이 되기'를 시도하는 이건용의 「달팽이 걸음」(1979)은 지연의 전략을 웅변하는 하나의 사례로 여전히 유효하다. 또는 실제로 작동하는 시계의 규칙적인 운동을 보여 주는 영상은 그저 느린 운동의 재현일 뿐이지만, 크리스천 마클리의 「시계」(2010)는 현실의 시간과 영상의 시간을 동기화시키면서도 단속적인 몽타주를 통해 일상적인 시간관념의 흐름을 지연시킨다.

운동의 지연, 또는 시간의 지연을 감각적인 방식으로 표현하는 탁월한 매체는 비디오다. 그것은 영화와 비디오를 비교해 볼 때 가장 분명하게 드러난다. 영화의 기본 단위는 포토그램 즉 정지된 이미지들이다. 영화는 이 정지된 이미지들을 충분히 빠르게 연속적으로 교체함으로써 (통상적으로 1초에 24개의 이미지) 운동의 가상을 만들어 낸다. 반면 비디오의 기본 단위인 전자 신호는 그 자체로 운동성을 띠고 있으며 비디오는 그것을 충분히 느리게 지연시킴으로써 부동의 가상을 만들어 낸다. 영화 매체는 포토그램을 더욱 빠르게 교체시킴으로써 더욱 가속된 운동 이미지를 실현할 수 있으나 감속된 이미지를 얻는 데는 뚜렷한 한계가 있다. 왜냐하면 포토그램의 교체 시간을 늦추다 보면 어느 순간 육안의 잔상 효과가 그 효력을 잃어 운동 이미지는 사라지고 그 대신 정지된 이미지가 임의의 간격을 두고 간헐적으로 영사되는 슬라이드 쇼가 되어 버리기 때문이다. 반면 비디오 매체는 애초부터 운동성을 띤 전자 신호를 점점 더 늦추면서 마치 좌표축에 한없이 가까워지는 점근선처럼 극단적인 지연의 이미지를 생산해 낸다. 예컨대 더글러스 고든은 비디오를 이용해 히치콕의 영화 「사이코」(1960)를 극단적으로 지연시켜 24시간의 러닝 타임을 지닌 「24시간 사이코」(1993)를

만든 바 있다. 뿐만 아니라 빌 비올라를 비롯한 다수의 비디오아티스트들은 슬로모션을 비디오의 고유한 역량으로 간주하여 이 기법을 활용한 많은 작품들을 남겼다.

아마도 이와 같은 매체의 차이를 논하는 것은 오늘날 그다지 의미가 없는 일인지도 모른다. 사진이든 영화든 비디오든 이제 어지간한 아날로그 이미지는 디지털이라는 일원화된 (포스트)매체로 일괄 구현되고 있기 때문이다. 화학적인 방식의 전통적인 사진은 오늘날 드물게 촬영되며 그런 사진을 인화하는 장소도 점점 줄어들고 있다. 또한 필름으로 촬영된 영화도 손에 꼽을 정도로 적고 그런 영화를 상영할 수 있는 공간도 급속도로 사라지고 있다. 비디오도 마찬가지로 아날로그 방식의 촬영은 자취를 감췄고 과거에 촬영된 비디오 이미지를 재생할 플레이어나 모니터도 찾기 어렵다.[3] 이런 맥락에서 오늘날 가장 시급하고 중차대한 동시대 미술 담론의 과제 중 하나는 디지털 미학을 견고하게 설립하는 일일 것이다. 그러나 사진, 영화, 비디오 등이 역사적 매체로서 그 수명을 마감하고 있더라도 그것들이 제기한 예술적 가치는 살아남는 법이다. 즉 '사진', '비디오'라는 아날로그 매체는 역사의 뒤안길로 사라지더라도 '사진적인 것', '비디오적인 것'의 가치는 여전히 유의미한 것으로 남겨질 수 있다. 롤랑 바르트와 로잘린드 크라우스가 '사진적인 것'의 정체를 죽음이나 지표와의 관련성에서 찾으려 했다면,[4] 우리는 '비디오적인 것'의 독특성이 운동과 시간의 고정이 아니라 지연을 감각화하는 실천에 있다고 생각한다.

3. 국립현대미술관 과천관에 설치된 백남준의 「다다익선」(1988)을 어떻게 보존하고 복원해야 하느냐는 최근의 논의는 아날로그 비디오 매체의 운명과 관련한 중요한 쟁점들을 제시한다.

4. 롤랑 바르트, 『밝은 방』, 김웅권 옮김(서울: 동문선, 2006); Rosalind Krauss, *Le Photographique. Pour une Théorie des Écarts*, trans. Marc Bloch and Jean Kempf (Paris: Éditions Macula, 1990).

따라서 동시대적 현실 인식에 기반을 두고 시간의 지연을 감각화하는 작업을 하기 위해서 반드시 비디오아티스트가 되어야 할 필요는 없다. 비디오라는 매체가 완전히 사라지더라도 잔존할 '비디오적인' 지연의 가치를 염두에 두고 작업에 임하는 것이 중요하다. 예컨대 위에서 언급한 파울 클레의 「새로운 천사」는 비디오라는 매체가 발명되기 이전의 회화이지만 시대의 광풍과도 같은 속도에 지연을 가하려는 노력을 보여 준다는 점에서 충분히 '비디오적인' 회화라고 할 수 있다. 또한 존 케이지의 「4분 33초」(1952)도 분절된 형태의 음성과 선율로 전달되는 정보의 운동을 지연시키고 대개 잡음으로 간주되어 의식에 포착되지 않는 외부의 소리를 끄집어낸 점에서 지극히 '비디오적인' 작품이라고 할 수 있다. 다른 한편, 영상 작업을 시도하는 경우에 지연을 문자 그대로 받아들여서 무조건적으로 슬로모션 기법을 구사해야 한다는 얘기도 물론 아니다. 슬로모션은 지연을 시각화하는 매우 비디오적인 탁월한 기법이겠지만 그것이 유일하게 공인된 기법은 아니다. 이미지와 프레임의 관계를 어떻게 설정하느냐에 따라 프레임이 이미지의 운동을 지연시키는 마찰력을 발휘할 수도 있고, 비유적으로 말하자면 상승하는 이미지에 하강하는 텍스트를 대립시켜 두 대립적인 수직적 운동 사이의 지연적 효과를 노릴 수도 있다.

현대 철학에서 지연의 가치를 가장 명시적으로 내세운 분야는 아마도 현상학일 것이다. 후설이 내세우는 현상학의 방법론은 에포케(epoché)이다.[5] 흔히 '판단 중지'라고 번역되는 에포케는 엄밀히 말하자면 지연이라는 의미를 지닌 그리스어이다. 에포케는 우리가 일상적으로 세계를 인식할

5. 에드문트 후설, 『순수현상학과 현상학적 철학의 이념들』, 이종훈 옮김, I권(파주: 한길사, 2009), 118-129.

때 취하는 "자연적 태도"를 지연시키고 "사태 자체로" 의식을 인도하기 위해 요구되는 방법론이다. 현상학이 에포케를 기본적인 방법론으로 내세운다는 것은 이 철학이 우리의 의식을 하나의 운동으로 파악하고 있다는 사실을 방증한다. 왜냐하면 지연은 언제나 어떤 운동을 전제한 후에야 가능하기 때문이다. 그렇다면 에포케는 비디오적인 방법론이고 비디오는 에포케적인 매체라고 말할 수 있지 않을까? 비디오가 전자 신호의 운동성을 전제하고 그것을 지연시켜 고유한 이미지를 만들어 내는 것과 마찬가지로, 현상학은 세계에 대한 자연적 태도의 운동성을 전제하고 그것을 지연시켜 고유한 현상학적 태도를 확보하니 말이다. 현상학은 에포케를 통해 우리의 일상적이고 지배적인 의식의 흐름을 차단함으로써 사태 자체를 직관할 수 있는 어떤 환경을 마련한다. 그 환경 속에서 비로소 사태 자체에 대한 진정한 사유가 시작되는 것이다. 따라서 현상학적 지연이란 궁극적으로 사유의 공간을 마련하기 위한 행위라고 할 수 있다. 마찬가지로 비디오적인 지연도 단지 감각적인 경험의 창출을 위한 것에 그치지 않고 더 나아가 사유를 촉발하기 위한 노력일 것이다. 필리프 뒤부아가 비디오를 '사유하는 형식'이라고 정의한 것도 아마도 같은 맥락에서 이해할 수 있을 것이다.[6] 이때의 사유는 미학적인 사유일 뿐만 아니라 정치적인 사유이어야 한다. 위에서 말했듯이 오늘날 요구되는 동시대적 현실 인식은 다가올 파국에 대한 인식과 다름없기 때문이다. 자기 파괴의 열망에 사로잡힌 경우가 아니라면 파국에 대한 사유가 단지 미학적 유희의 동력으로만 이어질 수는 없는 것이다.

6. Philippe Dubois, "L'état-vidéo: une forme qui pense"(2002), in *La Question Vidéo. Entre Cinéma et Art Contemporain* (Crisnée: Yellow Now, 2011), 97-112.

 사유를 촉발한다는 것의 반대말은 행동을 촉발하는
것이다. 사유는 행동을 지연시킬 때 비로소 시작되기 때문이다.
과거의 폐허 더미를 뒤로하고 시대의 광풍에 휩쓸리고 있는
상태는 이미 상당한 속도의 행동에 동참하고 있는 것이다. 그
행동을 지연시킬 때 일종의 사유의 공간이 열리고, 다가올
총체적 파국에 대한 인식이 그 안에 담길 수 있다. 그러므로
우리에게 중요한 것은 행동이 아니라 그것의 지연을 통한
사유의 시작이다. 이런 맥락에서 우리는 이른바 인터랙티브한
관객 참여형 작업이라는 범주에 의구심을 품지 않을 수 없다.
행동에 행동을 더하는 태도의 작업은 멈춰 서서 사유를 시작할
계기를 박탈하는 효과를 낳지 않는가? 우리는 관객의 행동을
북돋기보다는 지연시키는 태도의 작업에 더욱 관심이 간다.
우리가 20세기 다다이스트들의 충격 미학을 여전히 옹호한다고
할 때, 그 충격은 관객을 휩쓸리게 만드는 것이 아니라 얼어붙게
만드는 것이어야 한다. 둘 이상의 의미의 벡터가 서로 교차하는
강렬한 역장(力場) 속에 관객을 가두어 옴짝달싹 못 하게
만들어야 한다. 그의 행동이 봉쇄되었을 때 그 망설임 속에서
결코 종합에 다다르지 않는 변증법적 사유가 시작될 것이다.
여러 함수가 교차하는 비결정의 특이점에 관객을 멈춰 세워
사유의 무한한 변곡(變曲)을 이끌어 내야 하는 것이다.

연계의 (불)가능성: 동시대 미술의 단면들

20세기 후반기는 아마도 온갖 종류의 종말론에 시달린 시기로 기억될 것이다. 예술계에서는 회화의 종말, 모더니즘의 종말, 더 나아가 예술의 종말이 거론되었고, 정치경제 분야에서는 사회주의 몰락 이후로 역사의 종말까지 회자되었다. 1999년 말 불어닥친 밀레니엄 버그 소동은 이 모든 사망 선고로 인해 증폭된 불안이 응집되어 나타났던 민망한 해프닝이었다. 시간은 인간의 호들갑에 아랑곳하지 않고 제 페이스를 유지하며 흘러갔고 우리는 어느새 21세기의 일상을 아무렇지도 않게 살아 내고 있다. 알다시피 거의 모든 것이 종말론의 저주에 희생되지 않았다. 여전히 많은 예술가들이 회화와 조각부터 뉴미디어에 이르기까지 다양한 매체를 택해 다양한 양식을 구사하며 활동하고 있고, 현실 사회주의의 몰락 이후에도 자유 민주주의에 대한 합의는 유예되고 갈등과 반목의 역사는 끊임없이 지속되고 있다.

그렇다면 그렇게 우후죽순 생겨났던 종말론들은 그저 세기말이면 한차례씩 휩쓸고 지나가는 주기적인 열병으로만 여겨야 할 것인가? 미술계와 관련하여 적어도 한 가지 분명한 것이 있다면 그것은 리오타르의 말처럼 거대 서사가 종말을 맞이했다는 사실이다.[7] 모더니즘이나 리얼리즘이나 또는 그 외의 다른 어떤 담론도 그 자체로 유효성을 상실하진 않았지만, 이제는 그중 어느 것도 거대 서사의 지위를 차지하지 못한다. 예술을 판단하고 평가하기 위한 지배적이고 보편적인 기준이

7. 장프랑수아 리오타르, 『포스트모던의 조건』, 유정완 옮김, 2판(서울: 민음사, 2018).

실각한 것이다. 위계와 기준을 세우는 거대 서사가 신용을
잃자 그 자리엔 숱한 담론과 실천이 각각 작은 서사로서
평등한 권리를 갖기 시작한다. 리오타르는 이런 현상을 일컬어
"포스트모던한 조건"이라고 했다. 오늘날의 미술을 총체화하고
정돈할 아무런 규정도 없는 이런 포스트모던한 조건에서
우리에게 남겨진 선택이란 그저 '동시대 미술'이라는 다소
중립적인 명칭에 합의하는 것뿐이다.

　　한편으로, 이런 조건은 꽤나 환영할 만한 것이다. 귀족과
시민의 구분을 철폐하고 모든 개인이 사회 구성원으로서
평등한 권리를 갖는 것이 정치적 민주주의의 실현인 것과
마찬가지로, 각각의 미술이 중심이나 위계 없이 평등한
권리를 갖는다는 것은 고급 미술과 저급 미술의 구분을
철폐하는 '미술의 민주주의'의 실현일 수 있기 때문이다.
더 나아가 미술이라는 특수한 활동과 그 외의 다른 활동들
사이의 위계나 구별마저도 사라진다면, 이것은 다다이스트를
비롯한 역사적 아방가르드들이 꿈꿨던 '미술과 일상생활의
일치'에 도달한 것일 수 있기 때문이다. 그러나 다른 한편으로,
포스트모던한 조건은 꽤 우려스러운 것이기도 하다. 민주주의는
정치에 관련되든 미술에 관련되든 상관없이 그것이 어떤
'공동체'의 이념일 때 의미가 있다. 공동체에 대한 지향이
부재할 때 민주주의는 쉽사리 무정부주의로 변질되어 버린다.
포스트모더니즘이 우려스러운 까닭은 이것이 민주주의보다는
오히려 무정부주의적인 상황으로 이끌리기 쉬워 보인다는 데
있다. 극단적인 상대주의와 동일시되는 순간 포스트모더니즘은
당대의 모든 미술의 실천들을 원자화, 파편화시키고 만다.
각각의 예술가들 또는 각각의 예술 작품들을 서로 왕래할
수 없는 고립된 섬처럼 만들어 버리는 것이다. 또한 비평의
측면에서도 마찬가지로 극단적인 상대주의는 고립의 상황을
초래하고 담론들 간의 접속을 원천적으로 차단한다. 이처럼

비평의 공통 지반이 상실되면 개별 비평가의 언어는 번역되지 않는 방언이 되어 버리고 비평의 기준은 평론가 개인의 미적 취향에 전적으로 의존할 수밖에 없게 된다.

우리가 포스트모더니즘의 한없는 관대함에 쉽게 피로감을 느끼고 재차 그 '이후'(post-)를 모색하려 한다면, 그 까닭은 포스트모더니즘에 내재된 이런 위험성과 무관하지 않을 것이다. 즉 동시대 미술의 원자화와 파편화에 저항할 어떤 대안에 대한 욕구가 자꾸만 우리에게 생겨나는 것이다. 따라서 관건은 고립되고 파편화된 것처럼 보이는 동시대 미술의 다양한 실천들 사이의 연계를 모색해 보는 일이다. 이것은 물론 지난 세기의 모더니즘이 누렸던 것과 같은 또 다른 거대 서사의 도래를 도모하는 것이 아니다. 우리가 추구하는 것은 중심과 위계를 재창안하지 않는 수평적 연계의 가능성이며, 거대 서사가 기능했던 방식의 배타적이고 위계적인 수직적 연계의 불가능성이다. 즉 수직적 연계의 불가능성을 포함한, 수평적 연계의 가능성, 이른바 '연계의 (불)가능성'인 것이다. 이것은 밤하늘에 빛나는 외딴 별들 사이에 가상의 선을 이어 하나의 별자리 지도를 그려 보려는 시도와 같다. 이 지도는 여러 별들의 서로 다른 높낮이를 수직적 위계가 아니라 수평적 차이로 인식한다. 그리고 바깥의 다른 별들과의 교신을 통해 다른 형상의 선이 그어질 여지를 항상 남겨 놓는 한시적인 성격을 지닌다. 이런 맥락에서 우리는 동시대 미술의 실천들을 편의상 몇 가지 범주로 구분해 보고자 한다. 이것이 편의상의 구분인 까닭은 동시대 미술의 실천 대부분이 실제로 하나의 범주에만 배타적으로 속하는 것이 아니라 여러 범주에 동시에 걸쳐 있기 때문이다. 고로 이 구분은 동시대 미술이라는 무정형의 대상을 들여다보기 위해 임의로 가설한 몇 가지 입구 정도로 여겨져야 한다.

첫 번째 범주는 인간의 실존과 그 근본 감정으로서의

불안이 엿보이는 작업들이다. 불안의 정서가 시대와 장소를 막론하고 모든 인간 실존이 짊어진 보편적 정서라면, 동시대 미술이 실존의 불안을 다룰 때는 그 감정의 보편성뿐만 아니라 과연 동시대적인 불안의 특수성이 무엇인지도 드러내야 한다. 즉 보편 정서로서의 개인적 불안뿐만 아니라 특수 정서로서의 사회적 불안까지 담아내는 작업이 온전하게 동시대적인 미술에 속하는 것이다. 오늘날의 예술가들은 개인적 고립과 사회적 고발을 아우르는 동시대적인 불안을 보여 주고 있는가? 만일 그렇다면 그들이 드러내는 동시대적 불안의 특수성은 무엇인가? 만일 그렇지 않다면 그 실패의 까닭은 무엇인가?

　　두 번째 범주는 여성에 의한, 여성에 대한, 여성을 위한 동시대 예술가들의 작업이다. 1960년대 이후로 모더니즘의 남성적 시선에 대한 비판적 대응으로 탄생한 페미니즘 미술은 모더니즘이 거대 서사로서의 지위를 상실한 이후에도 여전히 중요한 이슈로 여겨지고 있다. 이런 현상은 한국의 상황과 관련하여 더욱 첨예하게 다가오는데, 왜냐하면 최근 한국 사회가 더더욱 노골적인 여성 혐오의 징후들을 노출하고 있기 때문이다. 여성의 몸, 여성의 욕망, 여성의 노동은 차별의 대상을 넘어서 혐오의 대상으로까지 치닫는 형국이다. 이런 극단의 상황 속에서 여성 예술가가 작업으로서 여성에 대해 발언할 때 갖춰야 할 에토스는 무엇인가? 지난 세기의 여성 미술과 오늘날의 여성 미술은 어떻게 같고 어떻게 다른가? 즉 오늘날 여성 미술의 동시대성은 무엇인가?

　　세 번째 범주는 전통적인 매체나 기법들을 활용하는 동시대 미술의 실천들이다. 과거와 전통을 부정하고 새로운 미술의 기원을 수립하려는 모더니즘의 과열된 양상에 반발하면서 모더니즘 이전의 미술에 대한 향수를 적극적으로 내세웠던 반모더니즘적 실천은 모더니즘의 퇴조와 함께 그 동력을 상실했다. 오늘날, 모든 시대의 기법과 매체가 동등한

'시민권'을 획득한 '예술의 민주주의' 체제 속에서 전통적인 장치를 전유한다는 것은 반모더니즘적 실천과 어떻게 다른가? 그저 수많은 선택지 중에 우발적으로 선택된 경우의 수에 불과한 것일까? 어쩌면 적극적인 '시대착오'를 감행하는 동시대 예술가의 어떤 미적 자의식이 작용하는 것은 아닐까? 만일 그렇다면 그 자의식의 정체는 무엇인가?

네 번째 범주는 모더니즘과 포스트모더니즘 그 '이후'(post-)를 사유하는 동시대 미술의 작업들이다. 모더니즘이라는 거대 서사의 절대성, 그리고 그것을 부정한 포스트모더니즘의 극단적 상대성을 거친 예술가의 정체성은 어떠해야 하는가라는 질문은 의심의 여지없이 동시대적인 것이다. 이때의 동시대성은 오로지 현재에만 시선을 고정하는 태도가 아니라 근과거에 벌어진 절대성과 상대성의 각축전을 항상 염두에 둠으로써만 획득되는 태도이다. 모더니즘에 대한 망각과 향수를 모두 경계하면서 그와 동시에 포스트모더니즘의 허무주의에 굴복하지 않아야 하는 이중의 과제가 동시대 예술가들에게 주어진 것이다. 이들은 각자 어떠한 방식으로 이런 동시대성의 관문을 통과하고 있는가?

다섯 번째 범주는 글로벌과 로컬의 긴장 관계를 동력으로 삼아 만들어지는 예술적 실천들이다. 시대와 장소를 초월하는 보편적이고 절대적인 예술적 가치를 추구하던 모더니즘 미술도 결국 서구의 맥락에 국한된 지배적인 담론으로 밝혀지고, 후기식민주의의 영향 아래 1980년대 말 파리에서 열린 전시 『지구의 마법사들』(퐁피두센터, 라빌레트그랜드홀, 1989) 이래로 제3세계의 개별적이고 지역적인 현대미술을 서구의 그것과 동등하게 위치시키는 전시들이 앞다투어 열렸다. 또한 1990년대 중반 이후 신자유주의 체제하에서 자본의 신속하고 빈번한 이동 범위는 세계 전체로 확대되었고, 이에 대한 반대급부로 각각의 지역 경제에 대한 관심도

높아만 갔다. 그 결과 오늘날 동시대 미술은 글로벌한 기준과 로컬한 특색을 동시에 고려해야 하는 과제에 직면한다. 즉 이런 엎치락뒤치락하는 일련의 과정을 통해 우리가 얻은 교훈은 글로벌과 로컬, 또는 보편성과 차별성은 동시대 미술이 양자택일해야 할 대상이 아니라 변증법적으로 사유해야 할 대상이라는 사실이다. 오늘날의 미술가들은 이 서로 모순되어 보이는 두 개의 가치를 어떻게 사유하고 가시화하고 있는가?

마지막으로, 여섯 번째 범주는 가속화된 테크놀로지의 발달에 민감하게 반응하는 예술가의 작업이다. 고대 그리스어 '테크네'(tekhne)가 기술과 예술을 모두 아우르는 명사였던 데서 알 수 있듯이 사실 기술과 예술은 애초부터 하나였다. 이 둘이 분리되기 시작한 건 근대 이후의 일이었다. 사진, 영화, 비디오 등 기술 과학의 산물이 점차 예술 매체로 자리매김하게 되는 과정은 예술과 기술의 독특한 관계를 예증한다. 이렇듯 하나면서 둘이기도 한 예술과 기술의 모순적 관계는 오늘날 더욱 첨예한 문제로 드러난다. 현기증 날 정도로 빠르게 발달하는 테크놀로지는 더 이상 단순한 도구나 수단에 불과한 것이 아니라 인간의 사회적 실존을 가능케 하는 환경이자 조건이 되었다. 즉 인터넷, GPS, 스마트폰 등 현대 기술의 산물들은 우리가 우리 자신과 세계를 지각하고 인식하기 위한 가능 조건이 되었고, 생명공학과 환경공학의 급속한 발전은 인간의 가장 근본적인 생존의 영역에까지 기술의 영향력이 미치게 만들었다. 이른바 뉴미디어아트, 넷아트, 바이오아트 등 다양한 신조어로 일컬어지는 동시대 미술은 이런 급변하는 테크놀로지 환경과 어떤 관계를 맺고 있는가? 오늘날 기술과 예술은 어떻게 같으며 어떻게 다른가?

'다원예술'에 온전히 침묵하기 위하여

2000년대 이후 현대미술과 관련하여 중요한 이슈 중 하나는 시각예술과 공연예술의 적극적인 협업이라고 할 수 있다. 미술과 춤, 미술과 연극, 미술과 음악 등 시각예술과 공연예술 사이의 여러 조합이 오늘날 다양한 매체를 통해 실험되고 있다. 이런 추세에 화답이라도 하듯이 2010년을 전후하여 세계 이곳저곳의 미술관과 갤러리는 시각예술과 공연예술의 마주침의 역사를 폭넓은 관점에서 재조명하는 여러 기획전을 마련했다. 몇 가지 사례만 꼽자면 런던의 테이트모던에서 2007년 10월 24일부터 2008년 1월 1일까지 열린 전시『무대로서의 세계』는 연극의 개념을 작업에 적극적으로 도입하는 동시대 미술가 열여섯 명을 한자리에 모았으며, 파리의 퐁피두센터에서 2004년 9월 22일부터 2005년 1월 3일까지 개최된 전시『소리와 빛』은 20세기를 수놓은 음악/음향과 시각예술 사이의 관계를 광범위하게 보여 주었다. 미술과 무용의 상호 작용을 다룬 전시로는 런던의 헤이워드 갤러리에서 2010년 10월 13일부터 2011년 1월 9일까지 열린『MOVE: 당신을 안무하기』라는 전시와 파리의 퐁피두센터에서 2011년 11월 23일부터 2012년 4월 2일까지 열린『삶을 춤추다』를 들 수 있다.

물론 이 시기의 우리나라도 예외는 아니다. 특히 2012년 한국에서는 미술과 춤의 관계를 다루는 두 개의 주목할 만한 전시가 열렸다. 위에서 언급한 헤이워드 갤러리의『MOVE』전이 국립현대미술관에서 6월 6일부터 8월 12일까지 순회전 형식으로 선보였고, 서울대학교미술관은 춤의 미술사적 의의를 고찰하는 기획전『Now Dance』를 7월 19일부터 9월 16일까지

개최했다. 또한 시각예술과 공연예술을 아우르는 예술 행사 '페스티벌 봄'이 2007년부터 10년간 해마다 꾸준히 열렸으며, 아트센터나비는 2012년 4월부터 사운드 아트의 동시대적 실험 정신을 조망하는 '소리왕' 프로젝트를 진행했다. 이런 활발한 예술적 실천에 반응하여 미술 저널들도 시각예술과 공연예술의 활발한 교류를 주제로 삼은 특집 기사들을 쏟아냈는데, 미술 잡지 『아트인컬처』만 예로 들어 보면 2011년 5월호의 「Art on Stage」, 2012년 4월호의 'Sound/Art', 2012년 5월호의 'Performance into Museum' 등 여러 특집 기사들을 기획했다.

이처럼 시각예술과 공연예술을 아우르려는 담론과 실천은 국내외를 막론하고 그 어느 때보다도 활발하게 이루어지고 있었다. 이런 현상과 관련해서 국내의 담론을 살펴볼 때 우리는 금세 어떤 문제적인 명칭과 마주치게 된다. 그것은 다양한 장르의 예술들이 통합된 형태를 가리키는 '다원예술'이라는 신조어이다. 이 명칭이 급속도로 널리 사용되기 시작한 계기는 예술 현장이나 학계가 아니라 오히려 정책 집단에서 발견된다. 2005년 출범한 한국문화예술위원회가 다원예술위원회를 산하 기관으로 유치하면서부터 이 명칭은 예술 관련 종사자들의 입에 곧잘 오르내리게 되었다. 이후 '다원예술'이라는 말은 예술계 전반에 빠르게 확산되어 이제는 매우 빈번히 사용되는 용어가 되었다. 페스티벌 봄은 스스로 국제다원예술축제라고 내세웠으며, 그 외에도 다수의 다원예술 공간과 다원예술 공연과 다원예술 단체가 우후죽순 생겨났다. 이처럼 사전에도 등재되지 않은 신조어가 다수의 예술 활동, 예술 공간, 예술 정책을 지칭하는 개념으로서 광범위하게 통용되는 현상은 그 자체로 매우 흥미로운 일일 것이다.

'다원예술'은 문제적인 단어이다. 왜 문제적인가? 개념의 외연과 내포가 몹시 불분명하기 때문이다. 삽시간에 미술계(와 공연계) 전체에 널리 퍼진 현상이 보여 주듯이 이 개념은 가공할

만한 확장성을 과시하지만, 외연의 무한한 확장은 내포의 무한한 축소를 동반한다는 사실을 잊어서는 안 된다. 다원예술이라는 현상이 환절기의 열병과 같은 한시적인 유행이 아니라 지속 가능한 형태로 인정받기 위해서는 이 현상에 대한 적절한 규정과 정의가 내려져야만 한다. 따라서 우리의 질문은 정확히 다음과 같다. 다원예술은 어떻게 정의될 수 있는가? 혹시 다원예술이라는 개념은 정의할 수 없는 군더더기 같은 것이 아닐까?

I. 기존의 장르와 대결을 수행하는 다원예술

먼저 예술 관련 정책 주체가 시도하는 다원예술의 정의를 살펴보자. 한국문화관광연구원이 발행한 한 논문에 의하면, 다원예술이란 "장르에 대한 새로운 접근과 다양한 예술적 가치의 실현을 목적으로 하는 예술 창작 활동으로서, 탈장르 예술, 복합장르 예술, 새로운 장르의 예술, 비주류 예술, 문화다원주의적 예술, 독립 예술 등을 중심적 대상으로 하는 개념"이다.[8] 여기서 다원예술을 정의하기 위해서 동원된 기준은 그 예술이 기존의 장르와 특정한 방식으로 대결을 수행하고 있느냐는 것이다. 그 대결의 결과는 기존의 장르를 벗어나는 것일 수도 있고("탈장르 예술"), 여러 장르들을 결합하는 것일 수도 있고("복합장르 예술"), 어떤 새로운 장르를 창조하는 것일 수도 있으며("새로운 장르의 예술"), 어떤 결과로 이어지든 상관없이 기존의 장르를 뒤흔든다는 공통점 때문에 그 예술은 "비주류 예술, 문화다원주의적 예술, 독립 예술"의 성격을 띨 것이다. 그리고 주지하다시피 오늘날 다원예술이라는 명목 아래 특히 주목받는 장르 간 횡단의 경우는 시각예술과 공연예술

8. 우주희, 『다원예술의 조류와 지원방안』(서울: 한국문화관광연구원, 2007), 9.

사이의 협업 내지는 이종교배의 양상들이다.[9]

　만일 이런 정의를 따른다면 다원예술의 시대적 범위는 적어도 20세기 전체를 아우르게 될 것이다. 왜냐하면 기존에 확립된 장르의 경계를 넘나들며 교란하는 작업들은 20세기 전체에 걸쳐 발견되기 때문이다. 이 글의 서두에서 열거한 전시들이 선보인 작업들이 그 좋은 예들이다. 20세기 초반 소피 토이버아르프는 시각예술과 공연예술을 횡단하면서 장르에 구애받지 않고 활동한 작가이다. 그가 천착한 '추상적 리듬'은 때로는 캔버스 위에 색채와 형태를 통해 나타났고, 때로는 카바레 볼테르에서 가면을 쓰고 춤추는 작가 자신의 신체를 통해 구현되었다. 이런 탈장르적 활동이야말로 위에서 제시된 다원예술의 정의에 정확히 부합하지 않는가? 또한 바우하우스 작가 오스카 슐레머가 1926년 선보인 「삼원적 발레」도 시각예술과 공연예술이 기하학적 추상이라는 구심점을 통해 결합된 사례로 언급할 수 있다. 그렇다면 「삼원적 발레」는 하나의 다원예술 공연이라고 말할 수 있지 않을까? 20세기 중반으로 접어들면 이런 사례들은 더욱 늘어난다. 안무가 머스 커닝햄, 비디오아티스트 백남준, 음악가 존 케이지의 협업은 구성원의 조합만으로도 다원예술의 정의를 그대로 반영하는 복합장르 예술이라고 말할 수 있다. 그 외에도 일련의 플럭서스 운동, 저드슨 댄스 시어터, 앨런 캐프로의 해프닝, 1954년 요시하라 지로를 주축으로 형성된 일본의 구타이 그룹, 한국에서는 1960년대 말부터 등장한 김구림, 정강자, 정찬승의

9. 페스티벌 봄이 열리던 당시의 공식 홈페이지(www.festivalbom.org)를 보면 스스로를 "국내외 공연예술과 시각예술을 아우르는 국제 다원예술 축제"로 소개하고 있었다. 여기서도 다원예술은 공연예술과 시각예술이라는 다른 장르들 사이의 실험으로 이해되고 있다는 점에서 한국문화관광연구원이 제시한 정의를 따르는 것으로 보인다.

실험 미술 등 비슷한 사례들은 끝없이 이어진다.

　그렇다면 20세기 전체에 걸쳐 탈장르적이고 복합장르적인 실험을 수행한 일련의 예술 실천들을 모두 '다원예술'이라는 개념 아래 결집시켜 하나의 계보를 만들어야 할 것인가? 이 질문에 대한 답변을 망설이는 순간 다원예술이라는 개념은 모호한 것이 되어 버린다. 위에서 인용한 한국문화관광연구원의 논문은 "경계가 무너지고, 장르가 융합되고 있는 세계 예술(공연)의 조류에 근거해서 볼 때, 장르 간 경계를 허물어 대중에게 다가가는 시도는 20세기 들어 보편적 지속적 현상으로 정착"되었음을 인정하지만, 우리나라의 다원예술은 1990년대에 이르러 "모더니즘의 일탈"과 함께 태동했다고 규정한다.[10] 이것은 이중적인 태도이다. 한편으로 세계적인 관점에서 볼 때 다원예술은 20세기 전체를 아우르는 보편적인 한 형태이지만, 다른 한편으로 한국적 상황에 국한해 볼 때 다원예술은 1990년대부터 태동한 특수한 현상이라는 주장이다. 이런 이중적인 주장은 어떤 망설임의 발로이다. 즉 다원예술의 발생을 20세기 초로 보느냐, 아니면 1990년대로 보느냐 하는 양자택일 앞에서 주저하고 망설이며, 세계적 관점과 한국적 관점이라는 인위적 경계 사이를 갈팡질팡하는 형국이다.

　이런 망설임은 두 가지 문제를 노출한다. 첫째, 세계적 관점과 한국적 관점이라는 이중적 잣대를 유지하기 위해서는 1990년대 이전까지 한국미술이 다원예술적 흐름으로부터 철저히 차단되었던 것으로 가정해야 한다. 즉 국제적으로는 20세기 초부터 다원예술이 있어 왔지만 한국에는 1990년대에 이르러서야 서서히 상륙(또는 탄생)할 수 있었다는 무리한 주장을 펼 수밖에 없다. 마치 한국이 20세기 대부분의 시간을 쇄국 정책하에서 보내기라도 했던 것처럼 말이다. 둘째,

10. 우주희, 『다원예술의 조류와 지원방안』, 18–21.

국내에서 1960년대 말부터 김구림, 정강자, 정찬승 등의 작가들을 위시하여 1970년대 내내 꾸준히 계승된 한국 실험 미술의 흐름을 (고의적으로) 간과하게 된다. 그러나 이들의 해프닝과 퍼포먼스, 타 장르 예술가들과의 교류와 협업이 빚어낸 실험 정신이 위에서 제시된 다원예술의 정의에 부합하지 않을 이유가 없다.[11] 결국 한국의 다원예술이 1990년대부터 태동하기 시작했다는 주장을 거두지 않는 한, 기존의 장르들 사이의 경계를 뒤흔드는 실험적인 예술 활동을 다원예술로 정의하는 입장은 스스로 붕괴될 수밖에 없다. 왜냐하면 이 정의에 충실히 따를 경우 20세기 초반부터 시도된 시각예술과 공연예술이 결합된 형태들(1970년대 한국 실험 미술을 포함한)이 모두 다원예술에 등재되어야 할 것이기 때문이다.

2. 다원예술의 기원이라는 가상

그런데 왜 한국의 다원예술과 관련하여 1990년대를 기원으로 삼으려 안간힘을 쓰는 것일까? 도대체 1990년대에 일어났다는 "모더니즘의 일탈"이란 무엇이며, 왜 그것이 다원예술의 기원과 맞물려야만 하는가? 그리고 왜 다원예술은 1990년대에 태동하여 2000년대에 만개한, '고유하게' 현대적인 현상이어야만 하는가? 왜 다원예술은 반드시 새롭고 동시대적인 것이어야만 하는가? 왜 이런 '새로움에 대한 욕망'이 생겨나는가? 다원예술을 문제적인 개념으로 만들어 버리는 이 집요한 욕망의 정체는 무엇인가?

1990년대 들어서 일탈의 대상이 된 모더니즘이란 정확히 말하자면 그린버그가 주창한 미국의 모더니즘을 가리킨다. 그린버그 모더니즘의 본질은 각각의 예술 장르를 각각의 고유한 권한 영역에 위치시켜 장르의 순수성을 회복하는 것이다.[12]

11. 김미경, 『한국의 실험 미술』(서울: 시공사, 2003).

12. 클레멘트 그린버그, 『예술과 문화』, 조주연 옮김(부산: 경성대학교

즉 회화는 오로지 회화여야 하며, 조각은 오로지 조각이어야 한다. 각 장르의 순수성은 그것의 고유한 매체가 보장해 주는데, 예컨대 회화의 매체는 이차원적 평면성이며 조각의 매체는 삼차원적 물질성이다. 이처럼 그린버그는 매체의 특수성에 기반을 두고 각각의 예술 장르에 독립성과 순수성을 부여하기 위해 애썼다. 이런 관점에서 모든 탈장르적, 복합장르적 예술 실천은 모더니즘에 어긋나는 활동으로 낙인찍혀 배격되었다. 더 나아가 마이클 프리드는 회화나 조각 같은 시각예술이 멀리해야 할 적으로서 연극, 즉 공연예술을 지목한다. 프리드는 시각예술의 성공은 공연예술을 실패하게 만드는 능력에 점점 더 의존하며, 시각예술은 공연예술의 상황에 접근하면 할수록 타락한다고 말한다.[13] 이런 미국적 모더니즘의 군림하에서는 시각예술과 공연예술은 엄격히 분리되어 있어야 했고, 양자 간의 어떠한 접촉이나 교섭도 용납되지 않았다.

그렇다면 1990년대를 한국 다원예술의 기원으로 보는 입장은 다음과 같이 요약된다. 1990년대에 접어들어 비로소 미국적인 모더니즘이 약화되어 시각예술과 공연예술 사이의 철책이 허물어지고 두 예술 사이의 간섭과 융합이 다원예술의 태동으로 이어졌다는 것이다. 다원예술이 뒤흔드는 장르 간의 경계는 사실 이 모더니즘이 쌓아 올린 것이었다는 주장이다. 이런 주장이 다원예술을 동시대의 '새로운' 경향으로 파악하는 이유는, 다원예술을 오로지 모더니즘 '이후'에 등장한 것으로만 상정하기 때문이다. 바꿔 말하면 모더니즘 시대에는 여러 예술 장르들 사이의 어떠한 접촉도 결코 허용되지 않았던 것으로 상정하기 때문이다. 이처럼 다원예술의 탈모더니즘적 성격을

출판부, 2019).

13. Michael Fried, "Art and Objecthood"(1967), *Art and Objecthood: Essays and Reviews* (Chicago: University of Chicago Press, 1998).

주장하기 위해서는 불가피하게도 모더니즘을 과거의 '절대적' 담론으로 승격시켜야만 한다. 이런 주장에 따르면 모더니즘은 절대적으로 순수한 시대여야 하며 그 이후에야 비로소 다원예술로 대변되는 혼성의 시대가 가능해졌다는 식이다.

그러나 우리는 그린버그식의 모더니즘이 '절대적' 담론이 아니라 단지 '하나의' 담론일 뿐이었음을 잊어서는 안 된다. 물론 이 모더니즘은 한때 강력한 지배력을 행사했던 주류 담론이었지만, 그럼에도 불구하고 언제나 이 지배적 담론의 외부에는 그것에 포섭되지 않는 이질적 담론과 실천이 있었던 것이다. 태양이 작열하는 정오에도 별들은 다만 창공에서 보이지 않을 뿐이지 언제나 거기에 존재하는 것처럼 말이다. 그러므로 모더니즘을 상대화할 필요가 있다. 그렇지 않으면 모더니즘의 극복이라는 미명하에 그 외부의 모든 비주류적 예술 실천들까지도 한꺼번에 무화시켜 버리는 과오를 범할 수 있으며, 더 나아가 이런 과오는 1990년대 이후의 탈장르적 예술 실천들을 무조건적으로 '새로운' 것으로 추켜세우는 착시 효과로 이어질 수 있다. 한편으로는 다원예술의 비주류적이고 실험적인 성격을 강조하면서도, 다른 한편으로는 모더니즘의 광명에 감춰져 있던 그런 성격의 실천들을 도외시하는 것은 그 자체로 모순적인 태도이다. 따라서 우리에게 필요한 것은 모더니즘과 무조건적으로 단절하는 것이 아니라 모더니즘에 가려져 있던 이질적인 것들을 세심하게 발굴해 내는, 푸코적인 의미의 고고학적 방법론이다. 이것은 단순히 과거의 어떤 역사적 시기를 다각도로 인식하기 위한 목적뿐만 아니라 궁극적으로 "오늘날 우리의 모습을 알기 위한" 목적을 지닌 방법론이다.[14]

이런 맥락에서 앞서 언급한 퐁피두센터의 기획전 『삶을

14. Michel Foucault, "Dialogue sur le pouvoir"(1978), in *Dits et Écrits*, vol. 3 (Paris: Gallimard, 1994), texte no. 221.

춤추다』는 20세기 초부터 오늘날까지 시각예술과 공연예술의
상호 작용이 남긴 단층과 습곡을 보여 주는 고고학적 발굴
현장이라고 할 수 있다. 그린버그적인 모더니즘을 상대화하는
한 장면을 들여다보자. 미국에서 모더니즘의 환원적 성격이
절정에 다다르던 1960년, 프랑스 파리의 한 갤러리에서 이브
클랭은 저 유명한 '인체 측정' 퍼포먼스를 선보였다. 여러
벌거벗은 여자들이 몸에 파란색 안료를 묻혀 캔버스에 신체의
자국을 남기고 있으며, 한쪽 구석에는 연주자들이 바이올린과
첼로를 켜고 있고, 청중들은 좌석에 앉아서 퍼포먼스를
지켜보고 있다. 미국에서 장르 간 소통이 봉쇄당했던 그 시기에
프랑스에서는 회화, 음악, 연극이 뒤섞인 퍼포먼스가 공공연히
일어났던 것이다. 그리고 2004년 벨기에 예술가 얀 파브르는
이브 클랭의 이 퍼포먼스에 오마주를 바치는 작업「주인공이
여자일 때」(2004)를 만들어 냈다. 이처럼 1900년 이래로
모더니즘과 전혀 다른 맥락 속에서 시각예술과 공연예술은 계속
뒤섞여 왔으며 그 기억은 현대적인 재해석의 대상이자 영감의
원천으로 기능하고 있다.

그럼에도 불구하고 다원예술이라는 개념은 온전히
현대적인 현상만을 지칭하려는 과도한 욕망으로 인해
모더니즘을 반성 없이 절대화하고 20세기 전체를 관통하는
시각예술과 공연예술의 역동적인 만남을 자발적으로
망각하는 큰 대가를 치른다. 설사 모더니즘에 대한 과대평가를
철회한다고 해도 문제는 남는다. 여전히 다원예술을 "장르에
대한 새로운 접근과 다양한 예술적 가치의 실현을 목적으로
하는 예술 창작 활동"으로 정의하고자 한다면 우리는 20세기
전체를 포괄하는 다원예술의 계보를 새로 작성해야 할 것이다.
그리고 그 계보에는 다다이스트, 바우하우스, 이브 클랭,
플럭서스 등 무수한 이름들이 등재될 것이다. 그러나 이렇게
헐거운 계보를 만드는 게 무슨 소용이 있는가? 왜 이들을

범주화하고 동질화시켜야 하는가? 이처럼 다원예술이라는
개념의 정당성과 필요성은 여전히 의문으로 남는다.

3. 태도로서의 다원예술
지금까지 다룬 다원예술에 대한 정의가 정책 집단의
판본이었다면 다원예술에 직접 참여하는 창작 주체와 비평
주체의 입장은 어떠한가? 이런 질문과 관련하여 웹진『아르코』
203호(2012년 2월)는 "경계 없는 예술"이라는 이름으로
다원예술에 대한 특집을 다루었다.[15] 이 중에서 특히 김남수와
홍성민의 글이 현대적인 현상으로서 다원예술을 정의할 수
있는지 그 가능성의 문제에 천착하고 있다. 이 둘은 모두
다원예술을 어떤 '태도'의 문제가 연결시키고 있다. 그러나 두
필자 사이의 차이는 생각보다 큰데, 그 이유는 이들이 다원예술의
정의 가능성에 대해 서로 다른 입장을 취하기 때문이다.
 먼저 홍성민의 글을 보면, 그는 다원예술이란 사실
존재하지 않는다는 과감한 명제를 던진다. 오늘날 문학, 미술,
공연 등 기존의 장르에 포섭되지 않는 예술가들이 허다하게
많은데 이들은 그 누구도 스스로를 다원예술가라고 자처하지
않을뿐더러 이들을 모두 다원예술가라고 지칭해 봐야 무슨
효과가 있느냐는 얘기다. 대신 그는 "다원적 태도"에 집중한다.
즉, 지금 한국에서 유령처럼 떠도는 '다원예술'이라는 명사를
포기하고 형용사형으로만 활용하자는 주장을 펴는 것이다.
그렇다면 다원적 태도란 무엇인가? 그는 다원적 태도의

15. 이 특집 기사는 네 편의 글로 이루어져 있다. 서현석, 「실재, 혹은
매체의 확장: 미술과 공연예술의 경계에서」; 홍성민, 「DIWO: 동시대
다원적 예술의 태도들」; 김남수, 「'다원예술'의 재명명 혹은 재발명」;
이영준, 「나의 작업, 예술의 경계를 넘나들다: 기계비평」. http://www.
arko.or.kr/webzine_new/main/webzine_4208.jsp.

키워드를 "DIWO(Do It with Others) 즉 타자와 함께 하기"라고 말한다. 다른 장르의 예술가들뿐만 아니라 심지어 디자이너, 인문학자 등 다른 업종의 종사자들, 그리고 관객과도 소통하여 진정한 이종 교배를 실현하는 태도가 곧 타자와 함께 하는 자세이다. 이 타자와의 관계는 어떤 권력 주체로부터 시작되는 수직적 관계여서는 안 되고 민주적이고 수평적인 관계여야 할 것이다. 홍성민은 이런 다원적 태도를 보여 준 대표적 작가들로 리끄릿 띠라와닛, 도미니크 곤살레스-포에스터, 피에르 위그 등을 언급하는데, 이들은 니콜라 부리오가 관계 미학의 예술가들로 내세웠던 작가들이기도 하다.

다른 한편, 김남수는 홍성민과 마찬가지로 태도의 문제를 중요하게 부각시키지만 끝내 '다원예술'이라는 명사를 지키기 위해 고군분투한다. 그는 탈장르적 실험으로 다원예술을 정의하는 방식이 불충분하다고 지적하며 특정한 태도에 대한 고려가 다원예술의 정의에 수반되어야 한다고 본다. 이때 그가 내세우는 태도는 현실 참여적인 태도라고 이해할 수 있다. 그는 탈장르적 실험이 무의미한 형식적 유희에 그치지 않고 현실 참여적인 태도를 견지할 때 비로소 다원예술의 정의에 부합한다고 생각하는 듯하다. 그런데 태도의 문제에 중점을 두고 김남수가 제출한 다원예술의 정의는 사실 니콜라 부리오가 2001년에 출간한 저작 『관계 미학』에서 내세운 관계 예술의 정의와 동일해 보인다. 부리오에 따르면 관계 예술이란 "인간관계 전체와 그 관계의 사회적 맥락을 이론적, 실천적 출발점으로 삼는 모든 예술 실천"이다.[16] 부리오의 관계 예술은 인간관계와 그 사회적 맥락을 다룬다는 점에서 현실 참여적인 성격을 지니며, 타 장르의 예술가들이 서로 협업하는 경우가

16. 니콜라 부리오, 『관계 미학』(1998), 현지연 옮김(서울: 미진사, 2011), 199.

많고 관객들의 참여도 유도하는 등 연극적이고 공연적인 성격을 지닌다. 이런 특징은 김남수가 생각하는 다원예술의 특징과 그대로 겹친다.

김남수는 다원예술의 한 예로 김황의 「모두를 위한 피자」(2011)를 제시한다. 김황은 피자 만드는 법이 담긴 DVD 500장을 북한에 뿌리고 북한 주민들의 피드백을 모으는 전 과정을 하나의 작품으로 구성했다. 이 작업은 음식을 매개로 삼아 남북한의 인식 차이, 북한의 폐쇄적 상황 등을 드러내는 현실 참여적 예술 실천이라고 볼 수 있다. 다른 한편 관계 미학의 대표적 예술가 리끄릿 띠라와닛은 갤러리에서 관객들에게 태국 음식을 나눠 먹을 것을 권하면서 자연스러운 소통과 교류의 장을 마련한다. 띠라와닛의 작업도 역시 음식을 매개로 타자와의 만남을 주선하며 태국 음식이 환기하는 탈식민주의적 문제의식을 공유한다. 이 두 작가의 유사성에서 볼 수 있듯이 다원예술은 많은 부분 부리오의 관계 예술과 다르지 않다.

다원예술의 정의 가능성을 부정한 홍성민은 관계 예술이 다원적 태도를 지닌 대표적 사례라고 말할 수 있었지만, 다원예술의 고유한 정의를 시도하는 김남수는 그가 내세운 다원예술의 정의가 관계 예술의 정의와 어떻게 구별되는지 해명해야 할 상황에 놓인다. 그러나 김남수는 니콜라 부리오를 짧게 언급하면서도 양자 간의 차이를 해명하지 않는다. 이런 회피는 다원예술을 정의하는 데 따르는 어려움을 방증하는 것으로 보인다. 다원예술이라는 신조어는 여전히 그 정당성과 필요성을 적극적으로 주장하지 못한다. 그렇다면 오히려 홍성민처럼 다원예술의 정의 가능성을 포기하고 다원적 태도에 집중하는 유연한 자세가 훨씬 더 솔직하고 효과적인 모습이지 않겠는가?

4. 다원예술에 대한 침묵의 전략

결국 탈장르나 복합장르의 관점에서 접근하든, 아니면 여기에
태도의 문제를 추가하든 상관없이 다원예술이라는 개념을
정의하는 것은 쉽지 않아 보인다. 어떤 입장을 따르든 다원예술
개념은 문제적인 개념으로 남는다. 무엇을 지칭하는지
불분명한 군더더기 같은 개념이 한국 미술계(와 공연계)에
활발히 유통되는 이 현상에 어떻게 대처할 것인가? 우리는
이 개념이 창작 집단에서 시작된 것이 아니라 정책 집단에서
흘러나오기 시작했다는 사실에 유념해야 한다. 즉 이 개념은
애초부터 제도화와 범주화라는 목적을 염두에 두고 유통되기
시작한 개념이다. 그러나 탈장르 예술, 복합장르 예술, 새로운
장르의 예술, 비주류 예술, 실험 예술 등 정책 집단이 언급하는
예술 실천들은 본질상 제도화나 범주화가 불가능한 대상이
아닐까? 이것들은 언제나 역동적인 실천으로 존재할 뿐 규정
가능한 정태적 대상으로 존재하지 않는다. 이 파괴와 창조의
에너지는 다원예술이라는 '또 다른' 장르로 묶이게 되는 순간
방전될 운명에 처하고 만다. 더 나아가 다원예술을 모더니즘
이후의 전무후무한 '새로운' 예술 형태로 내세우는 것은 과거의
예술 실천들이 지녔던 에너지의 기억 상실을 부추길 뿐이다.
그렇다면 우리는 다원예술이란 개념을 나름의 방식으로
정교하게 손보는 데 힘쓸 것이 아니라 오히려 이 불가능한
개념에 대해 침묵해야 할지도 모른다. 이 침묵은 어떻게 터져
나올지 예상할 수 없는 예술의 에너지를 머금은 꽉 찬 침묵일
것이며, 비모더니즘적이고 비주류적이고 비가시적인 과거의
예술 실천들을 발굴하여 더 많은 현재의 얘깃거리를 쏟아 낼
역설의 침묵일 것이다.

시야의 끝, 사각지대의 시작

> 자, 어디로 갈까. 네트는 광대해.
> — 오시이 마모루, 「공각기동대」(1995)

내가 기억하는 1990년대는 담론의 시대였다. 담론이라는 용어가 유행하기 시작한 것도 푸코와 알튀세르의 저작이 한국어로 번역되기 시작한 1990년대 초부터였는데, 이때는 냉전의 종식 직후에 마르크스주의를 탈구축하려는 노력과 그것을 대체할 새로운 이론에 대한 탐색이 동시다발적으로 이루어지던 시기였다. 알튀세르, 푸코, 들뢰즈, 데리다, 라캉 등 이른바 '포스트 담론'이 본격적으로 회자되기 시작했던 것이다. 이와 동시에 아도르노, 마르쿠제, 벤야민, 하버마스 같은 프랑크푸르트학파의 이론과 스튜어트 홀의 문화 연구도 국내 지적 담론의 지분을 늘려 가고 있었다. 미술계도 예외가 아니어서 1990년을 전후해 격렬한 포스트모더니즘 논쟁이 벌어져서 모더니즘과 민중미술을 계승하거나 극복하려는 이해와 오해의 아수라장이 연출되었으며, 그 뒤엉킨 실타래를 풀어내려는 노력은 로잘린드 크라우스, 핼 포스터, 프레드릭 제임슨, 호미 바바 등 서구 이론가에 대한 면밀한 독해로 이어졌다. 이처럼 1990년대는 정치사회와 문화예술을 막론하고 담론의 공급과 수요가 폭발적으로 증가한 시기였다.

서구에서 갓 수입된 이론들은 여러 분야의 비평에 지체 없이 적용되었다. 그런 비평들은 매우 신선하게 다가왔고 지적 호기심을 불러일으키기에 충분했다. 이런 분위기는 1990년대 후반기에 대학 생활을 보낸 나에게도 고스란히 전해졌다. 포스트모더니즘, 포스트 구조주의, 포스트 식민주의 등 온갖

'포스트'의 열풍은 실로 막강한 것이었다. 근대의 종말, 역사의 종말, 예술의 종말 등 묵시록적 선언들은 세기말에 걸맞은 퇴폐적인 매력을 과시했고 동시에 종말 '이후'에 대한 기대감을 증폭시키고 있었다. 그리고 그 기대감에 화답하듯 비엔날레와 대안 공간이 여기저기 생겨났고, 여러 비평과 논쟁이 끊이지 않았고, 『포럼A』와 『아트인컬처』 같은 새로운 잡지들이 등장했다. 이 새로운 밀레니엄을 전후한 시기에 접할 수 있었던 여러 전시와 비평이 나에게 중요한 학습의 교재였고 결국엔 지금까지 나를 미술계에 머물게 한 원동력이 되었다.

그 이후로 미술 잡지에 간혹 글을 실을 기회가 있었지만 공식적으로는 2012년 인천문화재단에서 주최하는 미술비평상에 당선되면서 비평가로서의 생활이 시작됐다고 할 수 있다. 비평가로 활동하기 위해서 반드시 등단이라는 제도적 관문을 거쳐야 한다고 생각한 것은 아니었다. 비평 담론의 화려한 전성기를 동경하며 학창 시절을 보낸 사람으로서 그저 스스로를 비평가라고 자처할 용기가 없어서 공식적인 구실을 가까스로 만들어 냈을 뿐이었다. 일종의 심리적 면허증을 취득한 정도의 의의로 족한 일이었다. 그리고 그 덕분에 인천문화재단에서 발행하던 『플랫폼』이라는 문화 비평지에 몇 차례 비평을 실을 수 있었고, 소개나 추천에 의해서 다른 매체에 글을 싣고 전시 서문 등을 쓸 기회를 얻어서 지금까지 활동을 유지할 수 있게 되었다. 그러나 비평가는 직업이 아니다. 비평을 게재할 지면이 매우 제한적인 상황에서 그 기회만 기다리고 있을 수는 없는 노릇이거니와 그 기회를 얻어서 비평을 쓴다 한들 그것만으로 생활을 영위하기란 어려운 일이기 때문이다. 그러니 아마도 비평은 다만 하나의 활동이며 비평가는 다만 하나의 직함이라고 보는 게 맞을 것이다. 활동하는 비평가의 다수는 동시에 기획자이며, 연구자이고, 번역자이며, 교육자이다.

오늘날 비평의 입지는 20여 년 전의 그것과 상당히 다르다. 담론의 시대는 까마득한 과거의 추억이 되었다. 이제 이론의 가치는 저하하고, 입장의 밀도는 희박하며, 논쟁의 탄환은 불발한다. 모더니즘의 거대 담론이 무너진 직후 앞다퉈 등장한 포스트 담론들은 이제 활기를 잃고 저체온 상태로 그저 그 자리에 있을 뿐이다. 여기저기 산포해 있지만 어떠한 유기화도 불가능하며 어떠한 규준도 산출하지 못하게 된 것이다. 그 형국은 다원주의보다는 차라리 엔트로피에 가깝다. 최근에도 자크 랑시에르, 조르조 아감벤, 한병철 등의 이론이 수입돼 새로운 자극을 주는 듯했으나 금세 좀비처럼 비평의 문장들 사이를 맴도는 중얼거림이 되고 만다. 국내의 미술 담론들도 별다른 반향을 일으키지 못하고 순식간에 봉인되어 버리는 건 매한가지다. 이런 상황에서 이러저러한 지면에 매달 생산되는 비평들은 서로 조화도 불화도 이루지 못하는, 다만 서로 무관한 상태로 쌓이고 쌓여만 간다. 그렇다고 해서 담론들이 각축전을 벌이던 시대에 대한 향수에 젖어 과거를 이상화하려는 생각은 없다. 중요한 것은 이렇게 변화된 담론의 지위가 무엇에서 기인하는지 정확히 파악하는 데 있다. 이 시대의 독특한 시공간적 지각 방식을 해명해야 하는 것이다. 오늘날의 동시대성이란 무엇인지 끈질기게 질문해야 한다는 것이다. 그래야만 지금 여기서 작업하는 작가들이 놓인 환경을 짐작할 수 있고 그들이 개입할 틈새를 가늠할 수 있을 것이다.

과거의 비평 담론들은 어떤 연역을 위한 대전제 역할을 했다. 그 이념적 프레임은 맑고 뚜렷한 진리를 자처하며 모든 개별적 작업들을 재단하는 규준이 되려 했다. 모더니즘이 추상 회화를 결집시키는 방식이 그러했고, 그에 반대되는 리얼리즘이 사회적 미술을 선별해 내는 방식도 마찬가지였다. 그 거대 담론들이 무너진 이후에도 후속 담론들은 공석이 된 패권자의 자리를 넘보기 위해 엎치락뒤치락하면서 활기찬

풍경을 연출했다. 그러나 대전제가 되고자 했던 담론들의 경합은 돌연 무산되고, 생기를 잃은 담론들은 원자화, 파편화되어 무질서하게 축적된다. 이제 빅 데이터와 딥 러닝의 시대가 도래하여 총체화하려는 담론은 과대망상적인 것으로 부정되고 희화화된다. 광대한 데이터의 홍수 속에서 어떤 포괄적인 연역의 논리를 찾아내려는 시도는 이내 반박되는 것이다. 그런 무모한 비평 담론의 도움이 없어도 대량 축적된 데이터들은 그 자체로 숭고한 스펙터클을 선사한다. 점점 더 자주 목격되는 아카이브 형태의 작업과 전시는 이러한 시대적 특징과 무관하지 않을 것이다. 수장고에 가득 쌓인 오브제들과 구글에 널리고 널린 이미지들과 유튜브에 차고 넘치는 푸티지 영상들이 동시대 미술에 무차별적으로 들이닥치고, 뚜렷한 주제 없이 규모의 공세를 펼치는 비엔날레를 비롯한 기획전들은 그 근방에서 동시에 열리는 아트페어와 외관상 잘 구별되지 않는다. 이처럼 미술이 축적과 취합에 열을 올리는 사이에 민첩한 판단의 기준은 오로지 자본의 가치와 그에 복무하는 짧은 코멘트들뿐이다. 그 외의 비평적 판단은 성마르게 발설된 군소리 취급을 피하기가 어렵다.

　이렇게 변화된 환경 속에서 비평가는 무엇을 해야 하는가? 푸대접받는 비평 이론의 처지를 개탄하며 더욱 견고한 미학적 프레임을 고안해 내야 하는가? 아니면 이론적 담론에 대한 유혹과 철저히 결별하고 개별적 대상에 대한 묘사와 서사에 만족하는 비평적 사소설을 추구해야 하는가? 당연한 얘기겠지만 이 양자택일의 상황을 가로지르는 또 다른 요령이 필요할 것이다. 우리는 거시적이고 패권적인 거대 담론의 부활을 꾀하는 시대착오적 발상도 경계해야겠지만, 그와 동시에 미시적이고 파편적인 묘사와 서사에 그치는 냉소적인 상대주의에도 쉽사리 투항하지 말아야 한다. 비유컨대 롱숏은 무수한 세부 사항을 누락하기 마련이고, 클로즈업은 전체적인

지형을 파악하는 데 무력하다. 중요한 것은 롱숏과 클로즈업 중에서 무엇을 선택하느냐에 있는 것이 아니라 그것들의 몽타주를 통해서 변증법적인 사고를 수행해 내는 데 있을 것이다. 즉 비평적 대상에 대한 시공간적 줌인과 줌아웃을 번갈아 가동함으로써 가시권과 사각지대 사이의 다중적이고 유동적인 경계를 확보해야 한다. 지(知)와 비지(非知), 투명과 불투명, 질서와 무질서가 서로 맞닿아 있는 경계가 오늘날의 비평이 도달해야 할 자리인 것이다. 그곳에서 비평은 여느 때와 다름없이 동시대 미술에 대한 판단을 멈추지 않지만 그렇다고 투명한 지식과 질서의 패권을 참칭하지 않는다. 또한 외부의 불투명하고 무질서한 미지의 영역을 끈질기게 의식하지만 그렇다고 농성하듯 내부로 침잠해 소통의 빗장을 지르지 않는다.

그러므로 다른 시점들을, 다른 입장들을 몽타주하는 것이 중요하다. 나의 가시권과 당신의 사각지대, 나의 사각지대와 당신의 가시권을 이어 붙여서 각각의 비평이 도달한 위치와 거리를 상대화하고 서로 침범하게 만들어야 한다. 이런 맥락에서 여전히 주된 역할을 맡아야 하는 것은 미술 잡지이다. 잡지의 지면이야말로 여러 비평과 비평가를 이어 붙이는 편집실이기 때문이다. 기존의 미술 잡지들이 잊을 만할 때마다 비평에 관한 특집 기사를 마련하는 것도 보다 효과적인 비평의 몽타주 방법을 모색하려는 제언일 것이다. 또한 이와 관련해서 새롭게 (재)창간한 잡지들이 주목을 끈다. 『계간 시청각』, 『포럼A』, 『오큘로』, 『VOSTOK』 등 여러 권의 잡지가 새로운 비평의 장을 마련하기 시작했다. 그중 『포럼A』의 재창간 특집호(2017년 5월)가 특히 인상적이었는데, 이들은 지면의 반 이상을 제11회 광주비엔날레에 대한 다각적인 분석과 증언과 제안으로 채웠다. 각각의 리뷰는 집단적인 토론에서 비롯된 수렴과 발산의 기록이었고, 일반적인 리뷰 방식에서

벗어나 논의의 대상이 되는 전시를 비평적으로 재구성하는 '비평전'(批評展)의 형식을 실험하기도 했다.

나는 비평이 꽤나 주목받던 시기에 비평을 소비했고 비평이 꽤나 외면당하는 시기에 비평을 생산한다. 1990년대 중후반에 비평을 탐독했던 사람들 중 다수가 한두 차례 비평가를 꿈꾸기도 했을 것이다. 2000년대 초에 인터넷 홈페이지 구축이 수월해지면서 우후죽순 생겨났던 수많은 '문화 웹진'이 이러한 짐작의 근거가 된다. 나도 물론 그런 대학생 중 한 명이었다. 이곳저곳의 온라인 커뮤니티에 비평 비슷한 것들을 작성해 올렸던 기억이 꽤 있다. 지금도 비평가가 되고자 하는 사람들이 적게나마 분명히 있을 것이다. 여러 미술비평 공모에 당선자들이 매회 배출되고 있는 것을 보면 알 수 있다. 비평의 위기를 앵무새처럼 되풀이하면서 비평의 기를 더욱 꺾어 놓는 시기에 비평가가 되겠다고 나선 자들의 동기는 무엇일까? 그들이 바라보는 오늘날의 비평의 실루엣은 어떠한 것일까? 그들은 내가 보지 못하는 사각지대를 들여다본 것일까?

얼룩의 제스처, 유령의 춤
— 릴리 레노드와론

　　　　　　　　　　미국 텍사스주의 소도시 마파, 이곳은
인구가 2,000명에 못 미치는 사막 지대의 보잘것없는 곳이지만
꽤나 유명한 관광지이다. 관광객들이 몰리게 된 까닭은
전적으로 도널드 저드에게 있다. 이 대표적인 미니멀리즘
작가가 1970년대에 이곳으로 이주하여 그의 작품들뿐만 아니라
다른 작가들의 작품들도 설치하기 시작한 것이다. 저드가
사망한 1994년 이래로 저드 재단과 치나티 재단이 그의 유산을
관리하고 전시하며 마파를 미니멀리즘의 도시로 만들고 있다.
도널드 저드의 대규모 콘크리트 조각을 비롯해서 칼 안드레,
댄 플래빈, 클래스 올덴버그, 존 챔벌레인, 일리야 카바코프 등
여러 작가의 작품들이 이곳에 영구 설치되어 있다.
　　릴리 레노드와의 작품 「미니멀리즘이 남긴 것, 그
너머」(2018)는 여기 마파에서 펼쳐지는 일종의 실험적인 공포
영화다.(도판 153쪽) 한 무리의 미대생들이 마파의 문화유산과
미술관, 서점 등을 탐방하고 카페에서 이런저런 얘기를 나누고
파티를 벌인다. 영화는 이처럼 마치 다큐멘터리처럼 흘러가다가
한 학생의 기괴한 악몽으로 이어지면서 환상적인 면모를
덧입기 시작한다. 미대생들과 그들을 인솔하는 교수는 마파
외곽의 외딴 사막 지대로 자리를 옮겨 세미나를 개최한다.
실제로 세미나에 초청된 작가, 큐레이터, 미술사학자들이
미술을 바라보는 지질학적 관점, 인터넷 미술 언론의 가능성,
작가로서의 진솔한 신념 등 미술과 직간접적으로 연관된 갖가지
이야기를 펼친다. 그 와중에 간헐적으로 의문의 시체와 뜻밖의
실종과 같은 픽션의 요소가 틈입하며 사막에 음산한 기운을

북돋다가, 급기야는 한밤중에 여러 등장인물이 유령이나 좀비로 둔갑하여 죽음의 무도(舞蹈)를 펼치다가 자동차로 광란의 질주를 벌여 마파 시내로 되돌아간다. 사막에 설치된 저드의 거대한 콘크리트 육면체들을 보여 주는 시퀀스는 온통 피를 뒤집어쓴 것처럼 붉은색의 이미지로 변조되어 있는 까닭에 흉흉한 꿈이나 두려운 환각으로 여겨진다. 이 영화 속에서 미니멀리즘이라는 미학적 유산은 전율과 불안의 대상으로 보인다. 마파를 소유/현혹(possession)하는 유령처럼 출몰하는 것이다.

레노드와는 이 작업이 미술과 젠트리피케이션의 상관관계를 다룬다고 말한다. 저드의 의도와 상관없이 마파는 현대미술의 주요 관광지가 되었고, 그런 탓에 이 소도시는 심각한 젠트리피케이션에 시달리고 있다. 도시의 경제와 외관과 풍경은 급격히 변화하고 있으며, 가파르게 상승하는 부동산 매매가로 인해 외부인들이 투자를 목적으로 이곳에 점점 더 유입되고 원주민들은 끊임없이 도시 밖으로 밀려나고 있다. 이런 상황 속에서 저드의 작품들이 공포와 불안의 대상으로 출몰하고 미술계 (예비)종사자들이 도시를 위협하는 유령이나 좀비로 둔갑하는 설정은 상당한 설득력을 지닌다. 공포 영화라는 장르를 전유한 레노드와는 낮의 현실과 밤의 픽션을 요령껏 교직함으로써 표면적인 예술 가치와 이면적인 경제 가치를 충돌시킨다. 영화에 등장하는 인물들은 실제로 레노드와의 학생들과 동료들이다. 스크린 속의 미대생들은 작가가 재직하는 제네바 미술디자인대학(HEAD)의 제자들이며, 이들을 인솔하는 교수는 레노드와 자신이 연기하고 있으며, 세미나에 초청된 인물들도 실제로 작가의 미술계 동료들이다. 그런 이유로 영화의 다큐멘터리적인 이미지는 강할 수밖에 없고, 그러면 그럴수록 악몽의 그림자는 지독한 바이러스나 끈적한 얼룩처럼 현실의 표면에 도드라지게 달라붙는다.

작가는 전시 공간에 각 등장인물의 이런 얼룩진 초상으로
반(反)영웅적인 기념비들을 만들어 세워 놓는다.

　　여기서 레노드와의 기존 작업들로 시선을 돌려보자. 그는
다양한 매체를 다루는 데 주저하지 않는다. 그의 작업들에서는
퍼포먼스, 춤, 설치, 비디오, 텍스트 등이 이런저런 조합으로
다채롭게 구사된다. 그는 과거의 여러 레퍼런스를 전유해서
꽤나 복합적인 작업을 만들어 왔다. 그의 지난 작업들의 제목
중에는 문학에서 가져온 것들이 많다. 「나는 아무런 손때를
입지 않았고 그건 아무래도 좋다」(2013)는 아르튀르 랭보의
시에서 가져온 구절이며, 「그걸로 살아?!」(2014)는 아일린
마일스의 시에 나오는 표현이고, 「나는 전기 통하는 몸을
노래한다」(2016)는 월트 휘트먼의 시를 차용한 것이다. 그
외에도 마르그리트 뒤라스와 기욤 뒤스탕의 텍스트가 그의 작업
속에서 시각적, 청각적 형태로 인용되었다. 또한 레노드와는
관객이 없는 전시 공간에서 벌거벗은 채 춤추는 퍼포먼스를
수년간 지속하고 있는데, 그의 춤은 조세핀 베이커의 동작을
참조하여 반복적으로 재구성한 것이다. 미술가들 중에서는
브루스 노먼, 제너럴 아이디어, 그리고 이번 신작의 도널드
저드가 참조의 대상이 되었다. 이 목록을 가만히 들여다보면,
레노드와의 관심사가 과거의 예술가들을 경유하여 소수자의
하위문화를 다시금 상기하려는 데 있음을 어렵지 않게 알 수
있다. 그가 오마주를 바치는 대부분의 예술가들이 동성애(월트
휘트먼, 아일린 마일스, 기욤 뒤스탕), 인종 차별(조세핀
베이커, 마일스 데이비스) 등 소수자의 정체성 정치학에 관여된
자들이기 때문이다.

　　정체성 정치학은 신체의 정치학과 긴밀히 연관된다.
왜냐하면 소수자의 신체는 유별난 신체나 열등한 신체, 더
나아가 병든 신체로 치부될 위험에 처해 있기 때문이다.
감염되지 않아도 매한가지인 상황(I am intact and I don't

care), 그런 상황을 감수하며 살아가기를 자문하고 반문하게 만드는 이데올로기(live through that?!)가 소수자의 신체에 부과되는 것이다. 질병과 동일시되는 소수자의 신체는 공포의 대상이자 푸닥거리의 대상이다. 공포 영화의 유령은 여기서도 출몰할 기회를 얻는다. 이런 맥락에서 레노드와가 2015년 베니스 비엔날레 본전시에서 선보인 「내 전염병(작고 나쁜 피 오페라)」(2015)는 내용적으로는 1990년대의 에이즈 위기를, 형식적으로는 고전적인 총체예술 작품인 오페라를 전유한다. 새로운 에이즈 예방법들이 등장하기 시작한 최근의 사회에서도 여전히 동성애의 섹슈얼리티와 모럴에 대한 문제 제기가 거듭되는 상황을 1990년대와 달리 멜랑콜리하고 은유적인 어조로 다루는 것이다. 이로써 더러운 얼룩, 치명적인 바이러스, 불길한 유령과 동일시되는 소수자의 신체가 사회적 억압의 외피를 우회하며 출현할 기회를 얻는다.

 레노드와의 작업은 얼룩의 제스처를 회복하려는 시도이다. 텍스트가 인쇄된 커튼을 물들이는 빨갛고 검은 얼룩들, 꽃이 그려진 캔버스를 차츰 잠식해 가는 표백제의 하얀 얼룩들, 빨간 카펫 위에 얼룩덜룩하게 흩뿌려진 실크 스카프들, 이런 것들이 소수자가 흘린 핏자국과 잉크 자국을 은유적으로 증언한다. 작가는 사적인 공간을 대표하는 침대를 공적인 전시 공간으로 가져와 그 한가운데에 작은 분수를 설치한다. 그리고 검은 잉크가 솟구치게 만들어서 침대의 하얀 시트가 점증적으로 얼룩지게 만든다. 사적인 것과 공적인 것의 경계를 넘나들며 신체로 글을 써 내려간 시인들이 남긴, 언어 이전의 몸짓이 검은 얼룩으로 가시화되는 것이다. 그런가 하면 레노드와는 침대의 한가운데에 분수 대신에 스피커를 설치하여 기욤 뒤스탕과 마르그리트 뒤라스의 텍스트를 청각적으로 쏟기도 한다. 이렇듯 그에게 얼룩은 보이게 만들어야 할 제스처일 뿐만 아니라 들리게 만들어야 할 목소리이기도 한 것이다.

그렇다면 그가 텅 빈 전시 공간에서 벌거벗은 채 홀로 조세핀 베이커를 참조한 동작으로 춤추는 일련의 퍼포먼스들도 얼룩의 제스처를 남기는 행위로 여겨질 수 있다. 때로는 몸 전체를 검은색으로 칠해서 잉크 자국을 공간에 휘갈기기도 하고, 때로는 몸 전체를 빨간색으로 뒤덮어서 뚜렷한 핏자국을 허공에 긋기도 한다. 아무도 없을 때를 틈타 화이트 큐브의 위생적이고 건전한 공간에 일시적으로나마 바이러스와 얼룩이 이리저리 휘젓고 다니며 존재감을 과시하는 것이다. 작가는 춤추는 중간에 잠시 적당한 곳에 걸터앉아 휴대폰을 확인하거나 담배를 피운다. 이런 뜬금없는 제스처를 태연하게 취하고 있는 검거나 붉은 몸뚱어리는 역시 뜻밖의 순간에 출현한 유령을 연상시킨다. 그가 그토록 무시무시한 악령이었는지는 끝내 확인할 길이 없다.

2016년 광주비엔날레에서 선보인 「치아, 잇몸, 기계, 미래, 사회」(2016)는 「미니멀리즘이 남긴 것, 그 너머」로 이어지게 될 새로운 스타일의 작업이라고 할 수 있다. 후자가 텍사스주의 마파에서 공포 영화를 전유한 것이라면, 전자는 테네시주의 멤피스에서 랩 뮤지션들이 주로 착용하는 그릴(치아에 끼우는 금속성의 장신구)을 참조한 것이다. 이 작업은 텍스트, 비디오, 설치, 퍼포먼스를 동원하여 정체성 정치학을 상기시키는 레노드와의 전형적인 작업 방식을 따른다. 즉 도나 해러웨이의 「사이보그 선언문」(1984)과 힙합 문화의 그릴을 연관시켜서 마틴 루서 킹의 도시 멤피스에서 흑인 민권 운동의 흔적을 소환해 보는 작업인 것이다. 그러나 홀로 춤추는 방식이 아니라 멤피스의 스탠드업 코미디언들과 협업하는 방식을 취하며 나름의 플롯을 갖춘 꽤 긴 분량(39분)의 비디오 작업이라는 점에서 기존의 비디오 작업과 달라지고 「미니멀리즘이 남긴 것, 그 너머」로 이어지는 궤적을 그린다.

이와 같은 작가의 이력에 비추어 볼 때, 「미니멀리즘이

남긴 것, 그 너머」는 여러모로 독특한 작업이라고 할 수 있다. 첫째, 여기에는 다른 이의 것이든 작가 자신의 것이든 전혀 텍스트적인 요소가 없다. 문학이든 이론이든 문자 언어가 전적으로 부재하는 것이다. 둘째, 공포 영화라는 장르를 전유함으로써 기존의 작업들과 달리 훨씬 더 서사적인 외관을 갖추고 있다. 가장 대중적인 장르 영화의 관습을 이어받음으로써 작업에 지분을 얻은 서사의 영역이 앞으로 어떤 식으로 전개될지 두고 볼 일이다. 셋째, 가장 주목할 만한 것은 정체성 정치학의 테마가 매우 희박해졌다는 사실이다. 물론 학생들이 카페에서 잡담하는 내용에 소수자적인 내용이 포함되고 좀비들의 분장이 드래그 퀸의 코스튬을 연상시키는 측면이 있긴 하지만, 이 작업에서 가시화되는 얼룩이나 바이러스의 존재들은 어떤 소수자들이 아니라 미니멀리즘을 비롯한 현대미술 그 자체이다. 레노드와는 여기서 미술이 소수자를 가시화하는 미학적이고 정치적인 실천이 아니라 예기치 않은 젠트리피케이션의 빌미가 될 수도 있음을 성찰한다. 이렇게 오랜 시간 먼 길을 돌아서 다시금 자기 반영적인 면모를 띠기 시작하는 그의 작업은 결국 과거의 모더니즘적인 유산을 어떻게 재전유하게 될 것인가?

릴리 레노드와, 「미니멀리즘이 남긴 것, 그 너머」, 2018.

여러 개의 마침표, 혹은 이어진 말줄임표
— 김민애론

또한 주목할 만한 것은, 설령 애도가 삶의
정상적인 태도에서 심각하게 벗어난다
하더라도 결코 우리는 그것을 어떤 병리적인
상황으로 여기지 않으며 의사의 치료에
맡기지도 않는다는 사실이다. 우리는 어느
정도의 시간이 경과되면 애도가 극복될
것이라 기대하며, 애도를 방해하는 일은
부질없거나 심지어 해로운 것으로 간주한다.
— 지그문트 프로이트, 「애도와 우울증」,
1915[17]

1. 안녕하세요

김민애가 "안녕하세요"라고 인사를 건넨다.
인사만을 건넨다. 이 간결한 인사는 2020년 올해의 작가상
후보로서 김민애가 국립현대미술관 서울관에서 선보인 전시의
제목(1. 안녕하세요 2. Hello)이기도 하다.(도판 154쪽) 한국어와
영어로 짧은 인사만 번갈아 건네는 제목인 것이다. 이 인사말을
제외한다면 전시 공간에 작가가 남겨 둔 메시지는 작품들의
캡션뿐이다. 캡션으로 열거된 개별 작품들은 심지어 제목도
없다. 일련번호로 지시되는 각각의 작품들에 대해서 캡션은 그
재료와 크기만을 건조하고 정확하게 전달한다. 이것은 일종의

17. 지그문트 프로이트, 「애도와 우울증」(1915), 『정신분석학의 근본 개념』,
윤희기·박찬부 옮김, 신판(파주: 열린책들, 2003), 244.

동어 반복에 해당한다. 표기된 물질과 사물은 작품에 쓰인
재료와 어김없이 일대일 대응하며, 작품의 높이, 너비, 깊이는
캡션에 기재된 숫자와 틀림없이 일치한다. 이는 작품의 물리적
속성을 단지 문자와 숫자로 번역한 것일 뿐이므로 우리에게
어떤 새로운 의미를 전하는 메시지로 여겨지지 않는다. 어쩌면
I-I부터 5-I까지 이어지는 작품들의 일련번호가 전시의 구성
원리를 파악할 수 있게 해 줄 암호일는지도 모른다. 하지만 그걸
해독할 만한 추가 단서는 없다. 장과 절의 번호만 남은 논문의
목차를 눈앞에 둔 것과 같은 당혹감을 피할 도리가 없다. 전시를
차분히 읽기 전에 우리가 기댈 수 있는 작가의 메시지는 오로지
"안녕하세요"라는 전시의 제목뿐이다. 누군가에게 건네는 짧은
인사.

　　사실상 인사는 아무런 내용도 전하지 않는다. 인사는
어떤 관계의 시작을 알리는 신호일 뿐, 그 관계의 내용을
전혀 규정하지 않는다. "안녕하세요"로 시작된 관계가 호혜와
우정으로 지속될지 파국과 재난으로 치달을지 아무도 예측할
수 없다. 여전히 인사가 어떤 메시지일 수 있다면, 그것은
역설적이게도 내용이 없는 메시지, 텅 빈 메시지, 말하자면
'메시지의 영도(零度)'일 것이다. 그것은 새로운 관계를 맺기
위한 형식적 구조를 (재)확인하는 제스처와 같다. 관계의 내용을
채우기에 앞서 관계의 형식을 작도하는 구조적 인식의 순간인
것이다. 그런데 김민애는 누구에게 인사를 건네는 것일까?
누구와 새로운 관계를 꾸미기로 마음먹은 것일까? 작가가 그간
보여 준 작업들을 생각해 보면 그가 인사를 건네는 대상은
무엇보다도 미술관의 전시 공간 자체일 것이다. 그는 지난 IO년
동안 전시 공간의 건축적 구조에 재치 있게 반응하여 그것을
노출하고 변형하는 조각적 방법론을 선보여 왔다. 전시를
담아낼 건축적 공간과 인사를 나누며 작업의 구상을 시작하는
것이다. 그러나 작가의 인사는 여기서 그치지 않는다. 그가 전시

공간의 구조에 반응하여 이에 기생하는 조각적 장치를 설치하면, 애초의 전시 공간의 구조가 어떤 변화를 겪게 되고, 작가는 그 변화된 구조를 새로운 초깃값으로 삼아 다시 "안녕하세요"라고 의뭉스레 인사를 건네며 또 다른 조각적 개입을 도모한다. 그가 캡션의 일련번호로 제시한 이 전시의 '목차'는 이렇게 중첩된 여러 차례의 "안녕하세요"에 나름의 질서를 부여한 결과일 것이다. 그러므로 여전히 이 전시에서 우리가 기댈 수 있는 작가의 메시지는 "안녕하세요"뿐이지만, 이 유일한 인사말은 또한 반복되고 중첩된 다수의 "안녕하세요"이기도 하다.

2. 원고지와 모눈종이

태초에 "안녕하세요"가 있었다. 적어도 김민애의 세계는 그렇다. 그 세계는 무로부터 비롯된 것이 아니라 어떤 공간적인 초깃값의 설정에서 시작된 것이다. 그곳의 모든 공간은 간격 없이 존재할 수 없다.[18] 예컨대, 그곳은 백지가 아니라 원고지다. 우리는 아무런 글씨도 적혀 있지 않은 원고지를 텅 빈 원고지라고 부르지만, 사실 그 평면은 이미 몇 백 개의 정방형 단위로 구획된 공간인 것이다. 또는 그곳은 백지가 아니라 모눈종이다. 텅 빈 모눈종이는 아무런 도면이나 그래프가 없더라도 이미 밀리미터 단위로 촘촘히 나눠진 공간인 것이다. 김민애는 그의 첫 번째 개인전『익명풍경』(관훈갤러리, 2008)에서 원고지에 글자가 적힌 칸을 까맣게 칠하거나 하얗게 도려낸「원고지 드로잉」연작(2008)을 선보인 바 있다.(도판 155쪽) 내용을 감추거나 걷어 내어 글쓰기가 전제하는 공간적 구조를 새삼 환기시킨 것이다. 다른 한편, 김민애의 2010년 작「난문제」는 렌즈의 자리에 거울과 모눈종이를 부착한 커다란 망원경이다.(도판

18. 자크 데리다,『글쓰기와 차이』(1967), 남수인 옮김(서울: 동문선, 2001) 참조.

156쪽) 확대된 사물을 보고자 하는 관객의 기대는 모눈종이와
대면하면서 배반당한다. 작가가 보여 주려는 것은 특정한 사물의
확대된 형상이 아니라 관객이 임의의 사물을 지각하기에 앞서
전제해야 하는 공간의 격자이기 때문이다.

　　김민애에게는 미술관이라는 건축적 공간도 원고지나
모눈종이와 같은 것이다. 그가 전시를 실현하기에 앞서 인사를
건네는 미술관의 전시 공간은 작품이 부재한다는 점에서는
텅 빈 공간이지만, 이미 특정한 방식으로 구획되어 있다는
점에서는 다수의 눈금과 격자로 가득한 공간이기 때문이다.
그곳의 벽과 바닥과 천장, 창과 문, 계단과 조명이 이루는
건축적 구조는 김민애가 작업을 구상하기에 앞서 통성명해야
하는 삼차원적인 '모눈종이'인 것이다. 작가가 가장 주목하는
부분은 지극히 기능적인 목적으로 설계된 건축적 요소들이다.
즉, 통로와 계단처럼 머무르는 곳이 아니라 지나가는 곳이
김민애의 관심을 더 끄는데, 그곳들이 전시 공간 내에서
가장 간과되기 쉬운 요소들인 까닭이다. 작가는 공간을
구획하는 엄연한 요소들이지만 쉽사리 무시되는 '사각지대'를
눈여겨본다. 그것들은 의식적인 차원에서 잘 포착되지 않는
건축적 구조라는 점에서 인간의 감각과 운동을 무의식적으로
제한하고 인도하는 틀이다. 김민애는 「화이트 큐브를 위한
구조물」(2012)에서는 전시 공간의 모서리에 일종의 '보철'을
덧대고, 「지붕발끝」(2011, 도판 157쪽)에서는 천장의 구조물에
이와 유사한 '목발'을 괴이고, 「블랙박스 조각」(2014)에서는
미술관의 에스컬레이터에 기이한 '분신'을 깔아 둔다. 이런
식으로 그는 건축적 공간의 무의식적인 틀에 기생하여 그것을
이상한 방식으로 연장하고 복제하는 작업을 해 온 것이다.

　　원고지라는 글쓰기의 틀, 모눈종이라는 수학적 형상의
틀, 건축이라는 일상생활의 틀. 이와 같이 김민애의 작업은
다양한 수준의 틀에 대한 인식에서 비롯된다. 그 틀은 개인의

차원에서는 한 자아의 사고와 행동을 무의식적으로 규정하는
습관의 형태로 드러나고, 사회의 차원에서는 집단적 습관으로서
관습과 문화의 모습을 띠며, 미술의 차원에서는 미술관을 위시한
온갖 미학적 가치 평가의 제도로 작용한다. 이처럼 주어진 틀에
개입하는 김민애의 작업은 개인의 습관, 사회의 관습, 미술의
제도를 눈앞에 드러내며, 그 반듯한 격자의 틈을 살짝 비틀어
반발의 제스처를 취하면서도 동시에 그 틀에 기생하며 타협의
자세를 가다듬는 자아의 이중성, 사회의 변증법, 아방가르드의
운명을 공간적 은유의 방식으로 보여 준다.

3. 거울의 이면으로
김민애의 전시에 할당된 국립현대미술관 서울관 2전시실의
일부는 그에게 최적의 장소로 보인다. 여느 미술관의 화이트
큐브보다 훨씬 더 복잡한 '칸'과 '모눈'으로 이루어져 있기
때문이다. 전시 공간 한가운데 놓인 중간 벽이 그곳을 두
부분으로 분할하고 있고, 층고가 다른 그 두 부분을 중간 벽에
뚫린 세 개의 큼지막한 통로가 연결하고 있다. 게다가 중간
벽 안에는 미술관 위층으로 이어지는 계단까지 보인다. 이번
전시에서도 김민애가 처음으로 인사를 건네는 공간의 대상은
통로와 계단이다. 우선 그는 각 통로를 꼭 맞게 채울 수 있는 세
개의 육면체를 제작해 마치 젠가에서 블록을 빼낸 것처럼 전시
공간에 놓아 둔다. 우리가 미술관 공간의 초깃값으로 무의식중에
전제한 세 개의 통로가 사실은 중간 벽으로부터 세 개의 육면체를
분리해 냄으로써 만들어진 인위적인 결과임을 상기시키는 것이다.
또한 작가는 그 중간 벽 속에 위치한 계단에 주목한다. 미술관
위층에서 열리는 전시와 김민애의 전시를 서로 분리시키기
위해 한시적으로 폐쇄한 계단에 김민애는 레드 카펫을 깔아
차단된 계단을 어떤 행사의 참석자가 입장하는 환대의 장소로
탈바꿈시키며, 이 희한한 상황을 북돋는 것처럼 빌리 조엘의 노래

「이방인」(1977)를 틀어 놓는다. 평소에 의식하지 않고 오르내리던 계단이 낯선 존재로 다가오는 순간을 위한 사운드트랙으로 여겨진다. 더불어 계단을 감싼 벽면에는 내부의 계단과 평행한 사선으로 길쭉한 창문처럼 보이는 라이트 박스를 설치한다.

전시 공간에 반응하는 김민애의 방법론은 그 공간의 구조를 다양한 방식으로 반영하여 어떤 '분신'을 구상하는 데서 시작한다. 일종의 거울 효과를 의도하는 것인데, 물론 그 거울이 공간의 구획된 형상을 있는 그대로만 반영하는 것은 아니다. 사실 거울은 김민애의 작업에서 드물지 않게 등장하는 소재이다. 첫 번째 개인전에서 선보인 「지속된 반사」(2008)를 시작으로, 앞에서 살펴본 「난문제」에서도 망원경의 렌즈가 있어야 할 자리에 거울이 등장하고, 이번 전시 공간의 통로를 반영한 육면체에도 거울이 붙어 있다. 거울은 그 자체로 공간을 확장하고, 자기 반영성을 표현하고, 실재와 가상을 맞세우는 장치로도 요긴하지만, 김민애의 작업에서 구사되는 거울 효과는 더욱 폭넓은 관점에서 자유롭게 이해되어야 한다. 거울 효과가 반드시 실제 거울을 필요로 하진 않는다. 이를테면, 김민애는 어떤 대상을 그것의 이미지와 대면시키되 특수한 방식으로 바꾸거나 뒤집은 이미지를 내세워서 독특한 거울 효과를 불러일으킨다. 부정적 공간으로 인식되는 허공의 통로를 실증적 육면체로 반전시키거나 계단의 살을 발라내어 그 뼈대만을 마치 창문처럼 바꾸어 되비추는, 독특한 거울 효과를 구사하는 것이다. 그의 비범한 '거울'은 거푸집이기도 하고, 엑스선이기도 하다.

김민애의 세 번째 개인전 『검은, 분홍 공』(두산갤러리, 2014)은 관객을 거울의 이면으로 초대하는 전시라고 할 수 있다.(도판 158쪽) 작가는 갤러리 공간 안에 반투명한 천으로 또 다른 건축적 공간을 가설하여, 그 안에 이제는 공간적 맥락을 상실한 그의 이전 작업들을 가져다 놓는다. 내부에서 분홍색 조명이 회전함에 따라 작업들의 그림자가 반투명한 천에

맺힌다. 특이한 것은 이 가건물의 반투명한 외벽에 쓰인 전시명, 작가명, 전시 기간과 "들어가지 마시오"라는 경고문이 모두 좌우가 반전되어 있다는 점이다. 즉, 그 외벽은 사물의 좌우를 반전시키는 거울로 마감된 것처럼 설정된 것이다. 그렇다면 "들어가지 마시오"라는 주의에도 불구하고 그 가건물 안으로 발을 내디딘 관객은 거울의 이면으로 입장한 셈이 된다. 그곳은 공간적 맥락을 상실한 김민애의 '기생 조각'이 버젓이 자립적인 행세를 하는 이상한 나라이다. 이렇듯 입장이 가능한 김민애의 상상의 거울은 외부 사물의 이미지가 아니라 거울 이면의 그림자를 투영하는 기이한 거울이다.

「I. 안녕하세요 2. Hello」에서도 그와 유사한 거울 효과를 볼 수 있다. 먼저, 계단의 사선과 평행하게 설치된 '창문'보다 더 깊숙한 공간의 벽에는 계단의 사선과 교차하는, 정확히 말하자면 그 사선의 좌우가 반전된 또 하나의 길쭉한 '창문'이 설치되어 있다. 서로 뒤집힌 두 사선의 '창문' 사이에 자리한 관객은 무엇이 거울의 표면이고 무엇이 거울의 이면인지 알 수가 없다. 또한, 계단에 깔린 레드 카펫과 비슷한 너비의 검은 시트지가 전시 공간의 한쪽 바닥에 비스듬히 내뻗어 전시된 작업의 벽면까지 기어오른다. 마치 레드 카펫의 그림자가 정체 모를 거울에 반사되어 엉뚱한 자리에 비뚤은 각도로 드리운 것과 같은 모습이다. 끝으로, 김민애가 전시 공간의 통로에 대한 반응으로 제작한 육면체에 달린 손잡이도 언급할 수 있다. 전시장 말단의 한쪽 모서리를 보면 그 손잡이와 똑같은 또 하나의 손잡이가 맞은편 벽에 나란히 붙어 있어서 마치 거울로 서로를 비추는 것처럼 대칭을 이룬다. 육면체의 외벽에 붙어 있는 손잡이와 전시 공간의 내벽에 붙어 있는 손잡이가 서로를 반영하고 있는 것이다. 이러한 거울 효과로 사물과 공간의 위계가 반전되고 관객의 지각에 전제된 좌표축이 교란된다.

건축의 차원에서 김민애가 주목하는 요소가 통로와

계단이라면, 사물의 차원에서 그의 눈길이 각별히 가닿는 대상은 바퀴와 손잡이다. 모두 목적이 아니라 수단으로 존재하는 것들이다. 계단과 통로가 출발지도 목적지도 아니라 이동의 경로로만 소용되는 것과 마찬가지로, 바퀴와 손잡이는 그것들이 움직이게 만드는 또 다른 사물들을 위한 수단일 뿐 그 자체가 목적으로 인식되지 않는다. 역시 그것들도 원고지의 칸, 혹은 모눈종이의 눈금과 같은 것이다. 김민애는 이 사물들이 도구로 작동하지 않는 어긋난 환경을 상상함으로써 그것들을 비가시성의 영역에서 끄집어낸다. 쓸모없는 도구, 목적 없는 수단을 지각하게 만드는 것이다.[19] 이번 전시에 선보인 세 개의 육면체에도 바퀴와 손잡이가 달려 있지만, 굴릴 게 없는 바퀴와 옮길 게 없는 손잡이는 아무런 쓸모가 없다. 전시장 벽에 달린 손잡이는 말할 것도 없다. 그의 이런 방법론은 그 연원이 깊다. 사물을 확대하지 않는 망원경, 건물의 하중을 지탱하지 않는 기둥, 허공에 떠 헛도는 바퀴, 열리지 않는 창문과 드나들 수 없는 문, 내려가지도 올라가지도 못하는 계단 등의 장치들이 김민애의 그간의 작업들에 즐비하다.

그중 많은 장치들이 이번 전시에도 어김없이 활용된다. 그의 쓸모없는 바퀴는 늘 그렇듯이 붉은색이고, 육면체에는 창문과 문의 실루엣만이 음각되어 있고, 잡아도 소용없는 손잡이가 군데군데 놓여 있으며, 레드 카펫과 그 그림자는 우리를 어디로도 인도하지 않는다. 그의 이런 자기 복제, 자기 회고는 그가 건네는 인사의 대상이 그가 마주한 전시 공간일 뿐만 아니라 자기 자신이기도 하다는 것을 방증한다. 김민애는 주어진 공간에 반응하여 그 틀을 가시화하는 자기의 방법론을 노골적으로 반복하면서 자신의 정체성을 끊임없이 재고하고

19. 조르조 아감벤, 『목적 없는 수단: 정치에 관한 11개의 노트』, 김상운·양창렬 옮김(서울: 난장, 2009).

또 확인한다. 자기 작업의 의도적인 유사성을 경유하여 자신의
이미지와 마주하고 인사하는 나르시시즘적인 거울 효과를
불러일으키는 것이다.

그러나 이런 나르시시즘적인 장치가 자폐적인 데까지
나아가지 않는 이유는 그가 거울을 통해 인사하려는 대상이
그의 고립된 심리적 자아가 아니라 작가라는 제도적 정체성이기
때문이다. 김민애는 '작가'와 '작품'의 가능 조건을 성찰하는
것이다. 이번 전시에서 그 성찰의 일원으로 소환된 이는 아이
웨이웨이다. 김민애의 전시가 열리기 전에 이 공간은 『낯선
전쟁』(국립현대미술관, 2020)이라는 기획전에 할애되어
있었다. 전쟁에 관한 그 전시에 참여한 아이 웨이웨이의 출품작
「폭탄」(2019)의 일부가 말끔히 철거되지 않고 김민애의 전시에
약간의 흔적을 남기고 있다. 전시 공간 맨 안쪽 벽의 좌측
상단에 폭탄의 이미지 일부가 찢긴 채로 남은 것이다. 김민애는
전쟁이라는 전시 주제의 맥락에서 이탈된 그 이차원적 이미지를
삼차원의 조각으로 복구하여 전시 공간 한가운데 배치한다.
그의 거울 놀이에 아이 웨이웨이를 동참시키는 것이다. 이와
같이 전쟁이라는 전시 주제의 맥락에서 분리된 중국 작가의
작업을 자신의 작업으로 전유하면서 김민애는 '기생 조각'이라는
자신의 방법론을 작가 일반과 작품 일반의 범위에서 성찰한다.
제도적 틀에 의존하지 않는 작가의 독창성이란 가능한가?
작품이 공간적 맥락과 분리되어 자립할 수 있는가? 온전히
자율적인 작품이 존재할 수 있는가?

4. 애도의 인사
「1. 안녕하세요 2. Hello」는 얼핏 스스로 기획한 자신의
회고전처럼 보인다. 주어진 전시 공간에 반응하여 그곳에
기생하는 조각을 설치하는 그의 갖가지 방법론이 이번 전시에
직간접적으로 총동원되었기 때문이다. 쓸모를 상실한 바퀴와

손잡이의 활용, 공간을 침범하고 교란하는 카펫과 거울, 동일한 전시 공간에서 직전에 열린 전시 흔적의 도입 등은 작가가 이미 여러 다른 장소에서 선보인 바 있는 방법론이다. 이와 같은 자기 반복과 자기 회고는 그저 김민애의 나르시시즘을 드러내는 징후가 아니라 오히려 그것에서 벗어나려는 시도로 이해되어야 한다. 즉, 그가 지금까지 구축해 온 방법론을 긍정하기 위한 것이 아니라 회의하기 위한 되새김질에 가깝다. 재회가 아닌 작별을 위한 역설적인 '회고전'인 것이다.

"안녕하세요"는 분명히 만남의 인사지만 그 배후에는 작별이 전제되어 있다. 작별은 만남의 그림자와 같다. 누군가와 작별하지 않으면 다른 누군가와 만날 수 없다. 거울의 이편에서 만남의 인사가 이루어질 때 거울의 저편에서는 작별의 인사가 건네진다. 전시 공간에 놓인 세 개의 육면체 중 하나는 다른 두 개의 육면체와는 조금 다른 모습을 띠고 있다. 육면체의 한쪽 면을 마치 어떤 제단의 정면처럼 조형한 것이다. 게다가 그 육면체 위에는 방수 커버를 뒤집어쓴 기러기 세 마리의 형상이 있다. 제단이라는 모티프와 생명체를 천으로 덮는 행위는 모두 죽음을 함의한다. 또한 이 육면체의 규모와 윤곽은 오귀스트 로댕의 「지옥의 문」(1880-1917)을 참조한 것처럼 보이기도 하며, 작가가 아이 웨이웨이의 시트지 이미지를 본떠 만든 폭탄의 수직적 형상들은 죽음의 기념비처럼 보이기도 한다. 그리고 작가는 이번 전시가 올해의 작가상이라는 수상 제도의 일환이라는 것에 착안하여 아무것도 기념하지 않는 공허한 트로피를 크리스털로 제작해 수직의 좌대 위에 올려놓는다. 수상 제도의 텅 빈 틀을 형상화한 이 트로피도 역시 어떤 열정의 결말, 어떤 시기가 종료된 후 남겨진 마침표와 같은 것이다.

이런 죽음과 작별의 기원을 알기 위해서는 우리는 어떤 '장례식'의 장면으로 되돌아가야 한다. 그것은 앞에서도 언급했던 작가의 세 번째 개인전 『검은, 분홍 공』이다. 김민애는

2018년 한 인터뷰에서 이 전시를 떠올리며 "그동안 했던 소위 '장소 특정적'인 작품들에게 그들만의 공간을 주고 장례를 치러 주자는" 생각에서 비롯된 것이라고 말한다.[20] 장소의 맥락에서 벗어나는 순간 그 의미를 잃게 되는 자기의 기생 조각들을 거울의 이면에 묻어 준 것이다. 어째서 작가는 자신의 작업들과 작별하기로 한 것일까? 그건 아마도 장소 특정적 조각이 지니는 불가피한 허무주의, 즉 장소의 맥락에서 벗어나 홀로 설 수 없는 의존성이 못내 못마땅하기 때문일 것이다. 미술의 자율성이라는 모더니즘적 테제에 반대하는 포스트모더니즘의 반응적이고 부정적인 성격에 필연적으로 내재한 허무주의가 이 장례식에서 낭독된 조사(弔詞)일 것이다. 조각가의 근본적인 충동이 무언가를 일으켜 세우려는 것이라면, 김민애 역시 한 명의 조각가로서 단순히 모더니즘으로 회귀하지 않으면서도 어떤 자립적인 조각을 실현해 보려는 의지를 내세울 수 있는 것이다.

하지만 장례식은 작별의 끝이 아니라 작별의 시작이다. 또는 정신분석학적인 의미에서 애도 작업의 시작이다. 상실된 애착의 대상으로부터 자아가 온전히 분리될 때까지 애도 작업은 끝나지 않는다.[21] 작별과 작별할 때에야 비로소 작별은 끝나는 것이다. 그리하여 김민애의 긴 애도 작업이 시작되어 이번 전시까지 이어지는 것이다. 즉 김민애의 "안녕하세요"는 또한 애도의 인사이기도 하다. 이런 의미에서 이 전시는 전망하기 위해 회고하는 역설적인 '회고전'이며, 이곳의 수직적 오브제들은 잊기 위해 기념하는 모순적인 '기념비'다.

20. 전효경, 「김민애, 잠기는 조각」, 『포인트 카운터 포인트』, 전시 도록 (서울: 아트선재센터, 2018), 61.
21. 프로이트, 「애도와 우울증」 참조.

5. 공

회고와 전망, 망각과 기억을 오가는 김민애의 애도 작업은 전시
공간에 반응하는 장소 특정적 방법론을 반복하는 동시에 그
공간으로부터 자립적인 무언가를 세우려는 충동을 실험하는
이중적인 양상으로 진행된다. 이번 전시에 유독 여럿 보이는
수직적 오브제들은 아마도 후자의 조각적 충동이 반영된
결과일 것이다. 아이 웨이웨이의 작업에 대한 반응으로 만든 두
폭탄의 수직적 형상 옆에 김민애는 비슷한 규모의 펜의 형상을
세워 놓는다. 생뚱맞은 펜의 형상을 그것과 형태적으로 유사한
폭탄의 형상과 병치함으로써 장소의 맥락에 의존하는 작업과
그로부터 독립적인 작업 사이의 간극을 가늠해 보는 것이다. 그
옆에는 뾰족뾰족한 모서리를 지닌 또 다른 오브제가 보인다.
그 안에 모래가 담겨 있어서 커다란 화분인가 싶기도 한데, 이
역시도 전시 공간의 장소적 맥락과 아무런 관계를 맺고 있지
않은 것으로 보인다. 과연 이것들이 이 전시 공간을 벗어나서도
독자적인 생명력을 유지할 수 있을지 현재로서는 알 수 없다.

이 모든 애도의 시작은 검은, 분홍 공이다. 김민애가 치른
'장례식'의 제목이기도 한 검은, 분홍 공은 사실 그가 2013년
런던에서 연 개인전 때 즉흥적으로 전시 공간에 가져다 놓은
풍선들이었다. 장소의 맥락에 온전히 부합하지 않는, 그렇다고
자립적이고 독창적인 오브제로 볼 수도 없는, 이 애매한 공들이
김민애의 애도 작업을 촉발시킨 것이다. 장소 특정적 작업의
허무주의와 자율적인 작업의 이상주의 사이의 스펙트럼을 펼쳐
낸 것이다. 이번 전시에서는 여러 의자들이 마치 검은 공처럼
보인다.(도판 159쪽) 등받이도 팔걸이도 없이 까맣고 둥근
좌석만 있는 스툴들이 전시장 이곳저곳에 펼쳐 있거나 접혀
있다. 또는 이 검은 원들은 미술관에 찍힌 큼지막한 마침표들로
보이기도 한다. 애도 작업이란 작별에 마침표를 찍는 과정이다.
김민애는 기생하는 조각과의 작별을 끝내기 위해 여러 차례

마침표를 찍는다. 그렇게 늘어선 한 무리의 마침표는 언뜻 길게 이어진 말줄임표로 나타나기도 한다. 김민애는 이 유예의 말줄임표 속에서 당분간 애도를 끝내지 않을 것이다. 그곳에서 건축적 구조, 개인의 습관, 사회의 관습, 미술의 제도에 끊임없이 기생하면서, 동시에 무언가 자립적이고 독창적인 것을 세울 수 있는 가능성을 타진할 것이다. 그것은 모더니즘과 포스트모더니즘을 모두 경유한 작가와 작품의 가능 조건을 끈질기게 되묻는 과정일 것이다.

김민애, 「I. 안녕하세요 2. Hello」, 2020.
─────── 154쪽

김민애, 「원고지 드로잉 c」, 2008.
─────── 155쪽

김민애, 「난문제」, 2010.
─────── 156쪽

김민애, 「지붕발끝」, 2011.
─────── 157쪽

김민애, 「검은, 분홍 공」, 2014.
─────── 158쪽

김민애, 「I. 안녕하세요 2. Hello」, 2020.
─────── 159쪽

2장 망각과 향수를 넘어

테마파크의 폐허

　　미야자키 하야오의 2001년 애니메이션
「센과 치히로의 행방불명」은 다양한 시각적 상상력으로 가득
찬 작품이다. 온천장의 건축적 구조와 그곳의 주인장 마녀
유바바, 밤마다 그곳에서 휴식을 취하는 수많은 신들의 다양한
형상 등은 미야자키 하야오의 상상력이 어디까지 뻗어나갈 수
있는지 보여 주는 흥미로운 사례들이다. 그런데 유독 우리의
눈을 끈 장면은 의외로 다른 장면에 있다. 그것은 치히로와 그의
부모가 산속을 헤매다 발견한 터널을 통과하면서부터 전개되는
버려진 테마파크의 풍경이다. 한없이 쓸쓸한 폐허의 풍경. 이
버려진 테마파크는 영화의 두 세계, 즉 현실 세계와 신의 세계가
맞닿은 곳에 존재하는 일종의 통로이다. 즉 이 테마파크는 현실
세계의 종착점이며 동시에 신의 세계의 시발점인 셈이다. 또는
한 세계의 출구이며, 또한 다른 세계의 입구인 셈이다. 이곳은
거주의 공간이 아니라 차라리 이행의 공간이다. 서로 다른 두
세계를 잇는 교각 같은 임시적 장소. 우리는 이 임시적인 공간이
폐허가 된 테마파크의 모습을 띠고 있다는 사실에 주목해야
한다. '테마파크'와 '폐허'라는 두 단어를 기억해 두자.

　　그리고 이제껏 미뤄 왔던 우리의 고유한 질문을 꺼내어
보자. 환상은 존재하는가? 있다면 어디에 있고 무엇인가?
물론 환상은 과거에도 존재했고 오늘도 존재하며 앞으로도
존재할 것이다. 중요한 건 우리 시대의 환상이 어떤 양상과
구조를 지니며 존재하느냐는 것이다. 환상이 일종의 소망이고
유토피아의 투사라면, 테마파크야말로 근대적 도시의 환상이
깃든 하나의 인위적 공간이라고 말할 수 있다. 역사적으로
최초의 테마파크는 1843년 덴마크에 조성된 '티볼리 공원'으로

알려져 있다. 이후로 세계 도처에서 테마파크가 건립되었고 1955년 처음 캘리포니아에 만들어진 디즈니랜드는 이제 테마파크의 대표적인 형태로 여겨지고 있다. 이처럼 19세기 중반 이후부터 근대적 도시 속에 들어서기 시작한 테마파크는 모더니즘적 유토피아가 세속적 형태로 구현된 상징적 공간이라고 말할 수 있겠다.

테마파크는 물리적인 시공간적 좌표를 지닌 현실적 공간이지만, 동시에 어떤 장소에도 속하지 않는 비장소(non-site)이기도 하다. 왜냐하면 이곳에서는 모든 현실적 맥락이 제거되어 있으며 실재하는 어떤 것들의 참조도 존재하지 않기 때문이다. 유토피아의 그리스어 어원을 살펴보면 유토피아는 '없는 장소'(no place)이면서 동시에 '좋은 장소'(good place)이다.[22] 테마파크가 탈맥락화된 장소라는 점에서 '없는 장소'라면, 또한 테마파크는 신화적인 소망을 품고 있는 곳인 점에서 '좋은 장소'이다. 이곳에서는 고딕 건축과 바로크 건축이 연대기적인 참조 없이 공존하며, 세계 곳곳의 지방색이 지리학적인 참조 없이 혼합된다. 이렇게 만들어진 기이하게 이상화된 공간은 어떤 신화적인 성격마저 띠게 된다. 그 결과 테마파크는 집단적 무의식을 지탱하는 일종의 신화적 원형처럼 기능한다. 그리고 사람들은 이 탈맥락화된 장소 속에서 거대한 유토피아적 환상을 경험하게 된다. 그 유토피아는 태고적 과거의 낙원이 될 수도 있고, 다가올 미래에 건설될 착취 없는 평등한 사회일 수도 있다.

그러나 잊지 말아야 할 것은 테마파크가 단순히 관념상의 공간에 불과한 것이 아니라는 점이다. 자본주의 사회 속에서 테마파크는 본성적으로 하나의 거대한 물신화된 상품이다. 마르크스는 상품의 사용 가치를 교환 가치가 완전히 대체하게

22. 토머스 모어, 『유토피아』, 주경철 옮김, 개정판(서울: 을유문화사, 2021).

되는 자본주의적 특성을 "상품의 물신숭배"라고 일컫는다.[23]
상품의 가치는 사회적으로 필요한 노동량과 생산 관계에
종속되어 있음에도 불구하고, 교환 가치의 논리 속에서는
마치 사물들이 '본성적으로' 소유하고 있는 성질인 것처럼
출현한다. 막스 베버의 주장과 달리 세계의 자본주의적
합리화는 탈주술화된 세계를 생산하지 않는다. 오히려
자본주의의 상품은 일종의 가상을 구성하며 세계를 수많은
환등상(phantasmagorias)으로 채운다. 그리고 테마파크는 이런
환등상들이 집약된 대표적인 장소이다. 테마파크의 상품 가치는
이 장소가 다양한 환등상들을 동원해 유토피아적인 가상을
만들어 내는 한에서 존재한다.

이런 맥락에서 오늘날의 테마파크는 19세기의 만국박람회에
비견될 만하다. 만국박람회는 세계 곳곳에서 가져온 옛것과
새것을 모두 그러모아 상품적 물신으로서 전시한다. 여기엔
아프리카의 원시적 조각과 당대의 첨단 테크놀로지가 함께
전시된다. 만국박람회는 전시된 다종다양한 상품들의 교환
가치를 신성화한다. 그 결과 이 장소는 하나의 환등상으로
기능하며 관객들을 환상 속으로 인도한다. 여기서 옛것과 새것은
변증법적 종합 없이 모호하게 공존한다. 이런 시대착오적인
모호성(anachronical ambiguity)이 일종의 꿈-이미지를 만들어
내어 유토피아적 가상으로 이어진다. 바로 이런 가상이 자본주의
사회에서 물신으로서의 상품이 제공하는 이미지다.

사실 모더니즘은 그 자체로 유토피아적 환상을 함축하고
있다. 우선 미술에서의 모더니즘은 각 매체의 특정성을 추구하는
운동으로 요약될 수 있다.[24] 19세기 후반부터 미술은 다른 외부

23. 카를 마르크스, 『자본: 정치경제학 비판 I-I』, 강신준 옮김, 코기토 총서
011(서울: 도서출판 길, 2008), 133-148.
24. 클레멘트 그린버그, 『예술과 문화』, 조주연 옮김(부산: 경성대학교

대상의 재현에서 점차 벗어나기 시작한다. 그리고 각각의 미술은
자기 지시적인 탐구를 진행하기 시작한다. 회화는 이차원적
평면성이라는 자신의 물질적 토대 자체에 대한 실험과 탐구를
수행하며, 조각은 내부의 연극성을 걷어내고 삼차원적 조형 언어
자체의 탐구로 나아간다. 따라서 미술의 모더니즘은 일종의
순수주의적 운동이라고 말할 수 있다. 이런 순수주의는 그
자체로 유토피아적인데, 왜냐하면 그것이 지향하는 목적지가
예술의 순수한 태고적 기원, 예술의 시작되는 장소이기
때문이다. 건축에서의 모더니즘은 기능주의라는 개념으로
집약된다. 20세기 초 바우하우스에 의해 주도된 건축적
모더니즘도 예술적 모더니즘과 마찬가지로 건축의 일차적
목표를 기능성으로 제한하는 환원적이고 근본적인 운동이었다.
일체의 장식성을 배제한 모더니즘 건축은 어떠한 전통적인 장식
모티프의 참조도 허용하지 않는다. 이들 모더니즘 건축가들이
꿈꾸었던 것도 건축적 유토피아와 다름이 없다.

　　정치적 모더니즘은 보다 직접적으로 유토피아와
관련된다. 마르크스의 변증법적 유물론은 역사의 진보에 대한
믿음에서부터 시작된다. 부르주아 혁명을 통해 수립된 근대
자본주의는 뒤이어 프롤레타리아 혁명에 의해 철폐되고, 그
결과 계급과 국가가 소멸된 공산주의 사회가 도래하리라는
것이 마르크스가 구상한 역사의 시나리오였다. 물론 마르크스와
엥겔스가 유토피아적 사회주의와 과학적 사회주의를
구별하며 순진한 유토피아적 가상을 비판한 바 있지만,[25]
20세기 사회주의 운동을 이끈 주된 동력이 인간 해방을 향한

출판부, 2019).

25. 프리드리히 엥겔스, 「유토피아에서 과학으로의 사회주의의
발전」(1880), 『칼 맑스 프리드리히 엥겔스 저작 선집』, 최인호 외 옮김,
김세균 감수, 5권(서울: 박종철출판사, 1994).

유토피아적 희망이었음을 부인하기는 어렵다. 20세기의 사회주의 운동이 현실 자본주의의 부정과 도래할 인간 해방에의 믿음으로 요약될 수 있다면, 우리는 정치적 모더니즘에 깃든 유토피아적인 성격을 인정하지 않을 수 없다.

요컨대, 모더니즘은 그것이 예술적 모더니즘이든 정치적 모더니즘이든 간에 모두 공통적으로 유토피아적 희망을 일정 부분 포함한다. 그리고 그 희망의 원천은 역사의 진보에 대한 믿음에 있을 뿐만 아니라 또한 태고의 기원에 대한 믿음에서도 발견될 수 있다. 왜냐하면 여기서 유토피아란 한편으로 도래할 어떤 것이라는 점에서 진보의 희망에 기대지만, 다른 한편으로 순수성과 근본성으로의 회귀를 지향한다는 점에서 망각된 기원의 상기에도 기대고 있기 때문이다. 또한 역으로 이런 미래와 과거의 모호한 공존이 모더니즘적 유토피아의 환등상을 생산한다. 그리고 이런 유토피아의 생산 구조는 테마파크라는 물리적 장소를 통해 상징적으로 구현된다. 테마파크는 진보된 테크놀로지를 통해 신화적 이미지를 생산함으로써 모더니즘적 유토피아의 이념을 함축하고 있다. 테마파크는 모더니즘 이념의 산물임과 동시에 그 이념을 표상하는 기호이기도 한 것이다.

그런데 왜 치히로와 그의 가족이 방문한 테마파크는 폐허가 된 것일까? 영화 속에서 치히로의 아버지는 1990년대 만들어진 많은 테마파크들이 이후의 경제 위기로 인해 도산했다고 말한다. 그러나 폐허가 된 테마파크는 단순히 한 시절의 경제 위기가 남긴 흔적으로만 보기에는 매우 풍부한 함의를 담고 있다. 즉 앞에서 말했듯이 테마파크가 모더니즘적 유토피아의 한 대표적 상징으로 기능할 수 있다면, 폐허가 된 테마파크는 모더니즘의 종말을 선언하는 하나의 쓸쓸한 풍경으로 다가온다.

실제로 20세기 후반기는 다양한 분야의 종말을 고하는 담론이 끊임없이 생산되던 시기였다. 우선, 미술 분야에서는 아서 단토가 앤디 워홀의 브릴로 박스의 등장과 함께 미술이

종말했음을 알렸다.[26] 외부 대상과 전혀 지각적으로 구별할
수 없는 오브제를 갤러리에 전시한 워홀의 행동은 감각적
대상으로서의 미술에 종말을 고하고 "미술의 철학에의
예속화"를 공표하는 것으로 여겨졌다. 건축 분야에서도
1970년대 말부터 포스트모더니즘이 등장하면서 건축적
기능주의에 종말을 고하고 다시금 건축에 위트, 장식, 참조가
도입되었다. 역사 분야에서는 프랜시스 후쿠야마가 미국과
소련 사이의 양극 대립이 소련의 해체로 종결된 사건을 계기로
"역사의 종말"을 주장했다.[27] 헤겔의 논의를 빌려온 후쿠야마는
냉전의 종말과 함께 이데올로기적 대립이 모두 해소되었고
합의된 자유 민주주의가 성립됨에 따라 역사는 종말을 고하게
됐다고 말한다. 따라서 20세기 말은 한마디로 온갖 층위에서
모더니즘의 종말을 논하던 시기라고 말할 수 있다. 도처에서
모더니즘의 폐허들이 앙상한 골격을 드러내며 묵시록적
분위기를 연출하고 있었다.

　폐허가 된 테마파크, 또는 종말을 선고받은 모더니즘은
사라질 운명에 처한 것일까? 그러나 폐허는 사라지지 않고
흔적으로 존속한다. 모더니즘은 자신의 종말의 선언하는 담론들
이후에도 오늘날까지 도처에서 배회하고 있다. 왜 우리는
폐허를 허물지 않는가? 또는 왜 폐허를 허물지 못하는가? 또는
왜 폐허는 끊임없이 회귀하는가? 그것은 모더니즘을 단순히
지양되어야 할 역사적 단계로 간주하기에는 모더니즘 개념
자체의 의미가 너무 광범위하기 때문이다. 모더니즘은 마치
햄릿의 아버지처럼 죽어서도 유령이 되어 여전히 우리 앞에
출몰한다. 따라서 우리는 모더니즘의 부고(訃告) 자체를 의심해

26. 아서 단토, 『일상적인 것의 변용』, 김혜련 옮김(파주: 한길사, 2008).
27. 프랜시스 후쿠야마, 『역사의 종말: 역사의 종점에 선 최후의 인간』,
이상훈 옮김(서울: 한마음사, 1992).

봐야 한다. 그리고 우리는 모더니즘의 유령이 폐허의 침묵을 통해 역설적으로 웅변하는 까닭이 무엇인지 물어야 한다.

햄릿의 아버지는 자신의 형제가 꾸민 음모에 의해 억울한 죽음을 당한다. 그런 까닭에 이 유령은 갑옷을 갖춰 입은 채 밤마다 성곽에 나타났다 사라지기를 반복한다. 무장한 유령의 신체는 이미 하나의 폐허이다. 그는 더 이상 전투에 나가 군대를 호령할 수 없다. 용도 폐기된 폐허의 존속은 어떤 애도를 요청한다. 다시 말해 어떻게 이 폐허에 매몰된 망각된 기억을 밝혀낼 것인가? 햄릿의 여정은 이 애도의 방법을 찾기 위한 노력이었다. 그렇다면 모더니즘의 폐허에 직면한 우리는 어떤 방식으로 모더니즘을 애도할 것인가? 우리는 모더니즘으로부터 더 무엇을 알아채야 하는가?

모더니즘은 곧 시작과 기원의 이념이다. 모더니즘 회화는 그 자체로 회화의 기원에 대한 하나의 탐구였다. 모더니즘 건축의 기능주의는 과거의 형식을 참조하지 않고 새로운 건축을 시작하려는 하나의 노력이었다. 20세기 사회주의 실험은 계급과 차별을 철폐하고 새로운 시작과 기원을 열기 위한 시도였다. 이런 일련의 모든 모더니즘적 기획들이 실패로 돌아갔다고 간주하더라도, 우리는 모더니즘의 종말이라는 테제에 현혹되어 시작과 기원의 이념까지 폐기해서는 안 될 것이다. 『죄와 벌』의 주인공 라스콜리니코프는 기원과 시작의 상징으로서의 신이 죽은 이후에는 모든 것이 가능할 것이라 생각했지만 결과적으로는 아무것도 가능하지 않은 무기력한 상태만을 목도하게 된다. 시작을 사유할 수 없다는 것은 무의미한 유희의 연속만이 남겨진다는 것을 의미한다. 이런 무기력한 상태는 결국 이종교배나 다문화주의라는 허울 좋은 이름으로 포장된 포스트모던적 절충주의만을 양산할 뿐이다. 이런 징후는 모더니즘의 종말 테제 이후에도 끈질기게 다시 출몰하는 모더니즘의 유령을 푸닥거리(exorcism)를 통해

외면하고 부정하려는 태도에서 기인한다. 그러나 모더니즘의 폐허와 직면한 우리가 시도해야 할 것은 푸닥거리를 통한 단순하고 성마른 부정이 아니다. 오히려 우리는 모더니즘 속에 함축된 시작과 기원의 이념을 소환해 재가공해야 한다. 이것이 모더니즘을 애도하는 첫 번째 방법이다.

따라서 중요한 것은 시작과 기원의 개념을 '재가공'한다는 데 있다. 그러기 위해서는 지난 세기의 모더니즘에 내재한 순수주의와 근본주의를 경계해야 한다. 회화를 예로 들면, 회화의 고유한 기원으로 회귀하고자 했던 모더니즘적 기획은 결국 텅 빈 캔버스로 환원되고 말았다. 이 허무한 종착지는 회화의 재시작을 추동하는 토대가 되기는커녕 쓸쓸한 황무지일 뿐이다. 우리는 기원이라는 개념의 재가공을 위해 벤야민을 참고할 수 있을 것이다. "기원이란 이미 탄생한 것의 생성을 지칭하는 것이 아니라, 오히려 생성과 쇠퇴 속에서 탄생하고 있는 것을 지칭한다. 기원이란 생성의 강물 속에 있는 어떤 소용돌이다."[28] 시작이란 무로부터(ex nihilo) 무언가를 창조하는 게 아니라, 오히려 세계에 존재하는 다양한 시간의 흐름들이 합류해 만들어진 일종의 소용돌이를 뜻한다.

두 번째로, 모더니즘의 때 이른 사망 선고로부터 끄집어내 애도를 통해 '재가공'해야 할 대상은 유토피아적 환상의 개념이다. 역사와 미술의 종말이라는 흉흉한 풍문에 안주할 때 우리에게 남겨지는 것은 치명적인 냉소주의뿐이다. 특히 오늘날 미술의 담론 내에 팽배한 이론적 냉소주의와 불가지론은 너무나도 손쉽게 미술의 가치를 자본주의적 상품 논리에 의탁해 버리고 만다. 그렇다면 어떤 유토피아의 개념을 사고해야 할 것인가? 우선 우리는 지난 세기의

28. 발터 벤야민, 『독일 비애극의 원천』, 최성만·김유동 옮김(파주: 한길사, 2009), 62.

모더니즘이 꿈꾸었던 유토피아가 초월적인 환등상의 형태로 존재했음을 지적해야 한다. 모더니즘의 순수와 근본에 대한 극단적 강박은 필연적으로 초월성(transcendence)에 대한 꿈을 잉태했다. 그리하여 20세기의 모더니즘은 모든 환상과 꿈과 소망의 대상을 초월성 속에 가두어 버리게 된다. 그리고 이런 모더니즘의 종말이 회자되기 시작하자 환상, 꿈, 소망 등의 개념은 초월성에 대한 추구로 간단히 치부되어 한꺼번에 폐기되어 버리고 만다. 그 결과 현실 세계에 남겨지는 것은 냉소주의와 비관주의일 따름이다. 그러므로 우리가 재가공해야 할 환상의 개념은 '초월성 없는 유토피아'라는 역설적인 개념일 것이다.[29] 오늘날 어딘가에 환상이 존재한다면, 아마도 그 환상은 이런 모습을 띠어야 할 것이다. 이런 환상은 원본 없는 시뮬라크르도 아니고, 태고의 기원에 대한 노스텔지어도 아니다. 그것은 오히려 '지금 여기'(now and here)에서 발견되는 미약한 불빛을 지닌 반딧불이의 무리와 같은 것이다.[30] 이 내재적인 꿈-이미지들은 미약한 불빛 탓에 '어디에도 없는'(nowhere) 것처럼 보일 수도 있다. 그러나 중요한 것은 이런 이미지들을 긍정하고, 그것들의 유기적 구성을 시도하는 노력일 것이다.

다시 「센과 치히로의 행방불명」으로 돌아가 보자. 폐허가 된 테마파크에서는 어떤 일이 일어나는가? 치히로의 부모는 폐허에 안주해 식탐을 부리다가 돼지가 되어 버리고, 다른 한편 치히로는 폐허를 통과하여 과거의 신화적 세계로 진입한다.

29. '초월성 없는 유토피아'는 자크 데리다의 "메시아 없는 메시아적인 것"이라는 표현에서 영감을 얻은 개념이다. 자크 데리다, 『마르크스의 유령들』, 진태원 옮김(서울: 그린비, 2014) 참조.

30. 조르주 디디-위베르만, 『반딧불의 잔존: 이미지의 정치학』, 김홍기 옮김, 개정판(서울: 길, 2020).

치히로의 부모는 폐허의 존재를 망각하고 폐허 안의 유령들을 부정한 채 현실적인 욕구에 사로잡히고, 치히로는 폐허를 지나 신들이 거주하는 초월성의 세계로 빨려 들어간다. 즉 전자는 폐허의 망각에 사로잡히고, 후자는 폐허의 노스탤지어에 잠기고 만다. 그러나 오늘날의 '초월성 없는 유토피아'는 우리에게 이런 망각과 노스탤지어로부터 벗어날 것을 요구한다. 폐허가 된 테마파크에는 수많은 반딧불이의 무리들이 희미한 빛을 발산하며 떠다니고 있다. 그리고 밤마다 모더니즘의 유령이 침묵 속에 출현해 우리에게 애도를 요청하고 있다.

자신의 모습을 비추는 여러 줄기의 빛들
― 제54회 베니스 비엔날레

솟아나라, 연못아,―거품을 내어라, 다리
위로, 숲을 넘어 흘러라,―검은 천이여,
파이프오르간이여,―번개여, 천둥이여,―
솟아오르라, 흘러라,―물이여, 슬픔이여,
솟아오르라, 대홍수를 다시 일으켜라.
― 아르튀르 랭보, 「대홍수 이후」(1873)[31]

I. 베니스 비엔날레의 이중적 형태

베니스 비엔날레는 지구상에 존재하는
현대미술 비엔날레 중에서 가장 오래되었으며, 또한 가장
거대하다. 1895년에 출범한 베니스 비엔날레는 2011년에
54회를 맞이했다. 매번 전 세계 미술계의 주목을 한 몸에 받는
이 거대한 미술 행사는 이해에도 어김없이 수많은 담론과
이슈를 생산했다. 베니스 비엔날레는 크게 두 부분으로
구성된다. 하나는 아르세날레와 자르디니 중앙관에서 선보이는
본전시이며, 다른 하나는 자르디니와 베니스 시내 곳곳에
마련된 여러 국가관들의 전시이다. 전자는 오늘날 대부분의
비엔날레가 채택하고 있는 일반적인 형태이다. 즉, 매회 새롭게
선정된 총감독(들)이 하나의 주제를 제출하고, 그 주제에
적합한 작가들을 규합해 하나의 국제전을 기획하는 형태다.
반면 국가관 제도는 베니스 비엔날레의 특유한 형태라고

31. Arthur Rimbaud, *Poésies – Une saison en enfer – Illuminations* (Paris: Gallimard, 1999), 208.

말할 수 있다. 비엔날레에 참여하는 여러 국가들은 각자의 국가관을 매번 새로운 대표 작가(들)의 작업으로 채워 넣는다. 국가 간 경쟁 구도를 부추기는 듯한 이런 제도는 마치 미술을 종목으로 삼아 벌어지는 '올림픽'을 방불케 한다. 이런 인상에 화답이라도 하듯이 비엔날레 측은 매회 최고의 국가관을 선정해 황금사자상이라는 '메달'을 수여한다.

2. 자기 반영적 전시

제54회 베니스 비엔날레 본전시의 비평을 앞두고 이렇게 베니스 비엔날레의 기본적인 구조를 장황하게 기술한 까닭은 이번 본전시가 베니스 비엔날레 자체를 자신의 대상으로 삼고 있기 때문이다. 스위스 취리히에 기반을 둔 전시 기획자 비체 쿠리거가 총감독을 맡은 올해 본전시의 주제는 '일루미네이션'(ILLUMInations)이다. 이 단어는 다층적인 의미를 지닌다. 알다시피 일루미네이션은 일차적으로는 '빛'이라는 뜻을 지닌다. 그렇지만 이 '빛'은 또한 랭보의 시집 제목이기도 하며,[32] 한나 아렌트가 편집한 벤야민 선집의 제목이기도 하고,[33] '계몽'을 뜻하기도 하며, 신학적 의미에서 '계시'를 의미하기도 한다. 더 나아가 쿠리거는 이 단어의 알파벳 표기에 살짝 변형을 가하여 그 의미를 더욱 복잡하게 만든다. 그는 이 단어의 앞부분 '일루미'(ILLUMI)를 대문자로 표기하고 접미사 '네이션'(nations)을 소문자 이탤릭으로 표기함으로써 단어 속에 포함된 '국가들'(nations)이라는 요소를 도드라지게 만든다. 이렇듯 이 베니스 비엔날레 본전시의 주제는, 한편으로는 다층적인 의미의 '빛'이며, 다른 한편으로는 '국가들'이다.

32. 같은 책.
33. Walter Benjamin, *Illuminations: Essays and Reflections*, ed. Hannah Arendt (New York: Schocken Books, 1969).

그런데 주제의 이런 이중적 의미는 베니스 비엔날레의 형태 자체와 정확히 겹친다. 우선, 국제전의 성격을 띤 비엔날레 본전시는 세계 문화에 미술이 던지는 어떤 '빛'을 형상화한다고 말할 수 있다. '전시'(展示)라는 단어 자체가 무언가를 펼쳐서(展) 보여 주는(示) 행위라는 사실을 기억하자. 그렇다면 전시는 빛을 발산하는 행위와 다름이 없는 것인데, 왜냐하면 무언가를 펼쳐서 보여 주기 위해서는 빛을 비추는 행위가 필수적으로 요청되기 때문이다. 다음으로, 비엔날레를 구성하는 다른 하나의 축은 각자의 국가관을 마련하여 비엔날레에 참여한 여러 '국가들'이다. 참여국들은 각자 자율적인 방식으로 커미셔너와 대표 작가를 내세워 할당된 공간을 채운다.

이런 의미에서 자르디니 중앙관의 전면에 설치된 조시 스미스와 라티파 에차크흐의 작업은 서로 맞물려 매우 상징적인 효과를 자아낸다. 스미스는 중앙관 전면을 'ILLUMI- NATIONS'라는 파란 글자들로 채웠고, 그 앞엔 에차크흐가 지그재그로 설치한 여러 국기 게양대들이 놓여 있다.(도판 160쪽) 즉 한편에는 비엔날레 본전시를 의미하는 '빛'이 파란색의 형상으로 나타나고, 다른 한편에는 게양대들로 표현된 '국가들'이 어슷비슷하게 모여 있다. 이 장면은 베니스 비엔날레 전체를 보여 주는 하나의 시각적 환유로 기능한다. 그리고 동일한 맥락에서 '빛'과 '국가들'의 공존을 의미하는 'ILLUMI- nations'라는 재치 있는 표기법은 베니스 비엔날레 전체를 일컫는 하나의 문자적 환유이다. 이처럼 2011년의 본전시는 베니스 비엔날레 자체를 자신의 대상으로 삼은, 일종의 자기 반영적인 전시인 셈이다.

3. 비엔날레의 분열증

그렇다면 우리는 이번 본전시가 모더니즘적인 측면을 띠고 있다고 말할 수 있다. 왜냐하면 자기 반영성이야말로

그린버그가 주장한 모더니즘 미술의 본성이기 때문이다. 그린버그에 따르면 모더니즘 회화는 회화의 본질을, 모더니즘 조각은 조각의 본질을 탐구해야 한다. 마찬가지로 올해 베니스 비엔날레 본전시도 베니스 비엔날레가 무엇인지 자기 반영적으로 되묻고 있다. 사실 베니스 비엔날레 자체가 이미 모더니즘의 유산을 풍부하게 지니고 있다고 할 수 있다. 특히 비엔날레를 구성하는 한 요소로서 국가관 제도는 베니스 비엔날레가 출범한 19세기 말부터 꾸준히 유지되고 있으며 심지어 히틀러와 무솔리니도 방문했던 장소로서 모더니즘 미술의 역사와 흔적을 고스란히 간직하고 있다. 1950년대에는 추상표현주의가 이곳에서 전시되었고, 1960년대에는 팝아트가 이곳에서 세계의 관객들에게 선보였다.

더군다나 국가관 제도의 기본 단위인 국민국가는 근대적 의미의 정치가 시작되는 출발점이기도 하다. 국민국가는 동일한 문화를 공유하는 개인들에게 단일한 국가 정체성을 부여하면서 근대 정치의 기본 단위로서 기능한다. 모더니즘 미술이 여타의 장르와 구별되는 미술만의 순수하고 고유한 정체성을 규정하려는 자기 반영적인 시도였던 것과 마찬가지로, 근대적 국민국가는 여타의 집단들과 구별되는 임의의 집단의 고유한 국가 정체성을 확립하려는 자기 반영적인 시도였다. 그리고 모더니즘 미술이 미술의 자율성이라는 테제로 귀결되는 것처럼, 국민국가는 자신을 하나의 자율적인 정치적 단위로서 내세운다. 요컨대 모더니즘 미술과 근대적 국민국가는 공통적으로 타자를 완전히 배제함으로써 자신의 정체성이 깃들 견고한 '경계'를 확립하려는 시도이다. 따라서 베니스 비엔날레가 미학적이고 정치적인 차원에서 모더니즘의 이러한 자기 반영성이라는 유산을 오롯하게 간직하고 있다면, 이번 본전시를 통해 비체 쿠리거가 베니스 비엔날레 자체에 가하는 자기 반영적인 문제 제기는 매우 영리하고 적확한 선택이라고 할 수 있다.

그러나 이번 본전시는 모더니즘의 자기 반영적인 태도를 취하며 출발하지만, 그 도착지는 모더니즘의 그것과는 많이 다르다. 모더니즘은 미술에서 우연적인 속성들을 모두 배제하고서도 남겨지는 순수한 본질을 추구하며, 어떠한 외부 요소에도 의존하지 않는 미술의 자율성을 확립하려 애쓴다. 예컨대 모더니즘 회화는 이차원적 평면성을 회화의 순수한 본질로서 간주하며, 모든 구상적 재현의 요소들을 배제함으로써 회화의 자율성을 위한 경계를 확립하고자 했다. 그러나 베니스 비엔날레와 관련해서 우리는 이런 종류의 순수하고 단일한 본질이나 경계를 논할 수 없다. 그 까닭은 이미 언급했듯이 베니스 비엔날레가 그 자체로 모순적이고 이중적인 요소들—본전시와 국가관 제도—로 이루어졌기 때문이다. 본전시는 국가별 구분 없이 경계를 넘나드는 탈근대적인 성격을 띠는 반면, 국가관 제도는 여전히 근대적인 국민국가의 경계를 고집스럽게 유지하고 있다. 이처럼 모순적인 두 요소가 공존하고 충돌하는 한에서 베니스 비엔날레는 순수하고 단일한 본질을 지니기는커녕 오히려 불순하고 복합적인 긴장 관계를 지닌다. 요컨대 이번 본전시는 자기 반영적인 문제의식에서 출발하여 온전한 자기 반영의 불가능성에 도착한다. 이번 본전시를 통해 비춰진 베니스 비엔날레의 거울상은 지킬 박사와 하이드 씨처럼 '분열증적'이다. 이런 분열증을 지시하는 이름이 바로 'ILLUMInations'일 것이다. 달리 말하자면, 베니스 비엔날레의 분열증은 '빛'과 '국가들' 사이의 분열증, 탈모더니즘적 조명과 모더니즘적 유산 사이의 분열증이다.

4. 모더니즘에 대한 변증법적 태도

이런 분열증적 상황 앞에서 어떻게 대처해야 할 것인가? 이런 상황을 견디지 못하는 사람들은 어떤 수를 써서라도 분열증을 일으키는 두 요소들 중 하나를 제거하여 모순을 해소하려고

애쓸 것이다. 이때 당신이 모더니즘적 유산을 제거하여 이런 모순적 상황을 모면하려 한다면, 당신은 포스트모더니즘 진영에 속한다고 말할 수 있다. 그들은 모더니즘을 이미 지나가 버린 역사적 시기로 간주하며 문화적 세계화를 무조건적으로 맹신한다. 그들이 보기에 베니스 비엔날레의 국가관 제도는 이미 극복된 모더니즘의 유산에 하릴없이 매달려 있는 시대착오적인 제도일 것이다. 그러나 그들의 이런 단호한 태도는 분열증에 대한 공포가 반어적으로 표출된 허세일 뿐이다.

사정은 그들의 주장과는 전혀 다르다. 비엔날레의 국가관 제도는 회를 거듭할수록 쇠퇴하기는커녕 비약적으로 확대되고 있다. 2009년에는 77개국이 국가관 전시에 참여했고 2011년에는 89개국이 참여하여 매회 참여국의 숫자가 경신되고 있다. 안도라, 사우디아라비아, 방글라데시, 아이티 등이 이번 비엔날레에 최초로 참가한 국가들이다. 그리고 인도, 콩고, 이라크, 쿠바를 비롯한 일곱 국가가 한동안 비엔날레에 참여하지 않다가 이번부터 다시 베니스에 국가관을 마련했다. 이렇듯 비엔날레의 국가관 제도는 점점 확대되어 가고 있으며, 여전히 비엔날레 본전시와 모종의 긴장 관계를 팽팽히 유지하고 있다. 심지어 국가적인 경계를 가로지르는 국제적 성격을 표방하는 본전시를 바라보는 시각에도 여전히 모더니즘적인 경계에 입각한 태도가 엿보인다. 이를테면, 이번 비엔날레 본전시에 한국인 작가가 한 명도 포함되지 못했다는 한탄 어린 읊조림은 물론 공감되는 부분이 없지는 않지만, 그래도 여전히 본전시마저도 국민국가들 사이의 각축전으로 파악하려는 욕망의 발로임을 부정할 수는 없다. 우리는 이런 태도를 비판하려는 것이 아니다. 다만 국가관 제도뿐만 아니라 심지어 본전시에도 국민국가적 경계를 확립하려는 힘과 해체하려는 힘 사이의 긴장 관계가 엄연히 존재함을 명시하려는 것이다.

그러므로 포스트모더니즘이 아무리 모더니즘적 유산을

청산하고 부정하려 애쓴다 하더라도 이런 기획은 결코 완수될 수 없다. 왜냐하면 문화적 세계화 못지않게 여전히 국민국가 단위의 사고방식도 우리를 지배하고 있기 때문이다. 이런 분열증적 상황을 끝내 부정하고 글로벌한 측면만을 강조하는 것은 무조건적으로 국가 정체성에 연연하는 것만큼이나 기만적인 처사일 뿐이다. 중요한 것은 이런 이질적인 상황들의 공존을 하나의 사실로서 받아들이는 자세이며, 글로벌과 로컬 사이의 역동적인 '변증법'을 사유하려는 자세이다. 이것이 비체 쿠리거가 이번 베니스 비엔날레 본전시를 기획하면서 의도한 자세이다. 그는 비엔날레의 분열증적인 형국을 두려워하지 않고 오히려 그것을 적극적인 사유의 대상으로 삼는다. 문화적 세계화의 견지에서 국가관 제도를 시대착오적인 것으로 간주하여 무시하는 것은 너무나 쉬운 일이다. 그보다 필요한 것은 이 시대착오적인 제도가 여전히 현재적인 힘을 발휘하고 있는 사태를 직시하는 것이다. 과거와 현재의 분열증적인 공존, 이 '시대착오'의 현실을 두려움 없이 받아들이는 것, 이런 태도가 바로 이번 베니스 비엔날레 본전시가 내세우는 미덕이다.

　5. 동시대성은 시대착오를 경유한다
이런 맥락에서 자르디니 중앙관의 한가운데 설치된 틴토레토의 세 회화는 매우 의미심장하다. 16세기 베니스에서 활동한 화가 틴토레토의 회화들이 베니스 비엔날레 본전시장 한가운데 위치하고 있다는 사실은 관객들에게 충격적으로 다가온다. 알다시피 베니스 비엔날레는 대표적인 동시대 미술의 전시 행사가 아니던가? 이런 장소에서 무려 400년 이상이 지난 회화들과 마주치게 되는 경험은 매우 의아한 일이다. 물론 틴토레토의 회화들이 빛에 대한 탁월한 해석을 보여 준다는 사실은 현재에도 변함이 없다. 특히 전시실의 정면에 위치한 「최후의 만찬」(1592-1594)은 예수의 번쩍이는 후광과 등불의

번지는 듯한 미광이 화면 전체에 빛과 그림자의 충돌을 연출하며 매우 극적인 효과를 자아낸다. 그러나 틴토레토의 회화가 본전시의 주제와 밀접한 연관성을 지닌다 하더라도, 여전히 쿠리거의 이런 의외의 선택은 관객을 어리둥절하게 만들 것이다.

그럼에도 불구하고 쿠리거는 서슴지 않고 '시대착오'를 전시의 한복판에 도입한다. 이런 선택은 하나의 선언이며 적극적인 요청이다. 그는 우리에게 동시대성이라는 개념 자체를 재고해 볼 것을 요청한다. 어떤 이유로 틴토레토가 우리의 동시대 미술 전시에 도입될 수 있는 것일까? 우리가 흔히 언급하는 동시대 미술은 어떻게 그것의 동시대성을 획득하는가? 결국 동시대성이란 무엇인가? 동시대성은 연대기적 질서에 종속된 개념으로 이해되어서는 안 된다. 전시가 열린 2010년대를 살아가는 모든 사람이 동시대인인 것은 아니며, 2010년대에 창작된 모든 미술 작품이 동시대 미술인 것은 아니다. 2010년대를 살아가는 보수적 가치관을 지닌 사람과 진보적 가치관을 지닌 사람은 서로 동시대적이지 않으며, 현재 진행형으로 활동하는 다양한 작가들의 천차만별한 작품들도 서로 동시대적이지 않다. 왜냐하면 한 시대에는 이미 과거와 현재가 분열증적이고 과잉 규정적인 방식으로 착종되어 있기 때문이다. 마치 베니스 비엔날레에 탈근대적인 국제전과 근대적인 국가관 제도가 분열증적인 양상으로 공존하고 있는 것과 마찬가지로 말이다.

그렇다면 오히려 동시대성이란 과거와 현재가 공존하는 시대착오적인 시간성을 인식하고 자신의 시대를 상대화할 수 있는 능력일 것이다. 쿠리거가 틴토레토의 회화를 통해 제안하는 동시대성의 정의가 바로 이런 것이다. 사실 동시대성에 대한 이런 정의는 나름의 고유한 역사를 지닌다. 일찍이 니체는 자신의 동시대성을 해명하기 위해 "반시대적" 고찰을

수행했고,[34] 푸코 역시 "고고학"의 방법을 동원해 자신의 현재를 사유했으며,[35] 최근 아감벤은 "가장 현대적이고 가장 새로운 사물들 속에서 고대의 지표나 서명을 지각하는 사람만이 동시대인일 수 있다"고 주장하면서 동시대성이란 "위상차와 시대착오"를 통해 시대와 맺는 관계라고 정의했다.[36] 쿠리거도 이들과 같은 입장을 공유한다. 그는 이번 베니스 비엔날레 본전시를 주제로 삼아 프랑스 미술 잡지 『아트프레스』와 가진 인터뷰에서 "현재 안에는 어떤 기억이 기입되어 있으며, 그렇지 않다면 우리는 실존하지 않을 것입니다. 전시를 만든다는 것은 이런 기억을 염두에 두어야 한다는 것이기도 합니다"라고 말했다.[37] 즉 틴토레토의 회화는 베니스의 현재에 기입되어 있는 하나의 기억이며, 이런 의미에서 우리와 동시대적인 작품이 된다.

이렇듯 동시대성에 대한 독특한 정의에 바탕을 두고 쿠리거는 틴토레토뿐만 아니라 다른 여러 '유령들'을 이번 베니스 비엔날레 본전시에 호출한다. 1937년에 태어나 1993년 작고한 이탈리아 작가 지아니 콜롬보, 1943년에 태어나 1992년에 작고한 또 다른 이탈리아 작가 루이지 기리, 1941년 태어나 2010년 작고한 시그마 폴케, 1945년 태어나 2003년 작고한 잭 골드스타인 등이 이번 기회에 '동시대' 작가로서 본전시장에 호출된 '유령들'이다. 심지어 지아니 콜롬보의 「탄성

34. 프리드리히 니체, 『비극의 탄생·반시대적 고찰』, 이진우 옮김(서울: 책세상, 2005).

35. 미셸 푸코, 『임상의학의 탄생: 의학적 시선의 고고학』, 홍성민 옮김(서울: 이매진, 2006); 『말과 사물』, 이규현 옮김(서울: 민음사, 2012); 『지식의 고고학』, 이정우 옮김(서울: 민음사, 2000).

36. 조르조 아감벤, 「동시대인이란 무엇인가?」(2008), 『장치란 무엇인가?: 장치학을 위한 서론』, 양창렬 옮김(서울: 난장, 2010), 72, 83.

37. Paul Ardenne, "Entretien avec Bice Curiger," *artpress, supplément Venise 2011*, mai 2011.

공간」은 1968년 베니스 비엔날레에 이미 선보였던 작업이며, 시그마 폴케의 「경찰 돼지」는 1986년 독일관 외벽에 걸렸던 작품이다. 2011년 다시 베니스로 회귀한 이 작품들은 여전히 자신의 고유한 '빛'을 발산하고 있다. 이 일련의 작가들은 모두 생물학적으로는 이미 사망했으나 여전히 "현재에 기입된 기억"으로서 동시대성을 지닌다. 쿠리거는 이런 '유령들'을 현재 활동하는 작가들과 나란히 전시함으로써 과거와 현재, 근대와 탈근대가 모순적으로 충돌하는 시대착오적인 시간성과 분열증적인 공간성을 구현하고자 시도한다.

6. 서로 마주치지 않는 빛줄기들
그런데 쿠리거의 이런 시도는 전시를 통해 효과적으로 실현되었는가? 과연 본전시의 공간을 떠도는 유령들은 현재를 살아가는 다른 작가들과 효과적으로 조우하고 있는가? 유령과의 조우를 가장 잘 묘사한 텍스트 중 하나는 아마도 셰익스피어의 『햄릿』일 것이다. 이 희곡에서 햄릿은 선친의 유령과 조우한 후에 "시대의 이음매가 어긋나 있다"고 탄식한다. 이처럼 과거와 현재의 시대착오적인 충돌을 통해 자신의 시대를 상대화하는 순간은 결코 평화로운 순간일 수 없다. 이런 경험은 연대기적 질서에 따른 순수한 과거와 순수한 현재를 파괴시키고, 이질적인 시간성들이 한 시대 속에서 서로 조우하고 충돌하는 역설적인 상황을 열어젖힌다. 이처럼 그 순간은 "시대의 이음매가 어긋나" 버리는 어떤 파국의 순간이다.
그러나 안타깝게도 본전시의 공간을 떠도는 유령들은 자신의 후손들과 제대로 조우하지 못한다. 왜냐하면 전시의 구성이 파국을 일으키기엔 너무나 안정적이고 정태적이기 때문이다. 너무나 엄격하게 구획된 전시 공간 때문에 이 유령들은 자신에게 할당된 경계 내에서만 떠돌아다닐 뿐 후손들과 마주쳐 연대기적 질서를 파괴하지 못한다. 이런

평화로운 분위기 속에서 유령들은 후손들 못지않게 동시대적인 존재로 드러나기는커녕 오히려 회고적인 오마주의 대상에 그치고 만다.

다른 한편, 쿠리거는 이번 본전시를 위해 특별히 한 장치를 고안했다. 그는 네 명의 작가에게 각자 비엔날레 본전시장 곳곳에 큼지막한 구조물을 세워 줄 것을 요청하고, 그것들을 "파라파빌리온"이라고 명명한다. 이름에서 짐작할 수 있듯이 이 장치는 국가관(national pavilions) 제도와 직접적으로 연관된다. 쿠리거는 파라파빌리온을 국가관 제도의 한 대안적 모델로서 제시한다. 오스카 투아종의 파라파빌리온은 자르디니의 야외에 지어진 추상적인 콘크리트 구조물이며, 프란츠 베스트의 그것은 자신의 주방을 전시장에 옮겨 놓은 것이고, 송동의 그것은 100년 전에 베이징에 지어진 부모의 가옥을 베니스에 옮겨 놓은 것이며(도판 161쪽) 모니카 소스노프스카의 그것은 별 모양을 지닌 주거 공간과 같은 구조물이다. 이 파라파빌리온들은 그 내부에 다른 작가들의 작품들을 포함하고 있는 또 하나의 작은 전시 공간이다.

국가관이 본질상 외부의 요소들을 배제하고 동질적인 요소들로만 그 내부를 채우려는 배타적인 공간인 반면, 파라파빌리온은 타자의 이질적인 요소들을 자신의 내부에 적극적으로 도입하는 장소로서 제시된다. 쿠리거는 이런 장치를 통해 '국가'가 아니라 '공동체'를 내세우려 한다. 이때 공동체는 국가의 영구적인 정체성이 아니라 일종의 파편적인 정체성을 지닌, 한시적인 동맹으로 형성된 집단이다. 즉 그것은 글로벌과 로컬 사이를 가로지르는 유동적인 집단이다. 그러나 본전시에 설치된 파라파빌리온들은 너무나 견고하게 만들어진 자율적 구조물로 보이고, 그 내부에 설치된 다른 작가들의 작품들은 너무나 정돈된 방식으로 놓인 까닭에 이질적인 요소들 간의 충돌과 모순의 상황을 연출하지 못한다. 여기엔 국가의

대안으로서 공동체가 지녀야 할 '변증법적 역동성'이 결핍되어 있다.

본전시가 열리는 장소 중 하나인 자르디니 중앙관에서 문득 고개를 들어 천장을 바라본 관객이 있다면, 그는 갑작스레 불안한 감정에 휩싸일 것이다. 왜냐하면 건물 전체에 걸쳐 박제된 비둘기들이 천장의 구조물 위에 빼곡하게 앉아 있는 것을 보게 될 것이기 때문이다. 이것은 마우리치오 카텔란의 설치 작업 「타자들」이다.(도판 161쪽) 이 작업은 아무리 자기 동일적인 경계를 세우려 애써도 부지불식간에 개입하기 마련인 타자들의 존재를 조용히 웅변하고 있다. 엄격하게 구획된 어떠한 전시실에 들어가더라도 우리는 천장에서 우리를 빤히 지켜보는 타자들의 시선을 벗어날 수 없다. 탈근대적 관점의 글로벌리즘에는 언제나 근대적 국가의 로컬리즘이 타자로서 틈입하며, 현재적 관점에 아무리 주의를 집중한다 하더라도 과거의 유령은 타자로서 우리에게 출몰한다. 온전한 내부도, 온전한 외부도 존재하지 않으며, 양자는 언제나 상대방의 타자로서 서로에게 침범하고 간섭한다. 이것이 2011년 베니스 비엔날레 본전시가 내세우는 근대와 탈근대의 분열증적 양상이다. 그러나 이처럼 경계를 위협하고 도발하는 타자들의 존재가 천장에서 우리를 조용히 응시하며 불안감을 자아낼 뿐, 전시장의 지면 위에서 역동적이고 폭력적인 방식으로 분출하지 못한 것은 못내 아쉬운 일이다.

요컨대 비체 쿠리거가 기획한 이번 베니스 비엔날레 본전시는 근대와 탈근대가 충돌하는 베니스 비엔날레의 고유한 분열증적 형태, 이질적인 시간성들이 서로 간섭하고 침범하며 형성하는 역설적인 동시대성의 상황을 시각적으로 구현하려 했다. 그러나 전시에 구현된 각각의 이질적인 요소들은 한 공간 내에서 공존하긴 하지만 서로를 침범하고 간섭하여 파국을 초래하지는 않는다. 그것들은 너무나 평화롭게 구성된 각각의

자리에 안착한 나머지 변증법적인 긴장 관계를 형성하지 못하고 서로 데면데면할 뿐이다. 여기서 "시대의 이음매는 어긋나" 버리지 못하고, 파국을 통한 새로운 인식은 끝내 실현되지 않는다. 전시의 주제처럼 각각의 작품들은 하나의 '빛줄기'로서 전시장을 비추고 있으나, 이 여러 줄기의 빛들은 서로를 굴절시키거나 분산시키지 못한다. 그러나 빛들이 서로 부딪쳐 난반사될 때에만 그것들은 어떤 입체적인 빛의 형상을 반복적으로 해체하고 구축하며 반짝이는 법이다. 이번 본전시를 위한 비체 쿠리거의 착상은 충분히 입체적이었으나, 그것이 실현된 형태는 너무나 평면적으로 가지런히 정돈된 모습에 그치고 만다.

7. 대홍수 이후

'일루미네이션'은 프랑스의 19세기 시인 랭보의 시집 제목이기도 하다. 이 시집을 여는 시 「대홍수 이후」는 어떤 대홍수가 휩쓸고 지나간 직후에서 시작된다. 그것은 노아의 대홍수였을지도 모른다. 우리는 노아의 대홍수를 모더니즘적 운동의 은유로 받아들일 수 있을 것이다. 노아의 대홍수가 타락과 죄악으로부터 인류와 세계를 정화하려는 신의 결단이었던 것과 마찬가지로, 모더니즘은 불순한 타자를 제거하려는 운동, 즉 미술을 정화하여 순수한 본질을 회복하려는 운동, 자율적인 단일한 국가 정체성을 확립할 어떤 경계를 세우려는 운동이었다. 그러므로 모더니즘 운동은 환원과 제거를 통해 순수를 회복하려는 열망이 일으킨 대홍수였다. 그런데 곧이어 랭보는 또 다른 대홍수를 요청한다. "물이여, 슬픔이여, 솟아오르라, 대홍수를 다시 일으켜라." 아마도 이번의 대홍수는 환원과 제거를 위한 것이 아니라 이질적인 시간성들의 상호적인 침범과 충돌을 야기하기 위한 것이지 않을까? 비체 쿠리거가 2011년 베니스 비엔날레 본전시를 통해 의도한 것이

아마도 이런 '대홍수 이후의 대홍수'였을 것이다. 그는 모더니즘 이후에 성립한 근대와 탈근대의 분열증적 긴장 관계, 과거와 현재의 시대착오적인 충돌을 하나의 '대홍수'로서 연출하고자 했다. 그러나 안타깝게도 그가 일으킨 풍랑은 대홍수로 이어지기에는 너무나 수줍은 것이었다. 흐린 하늘의 빗줄기들은 물보라로 이어지지 못하고, 비엔날레 본전시의 빛줄기들은 난반사를 일으키지 못한다.

대홍수는 무엇보다도 어떤 '파국'을 수반해야 하는 것이다.

조시 스미스, 「일루미·네이션」, 2011.
————————————————160쪽

송동, 「파라파빌리온」, 2011.
————————————————161쪽

마우리치오 카텔란, 「타자들」, 2011.
————————————————162쪽

아시아라는 욕망
— 아시아현대미술전 2015

　　　　　최근 한국 미술계에서 가장 활발히
논의되는 화두 중 하나는 단연 '아시아'다. 몇 가지
예만 들자면, 2006년에 열린 제6회 광주비엔날레는
'열풍변주곡'이라는 주제 아래 아시아의 눈으로 세계의
현대미술을 재조명, 재해석하겠다는 포부를 밝혔고, 2014년에
열린 미디어시티서울은 '귀신, 간첩, 할머니'라는 수수께끼 같은
'통로'를 마련하여 현대 아시아를 차분하게 돌아보는 자리로
우리를 초대했다. 2015년 개관한 광주의 국립아시아문화전당은
아시아 문화예술의 창조와 교류를 위한 '너른 마당'을 자처하고
있다. 또한 비평의 영역에서도 아시아 미술 담론에 대한 논의가
활발한데, 일례로 2013년 한국미술평론가협회 주최로 열린
아시아비평포럼의 주제는 '아시아 현대미술이란?'이었다.
전북도립미술관에서 열린 『아시아현대미술전 2015』(2015)도
마찬가지로 아시아 현대미술의 의미와 가치를 되묻기 위해
기획된 행사다. "아시아의 역동성과 현대성을 펼쳐내는
전시"라는 기치 아래 1년여의 준비 기간 동안 아시아 각국을
탐방하며 국제적 네트워크를 구축하고 14개국 총 35명의
참여 작가를 선정했다. 더불어 부대 행사로서 같은 해 9월
12일부터 13일까지 이틀 동안 국내외 7명의 작가들이 전주
시내에서 퍼포먼스를 선보였고, 하루 앞선 9월 11일에는 한국,
중국, 일본, 타이완의 미술 전문가들이 모여 '우리에게 현대
아시아는 무엇인가?'라는 주제로 국제 세미나를 열었다. 미술관
측은 2015년을 시작으로 아시아현대미술전을 연례화해 매년
개최함으로써 아시아의 현대성을 구축하고 소통의 장을 펼쳐

내는 역할을 지속적으로 수행하겠다는 다짐을 내비쳤다.

우리 미술계가 적극적으로 아시아라는 화두에 매달리는 주요한 이유 중 하나는 세계적 보편성과 지역적 특수성을 모두 내세우기 위한 지리적, 문화적 기준점을 세우고자 하기 때문일 것이다. 즉 국제적인 현대미술의 동향에 보조를 맞추는 동시에 한국이라는 국민국가의 범위에 머무르기엔 지역적 특수성을 부각시킬 여지가 미흡한 듯하니 지역성의 범위를 아시아로 넓혀 아시아적 특수성을 강조하려는 것이다. 물론 아시아라는 지정학적 경계가 순전히 전략적이고 기능적인 이유에서만 요청되는 것이라는 얘기는 아니다. 아시아의 여러 국가들은 식민과 냉전의 쓰라린 경험, 급속한 경제 성장, 서구 문화의 무차별한 유입, 전통적 가치와 현대적 가치의 난맥상 등 여러 공통점을 공유하고 있다. 그러나 공통점만큼이나 차이점도 많은 것이 사실이다. 국가마다 식민 경험의 내용이 다를뿐더러, 태국은 운 좋게 식민 경험을 피할 수 있었고, 일본은 식민의 대상이 아니라 주체로 군림했다. 종교적으로도 불교, 힌두교, 이슬람교 등 국가별로 다른 종교들이 아시아 전역에 혼재하고 있으며, 언어적으로도 한자 문화권에 속하는 동아시아의 언어와 그 외의 서아시아, 중앙아시아, 동남아시아의 언어는 판이하게 다르다. 경제적 측면에서 보더라도 아시아는 유럽 연합과 같은 강한 결속력을 지니고 있지 못하다. 따라서 아시아는 대륙을 지칭하는 지리적 차원에서는 어떤 절대적인 가치를 지니겠지만, 문화적, 종교적, 경제적, 역사적 관점에서는 상대적 가치만을 지니는, 이차적인 '상상의 공동체'에 가깝다.

사실 아시아 미술에 대한 담론은 일본에서 시작된 것이다. 거슬러 올라가면 미술사학자 오카쿠라 텐신이 1903년 런던에서 출간한 저작 『동양의 이상』을 언급할 수 있다. "아시아는 하나다"라는 문장으로 시작하는 이 책에서 그는 종교적, 문화적 차이에도 불구하고 모든 아시아 민족이 "궁극"(ultimate)과

"보편"(universal)을 추구하는 공통된 정신성을 지니고 있으며, 아시아의 이런 특징이 "개별"(particular)을 강조하는 서구의 사고방식과 분명한 대조를 이룬다고 주장한다.[38] 이후 현대미술 담론과 관련해서 일본에서 아시아가 다시 주목받기 시작한 것은 1980년대였는데, 이는 포스트모더니즘의 등장과 밀접하게 연관되어 있다. 즉 미술에서 서구 모더니즘의 '거대 서사'가 종언을 고하고 비서구권 미술이 새삼 관심의 대상이 되면서 다시금 아시아 미술이 주된 논의의 대상으로 부상했다는 것이다. 이때의 아시아 미술 담론은 사실 20세기 초 오카쿠라 텐신의 그것과 별반 다르지 않다. 당시 일본에 아시아 미술을 주도적으로 소개한 행사는 후쿠오카 미술관이 1980년, 1985년, 1989년 세 차례 기획한 아시아현대미술전이었다. 그중 1985년 전시 도록을 보면 당시 미술관 부관장이었던 소에지마 미키오는 아시아 미술의 불순하고 하찮은 요소들을 제거해 "아시아 미술의 진정한 본질을 발견"해 내야 한다고 말한다.[39] 그는 여전히 '하나의 아시아'라는 믿음에 기초해 서구의 합리적 정신성과 근본적으로 다른 아시아의 정신적 구조가 반영된 아시아 미술을 추구해야 한다고 주장한다.

여기서 짚고 넘어가야 할 것은, 이때 아시아라는 명칭이 언제나 서구와의 대립 관계 속에서 사용되고 있다는 사실이다. 즉 아시아는 항상 서구가 아닌 타자, 비서구로서 그 정체성을 확보하는 소극적이고 이차적인 대상에 머물렀다는 것이다.

38. 오카쿠라 텐신, 『동양의 이상』(1903), 정천구 옮김(부산: 산지니, 2011).
39. Soejima Mikio, "Cultural Identities in Asian Art," *2nd Asian Art Show, Fukuoka* (Fukuoka: Fukuoka Art Museum, 1985), 9–10. Kajiya Kenji, "Asian Contemporary Art in Japan and the Ghost of Modernity," ed. Furuichi Yasuko, *Count 10 Before You Say Asia, Asian Art after Postmodernism* (Tokyo: The Japan Foundation, 2009), 210에서 재인용.

일본에서 다시 아시아 미술이 회자되기 시작한 1980년대는
서구에서 비서구 미술에 관심을 돌리기 시작한 때와 일치한다.
익히 알려진 것처럼 서구 미술계가 아시아를 비롯한 비서구권의
미술에 눈을 돌리기 시작한 계기로 꼽는 두 개의 전시는 뉴욕의
근대미술관에서 열린 『20세기 미술의 '원시주의'』(1984)라는
전시와 파리의 퐁피두센터와 라빌레트에서 열린 『지구의
마법사들』(1989)이라는 전시였다. 두 전시는 흔히 다양성에
관심을 돌린 포스트모더니즘적 성격의 전시로 평가받지만,
전자는 비서구권의 미술을 서구 모더니즘적인 입장에서 맥락
없이 전유했다는 비판을 받았고, 반대로 후자는 타자의 미술을
제의나 마법에 관련된 특별한 아우라를 지닌 것으로 지나치게
과장했다는 비판이 있었다.[40] 이 두 비판의 내용이 잘 보여
주듯이 당시 서구 미술계의 시선에서 비서구권의 미술은
한편으로는 모더니즘의 논리 속에 동화되어야 할 대상이었고,
다른 한편으로는 여전히 신비로운 미지의 대상이었다. 이런
맥락 속에서 비서구로서의 아시아는 서구 모더니즘의 논리로
흡수되지 않기 위해서 서구의 합리주의적, 개인주의적
시선으로는 파악되지 못할 '마법'과도 같은 아시아성을 간직한
미술과 그에 대한 담론을 내놓아야 했던 것이다.

　　1990년대부터 한국에서는 아시아 미술의 다양성과
혼성성에 대한 새로운 인식이 싹트기 시작한 것으로 보인다.
예를 들어 김영나는 1991년 캔버라에서 열린 '아시아 미술의
모더니즘과 포스트모더니즘'이라는 주제의 심포지엄에
참석한 이후에 남긴 글에서 "아시아의 미술계가 유럽이나
미국의 최신 미술에 대해서는 잘 알고 있으면서 바로 이웃
아시아 각국에서는 어떤 작업을 하고 있는지 그다지 관심을

40. 핼 포스터, 로잘린드 크라우스 외, 『1900년 이후의 미술사』,
배수희·신정훈 외 옮김, 3판(서울: 세미콜론, 2016), 719.

두지 않았다는 점"을 새삼 깨달았다고 말한다.[41] 이는 그동안 아시아의 미술계가 온전한 자기의식에 이르기도 전에 얼마나 철저하게 서구 미술의 시선을 내면화하고 있었는지에 대한 깨달음이다. 아시아가 서구 미술의 프리즘을 통해 비친 아시아 미술만을 인식한다면, 결국 이런 과정을 거쳐 도출된 아시아 미술이란 서구가 스스로 서구 미술의 대안으로서 발명해 낸 오리엔탈리즘에 부합하는 대상에 불과한 것이다. 따라서 관건은 서구의 시선을 경유하지 않는 아시아 미술을 구축하는 것, 우리에게 내면화된 오리엔탈리즘을 극복하는 것이다. 이런 식으로 서구 미술에 대한 콤플렉스 없이 "바로 이웃 아시아 각국에서는 어떤 작업을 하고 있는지" 관심을 두기 시작한다면, 순수하고 단일한 '동양의 이상' 또는 아시아적 본질 대신에 이질적이고 혼성적인 아시아 문화에 대한 인식이 들어설 계기가 마련되는 것이다.

이런 문제의식은 오늘날까지 이어진다. 먼저, 내면화된 오리엔탈리즘의 문제는 여전히 극복해야 할 과제로 남아 있을 뿐만 아니라 그 극복에의 의지가 강박으로 치달을 때 아시아의 온갖 전통에 오리엔탈리즘의 낙인을 찍으며 냉소적인 태도로 일관하는 또 다른 부작용을 낳기도 한다. 2014년 미디어시티서울 예술감독 박찬경은 전시 의도를 서술하며 이런 태도에 대한 우려를 내비친다. "이번 비엔날레를 통해 '탈오리엔탈리즘'만이 아니라 동/서양 거울의 방으로부터 해방되는 것에 대해 말해 보고 싶었다. 오리엔탈리즘의 탈신화화나 '전통'에 대한 사회학적 비판은 그 자체로 옳고 긴요한 것이지만, (…) 서구 중심의 제국주의 문화에 맞서는 다양한 탈식민적 실천에 영감을 주기보다는, 오히려 '이것도

41. 김영나, 「캔버라에서 열렸던 심포지엄 「아시아 미술의 모더니즘과 포스트모더니즘」」, 『미술사연구』, 5호(1991): 186.

저것도 오리엔탈리즘이 아닐까?'라는 또 다른 외부의 시선을 가정할 수 있다."[42] 오리엔탈리즘에서 벗어난다는 것은 서구가 동경할·법한 아시아의 모든 전통과 결별해야 한다는 것을 뜻하지 않는다. 서양의 거울에 비친 동양의 또렷한 이미지만을 인식의 대상으로 긍정하는 것도 문제지만, 그 거울에 일렁이는 온갖 흐릿한 그림자들마저 죄다 부정의 대상으로 삼아서도 안 된다. 서구의 거울에 비친 아시아의 이미지를 긍정하느냐 부정하느냐가 문제의 핵심이 아니다. 왜냐하면 두 경우 모두 여전히 "동/서양 거울의 방", 즉 서구와 비서구(아시아)의 대립 구도에 갇혔을 때 취할 수 있는 두 가지 태도에 불과하기 때문이다. 중요한 것은 이 거울의 방 자체에서 해방되는 것이다.

아시아가 단순히 비서구라는 부정적 규정으로 환원될 수 없듯이, 서구 문화 역시 아시아적 정신성이 부재하는 합리적 근대성의 산물로만 치부될 수는 없다. 아시아 미술이 혼성적 문화의 산물인 만큼이나 서구 미술 역시 그렇다는 것이다. 일찍이 인상주의 화가들이 일본 목판화의 영향을 받았다는 점, 추상표현주의와 중국 서예의 관련성, 존 케이지를 비롯한 플럭서스의 활동에 선불교가 미친 지대한 영향 등은 익히 알려진 사실들이다. 서구 모더니즘은 이미 동양적 요소들과의 이종 교배를 통해 형성된 잡종이었던 것이다. 또한 포스트식민주의를 반영한 대표적인 전시로 평가받는 1993년 휘트니 비엔날레 역시 미국 미술을 구성하는 제3세계의 다양한 인종적, 국가적 배경을 내세움으로써 서구 현대미술의 혼성적 성격을 긍정하고 있다. 그렇다면 아시아 미술이 서구 미술과 근본적으로 다르다는 주장, 또는 서구 미술을 극복하고 대체해야 한다는 따위의 주장은 자기모순에 봉착하고 만다.

42. 박찬경, 「귀신, 간첩, 할머니, 예술가의 협업」, 『귀신 간첩 할머니: 근대에 맞서는 근대』(서울: 현실문화연구, 2014), 12.

왜냐하면 이런 주장은 내가 나와 다르다는 주장, 내가 나를
극복하고 대신해야 한다는 부조리한 주장을 반드시 포함하게
되기 때문이다. 따라서 순수한 서구도 존재하지 않고, 서구와
온전히 다른 순수한 아시아도 존재하지 않는다는 인식에서
출발해야 한다. 서구와 비서구의 대립 구도, "동/서양 거울의
방"에서 해방되어야 한다는 것은 결국 어떤 순수주의의
미망으로부터 벗어나야 한다는 얘기와 다르지 않은 것이다.
문화의 잡종성에 대한 알레르기 반응이 아시아를 서구의 절대적
타자로 상정하게 만들고, 서구적 시선에 오염되었다고 간주되는
모든 '전통'에 대해 냉소적 태도로 일관하게 만들며, 더 나아가
'하나로서의 아시아'라는 테제를 재호출하며 순수하고 단일한
아시아 미술이라는 허상을 좇게 만든다.

　　문화적 순수성에 대한 열망은 중심과 주변의 논리를
포함하는 문화 제국주의로 이어지게 마련이다. 우리는 2차 대전
당시 나치의 제국주의가 얼마나 민족적 혈통의 순수주의와
밀접한 연관을 맺고 진행되었는지 잘 알고 있다. 문화의
영역에서도 마찬가지여서 어떤 중심부 문화의 순수성이
상정되면 그 밖의 주변부 문화는 중심의 순수성을 위협하는
불순한 요소들로 간주되어 중심부 문화에 동화시키거나 여의치
않으면 무화시켜야 할 어떤 것이 되어 버린다. 그렇다면 문화적
순수주의로부터 벗어나야 한다는 것은 중심과 주변의 논리를
거부하고 문화 제국주의를 해체해야 한다는 주장과 다르지 않다.
서구 열강이 경제적 패권을 쥔 이후부터 오랫동안 아시아 미술이
주변부 문화의 위치에 머물러 왔던 것이 사실이다. 이런 상황에서
주변부 문화에 속한 아시아 미술이 문화 정체성의 다양성을
내세우며 서구의 중심부 문화에 균열을 가하려 시도하는 것은
매우 정당하고 필요한 일이었다.[43] 다만 강조해 둬야 할 것은

43. 기혜경은 1993년부터 1994년까지 뉴욕과 서울을 순회한 전시

비판의 초점이 중심부 문화의 내용과 형식에 그치지 않고 중심과 주변의 논리를 뒷받침하는 문화 제국주의 자체에까지 가닿아 한다는 점이다. 주변부에 머물러 온 아시아 미술이 당면한 과제가 결코 서구가 차지해 온 중심의 자리를 탈환하는 것이 되어서는 안 된다. 중심의 자리를 누가 차지할 것이냐가 아니라 중심과 주변의 구도를 어떻게 해체시키느냐가 관건인 것이다. '서구(중심)와 비서구로서의 아시아(주변)'라는 권력 구도를 '아시아(중심)와 비아시아로서의 서구(주변)'로 역전시키는 것은 제국주의자의 욕망일 뿐 예술가의 욕망일 수 없다.

다른 한편, 중심과 주변의 논리에 기반을 둔 문화 제국주의는 서구와 비서구 사이뿐만 아니라 아시아 내에서도 작동하는 기제다. 앞서 언급한 오카쿠라 텐신은 아시아 미술의 순수하고 단일한 이상을 아직까지 오롯이 간직하고 있는 국가가 일본이라고 주장하면서 일본을 아시아 미술의 중심으로 내세우려는 의도를 숨기지 않았다. 이때 일본 이외의 다른 아시아 국가들의 미술은 불순한 요소가 섞인 주변부 미술로 치부될 수밖에 없고, 이런 이론적 구도는 1930년대 일본 제국주의자들이 내세운 대동아 공영권을 뒷받침하는 미학적 근거로 사용되기도 했다.

1990년대에 접어들면서 다문화주의와 포스트모더니즘의 영향 속에 '유일한 아시아성'의 이념은 그 위세를 잃고 혼성적인 아시아 문화에 대한 논의가 활발하게 이루어지기 시작했으나, 오늘날에도 아시아 미술 내에서 중심과 주변, 가시적 미술과 비가시적 미술의 구분은 여전히 남아 있다. 그리고 이때

『태평양을 건너서: 오늘의 한국미술』을 중심과 주변의 논리와 문화 제국주의의 해체를 유의미하게 제기한 전시로서 상세히 분석한 바 있다. 기혜경, 「90년대 한국미술의 새로운 좌표 모색: 『태평양을 건너서』전과 『98 도시와 영상』전을 중심으로」, 『미술사학보』, 41집(2013): 45-54 참조.

중심부를 차지한 가시적인 아시아 미술은 여전히 서구의 거울에 비친 것들에 한정된다는 것 역시 사실이다. 1999년 개관 이래로 현재까지 줄곧 후쿠오카 아시아미술관에 몸담고 다양한 아시아 미술을 소개하는 일에 매달려 온 구로다 라이지는 2014년의 인터뷰에서 "광주의 국립아시아문화전당을 준비하는 사람들과 이야기를 나눠 보니, 놀랍게도 어느 누구도 서구의 연구자나 서구에서 소개되는 아시아 미술 이외에는 잘 알지 못하고 있었다"고 개탄하며, 후쿠오카 아시아미술관의 비전을 묻는 질문에 "일본의 미술 애호가는 물론 아시아 작가들에게 자신이 모르는 아시아 미술이 있다는 점을 항상 상기시키고, '마이너'가 세계를 바꿀 수 있다는 희망으로 미술관이 유지된다면, 그것만으로 충분하다"고 답한다.[44] 이 답변은 이로부터 13년 전 김영나가 캔버라에서 열린 심포지엄에 참석한 후 남긴 언급과 너무나 흡사하다. 내면화된 오리엔탈리즘의 문제, 그리고 문화 제국주의의 근간이 되는 중심과 주변의 논리가 얼마나 끈질긴 생명력을 지니고 있는지 잘 보여 주는 사례다.

그러므로 이른바 다문화주의, 포스트모더니즘, 포스트 식민주의 등 갖가지 분야에서 근대성과 단절을 고하는 선언이 잇따랐음에도 불구하고 문화 제국주의, 중심과 주변의 논리는 끝내 풀리지 않는 응어리처럼, 푸닥거리에 실패한 망령처럼 아시아 미술계 깊숙한 곳에 '미완의 프로젝트'로 도사리고 있다. 구로다 라이지의 인터뷰에서 볼 수 있듯이 서구라는 외부의 중심에 구애받지 않고 아시아의 혼성적 문화를 그 자체로 긍정하며 아시아 내에서도 '마이너'한 지역과 미술에 관심을 쏟으며 다각적인 네트워크를 형성하려는 시도도 여럿 있지만, 중심과 주변의 논리에 머무르며 아시아의 중심이 되어

44. 구로다 라이지, 「아시아 미술, '글로벌 스탠다드'는 없다」, 『아트인컬처』, 2014년 5월, 143.

궁극적으로 아시아를 세계 미술의 중심으로 만들려는 문화 제국주의적이고 반예술적인 시도도 더러 보인다. 후자의 경우, 이들이 이론적으로 골몰할 기획이란 아시아 미술을 다시금 순수하고 단일한 그 무엇으로 환원할 수 있는 담론을 생산해 내는 일일 것이다. 중심의 자격을 갖춘 아시아 현대미술을 고안해 내야 할 터이니 말이다.

일례로 전북도립미술관에서 열린 『아시아현대미술전 2015』를 들여다보자. 아시아 14개국 총 35명의 작가들이 이 전시의 참여 작가들이다. 그중 한국 작가 열세 명, 중국 작가 네 명, 타이완 작가 네 명, 일본 작가 두 명 등을 비롯하여 전체 참여 작가의 3분의1 이상이 한국 국적을 가지고 있고 60퍼센트 이상이 우리에게 친숙한 동아시아 국가의 작가들이지만, 그럼에도 방글라데시, 네팔, 필리핀, 말레이시아, 인도네시아, 몽골 등 우리가 아직 잘 알지 못하는 아시아 주변부 국가의 작가들이—비록 국가당 1명에 불과하더라도—포진돼 있어서 아시아 현대미술의 이질적이고 다채로운 모습을 기대하게 만든다.

그런데 전시 기획의 의도를 담고 있는 전시 서문을 보면 아연실색하지 않을 수 없다. 서문에는 아시아가 "세계의 중심"이라는 단언이 몇 차례에 걸쳐 반복되고, "오늘의 현대 아시아는 서구권을 능가하는 힘을 드러내기 시작"했으며 "서구적 현대 문화에 불만족을 느끼며 새로운 세계를 구축하려 하고 있"다는 서술이 버젓이 실려 있다.[45] 이 글에 의하면 아시아는 이미 세계의 중심이며, 따라서 서구 문화는 불만족스러운 것이 되었으니 세계의 주변부로 밀려나지 않을 도리가 없다. 아시아는 세계의 주변에서 중심이 되었고, 서구는

45. 장석원, 「무엇이든지 말할 수 있습니다」, 『아시아현대미술전 2015』, 전시 도록(전주: 전북도립미술관, 2015), 11-12.

거꾸로 세계의 중심에서 주변이 되었다는 것이다. 변한 것은 서로의 자리요, 변함이 없는 것은 중심과 주변의 논리이다. 이곳은 여전히 '동/서양 거울의 방'이다. 다시 전시 서문을 보면, 이 전시는 "아시아권 현대 작가들이 (…) 다른 세계에서는 경험하지 못했던 특별한 것을 느끼게 해 주는" 자리로 소개된다.[46] 이때 아시아 외부에서는 경험할 수 없다는 그 특별한 것, 순수하게 아시아적인 그 무엇, 그것은 바로 다시금 호출된 '동양의 이상'이라는 이름의 망령, 즉 문화 제국주의의 패권을 차지하기 위해 고안되어야 하는 '허초점'일 것이다.

이런 맥락에서는 전시에 초대된 아시아 주변부 국가의 작가들은 끝끝내 주변부에 속하는 작가 신세를 면할 길이 없다. 왜냐하면 전시 서문에서 보듯이 중심과 주변의 논리가 서구와 아시아의 관계를 규정하는 논리로서 여전히 작동하고 있다면, 이 논리가 아시아 안으로 소급 적용돼 아시아 국가들 간의 관계를 규정하는 데까지 미치지 않을 이유가 없기 때문이다. 일찍이 1994년 일본 국제교류기금의 초청으로 중국, 인도네시아, 일본, 말레이시아, 필리핀, 태국의 비평가와 예술가 열다섯 명이 한자리에 모여 '아시아 정신의 잠재력'에 관한 심포지엄을 열었을 때, 참가자 중의 한 명이었던 태국의 비평가 아피난 포샤난다는 자기가 이 자리에 초청을 받은 까닭이 주최 측 일본이 문화적 다양성을 포용한 것처럼 구색을 맞추기 위해서가 아니겠냐고 반문하며, 행사의 의도에 깔린 일본의 문화 제국주의를 지적한 바 있다.[47] 그가 심포지엄 주최 측에 던졌던 이 도발적인 질문은, 그로부터 21년이 지난 2015년의

46. 같은 글, 11.
47. Apinan Poshyananda, "Asian Art in the Posthegemonic World," *Contemporary Art Symposium 1994: The Potential of Asian Thought* (Tokyo: The Japan Foundation ASEAN Culture Center, 1994), 112–113.

『아시아현대미술전 2015』에 참여한 동아시아 이외의 국가 출신 작가들이 전시 주최 측에 그대로 제기해 볼 법한 질문이다.

전시의 기획 의도가 중심과 패권을 지향하는 반예술적 속성을 지니다 보니, 전시에 참여한 작가들의 작품이 전시 의도에 저항하는 아이러니한 상황이 연출된다. 바산 시티켓, 엥크밧 락바도르, 마닛 스리와니취품 등 정치적 성격을 띤 작업을 출품한 작가들은 중심 권력을 조롱하고 희화화하며 사회의 구석에 내몰린 주변인들에게 눈길을 던진다. 자크루이 다비드의 나폴레옹 초상을 차용해 나폴레옹 대신 관우상을 그려 넣은 조춘파이의 사진 콜라주에는 서양(나폴레옹)과 동양(관우)의 대결 의식이 느껴지기는커녕 중심과 주변의 논리를 초월한 유희의 정신이 가득하다. 그런가 하면, 흙으로 빚어 추상적 형태의 장승을 만든 한봉림, 비단이라는 전통적 옷감을 소재로 삼아 그림을 그린 임동식에겐 서구 미술에 구애받지 않고, 그렇다고 동양의 순수성을 고집하지도 않는 자유로운 작품 세계가 느껴진다.

전시에 참여한 여성 작가들은 더더욱 '세계의 중심으로서의 아시아'와 무관한, 오히려 '혼성 문화'와 '마이너리티'의 감수성이 짙게 배어 있는 작업을 보여 준다. 사자나 조쉬의 설치 작업 「잘못된 몸」(2015)은 기어 다니는 아기의 형상에 염소 가죽을 씌워 마치 동물원이나 박물관의 진열장 같은 유리 상자 속에 집어넣은 작업이다. 인간과 동물의 이종 교배로 만들어진 이 연약한 몸들은 아시아에도 서구에도 그 어디에도 속하지 않는, 극단적인 주변부로 밀려나 '잘못된' 것으로 치부되기 십상인 '마이너리티'를 형상화한다. 이 작가가 보여 주는 세계는 중심과 전적으로 무관하게 모든 주변이 그 자체로 긍정되는 곳이다. 페리얼 아피프는 분홍색 초콜릿으로 여인의 벌거벗은 신체를 주조해 전시장에 갖다 놓고 관객들이 원하는 만큼 뜯어 먹을 수 있게 한다. 이 여인은 몸을 잔뜩 웅크리고 모로 누워 얼굴을

무릎 사이에 푹 처박고 있어서 관객은 그가 누군지 식별할 수 없다. 이 에로틱한 초콜릿 여인은 관음증의 대상이자 포식의 대상이기도 하다. 이중의 위험에 처한 익명의 초콜릿 여성은 식민과 차별의 경험을 공유하는 아시아 여성의 삶을 상징하는 듯하다. '타자'의 위치에 내몰린 아시아 여성의 신체는 뜯기고 먹혀 결국 사라지게 될 테지만 그것은 완전한 소멸이 아니라 다른 몸속에서 또 다른 에너지로 변형되어 순환하게 된다. 더불어 이 신체 변형과 순환의 과정은 관객의 혀끝에 달콤한 맛을 선사하며 역설적으로 죄책감을 동반한 미묘한 여운을 남긴다.

사실 아시아 미술 담론과 관련하여 아시아 여성 작가들의 작업은 각별한 의미를 지닌다. 왜냐하면 오랫동안 정치적, 경제적으로 세계의 주변부에 위치해 온 '아시아'에서, 또한 역사적으로 남성 중심 사회의 타자인 '여성'으로 살아 온 이들은 두 겹의 주변적 정서, 두 겹의 마이너리티한 감성을 품고 있기 때문이다. 2014년에 열린 미디어시티서울이 아시아를 화두로 삼아 『귀신, 간첩, 할머니』(서울시립미술관, 2014)라는 제목으로 권력에서 가장 동떨어진 아시아 여성을 대변하는 '할머니'라는 키워드를 제시했던 것도, 2015년에 열린 전시 『동아시아 페미니즘: 판타시아』(서울시립미술관, 2015)가 '동아시아'와 '여성'을 한데 묶어 다루게 된 것도 이런 이유에서일 것이다.

페미니즘은 남성 중심 사회를 전복시켜 여성 중심 사회로 만들어 패권을 독차지하려는 시도가 아니라 하나의 성이 사회의 중심을 독점하는 '중심과 주변의 논리'를 해체하려는 운동이어야 한다. 마찬가지로, 아시아 미술 담론도 아시아가 세계 미술의 패권을 차지하기 위한 제국주의적인 논의가 되어서는 안 된다. 이것은 단순히 다양성을 존중하는 듯한 제스처를 취하며 중심의 가짓수를 늘리는 것만으로 이루어지지 않는다. 아시아는 다중심이 아니라 탈중심, 더 나아가 무중심의 미술을 추구하는,

마치 '만다라'와 같은 네트워크를 형성해야 한다. 아시아 미술이 추구해야 할 세계의 모습에 가장 흡사한 것은 아마도 박현기의 비디오 작품「만다라」(1997)일 것이다. 끊임없이 명멸하는 에로스적 이미지들이 빼곡히 모여 어떤 뜻밖의 조화를 만들어 내는 세계. 즉 개별 주체들과 개별 국가들이 각자의 역동성을 발휘하며 에로스적 욕망, 다시 말해 짝을 맺고 공동체를 형성하려는 욕망을 실현하는 세계. 그렇게 어우러져 조화를 이뤄 가되, 결코 어떠한 중심도 허용하지 않는 세계.

관계 미학, 그 후
— 제9회 타이베이 비엔날레

수없이 많은 현대미술 비엔날레가 지구 곳곳에서 개최되고 있는 비엔날레 과포화 시대에 어떤 특정한 비엔날레에 대해 논하기 위해서는 우선 왜 그 비엔날레가 유독 관심과 검토의 대상이 되어야 하는지 타당한 이유를 제시해야만 할 것이다. 2014년 타이베이 비엔날레(타이베이 시립미술관, 2014)와 관련해서 그 이유는 두말할 나위 없이 전시 총감독이 니콜라 부리오이기 때문이다. 프랑스의 미술 이론가이자 전시 기획자인 부리오는 1990년대 후반부터 현대미술의 특정 담론을 이끌어 온 중요한 인물 중 한 명으로 꼽힌다. 그는 1999년부터 제롬 상스와 함께 파리의 현대미술센터 팔레 드 도쿄의 창립에 참여하여 2002년 개관 이래 2006년까지 공동 디렉터를 역임했고, 2007년부터 2010년까지 런던 테이트모던의 큐레이터로 재직했으며, 2011년부터 2015년까지 파리 에콜 데 보자르의 디렉터로 활동했다. 그리고 리옹 비엔날레(2005), 모스크바 비엔날레(2007), 테이트 트리엔날레(2009), 아테네 비엔날레(2011), 이스탄불 비엔날레(2019) 등 여러 국제전의 감독을 맡아 전시를 기획했다.

그러나 무엇보다도 부리오가 전 세계적으로 널리 알려진 가장 중요한 계기는 그가 1998년 출간한 『관계 미학』이라는 저작일 것이다. 이 책에서 그는 1990년대 등장한 현대미술의 특정한 경향을 '관계'와 '만남'이라는 키워드로 이론화하고 일군의 미술가들을 '관계 미술'의 작가로 정의했다. 그에 따르면 관계 미학이란 "예술 작품이 형성, 생산, 또는 야기하는 상호 인간적 관계에 따라 예술 작품을 판단하는 미학 이론"이며,

관계 미술이란 "인간관계 전체와 그 관계의 사회적 맥락을 이론적, 실천적 출발점으로 삼는 모든 예술 실천"을 뜻한다.[48] 부리오는 이 범주에 속하는 작가들로 리끄릿 띠라와닛, 필립 파레노, 바네사 비크로프트, 마우리치오 카텔란, 피에르 위그 등을 꼽았다. 이제 부리오가 관계 미학에 대한 이론을 개진한 지 20년이 훌쩍 넘었다. 그간 현대미술의 담론과 실천은 어떻게 변화했는가? 관계 미학은 여전히 유효한 담론 중의 하나로 기능할 수 있는가? 부리오의 현대미술에 대한 생각은 어떻게 유지되고 어떻게 변화했는가? 우리가 2014년 타이베이 비엔날레에 주목해야 한다면 그것은 무엇보다도 이 일련의 질문에 대한 부리오의 답변을 이 전시에서 들을 수 있으리라는 기대 때문이다.

관계의 생산에서 관계의 사유로

비엔날레에 방문한 관객을 처음으로 맞이하는 작품은 브라질의 젊은 미술 집단 오파비바라!의 「타이완 감속기」이다. 이 설치 작업은 전형적인 관계 미학적 작업으로 보인다. 팔각형의 나무 구조물 둘레에 열여섯 개의 해먹이 걸려 있고 중심에 탁자가 한 개 놓여 있다. 관객들은 해먹에 누워 한가로운 시간을 보내거나 탁자 주변에 앉아 다양한 종류의 차를 마시며 담소를 나눌 수 있다. 관객들이 서로 소통하며 관계를 형성할 수 있는 '만남의 장소'를 마련한다는 점에서 이 작업은 관계 미학의 정의에 완벽하게 부합한다. 그런가 하면 전시장 2층에 자리 잡은 수라시 쿠솔윙의 설치 작업 「황금 유령」도 관객의 상호 작용과 수행성을 유도하는 관계 미학적 작업이다. 쿠솔윙은 전시장 한편의 복도 바닥을 색색의 실타래 더미로 가득 채우고 그 안에

48. 니콜라 부리오, 『관계 미학』(1998), 현지연 옮김(서울: 미진사, 2011), 199.

황금 유령의 상징이 담긴 금 목걸이들을 숨겨 놓았다. 그러나 이 작업이 단순히 '보물찾기'의 상황을 관객에게 제공하는 데 그치지는 않는 듯하다. 그보다는 오히려 금 목걸이를 맥거핀 삼아 관객들이 서로 뒤엉켜 소통하는 장을 만들고, 그 관계의 양상을 실타래 더미로 시각화한 것으로 보인다. 이 두 작업은 부리오가 『관계 미학』에서 내세웠던 논의에 정확히 부합하는 형태의 작업이라 할 수 있다.

그러나 이 두 작업 외에 전시장에서 관객의 참여와 상호 작용을 직접적으로 유도하는 작업을 찾기는 힘들다. 그렇다면 부리오는 자신의 관계 미학을 폐기하진 않았더라도 적어도 관심사를 다른 곳으로 옮겼다고 봐야 할 것인가? 그렇지 않다. 관계 미학의 대상에는 상호 인간적인 관계를 직접적으로 '생산'하는 수행적 작업뿐만 아니라 또한 그 관계를 '사유'하는 모든 형태의 작업도 포함되기 때문이다. 그의 관심사는 오늘날에도 여전히 '관계'에 놓여 있되 다만 그 관심사를 대변하는 예술 작품을 선별하는 데 있어서 이제 더 이상 작품의 상호 작용성이나 수행성이 중요한 기준의 역할을 하지 않는다고 봐야 할 것이다. 그래서 전시장에는 관객의 '참여'보다는 '관조'의 대상이 되는 작업들이 대부분이며, 관객은 전시를 통해 어떤 새로운 관계의 '생산'보다는 '사유'를 요청받는다.

인간과 비인간의 공동 활동
부리오가 여전히 '관계'라는 화두를 전면에 내세우되 '참여'와 '생산'보다는 '관조'와 '사유'에 방점을 찍게 된 까닭은 무엇일까? 관계 미학에 가해진 여러 비판 중에 부리오가 가장 의식한 것은 관계 미학이 과도하게 인간 중심적인 측면을 지니고 있다는 내용이었다. 그가 내세우는 관계의 범위가 인간들 간의 관계에 그친다는 것이 그 비판의 요지였다. 이런 비판을 깊이 숙고한 부리오는 관계 미학의 범위를 상호 인간적 관계에서

인간(human)과 비인간(non-human)의 관계로 확장시킨다. 이때 부리오가 생각하는 비인간, 즉 인간과 긴밀한 관계를 맺고 있는 타자는 크게 두 가지로 구분된다. 하나는 고도로 발달된 테크놀로지이며, 다른 하나는 생명과 자연이다. 1990년대 이후 눈부신 속도로 발전한 테크놀로지는 인간의 지각과 사유의 방식을 대폭 변화시켰다. 오늘날 스마트폰, GPS, 사회 관계망 서비스(SNS) 등의 테크놀로지 장치의 도움 없이 시공간을 구획하고 정보를 교환하는 것을 상상하기란 점점 더 어려워지고 있다. 테크놀로지의 발달과 더불어 지구의 생태와 환경도 인간과 떼려야 뗄 수 없는 관계를 맺게 되었다. 이상 기후, 자원 고갈, 환경오염, 동식물 멸종 등 여러 문제들이 과도한 산업화에 따른 부작용으로서 그 심각성을 더해 가고 있다. 이런 맥락에서 테크놀로지와 자연환경이라는 비인간적 요소들을 관계 미학의 범위에 포함시킴으로써 부리오는 관객들의 참여를 통해 상호 인간적 관계를 실현하는 작업에서 인간과 비인간의 관계에 대해 사유하는 작업으로 자신의 관심사를 이행, 확장시킨 것이다.

부리오는 이번 전시에서 기계, 동물, 식물, 미생물, 광물 등 다양한 비인간적 요소들을 활용한 작가들의 작업을 대거 선보인다. 말리 물, 스털링 루비, 카뮈 앙로, 로저 히온스와 같은 참여 작가들이 광물과 인간의 관계에 대한 작업을 보여 주며, 알리사 바렌보임, 로베르토 카보트, 미카 로텐버그 등이 기계적 알고리듬과 인간의 관계를 다루고, 시마부쿠와 올라 퍼슨은 각각 동물과 식물을 사용해 현대 인간 사회에 대한 질문을 던지며, 아니카 이는 심지어 박테리아를 자신의 작품에 도입한다. 이렇듯 부리오는 인간과 비인간을 모두 포괄하는 전 지구적 차원으로 자신의 관계 개념을 승격시키고, 이에 기반을 둔 예술의 새로운 생태계를 제시하고자 한다. 그의 관계 미학은 더 이상 인간들이 상호 관계를 맺는 활동(activity)에

관련된 예술을 위한 미학 이론에 그치지 않고, 인간과 비인간이 서로 소통하며 관계를 형성해 가는 공동 활동(coactivity)에 관련된 예술을 지지하는 이론적 지평으로 확장된다. 부리오는 이 전시가 "인간과 동물, 식물과 사물의 공동 활동에 바치는 찬사"라고 말한다. "미술은 또한 인간과 비인간이 착종되는 장소이며, 그 공동 활동을 제시하는 것이다. (…) 현대미술은 인간과 비인간의 이행 지점을 대표하며, 여기서 주체와 대상의 이항 대립은 다양한 형상들 속에서 와해된다."[49]

 휴먼 스케일의 회복

그렇지만 부리오가 관계 미학이 인간 중심적이라는 비판을 온전히 수용한 것은 아니다. 비록 관계 미학의 영역에 비인간적 요소들을 대거 도입하긴 했지만, 그는 여전히 이론의 중심에 인간을 위치시키고 있다. 달리 말하면 관계 미학의 중심은 여전히 인간의 몫이며 다만 그 외연이 기계, 동식물, 광물 등 비인간적 요소들을 포함한 세계 전체로 확장된 것이다. 이번 비엔날레를 구상하면서 작성한 노트에서 그는 인간 중심주의를 해체하려는 동시대 사상가들이 자기기만에 빠져 있다고 비판하며 인간이야말로 예술의 탁월한 중심이 아니겠느냐고 반문한다. 그가 보기에 "예술 전체는 인간을 옹호하고 있으며, 21세기의 주요한 정치적 이슈는 분명히 인간성이 물러났던 모든 곳에서 인간성을 회복시키는 데 있을 것"이기 때문이다.[50]

 그가 이런 신념을 강화하게 된 데는 동시대에 대한 그의

49. Nicolas Bourriaud, "Coactivity. Notes for The Great Acceleration", §11, https://www.pca-stream.com/en/articles/coactivity-notes-for-the-great-acceleration-taipei-biennial-2014-15. 부리오가 이번 전시를 구상하면서 작성한 이 노트는 2014년 타이베이 비엔날레 공식 웹사이트에 전문 게재되어 있다.

50. 같은 글, §8.

규정이 한몫한다. 그는 1만여 년 동안 지속된 홀로세(Holo-cene)가 끝나고 이제 우리는 인류세(Anthropocene)라는 새로운 지질 시대에 접어들었다고 주장한다. 인류세란 인간이 지구 전체에 지배적인 영향력을 행사하게 된 시기를 지칭하기 위해 고안된 비공식적인 지질학적 용어이다. 오늘날 지구의 구조 자체가 인간에 의해 변형되고 있으며 인간의 영향력은 그 어떤 지질 운동이나 자연 운동보다 강력해졌다는 것이다. 따라서 종(種)으로서의 인간은 그 어느 때보다도 더 강력한 집단적 영향력을 지구 전체에 행사하는 탁월한 중심이라는 것이다. 그러나 역설적이게도 개체로서의 인간은 점점 더 주변 환경에 아무런 효과도 끼칠 수 없으리라는 무력감에 사로잡힌다는 게 부리오의 진단이다. 그렇다면 인류세의 이런 역설적 상황을 극복하기 위해 요구되는 것이 인간 척도(human scale)의 회복이고, 그것이 오늘날 미학과 정치가 당면한 공통의 과제라는 것이다.

　　이런 관점에서 이번 비엔날레를 보면 인간 신체를 모티프로 삼은 양혜규의 작업이 유독 징후적으로 다가온다.(도판 162쪽) 먼저 인체의 형상을 차용한 열두 개의 조각이 눈에 띈다. 작가는 옷걸이에 가발, 전선, 전구, 인공 식물 등을 주렁주렁 매달아 기괴하고 비현실적인 인간 신체를 형상화한다. 전시장 벽면에는 마치 무중력 상태의 우주를 부유하는 듯한 여러 사물들이 기하학적 형상들과 함께 그려져 있다. 또한 니진스키의 '동물적인' 안무로 더욱 유명한 스트라빈스키의 이교적인 작품 「봄의 제전」(1913)이 이슬람교의 기도 시간에 맞춰 하루 세 번 전시장에 흘러나와 그 변화무쌍하고 다채로운 원시적 에너지를 내뿜는다. 이렇듯 양혜규는 평면, 입체, 음향을 모두 동원해 인공과 자연, 문명과 야만, 성(聖)과 속(俗), 서양과 동양 등 이질적인 요소들이 착종된 거대한 풍경을 제시한다. 그리고 이 얼룩덜룩한 인류세의 풍경 속에서 꼿꼿이 서 있는 열두

개의 기괴한 인체 형상은 부리오가 말하는 인간 척도의 회복을 웅변하는 것처럼 보인다.

극렬 가속도, 그러나 너무나 안락한

인류세의 예술을 제시하기 위해 부리오가 마련한 이 비엔날레의 주제는 '극렬 가속도'다. 오늘날 인류는 점점 더 극렬하게 가속되는 산업화에 직면해 있다는 것이다. 부리오는 극렬 가속도란 현대를 기술하는 표현일 뿐 특정한 가치 평가가 담긴 말이 아니라고 강조한다. 모든 사물에 명암이 있듯이 산업의 가속화도 밝은 면과 어두운 면을 동시에 가지고 있다는 것이다. 즉 산업화는 엄청나게 편리하고 합리적인 세상을 만들어 주었지만 동시에 인간 소외, 환경오염 등의 부작용도 야기했다는 것이다. 이런 전제 속에서 부리오가 제안하는 것은 앞에서도 말했듯이 미술을 통해 인간과 비인간의 관계를 다시 사유하자는 것이다. 그렇다면 우리는 일찍이 클레어 비숍이 부리오의 관계 미학에 제기했던 질문을 이번 전시에 맞게 변형시켜 다시 한번 던져야 한다.[51] 즉 관계 미술이 인간과 비인간 사이의 관계를 사유한다면, 다음으로 제기될 질문은 어떠한 유형의 관계가 누구를 위해 그리고 왜 사유되느냐는 것이다.

이 질문에 대한 해답의 실마리는 부리오의 발언보다는 그가 기획한 이번 전시의 형태 속에서 찾아야 할 것이다. 전시야말로 기획자의 생각이 구체적으로 실현된 결과이기 때문이다. 일단 개별 작품들을 보면 인간과 비인간의 관계를 반목이나 불화의 유형으로 제시한 사례들이 몇몇 눈에 띈다. 예컨대 린쿠오웨이의 설치 작업은 두 지구본의 마찰음을 통해 갈등의 상황을 청각적으로 제시하며, 미카 로텐버그의

51. Claire Bishop, "Antagonism and Relational Aesthetics," *October*, vol.110 (Fall 2004): 65.

영상 작업은 기계적 알고리듬 속에 갇힌 인간의 불안과 이상 심리를 보여 주며, 마리아 로보다는 특정한 광물들이 인간과의 관계 속에서 화약이라는 폭력의 수단으로 변형되는 사태에 대해 숙고할 기회를 관객에게 제공한다. 그러나 동물, 식물, 광물, 기계 등을 소재로 택했다는 이유만으로 전시된 작업들도 더러 있는 데다가, 더 문제적인 것은 전시 전체 속에서 비인간적인 요소들을 도입한 작품들이 서로 너무나 조화롭게 연출되고 있다는 사실이다. 이런 연출 탓에 비인간은 인간과 반목하거나 불화하는 관계를 생산할 여지가 없는 온순한 타자로 중화되어 버린다. 결국 이 전시 속에서 그것들은 조화와 합의에 기초한 관계에 머무르며, 그 관계의 중심에는 언제나 인간이 있다.

전시가 이런 식으로 연출된 까닭은 부리오가 인간의 중심적 위치를 결코 의심하지 않기 때문일 것이다. 언제나 중심의 위치를 차지하는 인간은 통일성을 갖춘 자립적 주체일 것이며, 이런 주체들이 모여 형성한 공동체 역시 모든 불화와 갈등을 조정할 능력을 갖춘 자족적 공동체일 것이다. 따라서 이곳에 입장이 가능한 비인간적 요소들은 타자성이 거세되어 인간과 불화하지 않는 온순한 것들로 제한될 것이다. 그래서 부리오는 산업화의 부작용을 언급하면서도 미술을 통한 조정과 합의의 낙관주의를 이어갈 수 있을 것이다. 그의 전시는 극렬 가속도를 부르짖지만 관객은 안전이 보장된 롤러코스터에 탑승한 것처럼 그 속도감만을 만끽할 뿐 진심으로 두려운 마음은 들지 않는다. 그러나 인류세의 인간은 후쿠시마 원자력 발전소 사고가 잘 보여 주듯이 결코 길들여지지 않는 비인간과 불화의 관계를 맺고 두려워한다. 더군다나 부리오가 상정한 통일된 주체로서의 인간은 오늘날 더 이상 가능하지 않다. 양혜규가 만든 인체 형상에서 인간적 요소와 비인간적 요소를 분리해 내는 것이 가능하겠는가? 이와 같은 인간과 비인간의 착종을 그 자체로

긍정해야 한다면, 인류세의 예술이 걸머진 과제는 인간성의
회복이 아니라 인간성의 재정의여야 할 것이다.

양혜규, 『극렬 가속도』 전시 전경, 2014.
——————————————— 162쪽

도시의 주권자들
— 황문정론

　　　　　도시는 일정한 지역의 정치, 경제, 문화의
중심이 되는, 사람이 많이 사는 지역으로 정의된다. 그러나
도시에 사람만 많이 사는 것은 아니다. 높고 넓고 깊게 도시의
지상과 지하를 점유한 건물들이 있고, 인구보다 훨씬 더 많은
개체 수의 미생물과 곤충부터 드문드문 보이는 날짐승과
들짐승까지 수많은 종의 동물들이 있고, 돌담의 잡초부터
정원의 꽃나무와 줄지어 늘어선 가로수까지 무수한 식물들이
있다. 황문정의 '무애착(無愛着) 도시'는 인간적 요소를
배제시킴으로써 도시의 비인간적 요소를 전면에 내세운다.
인간은 자취를 감추고, 회전문에는 유령처럼 옷가지만
나풀거린다. 도시에서 흔히 보이는 아파트의 일부분, 모로 누워
있는 가로등, 벽에서 돌출된 벽돌들, 건물의 외벽으로 사용되는
유리 등 광물적 요소들이 천으로 재현되어 전시장에 놓여 있다.
정원수로 흔히 이용되는 회양목도 마찬가지 방식으로 재현되어
도시의 식물적 요소로서 전시장 한쪽에 걸려 있다. 이곳, '무애착
도시'는 인간이 부재하는 와중에도 엄연히 존재하는 각종
비인간(광물, 식물, 동물)이 도시의 주권을 되찾는 장소이다.
　　황문정은 줄곧 도시에 속한 비인간에 관심을 가져 왔다. 그는
「세 나무가 함께 사는 방법」(2016)에서는 도시의 식물이 거주하는
희한한 방식을 보여 주고, 「식물 여행」(2016)에서는 식물을
배에 태워 여행을 보내 주며, 「위장, 개입, 동화」(2016)에서는
담벼락에 덧대어 세운 자그마한 텃밭을 가꾼다. 또한 「다람쥐
계단」(2015)에서 공원의 다람쥐가 나무를 쉽게 타도록 전용
계단을 만들어 주고, 「신선한 먹이 주기」(2015)에서 높은 곳에

둥지를 튼 새들에게 먹이를 운반하는 리프트를 가동한다. 다른 한편, 「사이 넘어 사이」(2014)에서 도시의 돌과 그것으로 쌓아 올린 벽은 특별한 지위를 얻는다. 황문정은 벽돌과 시멘트로 가상의 벽을 만들고 그 뒤편에서 도시의 과거에 대한 짜깁기된 이야기가 흘러나오게 한다. 우리보다 먼저 생겨나서 우리보다 오래 살아남을 돌과 벽은 도시의 역사적 무의식을 저장하고 전달하는 신비한 아카이브인 것이다. 이렇듯 작가는 도시를 구성하는 식물, 동물, 광물 등 비인간적 요소들의 고유한 존재 방식을 탐구하고 그것에 개입해 왔다.

　　이런 맥락에서 황문정의 작업이 지닌 미니어처 같은 인상에 주목할 필요가 있다. 때때로 그의 작업은 어떤 실물을 임의의 비율로 축소해서 재현한 것처럼 보인다. 그래서 어떤 경우에는 심지어 장난감이나 디오라마처럼 보일 때도 있다. 그런데 이런 착시는 우리가 무심코 인간적 척도로 사물을 바라보기 때문에 생기는 것이다. 우리의 눈에 계단의 기이한 축소 모형으로 보이는 것이 다람쥐의 시각에서는 더없이 오르내리기 편리한 형태일 것이고, 우리가 그저 장난감 배라고 여기는 것이 식물에게는 여행하기에 부족할 것 없는 규모일 것이다. 작가는 인간을 염두에 둔 작업을 선보일 때에도 일반적인 척도가 아니라 구체적이고 개별적인 척도를 세심히 찾아낸다. 헬스클럽의 운동 기구를 대폭 축소해 놓은 듯한 「손가락 휘트니스」(2016)는 장시간 반복 노동으로 손가락이 피로할 법한 을지로 주민들을 위해 알맞은 크기로 만들어진 것이다. 앞서 언급한 「위장, 개입, 동화」의 텃밭도 일반적인 시각에서는 '미니 농장'이겠지만 작가 개인에게는 필요한 만큼 재배가 가능한 고스란한 크기의 농지인 것이다. 이렇듯 상대적 척도, 비인간적 척도로 보자면 황문정의 모든 작업은 제각각 '실물 크기'이다.

　　황문정의 개인전 『無愛着(무애착) 도시』(송은아트큐브, 2018)의 설치 작업도 물론 마찬가지다.(도판 164쪽) 회양목,

유리 외벽, 가로등, 심지어 아파트까지 전시장의 모든 모형은
실물 크기로 복제된 것들이다. 그러나 이번에도 작업들이
실물보다 다소 작게 보인다면, 그 까닭은 황문정이 그것들을
천으로 제작하여 마치 바람 빠진 풍선처럼 약간 숨을 죽여
놓았기 때문이다. 그것들이 마저 부풀어 올라 견고한 위용을
갖추게 될지, 아니면 더욱 오그라들어 벗겨진 허물처럼
널브러지게 될지, 공기의 향방은 불분명하다. 이곳이 갓 신축된
곳인지, 아니면 철거를 앞둔 곳인지, 도시의 향방은 불분명하다.
시민의 입주가 이뤄지는 곳인지, 아니면 퇴거가 진행되는
곳인지, 인간의 향방은 불분명하다. 사실 이 불분명함은 도시
그 자체의 운명일는지도 모른다. 도시에서 건축과 철거, 입주와
퇴거는 양자택일의 문제가 아니라 동시다발적으로 곳곳에서
일어나는 사건이기 때문이다. 다만 그 사건의 빈도가 과하게
높아질 때, 도시의 돌과 벽은 장소의 역사와 기억을 간직하고
건네줄 힘을 상실하게 된다. 이처럼 무력해진 도시의 비인간적
요소들은 취약한 천으로 재현되어 다소 지치고 덧없는 모습이다.
역사와 기억이 축적되지 않는 도시에 인간은 부재한다. 애착은
부재한다. 시간은 회전문에 갇히고, 현재는 과거로 이행하지
못한다. 무수한 현재가 모래알처럼 흩어질 뿐이다.

　　황문정이 시도하는 동식물적 시각, 광물적 시각은 전시가
열리는 실제 건물로도 향한다. 작가는 건물의 기둥을 천으로
본떠 부풀린 실물 크기 모조품을 원래 기둥들 사이에 놓아 두고,
건물의 재료가 된 광물들과 건물 주변에 조경한 화단 식물들의
'표본'을 채취하여 마치 건물의 껍질을 발라내 그 '속살'을
끄집어내듯이 늘어놓는다. 이처럼 그는 도시를 구성하는
비인간적 요소들을 모방하고 검출하여 가시화한다. 그의
눈에 포착된 '무애착 도시'의 풍경은 인간의 풍경이기보다는
오히려 광물의 풍경, 동식물의 풍경인 것이다. 그렇다고 해서
그가 인간과 비인간을 단순히 대립시키거나 인간의 부정을

도모하려는 것은 아니다. 다만 자연과 환경에 대한 인간의 우위를 주장했던 근대적 인간주의와 다르게, 인간과 비인간의 관계를 동등한 방식으로 재규정하기 위한 예술적 시도로 보인다. 이때 자연/문화, 인간/동물, 인간/기계 등 근대적인 이분법들이 재검토의 대상이 될 것이다.

요컨대, 황문정의 작업은 인간과 비인간의 이분법적 위계를 극복하려는 포스트휴먼의 태도를 지닌다. 그런데 기존의 포스트휴머니즘이 테크놀로지와 생명 공학의 비약적 발전을 통해 등장한 것이라면, 황문정의 포스트휴먼 감성은 그것과 유사하면서도 두 가지 측면에서 독특하다. 첫째, 그의 작업은 첨단 과학의 성취와는 무관하게 작동한다. 그는 계단, 사다리, 새총 등 구식의 도구나 기술을 참조하여 포스트휴먼의 가능성을 꾀한다. 그가 시도하는 인간과 식물의 하이브리드는 현대 유전 공학과는 상관없이 공기 정화 식물을 방독면에 결합시킨 '식물 마스크'를 착용하는 것이다. 그의 이런 '로우테크' 감수성은 포스트휴먼의 의제가 일상의 영역에서 다양하게 실현될 수 있음을 보여 준다. 둘째, 황문정의 작업은 독특한 유머를 포함하고 있다. '손가락 휘트니스'나 '식물 마스크' 같은 작업들이 불러일으키는 웃음은 피식하고 흘리는 헛웃음에 가깝다. 『無愛着(무애착) 도시』에서도 어쩐지 시무룩해 보이는 아파트와 가로등, 건물 기둥들 사이에 천연덕스럽게 자리한 가짜 기둥, 벗겨진 허물처럼 하릴없이 제자리를 맴도는 옷가지 등이 비슷한 헛웃음을 자아낸다. 전시장 한쪽 벽면에 보이는, 마치 찢겨진 것 같은 구멍은 어쩌면 그렇게 '피식' 하고 생겨난 웃음 자국일 수도 있다. 또는 '무애착 도시'에 숨겨진 한 줌의 '애착'이 지나간 자국일 수도 있다.

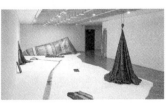

황문정, 「무애착 도시: 소실점」, 2018.

164쪽

미래는 무엇의 이름인가
— 제10회 타이베이 비엔날레

비엔날레라는 형식 자체에 대한 피로감을
토로하는 경우가 점점 더 많아지는 듯하다. 보러 갈 엄두도
잘 나지 않을뿐더러 보고 나서도 남는 것은 단편적인 인상과
피곤한 육체뿐이라는 얘기다. 여전히 세계 도처에서 100여 개의
국제적인 현대미술 비엔날레가 열리고 있다. 대략 일주일에
하나씩 지구의 어디선가 비엔날레가 선보이고 있는 셈이다.
사실 얼마나 많은 비엔날레가 지구에서 열리고 있는지는 그
자체로 중요한 문제가 아니다. 매번의 전시가 그 필연성과
정당성을 내세우는 데 성공한다면 그 개수야 얼마든지 늘어도
상관이 없기 때문이다. 비엔날레가 폭발적으로 늘어나기 시작한
1990년대 초반부터 2000년대까지는 비엔날레에 대한 기대감이
유지되었던 것으로 보인다. 여기엔 냉전의 종식과 모더니즘의
몰락, 제3세계의 약진과 포스트식민주의의 전개 등 일련의
역사적 변곡점을 지나면서 동시대 미술에서도 무언가 새로운
담론이 도래하리라는 기대감이 반영되었을 것이다. 실제로 이
시기 동안 한국을 비롯한 제3세계 국가들 사이에서 유독 많은
비엔날레가 유치되었다는 사실도 그런 기대감의 방증이었을
것이다. 그러나 이렇다 할 참신한 담론은 생산되지 못했고
다수의 비엔날레는 2년을 주기로 반복되는 공회전의 양상을
띠게 되었다. 그리고 이 지리멸렬한 제자리걸음이 2010년대에
극심해진 비엔날레에 대한 피로감의 원인이 아닌가 싶다.
2016년 한국에서 개최된 세 개의 주요 비엔날레는 아예
구체적인 담론을 내놓기를 포기한 모습이었다. 광주에서는
『제8기후대』라는 아무도 알지 못하는 상상의 세계를 내세우며

"예술은 무엇을 하는가?"라는 질문을 던졌는데, 전시된
작업들을 보면 실로 예술은 많은 것들을 하고 있을 따름이었다.
서울에서도 양질의 작업들을 많이 발견할 수 있었으나,
그것들이 내는 목소리는『네리리 키르르 하라라』라는 외계어로
수렴되고 말았다. 부산에서는『혼혈하는 지구, 다중지성의
공론장』을 표방했는데, 사실상 순혈과 단독의 현대미술이란
존재할 수 없기에 결국 온갖 종류의 예술적 가능성을 죄다
허용하는 헐거운 외연을 지니게 되었다. 이렇듯 비엔날레가
어떤 구체적인 테제를 내놓기를 포기할 때 대체로 남겨지는
것은 단지 스펙터클과 과잉 정보뿐이다. 이와 관련하여 한마디
덧붙이자면 최근 미술계에서 흔히 사용되는 '아카이브'라는
말에 대해서도 곱씹어 볼 필요가 있다. 아카이브 형태의 전시는
일방적으로 메시지를 전달하는 전통적인 형식의 전시에 비해
훨씬 더 개방적이어서 관객의 기억과 상상력을 자극하는 강점을
갖겠지만, 그것이 어떤 안이한 태도에서 기인한 경우에는
아무런 구성도 없는 도큐먼트의 무더기에 불과하다. 그저 과잉
정보에 그치고 마는 것이다. 그리고 그 과잉이 내뿜는 역설적인
스펙터클이 관객을 압도해 버리는 것이다. 어떤 지배적이고
일방적인 내러티브를 지우는 것은 이질적이고 다층적인
내러티브들의 숨통이 트이게 하려는 것이지 내러티브 자체의
부재를 과시하기 위함이 아닌 것이다.

　　1996년 시작된 타이베이 비엔날레는 2016년에 10회째를
맞았다. 10회라는 의미 있는 해를 기념하기 위해서 이 비엔날레는
평소와는 다른 구성을 시도했다. 보통은 비엔날레가 열리는
타이베이 시립미술관의 전관을 비엔날레의 공간으로 활용했었던
데 반해, 이번에는 미술관의 1층과 2층을 비엔날레의 전시
공간으로 할애하고 3층은 지금까지 열렸던 아홉 차례의
비엔날레를 아카이브하는 전시『낭송/문건: 타이베이 비엔날레
1996-2014』를 선보인 것이다. 따라서 이번 타이베이 비엔날레는

초청 큐레이터 코린 디즈랑스가 기획한 전시를 일컫는 것이지만,
그와 동시에 이 전시를 포함해 20년간 총 10회 열린 비엔날레의
역사를 되짚어 보고 앞으로의 향방을 가늠해 보는 기회이기도
하다. 이번 행사의 이런 이중적 기능을 염두에 둔 듯, 코린
디즈랑스가 기획한 비엔날레의 주제도 '현재의 제스처와
아카이브, 미래의 계보'이다. 아카이브와 현재 그리고 미래를
포괄적으로 사유해 보는 자리로서의 비엔날레를 표방한 것이다.

 이처럼 2016년 타이베이 비엔날레는 한국의 세 비엔날레와
달리 어떤 구체적인 테제를 던지려 시도한다. 역사를 현재와
대질시키면서 기억을 계승하고 (재)해석하면서 미래의 계보를
상상해 내는 예술적 실천에 주목한 것이다. 물론 이런 주제가
전적으로 새로운 것은 아니다. 그것이 벤야민의 역사 철학,
니체와 푸코의 계보학 등의 문제의식과 다르지 않기 때문이다.
그러나 이 철학자들의 이론이 여전히 우리의 시대정신에 영향을
끼치고 있다면, 마찬가지로 이번 비엔날레의 테제도 동시대성을
지니고 있다고 말할 수 있다. 관건은 이 주제를 어떻게 독자적인
방식으로 풀어냈느냐에 있다. 코린 디즈랑스는 이번 비엔날레의
수행성을 강조한다. "아카이브를 수행하기, 건축을 수행하기,
회고전을 수행하기"를 기획의 방법론으로 설정한 것이다.
역사와 기억은 고정된 상태로 존재하는 것이 아니라 현재의
관점에 의해 발굴되고 구성되는 유동성을 띤 것이다. 따라서
현재의 수행적 제스처가 매우 중요해지며, 미래의 전망은
기억의 발굴과 동시간적으로 이루어지는 사건이 된다.

 수행성의 강조는 이번 비엔날레의 요소들을 구성하는
데에도 주요한 원리가 된다. 즉, 전시 외에도 상영회, 퍼포먼스,
심포지엄, 강연, 출판 등 수행적 이벤트들이 모두 동등한
자격으로 비엔날레를 구성한다. 타이베이 시립미술관 1층에
독립적으로 위치한 '소극장'에서는 일주일 단위로 마련된
상영 프로그램이 진행되며, 전시장 안팎에서 비엔날레 기간

동안 아홉 개의 퍼포먼스가 열린다. 세 차례로 나눠서 열리는 심포지엄에서는 미술가뿐만 아니라 철학자, 역사학자, 인류학자, 문필가, 안무가, 영화감독, 음악가 등이 모여 대중과 함께 다양한 형태의 토론을 이어 가며, 9월부터 12월까지 다달이 열리는 강연은 미술사학자 공조우지운의 기획하에 여러 토론자들을 불러 타이완의 사진사에 기록된 종교적인 민속 축제의 이미지들을 탐구한다. 12월 10일, 11일 이틀 동안 열리는 출판 관련 행사에서는 아시아의 미술 독립 출판에 관한 다양한 프로그램이 진행된다. 이처럼 2016년 비엔날레는 미리 완성된 결과물을 관객에게 선보이는 형식이 아니라 행사 기간 내내 수행적 성격을 유지하는 형식을 취한다.

또한 전시 속의 또 다른 전시로 기획된 프랑스 안무가 그자비에 르 루아의 「회고전」이 12월 9일부터 4주 동안 열린다. 열다섯 명의 타이완 퍼포머들과의 협업으로 진행되는 이 작업은 현재를 같은 시공간에 공존하는 여러 시간들의 결합으로 경험하게 만드는 상황들을 연출하면서 "회고전을 수행하기"가 무엇인지 예증한다. 르 루아가 1994년부터 2014년까지 창작한 솔로 작업들에 기반을 두되 퍼포머 개개인의 전기적 요소들을 포함시킴으로써 회고전이 과거의 단순한 재생이 아니라 과거와 현재의 예기치 않은 만남을 주재하는 행위임을 보여 준다.

아카이브를 수행한다는 것, 아카이브를 어떤 제스처로 이해한다는 것은, 단지 다수의 도큐먼트들을 한곳에 모아 두는 데 그치지 않고 그것들의 다양한 조합을 통해 생성되는 이질적인 내러티브들의 가능성을 긍정하는 것이다. 그리고 더 나아가 그 내러티브들을 가시화하여 개인적, 집단적 기억의 다양성을 복원하려는 노력까지 아우르는 것이다. 이렇듯 아카이브를 언제나 내러티브의 문제와 함께 결부시켜 사유하고 실천할 때, 과거는 박제화의 위험에서 벗어날 수 있고 현재는 고립의 덫에서 해방되며 미래는 새로운 출구의 지위를 얻을 수 있다.

타이베이 비엔날레는 1996년에 열린 첫 회를 제외하고는 매회 해외 큐레이터를 초청하여 전시의 국제적 면모를 부각시켜 왔다. 후미오 난조, 제롬 상스, 댄 카메론, 안젤름 프랑케, 니콜라 부리오 등이 전시의 초청 큐레이터를 역임한 바 있다. 2016년 비엔날레에 초청된 코린 디즈랑스는 프랑스의 큐레이터로서 이탈리아, 프랑스, 스페인 등의 여러 미술관에서 큐레이터를 역임했고 브뤼셀의 예술학교 ERG의 디렉터를 거쳐 현재는 파리·세르지 예술학교 디렉터로 재직 중이다. 그가 선별한 이번 비엔날레의 참여 작가 80여 명을 살펴보면 그중 30명 이상의 작가가 타이완 출신이다. 해외 큐레이터가 비엔날레 개최국의 작가들을 대거 선별한 것이 다소 이례적이다. 또한 2014년에 열린 9회 비엔날레에는 양혜규가 유일한 한국인 작가로 참여했던 것에 비해, 올해는 함경아, 임흥순, 박찬경, 임민욱, 정은영, 변월룡 등 총 여섯 명이 참여 작가 명단에 이름을 올린 것도 눈에 띈다. 여기에 베트남, 캄보디아 등의 작가까지 가세해 아시아 작가들이 참여 작가의 절반가량을 차지하고 있다. 그 외엔 서구권, 중동, 남미 등의 작가가 골고루 포진되어 있다. 큐레이터가 타이완 작가들에게 많은 자리를 제공하고 그 외에는 지역의 안배를 고려해서 참여 작가를 선별한 흔적이 보인다.

전시에는 주제에 걸맞게 역사와 기억을 직간접적으로 참조하면서 현재와 대조하고 공명시키는 작업들이 빈번히 눈에 띈다. 그런데 어떤 역사와 어떤 기억이 각각의 작업 속에 반영되어 있는가? 먼저 언급할 만한 특징으로는 지난 세기의 주요 작가들에 대한 기억으로부터 자양분을 얻은 작업들이 전시되어 있다는 점이다. 마농 드 보어는 존 케이지의 「4분 33초」(1952)를 재해석한 영상 작업을 선보였고, 사단 아피프는 마르셀 뒤샹의 그 유명한 레디메이드 작업 「샘」(1917)의 100주년을 1년 앞두고 세계 곳곳의 출판물에 묘사된 「샘」의 이미지들을 수집하는 프로젝트를 소개하고 있다. 피에르

르기용이 선보이는 퍼포먼스는 우리에게 흔히 검은색 모노크롬 화가로 알려져 있는 애드 라인하르트가 왕성한 수집가이기도 했다는 숨겨진 면모를 소개하면서 아카이브적 충동의 계보를 재창안해 보려는 강연의 형식을 띠고 있다. 이외에도 르코르뷔지에, 이본 라이너 등을 참조한 동시대 작가들의 작업을 전시에서 만날 수 있다. 이런 일련의 작업들이 참조하고 발굴하는 역사와 기억의 대상은 미술사적이고 미학적인 것들이다.

그런데 이런 성격의 작업들이 현재의 수면 위로 끌어올리는 과거의 유산들이 대부분 서구권 미술사에 속한 것이라는 사실은 아쉬움을 남긴다. 물론 오윤의 「원귀도」(1984)와 김수영의 「거대한 뿌리」(1962)를 참조하면서 제작한 박찬경의 3채널 비디오 작업 「시민의 숲」(도판 165쪽), 지난 세기 타이완의 아방가르드 예술가 황화쳉이 쓴 실험극 「예언자」(1965)를 다시금 현재로 소환해 낸 수유시엔의 작업 등이 있지만 비율상으로 소수에 그칠 뿐이다. 그렇다면 비서구권 세계의 과거에서 끌어올린 기억은 어떠한 성격의 것인가? 그것은 대부분 지난 세기의 정치적이고 이데올로기적인 갈등의 기억들이거나 까마득한 과거의 신화나 민담 같은 것들이다. 첸치에젠의 작업은 과거 한센병 환자를 수용하던 공간을 주제로 식민주의적 근대성의 문제를 상기시키며, 티파니 청은 도시 계획과 이주 등 산업화로 인해 빚어진 갈등을 지도의 형태로 시각화한다. 함경아와 임흥순의 작업은 지난 세기의 이데올로기적 갈등이 오늘날 한국에서 여전히 상존함을 드러내며, 타이완 작가 셰이크도 정치, 경제, 문화, 이데올로기가 착종된 지정학적 역사의 문제를 다룬다. 전시에 참여한 남아공 출신 작가 산투 모포켕과 조 락틀리프는 모두 인종 차별의 역사와 기억을 사진의 형식으로 담아낸다. 그런가 하면 베트남 작가 트루옹 콩 퉁이나 타이완 작가 슈치아웨이는 민속 신앙이나 민담에서 현재의 정치적 상황을 이해할 단서를 발견해 낸다.

미학적 유산과 정치적 유산 사이의 경중을 가릴 수는 없다. 동시대 작가들에게 이 둘은 모두 중요한 참조와 발굴과 해석의 대상이 된다. 그리고 많은 경우 서로 촘촘하게 뒤얽혀 있다. 문제는 이번 비엔날레가 미학과 정치 사이의 구별을 한 지역과 다른 지역 사이의 구별과 겹쳐 놓는 것처럼 보일 때 생긴다. 마치 한편에 서구권의 미학적 전통이 있고, 다른 한편에 비서구권의 정치적 전통이 있기라도 한 것처럼 말이다. 그러나 비서구권 국가 중 다수가 이데올로기 갈등과 식민화의 역사를 지니고 있지만 그것 못지않게 발굴해 내야 할 미학적 유산을 품고 있으며, 또한 서구권 국가가 지난 세기에 찬란한 미학적 성취를 이뤄 낸 것에는 이론의 여지가 없지만 그에 못지않게 많은 정치적 격변을 겪은 것도 사실이다. 서로 유사하지 않은 미학과 정치가 뒤섞여 있는 동시대의 현실을 작위적으로 갈라놓아 외관상 유사하다고 보이는 것들끼리 재편할 때, 결코 미래의 계보는 세워질 수 없다. 유사한 과거와 유사한 현재가 만나면 그로부터 연역되는 건 유사한 미래뿐이다. 이것은 엄밀히 말하자면 미래가 아니라 그저 현재의 지루한 연장일 뿐이다. 미래는 연역되는 것이 아니라 발명되는 것이다. 유사하지 않은 시간과 공간이 서로 마주쳐 전혀 뜻밖의 유사성이 만들어질 때 새로운 시간의 가능성이 열리기 시작하는 것이다. 우리는 그 가능성을 미래라고 부른다.

박찬경, 「시민의 숲」, 2016.

————————————— 165쪽

릴리 레노드와, 「미니멀리즘이 남긴 것, 그 너머」,
아뜰리에 에르메스 전시 전경, 2018.
사진: 남기용 ⓒ 에르메스 재단 제공.

김민애, 「I. 안녕하세요 2. Hello」, 2020. 『올해의
작가상 2020』(국립현대미술관, 2020) 전시 전경.
사진: 정희승, 작가 제공.

김민애, 「원고지 드로잉 c」, 2008, 골판지,
210×32cm. 사진: 박현진, 작가 제공.

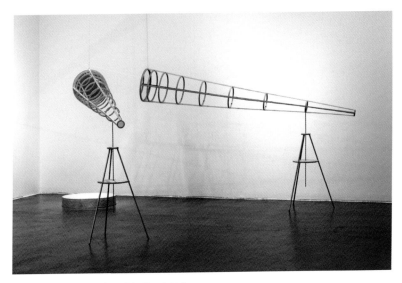

김민애, 「난문제」, 2010, 나무, 거울, 철, 모눈종이,
300×300×200cm. 사진: 작가 제공.

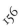

김민애, 「지붕발끝」, 2011, 철, 바퀴,
205x20x530cm. 사진: 안진균, 작가 제공.

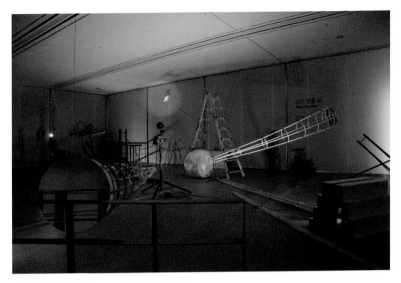

김민애, 「검은, 분홍 공」, 2014, PVC 텐트, 철 구조,
무빙 라이트, 시트지, 램, 과거 작업들, 설치 장비 및
도구, 1350×920×350cm. 사진: 권현정, 작가 제공.

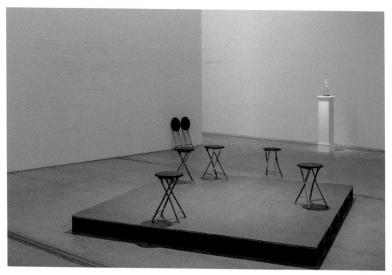

김민애, 「1. 안녕하세요 2. Hello」, 2020. 『올해의
작가상 2020』(국립현대미술관, 2020) 전시 전경.
사진: 홍철기, 국립현대미술관 제공.

조시 스미스, 「일루미·네이션」, 2011,
898×2249cm. 제54회 베니스 비엔날레 전시
전경. 사진 ⓒ Franziska Bodmer and Bruno
Mancia-FBM Studio.

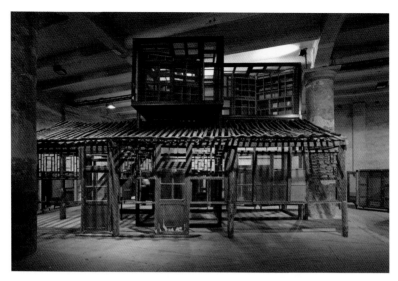

송동, 「파라파빌리온」, 2011, 3층 구조물.
제54회 베니스 비엔날레 설치 전경.

마우리치오 카텔란, 「타자들」, 2011, 박제된
비둘기, 제54회 베니스 비엔날레 전시 전경.

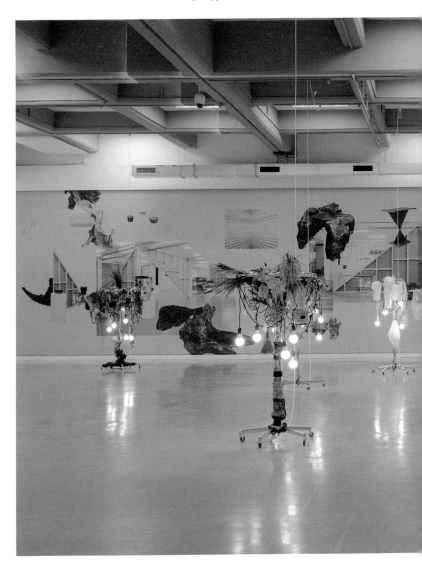

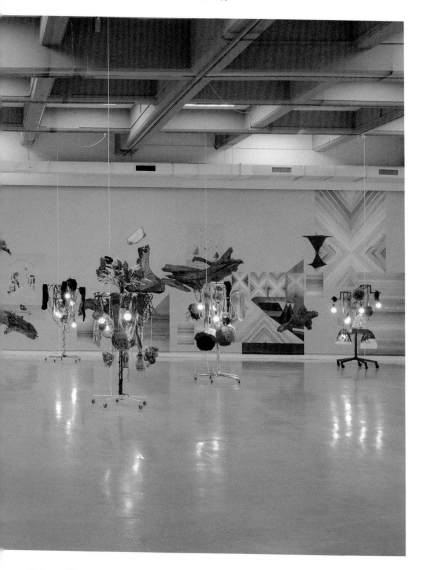

양혜규, (벽)「순간 이동의 장場」, 2011, 마누엘 래더 스튜디오와 협업; (왼쪽에서 오른쪽으로)
「여성형 원주민—숙성」, 2010;「여성형 원주민—시골 신기神氣」, 2010;「약장수—털투성이 귀인」, 2010;
「약장수—털투성이 피투성이」, 2010;「여성형 원주민—철 지난 포화飽和」, 2010;「약장수—털투성이
광인 결성」, 2010;「약장수—분별없는 딴 세계」, 2010.『극렬 가속도』(타이베이 비엔날레, 타이베이
시립미술관, 2014) 전시 전경. 사진: 타이베이 시립미술관, 작가 제공.

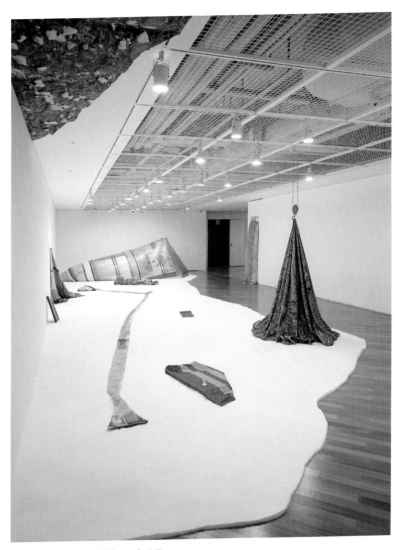

황문정, 「무애착 도시: 소실점」, 2018. 소금,
풍선 천, 가변 크기. 사진: 작가 제공.

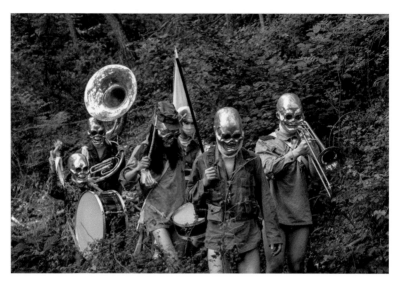

박찬경, 「시민의 숲」, 2016, 3채널 비디오,
흑백, 디렉셔널 사운드, 27분.

전소정, 「열두 개의 방」, 2014, 싱글 채널
비디오, 스테레오 사운드, 컬러, HD, 7분 35초.

전소정, 「광인들의 배」, 2017, 싱글 채널
비디오, 사운드, 22분 50초. 송은아트스페이스
전시 전경. 사진: 작가 제공.

전소정, 「Interval. Recess. Pause.」, 2017,
싱글 채널 비디오, 사운드, 23분 47초.

임영주, 「애동」, 2018, 싱글 채널 비디오,
스테레오 사운드, 29분 53초, 반복.

임영주, 『오메가가 시작되고 있네』(산수문화,
2017) 전경. 사진: 작가 제공.

임영주, 「대체로 맑음」, 2017, 2채널 비디오,
스테레오 사운드, 7분 30초.

임영주, 「워터/미스트/파이어/오프」, 2017,
2채널 비디오, 스테레오 사운드, 14분 30초.

임영주, 「요석공주」, 2018, 3채널 비디오,
스테레오 사운드, 43분 10초.

임영주, 「객성」, 2018, 2채널 비디오, 스테레오
사운드, 12분 30초.

로 논쟁이 벌어지기도 한다.

이윤이, 「메아리」, 2016, HD 비디오, 컬러,
사운드, 20분 24초.

이윤이, 「샤인 힐」, 2018, HD 비디오, 컬러,
사운드, 20분 42초.

장서영, 「Circle」, 2017, 싱글 채널 비디오, 8분.

아니면
사실 우리는 이 라운드를 무한하게 반복했고
앞으로도 무한한 라운드가 우리 앞에
놓여있는 것인가?

장서영, 「메리·고·라운드」, 2021, 싱글 채널
비디오, 11분 21초.

남화연, 「궤도 연구」, 2018, 퍼포먼스, 30분.

남화연, 「약동하는 춤」, 2017, 3채널 비디오,
10분 57초. 사진: 작가 제공.

남화연, 「습작」, 2020, 유토, 철사, 나무.
사진: 김익현, 아트선재센터 제공.

남화연, 「습작」, 2020, 싱글채널 비디오,
27분 49초. 사진: 아트선재센터 제공.

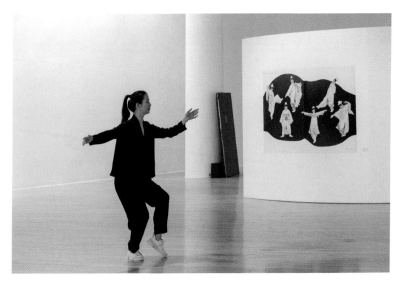

남화연, 「에헤라 노아라」, 2020, 퍼포먼스,
15분. 사진: 김익현, 아트선재센터 제공.

남화연, 「사물보다 큰」, 2019-2020,
4채널 비디오, 26분 13초. 사진: 김익현,
아트선재센터 제공.

윤대희, 「자라난다자라난다자라난다」, 2015,
종이에 목탄, 280x684cm.

윤대희, 「불면의 밤」, 2016, 종이에 목탄,
150x330cm.

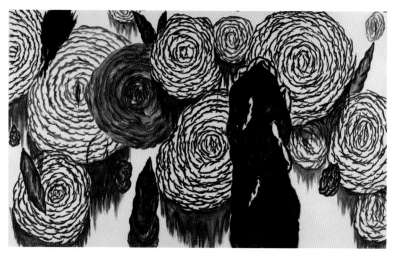

윤대희, 「몇 움큼의 덩어리」, 2016,
종이에 목탄, 150×250cm.

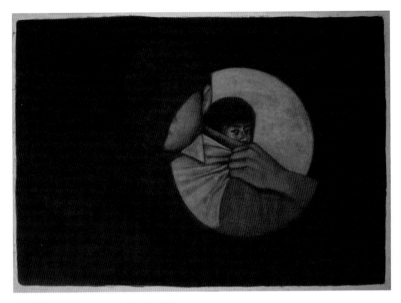

양유연, 「서치라이트」, 2015, 장지에 아크릴릭,
105×149cm.

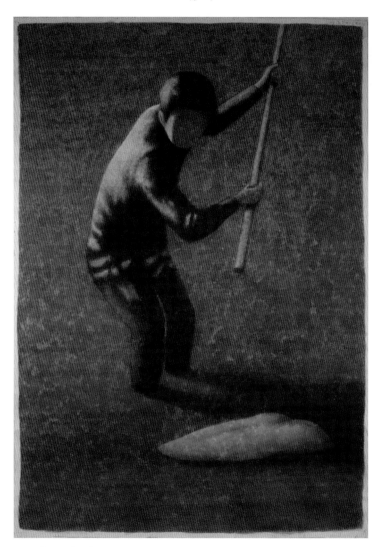

양유연, 「붉은 못(사냥)」, 2015,
장지에 아크릴릭, 148×107cm.

양유연, 「우리는 무엇을 바라보고 있었을까」,
2016, 순지에 아크릴릭, 146×208cm.

조원득, 「공기만큼의 무게」, 2016, 한지에 혼합
채색, 210x150cm.

조원득, 「잘못된 게임」, 2016, 한지에 혼합
채색, 210×150cm.

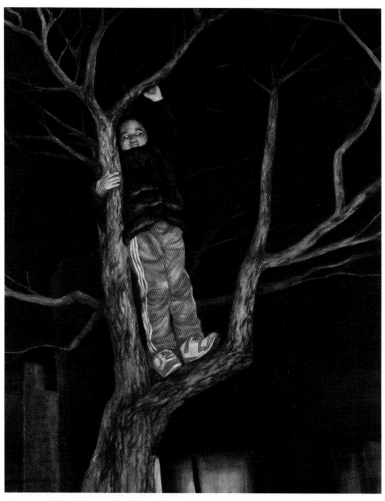

조원득, 「요동치다」, 2016, 한지에 혼합 채색,
162×130cm.

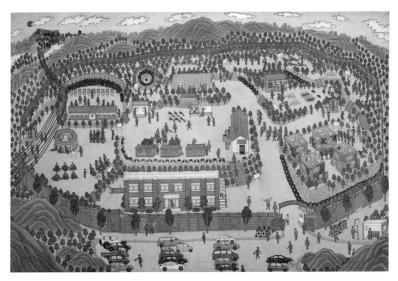

최현석, 「예비군훈련도」(豫備軍訓鍊圖), 2015,
마(麻)에 수간 채색, 145×220cm.

최현석, 「현실장벽도축」(現實障壁圖軸), 2017,
마(麻)에 수간 채색 후 두루마리 족자 처리,
450×120cm. 사진: 작가 제공.

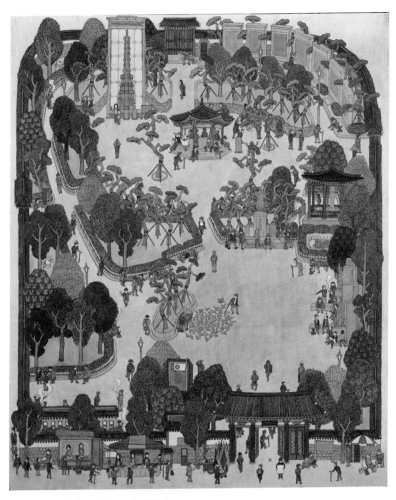

최현석, 「고립무원」(孤立無援), 2016, 마(麻)에
수간 채색, 127×103cm.

최현석, 「신기루—매난국죽」(蜃氣樓—
梅蘭菊竹), 2017, 한지에 특수 수묵, 각
162×97cm (4점). 사진: 작가 제공.

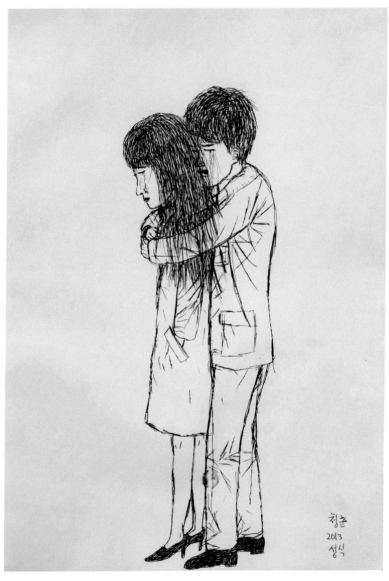

문성식, 「청춘」, 2013, 종이에 잉크,
42×29.4cm.

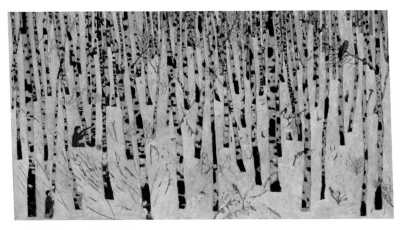

문성식, 「사냥」, 2015, 종이에 과슈,
30.8×57cm.

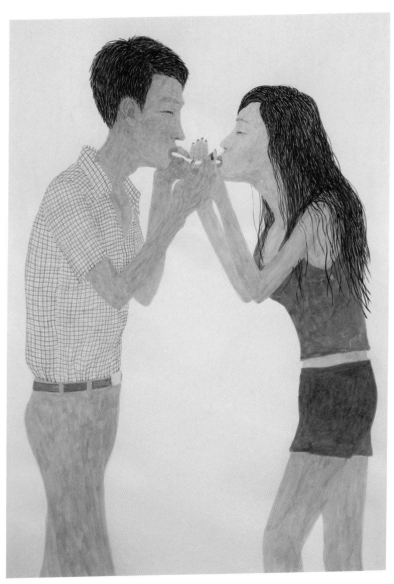

문성식, 「주고받다」, 2013, 종이에 아크릴릭,
112×76cm.

문성식, 「사람. 눈물. 파리.」, 2015-2016,
캔버스에 아크릴릭, 41x32cm.

문성식, 「숲의 내부」, 2015-2016, 캔버스에
아크릴릭, 158.8×407cm.

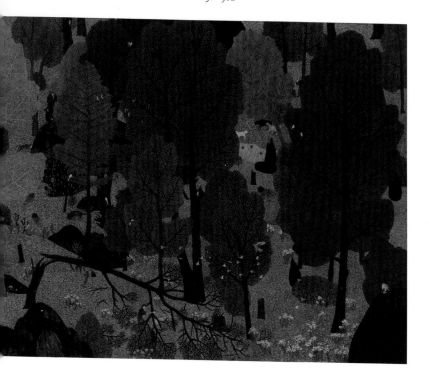

문성식, 「인간적인 너무나 인간적인」, 2016,
종이에 먹, 각 57×76.3cm(15점).

파울 시트룐, 「극장에서」, 1930년경,
23.8×17.7cm. © Paul Citroen / Pictoright,
Amstelveen - SACK, Seoul, 2022

플로랑스 파라데이스, 「이미지들」, 1995,
90×113cm5.

김도균, 「w.ttm-01」, 2015, 철 프레임한
플렉시글라스에 C-프린트, 90×70cm.
출처: 토탈미술관.

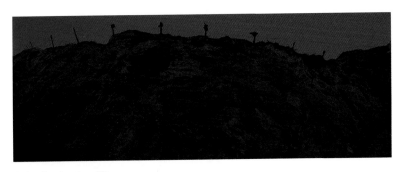

윤병주, 「Exploration of Hwaseong」, 2013,
잉크젯 프린트, 200×600cm.
출처: 토탈미술관.

『서러운 빛』(P21, 2020) 전시 전경.
장혜정 기획. 사진: 이의록, 장혜정 제공.

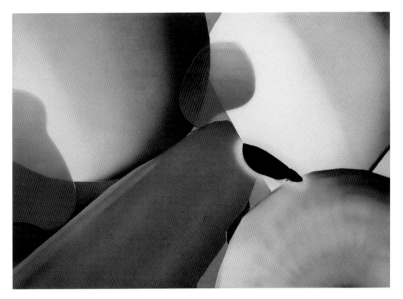

정희민, 「Fruits 3」, 2018, 종이에 아크릴릭,
유화, 젤미디엄, 125×80cm.

정희민, 「Three Faces 3」, 2018, 캔버스에
아크릴릭, 130×80cm.

정희민, 「Erase Everything but Love」,
2018, 캔버스에 유화, 아크릴릭, 젤미디엄,
190×286cm.

정희민, 「Decent Woman」, 2018, 캔버스에
아크릴릭, 모델링 페이스트, 182×182cm.

함정식, 「기도(퍼포먼스 버전)」, 2015,
싱글 채널 비디오, 3분 58초.

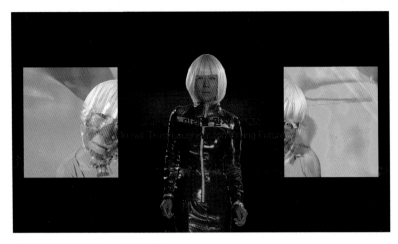

최윤, 이민휘, 「오염된 혀」, 2018, 싱글 채널
비디오, 15분 54초.

파트타임스위트, 「나를 기다려, 추락하는
비행선에서」, 2016, 360° VR 비디오, 사운드,
16분 45초. SeMA 비엔날레 미디어시티서울
2016 커미션. 이미지: 작가 제공
ⓒ 파트타임스위트

김웅용, 「WAKE」, 2019, 싱글 채널 비디오
설치, 19분 10초. 사진: 작가 제공.

3장 비디오적인 것

감각의 번역, 매체의 전유
─ 전소정론

전소정에게 '예술'은 독립된 명사라기보다는 '예술하다'라는 동사의 어간이다. 그의 관심사는 '예술'이라는 명사에 있지 않고 '예술하다'라는 동사에 있다. 명사가 지성의 개념에 맞닿아 있는 품사라고 한다면, 동사는 신체의 감각으로 익혀야 하는 품사이다. 그는 '예술의 본질'이라는 추상적이고 관념적인 문제에 매달리기보다는 '예술하는 습관'이라는 구체적이고 신체적인 동작을 시연한다.[52] 그에게 예술이란 개념적 사유의 산물이기는커녕 무엇보다도 감각적이고 신체적인 제스처인 셈이다. 이런 맥락에서 어쩌면 그는 개념 미술의 대척점에 있는 것일는지도 모른다.

예술하는 습관을 익힌다는 것은 감각의 날을 벼리는 끈질긴 숙련과 같은 것이다. 외관상 쓸모없어 보이는 일일지라도 끈질기게 되풀이하면서 감각을 한없이 예리하게 만드는 것이다. 이른바 "일상의 전문가"로 불리는 연작들은 실제로 지난한 반복을 거쳐 한없이 예리한 감각을 소유한 장인들을 예시한다. 미싱사, 줄광대, 옹기장이, 피아노 조율사 등 전소정이 보여 주는 인물들은 하나같이 놀랍도록 섬세하고 예민한 감각을 갖추고 있다. "헛일, 한없는 헛걸음, 아무 곳에도 이르지 않는 한없는 제자리걸음"을 기어코 거듭하면서 벼려 낸 그들의 감각은 실로 놀랍기 그지없다.[53] 그런데 예술하는 습관을 익히는 것 못지않게 중요한 것은 그 습관을 매번 다르게

52. 전소정, 「예술하는 습관」, 2012, 6채널 비디오, 컬러, 사운드, 4분.
53. 전소정, 「어느 미싱사의 일일」, 2012, 싱글 채널 비디오, 8분 55초.

발휘하는 것이다. 잔뜩 벼려진 감각의 날을 매번 다르게 휘두르는 것이다. 들뢰즈적인 의미에서 차이의 반복, 반복의 차이를 이끌어 내는 것이다. 오로지 그때에만 한없는 헛걸음은 "대단한 일, 실로 대단한 걸음, 어느 곳에도 이르게 하는 실로 대단한 걸음"이 된다.[54]

전소정이 신체의 감각을 매번 다르게 발휘하기 위해서 주목하는 것은 공감각적인 경험이다. 이는 피아노 조율사의 이야기를 다룬 「열두 개의 방」(2014)에서 분명하게 제시된다.(도판 166쪽) 반음계를 '열두 개의 방'으로 감각하는 조율사의 눈에는 음정들이 노란색, 빨간색, 주황색, 청색, 보라색 등 각각 다른 색을 띠고 있다. 조율사가 감각하는 세계는 음이 보이고 색이 들리는 공감각적 세계인 것이다. 전소정은 피아노의 음정 변화와 화면의 색조 변화를 서로 조응시키면서 이 공감각적 세계를 구현하고, 물결에 부서지는 햇살, 나뭇가지 사이에 걸린 달빛, 바람에 살랑거리는 풀잎 등 세계의 여러 사물들이 지닌 각자의 색을 들리게 하고 그것들이 내는 각자의 소리를 보이게 한다. 이처럼 이미지와 사운드를 매번 다르게 감각하면서 분리하고 결합하는 행위는 비디오라는 시청각 매체를 통해 가능해진다. 전소정에게 비디오는 이미지, 사운드, 텍스트를 공감각적인 방식으로 조화시키고 불화시키는 실험을 수행하기 위해 선택된 매체인 것이다.

그런데 공감각적 경험의 스펙트럼은 시각과 청각의 관계로만 환원될 수 없다. 전소정이 비디오라는 시청각 매체를 통해 실험하는 감각은 시각과 청각에 국한되지 않는다. 특히 그가 비디오로 구현하는 촉각의 이미지가 무척 흥미로운데, 이는 그가 클로즈업을 활용하는 방식에서 잘 드러난다.

54. 같은 작품.

일반적으로 클로즈업은 매혹이나 공포, 사랑이나 증오, 결단이나 주저 등 인간의 감정을 강조하기 위한 기법으로 활용된다. 클로즈업이라 하면 가장 먼저 떠오르는 대상이 인간의 얼굴인 것도 이러한 이유에서이다. 그러나 전소정의 클로즈업은 감정의 클로즈업이 아니라 감각의 클로즈업, 특히 촉각의 클로즈업이다. 외줄을 딛고 선 줄광대의 버선발, 직물을 타격하는 재봉틀의 바늘, 옹기를 빚는 도공의 손길 등 촉각의 순간들이 클로즈업의 대상이 된다. 더욱이, 그렇게 만들어진 클로즈업 이미지는 단지 촉각의 순간들을 재현할 뿐만 아니라 그 자체로 촉각의 이미지가 된다. 즉 팽팽한 외줄의 장력, 재봉틀 바늘의 타격감, 물레 위에서 빚어지는 옹기의 질감을 간직한 이미지가 되는 것이다.

신체의 공감각적 실험에 관련되는 전소정의 '예술하는 습관'은 2017년 그가 송은아트스페이스와 서울시립 북서울미술관의 전시에서 새로 선보인 세 편의 비디오 작품에서도 여전하지만,[55] 그와 동시에 두 가지 언급할 만한 차이도 감지된다. 첫 번째 차이는 이미지의 촉각성을 강조하는 방식에서 발견된다. 「광인들의 배」(2016)는 히에로니무스 보스의 동명의 회화를 보여 주면서 시작한다.(도판 167쪽) 화면 속 회화는 점차 확대되면서 '감각의 클로즈업'을 보여 주는데, 그 정도가 높아질수록 회화의 형상은 점차 와해되고 이미지를 구성하는 픽셀들이 노출된다. 이미지가 재현하던 시각적 정보는

<hr>

55. 해당 전시는 다음과 같다. 『전소정: Kiss me Quick』, 송은아트스페이스, 2017년 6월 2일–7월 15일; 『내 세대의 노래』, 2017 타이틀매치: 김차섭 vs. 전소정, 서울시립 북서울미술관, 2017년 7월 25일–10월 15일. 이하에서는 전자의 전시에 출품된 「광인들의 배」(2016)와 「Interval, Recess, Pause」(2017), 후자의 전시에 출품된 「유령들」(2017)을 주된 논의의 대상으로 삼는다.

희박해지고 그 자리에 이미지 자체의 조밀한 격자가 들어서는 것이다. 한편, 「Interval. Recess. Pause.」(2017)는 백색 소음 상태의 텔레비전 이미지를 배경으로 시작한다.(도판 168쪽) 아무런 입력 신호가 없는 이미지는 빠르게 움직이는 무수한 입자만을 보여 준다. 또한 작품의 중반부에서는 강기슭의 이미지를 극도로 확대하여 수풀과 강물의 형상은 흐릿해지고 그 자리에 촘촘한 픽셀의 격자가 들어선다. 이처럼 격자나 입자의 단위로 구성된 이미지는 매끈하고 투명한 것이 아니라 고유한 질감을 지닌 물질적이고 촉각적인 것으로 드러난다.

　　과장된 클로즈업은 시각과 촉각의 반비례 관계를 보여 준다. 시각적 정보가 감소할수록 촉각적 정보가 증가하는 것이다. 촉각은 인간의 감각 중 가장 신체에 가까운 감각이다. 시각은 신체로부터 가장 멀리 떨어진 감각이다. 시각이 신체로부터 멀리 떨어진 대상을 신체의 노력 없이 관조하는 감각이라면, 촉각은 반드시 신체의 노력을 수반하며 대상과 신체의 거리가 최소화되는 한에서만 발휘되는 감각이다. 그리고 신체와의 거리를 기준으로 보자면 청각과 후각이 시각과 같은 부류에 속할 것이고 미각이 촉각의 편에 위치할 것이다. 그렇다면 가장 신체적인 감각인 촉각의 무뎌진 날을 벼리기 위해서는 상대적으로 시각의 세력을 축소시켜 다른 부류의 감각이 들어설 자리를 마련해야 하는 것이다. 「광인들의 배」의 후반부에는 맹인 무용수의 춤을 보여 주는 장면이 있다. 이 장면은 시각이 비활성화된 상태에서 발휘되는 가장 신체적이고 물질적인 제스처를 예시한다. 춤이 끝나갈 무렵 무용수의 다소 일그러진 웃음이 클로즈업된다. 그것은 그의 특정한 감정이 아니라 한껏 돋우어진 감각의 클로즈업일 것이다.

　　두 번째 차이는 전소정이 디지털 매체를 활용하는 방식에 있다. 다시 「광인들의 배」의 도입부를 보면 그는 보스의 회화를 포토숍으로 조작하고 있음을 감추지 않는다. 「Interval.

Recess. Pause.」에서도 포토숍의 편집창이 그대로 노출되기도 하고, 다른 프로그램의 편집창이 스크린을 가득 채우기도 한다. 이미지와 사운드를 조작하는 매체 그 자체가 작품 안에 가시화되는 것이다. 이로써 전소정은 그가 편집하는 보스의 회화나 자연의 풍경마저도 이미 원본의 이미지가 아니라 복제된 디지털 이미지라는 사실을 상기시킨다. 그의 작품 속에서 실재의 이미지와 복제된 이미지, 편집된 이미지를 구별해 내는 일은 사실상 거의 불가능한 것이다. 이제 현실과 가상의 구별은 그 의미를 상실하고 만다. 현실 가상과 가상현실이 뒤섞여 버렸기 때문이다. 이것은 그의 작품 속의 현상만이 아니라 오늘날 우리가 사는 세계의 현상이다. 내비게이션으로 도시의 구조를 감각하고, 현실을 닮은 이미지가 아니라 이미지를 닮은 현실을 추구하는 환경이 도래한 것이다. 전소정의 최근작들은 이런 변화된 환경 속에서 어떻게 신체의 감각을 운용할 것인지에 대한 고민을 담고 있다.

이런 맥락에서「광인들의 배」에 도입된 구글맵의 이미지가 매우 중요해 보인다. 바르셀로나 시내를 활보하는 스케이트보더의 영상이 같은 동선의 구글맵 스트리트뷰와 수차례 교차 편집되어 등장한다. 인터넷 서비스의 이미지를 작품에 들여온 것도 주목할 일이겠지만, 더욱 흥미로운 점은 스케이트보더의 이미지와 구글맵의 이미지를 겹쳐서 바라볼 때 드러난다. 스케이트보드를 통한 현실의 이동과 구글맵을 통한 가상의 이동이 매우 유사해 보이기 때문이다. 전소정은 구글맵의 가상적인 이동의 이미지를 참조하면서 스케이트보더의 현실적인 이동의 이미지를 촬영한다. 즉 가상의 이미지를 본떠 현실의 이미지를 만들어 내는 것이다. 스케이트보더는 마우스로 거리의 화면을 드래그하듯 거리를 더듬으며 지나가고, 때때로 마우스로 거리의 화면을 클릭해 줌인하듯 거리의 파사드에 시선을 밀착한다. 여기에

스케이트보드의 마찰음까지 가세하니 이 시퀀스는 매우 강렬한 촉각적 이미지로 여겨진다. 그러고 보면 구글맵 스트리트뷰의 마우스 커서가 손의 모양인 것도 새삼스럽게 다가온다. 구글맵은 도시의 시각적 이미지를 손으로 움켜쥐고 밀거나 끌면서 촉각적 이미지로 전치시키는 공감각적인 매체로 전유될 수 있는 것이다. 동시대의 디지털 환경 속에서 감각의 날을 벼리는 숙련의 교재로 전유될 수 있는 것이다.

공감각적 실험은 한 감각을 다른 감각으로 번역하는 일이다. 언어의 번역이 이해와 오해가 다투는 현장이듯이, 감각의 번역도 상응과 상충의 이중 나선을 그릴 것이다. 전소정은 「유령들」(2017)에서 한국어의 '한'(恨)에 해당하는 영어 단어가 뭘까 궁리하다가 그 무엇도 완전히 부합하지는 않는다고 말한다. 하지만 그렇다고 번역을 포기하기는커녕 여러 은유와 예시를 동원하면서 우회적인 시도를 거듭한다. 대부분 감각의 번역도 우회를 통해서만 가능한 것일지도 모른다. 바로 그 문제적인 시도가 보이지 않는 것을 보이게 만들고 들리지 않는 것을 들리게 만든다. 더 정확히는 보이지 않는 것을 들리게 만들고 들리지 않는 것을 보이게 만든다. 그리고 만질 수 있게 만든다. 어떤 특정한 언어가 다른 언어보다 우월하다고 말할 수 없듯이, 특정한 감각이 다른 감각보다 우월하다고 말할 수 없다. 다만 감각들을 (재)분배하는 행위 속에서 감각들의 분리와 결합을 매번 다르게 반복하는 공감각적인 번역의 행위가 중요한 것이다. 그 행위를 지속할 수 있는 것이 전소정의 '예술하는 습관'이 지닌 힘이다.

전소정, 「열두 개의 방」, 2014.
—————————————— 166쪽

전소정, 「광인들의 배」, 2017.
—————————————— 167쪽

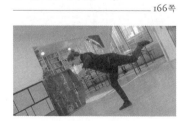

전소정, 「Interval. Recess. Pause.」, 2017.
—————————————— 168쪽

텍스트의 틈, 이미지의 구멍
— 임영주론

I. 배분

임영주는 배분에 능하다. 그는 아침
일일극을 시청하고, 명상에 잠기고, 갖가지 작업을 진행하고,
저녁 일일극을 시청하는 식으로 일과를 배분하고 실천한다.
버겁지도 않고 헐겁지도 않게 가장 알맞고 천연한 방식으로
일과를 배분하는 솜씨가 꽤나 좋다. 2017년 열린 그의 개인전
『오메가가 시작되고 있네』(산수문화, 2017)에서도 배분의
능숙함은 돋보인다. 이 전시는 외관상 회화와 설치 작업을
내놓은 전시로 보이지만 동시에 그의 여러 비디오 작업이
홈페이지를 통해 정해진 시간표에 맞춰 상영된 이원적
전시이다. 물리적인 전시 공간을 회화와 설치에 할애하고
비물리적인 인터넷 공간을 비디오 작업에 할애하는 형식으로,
그는 요령껏 개인전의 출품작들을 배분한다. 제한된 전시 공간
안에 회화와 비디오를 전부 욱여넣지도 않고, 그렇다고 전시에
꼭 필요하다고 생각되는 작품을 쉽사리 내치지도 않는다.
주어진 조건하에서 배분의 묘를 발휘하면 될 일이기 때문이다.
또한 배분의 이유가 단지 전시 공간의 물리적 한계에만 있는
것은 아니다. 임영주는 자신의 회화가 전시 공간에서 관람되길
원하고, 자신의 비디오가 관객 각자의 공간에서 관람되길
원한다. 각각의 작품마다 그것이 선보일 수 있는 가장 알맞은
방식이 있다고 생각하기 때문이다. 이렇듯 임영주는 개인의
일과든 전시의 형태든 주어진 물리적 조건하에서 가장 적절하고
자연스러운 배분의 방식을 추구한다.
작가의 이런 기질은 그가 작업하는 방식에도 그대로

반영된다. 그의 생각은 때로는 회화로, 때로는 서적으로, 때로는 비디오로 자연스럽게 배분된다. 이는 생각의 원류가 임의로 조성한 물길을 따라 구획되는 것이 아니라 유속과 지형의 차이에 따라 자연스럽게 물줄기가 갈라지는 것에 가깝다. 어떤 물줄기는 텍스트의 속성을 띠면서 서적으로 흘러가고(『괴석력』), 또 다른 물줄기는 특유의 물성을 갖춘 회화나 설치 작업으로 귀결되고(산수문화에 전시된 작업들), 어떤 물줄기는 시청각적 이미지의 편집을 거쳐 비디오 작업으로 모여든다(웹 상영회의 상영작 목록). 이렇게 자생적으로 갈라진 사유의 물줄기들 사이에 위계는 들어서지 않는다. 이것들은 하나의 원류에서 내뻗은 것이기에 각자 독립성을 유지하면서도 서로가 서로를 반영한다. 예컨대 임영주가 한동안 파고든 동해시의 추암 촛대바위는 개인전에 전시된 여러 회화의 소재로 쓰이고, 그의 서적 『괴석력』(怪石力, 2016) 제1장의 소재이기도 하며,[56] 「애동」(2015/2018)이나 「극광반사」(2017)와 같은 비디오 작업에서도 거듭 등장한다.(도판 169쪽) 하나의 괴이한 바위가 사유의 물줄기를 따라 다양한 매체로 표현되는 것이다. 이로부터 촛대바위라는 텍스트, 촛대바위라는 회화, 촛대바위라는 비디오가 배분되어 각자 독립성을 유지하면서도 간혹 서로 맞물리기도 한다.

2. 틈

여러 매체를 유연하게 활용하는 임영주의 작업은 공통적으로 어떤 '틈'이나 '구멍'을 마련하는 것에서 비롯된다. 그 틈이나 구멍은 작가의 상상이 시작되는 입구이기도 하고 그것이 종료되는 출구이기도 하다. 이런 특징은 작가가 언어를 활용하는 여러 방법에서 두드러지게 나타난다. 먼저, 은어에

56. 임영주, 『괴석력』(서울: 오뉴월, 2016), 16-39.

주목하는 경우가 있다. 작가는 해돋이의 모습을 일컫는 '오메가', 사금을 채취하는 사람들이 사금을 일컫는 '요정님', 청소년들이 말싸움을 끝낼 요량으로 외치는 '오로라반사' 등 특정 집단이 전유한 은어를 통해, 단어의 사전적 의미에서 비켜난 자리에서 언어의 틈을 확보한다. 그런가 하면, 그의 2016년 개인전 제목 '오늘은편서풍이불고개이겠다'의 경우에는 문장 전체를 의도적으로 붙여쓰기함으로써 '불고 개이겠다'라는 기상 예보의 전형적인 서술어에 '불고개'라는 다소 불길한 합성어를 슬쩍 끼워 넣어 언어의 틈을 벌린다. 역시 날씨와 연관된 그의 비디오 작업 「대체로 맑음」(2017)을 보면, '기상'(氣象)은 대기 중에서 일어나는 물리적인 현상을 통틀어 이르는 말이지만 작가는 한자어를 곧이곧대로 해석함으로써 과학적인 의미를 비틀어 '에너지(氣)의 형상(象)'에 대한 신비적인 이야기를 풀어낼 틈을 만든다. 동음이의어를 사용하는 경우도 있는데, 그의 비디오 작업 「총총」(2017)의 제목은 '촘촘하고 많은 별빛이 또렷또렷한 모양'(starry starry)이면서 동시에 '편지글에서, 끝맺음의 뜻을 나타내는 말'(悤悤)을 뜻한다. '총총'의 이런 의미의 차이가 만들어 내는 간극 사이로 작가의 우주적인 상상이 펼쳐진다.

이런 구도에서 보면 오늘날의 물리학, 천문학, 기상학 등 과학적 사고에 기반을 둔 언술마저도 그 이면에 비과학적 상상의 가능성을 포함하고 있는 것이다. 『괴석력』의 첫 페이지는 편서풍을 형상화한 기상도와 함께 초중등 과학 교과서에 등장할 법한 두 개의 명제가 적혀 있다. "우리가 살고 있는 여러 곳에서 □□이 일어난다. 이것은 지구가 계속하여 활동하고 있다는 하나의 증거이다." "활동과 □□은 어떻게 일어나며, 이때 일어나는 여러 가지 현상에 대하여 알아보자."[57] 과학적 사고의 측면에서 보자면 이 명제들의 빈칸은 합리성과

57. 같은 책, 2-3.

객관성에 근거해 정해진 답을 채워 넣어야 하는 공간이지만, 임영주에게 그것은 과학을 초과한 세계의 신비로 통하는 관문, 깊이를 가늠할 수 없는 구멍과 같다. 『괴석력』은 그가 이 구멍에서 수집한, '정답'을 초과하는 여러 현상과 자료로 채워져 있다. 이것은 작가의 표현에 따르면 '미신'의 영역인데, 기존의 무속 신앙이나 기복 신앙뿐만 아니라 과학적이고 합리적인 근거가 모호하지만 엄연히 현실에서 작동하는 온갖 종류의 범속한 믿음까지 포함하는 것이다. 돌은 이 보편적인 미신의 영역을 함축한 물체로 제시된다. 촛대바위나 선바위처럼 영험한 힘이 있다고 여겨지는 돌뿐만 아니라 흔하디흔한 돌멩이부터 달과 지구와 같은 천체의 거대한 돌까지 어쩌면 우주의 모든 돌이 괴석일는지도 모른다. 제각각 남다른 모양을 지닌 돌에 대해서 일반적이고 정상적인 모양을 말할 수는 없을 것이기 때문이다. 임영주에게 괴석력이란 지질학으로 온전히 분석되지 않는 물체의 힘이다. 또는, 기하학으로 온전히 작도되지 않는 난반사의 현현이다. 즉, 합리적으로 온전히 해명되지 않지만 엄연히 존재하는 '미신'의 활력이다.

3. 구멍

'괴석력'이 발휘될 수 있는 틈이나 구멍에 대한 열정은 위에 언급한 개인전 『오메가가 시작되고 있네』에서 선보인 회화와 설치 작업에서도 여전하다. 예컨대 붉은 해가 솟아오르며 '오메가' 현상이 벌어지는 순간, 또는 촛대바위의 꼭대기에 해가 걸리면서 이른바 '해꽂이'가 일어나는 순간이 과학적 합리성을 초과하는 임영주의 회화적 상상이 시작되는 틈이나 구멍으로 기능한다. 「밑—문」(2017)은 촛대바위를 수직으로 잘라서 좌측과 우측을 두 폭의 캔버스에 나눠 그려 촛대바위 사이로 벌어지는 상상의 틈을 형상화한 작업이다. 전시 공간의 한 벽을 27개의 크고 작은 여러 모양의 캔버스로 채운 「밑—오메가

밤 산 물 소리 빔 촛대 물 돌 맑음」(2017)은 그 틈 사이로
펼쳐지는 여러 사물과 사건을 형상화한 작업이다.(도판 170쪽)
상서로운 이미지들이 모여 또 다른 커다란 상상의 몽타주로
이어지는 것이다. 다른 한편, 어항이나 수족관을 열심히
꾸미며 이른바 '물생활'을 영위하는 사람들이 장식을 위해 바위
모양을 본떠 만드는 '백스크린'을 마치 부조처럼 설치한 작업
「물생활—'눈을 가늘게 뜨고 보거나 한곳을 보다 보면 그렇게
보입니다.'」(2017)는 합리적 세계의 외부로 통하는 틈이나
구멍을 확보하는 또 다른 방법을 제안한다. 그것은 눈을 가늘게
뜨고 보면서 눈꺼풀 자체를 하나의 '틈'으로 만들거나 한곳을
뚫어져라 보면서 그곳을 하나의 '구멍'으로 여기는 것이다. 언뜻
싱거워 보이는 얘기지만 온갖 종류의 범속한 믿음의 계기가
이러한 제안과 크게 다르지 않을 것이다. 아마도 작가의 일과에
포함된 명상도 이와 유사한 방식으로 시작될 듯싶다.

　　이런 측면에서 임영주가 원형의 캔버스를 즐겨 쓰는 까닭도
유추해 볼 수 있다. 작가는 사각의 캔버스가 주는 안정적인
느낌과 달리 원형의 캔버스가 자아내는 어딘지 모를 불안정하고
불확실한 느낌에 종종 끌린다고 말한다. 만일 과학의 합리적
근거가 제공하는 인식의 안정성을 사각의 캔버스에 비유할 수
있다면, 원형의 캔버스는 합리성의 관점으로 온전히 포섭되지
않은 채 존재하는 믿음의 세계를 담아내는 프레임일 수 있다.
그렇다면 벽에 걸린 원형의 캔버스는 돌출된 회화의 이미지가
아니라 합리성의 외벽에 뚫린 큼지막한 '구멍'을 통해 엿보이는
믿음과 정념의 이미지일는지도 모른다. 그러고 보면 그의
비디오 작업에서도 원형의 이미지가 즐겨 사용된다는 사실이
의미심장하게 다가온다. 예컨대 「극광반사」의 초반부에는
원형의 이미지가 좌우로 오가는 장면이 보이고, 「총총」에는
사각의 스크린에 여러 종류의 원형 이미지들이 삽입되어 있고,
「대체로 맑음」에서도 마찬가지로 '氣象'이라는 글자를 마치

서치라이트처럼 훑고 지나가는 원형의 이미지를 비롯해 여러
원형의 프레임이 삽입되어 있다.(도판 171쪽) 이런 이미지들 역시
사각의 스크린에 뚫린 동그란 구멍처럼 여겨지는 것이다.

임영주의 비디오 작업 중에서 물리적 세계와 정신적
세계를 잇는 틈이나 구멍의 모티프를 가장 잘 보여 주는 것은
「극광반사」이다. 이 작업의 도입부는 이번에도 촛대바위의
이미지에서 시작되는데, 작가는 시각 효과를 이용해 바위의
이미지를 겹치고 번지게 만들어 상상의 세계로 진입할 틈을
벌린다. 그리고 후반부에는 다소 추상화된 선바위의 이미지를
보여 주면서 그 바위틈을 통해 상상의 세계에서 빠져나갈
출구를 마련한다. 이처럼 비디오를 통해 조성된 틈이나 구멍은
강한 인력으로 관객의 시선을 잡아당긴다. 그의 비디오 작업
자체가 어떤 물체의 에너지, 즉 '괴석력'을 띠게 된 것이다.
이외에도 「워터/미스트/파이어/오프」,(도판 172쪽) 「총총」,
「대체로 맑음」 등 임영주가 2017년 제작한 비디오 작업들은,
작가가 직접 이곳저곳을 돌아다니며 타인과 이야기를 나누면서
제작했던 과거의 비디오 작업들과 달리, 주로 파운드 푸티지와
시각 효과만을 사용해 내적인 상상의 세계에 집중한 까닭에
더욱 강한 인력을 띠는 것으로 보인다.

4. 이중 나선

2018년 부산비엔날레에 출품한 임영주의 비디오 작업
「객성」(2018)은 접촉의 모티프에서 출발한다. 먼저, 분단된
한반도의 두 정상 간의 접촉이 있다. 「객성」의 초반부에는
2018년 4월 27일 판문점에서 문재인 대통령과 김정은
국무위원장이 조우하는 중계방송 이미지가 등장한다. 이때의
접촉은 두 분단국가의 접촉이라는 역사적이고 상징적인
의미를 띠겠지만, 또한 두 개인의 접촉이기도 하며 두 신체의
접촉이기도 하다. 임영주는 두 정상이 나란히 걸으며 서로의

손등이 살짝살짝 접하는 화면을 클로즈업한다.(도판 173쪽)
화면의 입자들이 굵어지고 색채들이 흩어지면서 매끈하게
보였던 이미지의 표면이 성글게 벌어지기 시작한다. "점점
가까이 다가갈수록 깨지고 또 깨지는" 계단 효과가 발생하여
현실의 이면으로 오르내리는 통로가 만들어지는 것이다.
이윽고 두 정상은 판문점 주변을 산책하다가 '도보 다리'의
벤치에 앉아서 30분가량 이야기를 이어 나간다. 보도진이 없는
장소에서 대담이 이루어진 까닭에 방송사는 음소거된 장면을
생중계해야 하는 난항에 직면한다. 작가는 이처럼 사운드의
표면에 뚫린 텅 빈 구멍에 주목한다. 그리고 정상들이 머문
다리의 난간을 이미지의 틈으로 삼아 작가적 상상의 세계로
들어서고 역시 그 난간을 통해 그곳에서 물러난다. 이 작업의
화면 밖 목소리로 임영주는 말한다. "소리, 색, 움직임, 문자,
눈빛, 손짓. 모든 것이 중요합니다. 그러기 위해선 아주 사소한
것이라도 놓치지 말고 주의 깊게 살펴야 합니다." 상상력이
비집고 들어갈 틈을 찾으려면 역설적이게도 빈틈없는 자세가
요구되는 것이다.

　　작가의 안내를 받아 입장한 이면의 세계는 초신성의
공간이다. 현실의 세계에서는 두 정상이 접촉하여 화합을
꾀하고, 상상의 세계에서는 두 항성이 접촉하여 초신성의
사건을 일으킨다. 지구에서는 비핵화가 첨예하게 논의되고,
우주에서는 핵융합으로 엄청난 폭발이 발생한다. 이와 같은
의외의 공통점과 차이점을 중심으로 현실과 상상이 서로
가까워지고 멀어지기를 반복하며 이중 나선의 궤도를 그린다.
이때 특히 눈여겨볼 것은 이 비디오 작업 속에서 텍스트가
조합되는 방식이다. 임영주는 남북 정상의 도보 다리 회담이
불러일으킨 사운드의 공백을 두 종류의 텍스트로 채운다. 첫
번째 종류는 초신성의 유형에 관한 과학적 언술이다. 이른바
열폭주 현상에 의해 초신성이 발생하는 일련의 과정이 보이스

오버로 서술된다. 두 번째 종류는 개별 언어의 모든 자모를 적어도 하나씩 포함한 문장들이다. '팬그램'(pangram)이라고 불리는 이 특수한 문장들은 오늘날 새롭게 출시할 컴퓨터 폰트가 시각적으로 제대로 구현되는지 테스트할 때 주로 사용된다. 한국어, 영어, 러시아어 등 여러 언어의 팬그램들이 음성과 자막으로 「객성」을 채운다. 전자의 텍스트는 객관적이고 합리적인 유의미한 언술인 반면, 후자의 텍스트는 오로지 조형적인 목적으로만 작문된 무의미한 문장이다.

그런데 임영주의 작업에서 의미와 무의미는 절대적으로 구별되는 것이 아니라 서로 번갈아들며 맞물리는 관계를 맺는다. 초신성에 관한 천문학적 담론은 비직관적인 용어와 서술로 채워진 탓에 단어들의 무질서한 난수표처럼 보이기 일쑤이고, 반대로 각종 언어의 팬그램들은 때때로 암시적이고 아리송해 보이는 까닭에 우회적인 의미를 간직한 메시지처럼 보인다. 남북 회담의 맥락까지 고려한다면 텍스트들의 이중 나선은 더욱 복잡해진다. 천체의 쌍성에 대한 서술은 한반도 분단국가의 현실에 관한 비유 같기도 하고, 어떤 팬그램들은 양국이 극비리에 소통하기 위해 고안한 암호문인가 싶기도 하다. 이를테면 임영주는 「객성」에서 합리적 인식과 비합리적 상상이 직통하는 '핫라인'을 개설한 것이다. 이로써 과학과 신앙, 의미와 무의미, 지식과 억견이 즉각적으로 접촉하고 소통한다. 그 직통의 효과가 발휘되면 천체의 저 엄청난 불빛은 초신성이 되기도 하고 객성이 되기도 한다. 또한 갓 탄생한 별의 울음소리가 되기도 하고 곧 사망할 별의 비명소리가 되기도 한다. 이것은 터무니없는 공상을 내세워 합리성의 가치를 부정하려는 시도가 아니다. 다만 오늘날 우리의 세계를 구성하는 합리성의 빛에 가려진, 그러나 엄연히 존재하는 비합리성의 그림자를 가시화하려는 것이다. 실제로 냉전기 미국과 소련 사이에 개통된 핫라인의 첫 메시지는 "날쌘 갈색

여우가 게으른 개를 뛰어넘는다"(The Quick Brown Fox Jumps Over The Lazy Dog)"라는 무의미한 팬그램이었다. 더욱이 핫라인은 고장이나 오류가 발생할 가능성에 대비하여 주기적으로 무의미한 메시지를 교환하며 가동된다("백두산 하나. 백두산 하나. 여기는 한라산 하나. 감명도?"). 유의미한 전언의 빛을 밝히기 위해서는 무의미한 빈말의 진득한 그림자가 밑에 드리워져야 하는 것이다.

5. 관문

임영주가 서적, 회화, 비디오를 불문하고 확보하는 틈이나 구멍은 일종의 '관문'이라고 할 수 있다. 그곳들은 현실과 상상이 맞닿은 경계이다. 즉, 현실이 상상과 어울리는 출구이며, 상상이 현실에 뿌리박는 입구인 것이다. 마치 앨리스를 이상한 나라로 이끄는 토끼굴처럼 임영주가 뚫은 관문은 우리를 색다른 감각의 영토로 인도한다. 이런 맥락에서 그의 작업을 체험한다는 것은 어떤 비일상적인 시공간을 모험하는 것에 빗댈 만한데, 작가는 종종 그 모험의 안내자 역할을 맡기도 한다. 「춤길안내」(2014)는 작가가 몸소 관객을 좋은 길로 안내하는 내용의 퍼포먼스와 비디오로 이뤄진 작업이며, 「술술술 아파트」(2014)나 「돌과 요정」(2016) 같은 비디오 작업들은 과학과 미신이 팽팽히 맞선 몇몇 특이한 장소들을 작가가 직접 편력하며 기록한 모험기의 성격을 띤다. 그런가 하면, 「총총」과 「워터/미스트/파이어/오프」와 같은 최근의 작업들에서는 각종 지침서에 나올 법한 지시문들이 자막이나 보이스 오버로 제시되어 관객의 시청각적 모험을 돕는 길잡이 역할을 한다.

2018년 열린 임영주의 개인전 『물렁뼈와 미끈액』(두산갤러리, 2018)에서 선보인 비디오 작업 「인증샷—푸른 하늘 너와 함께」(2018)는 관문의 안내자 임영주를 명시적으로 보여 준다. 느릿느릿 걷는 한 여자의 뒷모습이 스크린

한가운데에 보인다. 그가 등 뒤로 뻗은 오른손을 마주잡은 다른 누군가의 왼손이 화면 아래쪽에 걸쳐 있다. 마치 일인칭 시점 비디오 게임을 하듯이 관객은 스크린 속 여자의 손에 이끌려 어디론가 인도되는 느낌을 받는다. 본격적인 전시가 시작되는 길목에서 안내자와 조우하게 되는 것이다. 모험의 안내자가 준비한 코스는 현실과 상상의 관문을 이쪽저쪽으로 넘나든다. 평범한 산길이나 지하 주차장을 지나는 와중에 밤낮이 바뀌고 계절이 바뀌고 눈비가 내리기도 하고, 어느새 별빛 총총한 우주를 마주하다가 세찬 폭포수를 통과하기도 한다. 임영주는 이처럼 현실과 상상이 은연중에 맞물리는 미로 같은 코스를 만들어 내고 그 입구에서 관객의 손을 잡아끈다. 그가 비디오로 작업하는 주된 이유 중 하나는 아마도 그것이 이런 복합적인 코스를 짜는 데 가장 적절한 장치이기 때문일 것이다. 그에게 몽타주는 무엇보다도 현실의 쇼트와 상상의 쇼트가 구분되는 동시에 연결되는 '관문'을 가설하는 기법일 것이다. 이때 관문의 비유는 관절의 비유로 바꿔도 무방하다. 관문이 영토를 구분하고 연결한다면 관절은 신체를 구분하고 연결하기 때문이다. 작가가 안내하는 모험의 코스가 곡예사의 신체처럼 현실의 세계에서 상상의 세계로 격심하게 꺾이더라도 그 사이의 관절이 잘 작동하는 한에서 우리는 불안해하지 않을 수 있다. 즉 임영주의 비디오 작업에서 발견되는 텍스트의 틈과 이미지의 구멍에 '물렁뼈와 미끈액'이 잘 갖춰져 있는지가 중요한 것이다. 그 섬세한 '접골'의 기술을 일컬어 몽타주라고 한다.

6. 관절

「인증샷—푸른 하늘 너와 함께」를 통과하여 전시장의 가장 깊숙한 장소로 들어서면 임영주의 또 다른 작업 「요석공주」 (2018)와 마주하게 된다.(도판 172쪽) 이 3채널 비디오 작업을 재생하는 세 대의 스크린은 마치 관절로 연결된 것처럼

각지게 맞물려 있다. 스크린들 간의 분리와 접합을 입체적으로
부각한 것이다. 어떤 때는 세 개의 스크린 전체를 가로지르는
파노라마적인 이미지가 재생되고, 어떤 때는 스크린별로 현실의
이미지와 상상의 이미지가 배분되어 재생된다. 이런 식으로
스크린의 구부러진 관절은 이질적인 이미지들이 수렴하고
발산하는 수직적인 틈으로 기능한다. 또한 임영주의 작업에서
자주 발견되는 이미지의 구멍, 즉 사각의 스크린에 삽입된
원형의 이미지도 역시 활용되고 있다. 예컨대, 폭포의 이미지에
또 다른 원형의 폭포의 이미지가 삽입되어 폭포와 구멍의
동질성이 암시되며, 작업의 마무리는 별빛 가득한 우주의
표면에 뚫린 두 구멍이 점차 하나로 합쳐졌다가 마침내 닫히는
것으로 이루어진다. 그렇다면 이 작업의 틈과 구멍을 감도는
이중 나선의 정체는 무엇인가?

　「요석공주」는 제목 그대로 요석공주에 관한 작업이다.
그는 7세기 신라의 왕 김춘추의 딸이며, 신라의 고승 원효의
부인, 신라의 학자 설총의 어머니로 알려진 인물이다.
『삼국유사』(1281)에 짤막하게 기록된 역사적 인물이 작업의
주인공인 것이다. 이처럼 임영주의 이 작업은 그의 전작들과
달리 동시대나 근과거가 아닌 오래된 역사의 기록에서 상상의
물꼬를 트기 시작한다. 그렇지만 그의 전작들과 마찬가지로
과학과 신앙, 합리와 비합리를 나누고 잇는 틈과 구멍에 대한
성찰을 보여 준다. 역사의 맥락에서 그것은 정설과 속설의
관계로 요약될 수 있다. 작가가 『삼국유사』에 등장하는 많은
역사적 인물들 중에 유독 요석공주에 관심을 둔 것은 그가
정설과 속설의 그 어디에도 온전히 속하지 않는, 또는 그 둘
모두에 맞닿은, 달리 말해 정설과 속설의 '관절'에 해당하는
인물이기 때문이다. 즉 이 작업은 요석공주를 구심점으로 삼아
정설과 속설이 빙글빙글 맴도는 움직임과도 같다. 가운데
스크린에 맺힌 '요석'이라는 글자를 중심으로 양쪽 스크린의

요석공주가 리본을 돌리는 이중의 장면은 이 작업의 모티프를 상징적으로 집약하는 구도로 보인다.

요석공주는 이름이 없다. 그의 아버지(김춘추), 그의 남편(원효), 그의 아들(설총)은 모두 이름이 있지만, 그는 그저 요석궁에 머무는 공주일 뿐이다. 거처(요석)와 신분(공주)만 가리킬 뿐 정작 이름이 없는 미상의 인물은 그 자체로 '틈'이나 '구멍'으로서만 존재한다. 원효가 요석공주와 합방하기 위하여 불렀다는 "그 누가 내게 자루 없는 도끼를 주려는가. 내가 하늘을 떠받칠 기둥을 찍어 보련다"라는 아리송한 노랫말도 정설과 속설 사이의 블랙홀로 휩쓸려 들어간다.[58] 비유컨대 요석공주는 무언가 소리는 들리지만 그 출처를 특정하기 어려운 징후와 같은 것이다. 의학적 관점에서 그것은 이명(耳鳴)이라고 불리며 일종의 질병으로 여겨진다. 반면 불교적 관점에서 그것은 천이통(天耳通)이라고 불리며 일종의 권능으로 여겨진다. 요석공주는 합리적인 이명의 세계와 비합리적인 천이통의 세계 사이에서 동일한 징후로 존재한다. 또는 두루미라고도 불리고 학이라고도 불리는 500원짜리 동전의 동일한 새의 형상으로 존재한다. 그는 이명과 천이통을 잇는 '관절'이며 두루미와 학이 넘나드는 '관문'이다.

임영주가 7세기의 인물을 다루는 것이 단지 과거와 역사 그 자체에 대한 관심 때문만은 아니다. 그는 역사의 사실을 고증하고 과거의 진상을 복원하려는 생각이 없다. 작품 속의 원효와 요석공주는 현대적인 옷차림으로 등장하며, 배경도 오늘날의 서울과 그 근방의 모습 그대로다. 원효 역의 배우는 민머리 가발을 쓴 것만으로 고승(高僧)이 되고, 요석공주 역의 배우는 저고리를 걸친 것만으로 왕의 딸이 된다. 작가의 더 주요한 관심은 요석공주처럼 사실과 풍문의 사이에 존재하는

58. 일연, 『삼국유사』(1281), 김원중 옮김(서울: 민음사, 2008), 457.

무명의 인물이 시대를 관통하며 반복적으로 등장하는 구조에 있다. 이번에도 일종의 안내자로 작업에 등장한 임영주는 옷장의 문을 열어 그 틈을 통해 요석공주의 이야기와 홍콩할매의 이야기를 이어 붙인다. 1980년대 한국에서 유행한 괴담의 주인공인 홍콩할매는 7세기 신라의 요석공주와 마찬가지로 이름이 없는, 작품 속에서는 백발의 쪽찐 머리로만 재현되는 검은 구멍 같은 인물이다. 홍콩으로 여행 가던 어느 할머니가 비행기 사고로 원귀가 되어 3층 높이는 가뿐히 뛸 수 있으며 100미터를 10초 안에 주파한다는 이 괴담은 1983년 소련군에 의해 대한항공 007편이 격추당한 참사와 연관된다. 냉전의 갈등과 비극에 대한 정설과 그것이 야기한 미신적인 불안의 속설이 홍콩할매라는 무명의 인물을 통해 서로 맞물리게 된 것이다. 이처럼 시대를 불문하고 발견되는 역사 서술의 이중성, 즉 합리적 판본과 비합리적 판본의 이중적 구조가 「요석공주」의 3채널 비디오 이미지로 예시된다.

　　임영주의 작업에서 과학이 언제나 미신과 맞물려 있듯이 역사는 어김없이 픽션과 이중 나선을 그린다. 역사가 한 사회에 대한 합리적인 인과성을 기록한다면, 픽션은 그 사회에서 작동하는 믿음과 정서의 비합리적인 활력을 반영한다. 이런 두 가지 서사의 방식이 교차하는 곳에 요석공주와 홍콩할매의 이야기가 있다. 그 외에도 「요석공주」에는 이명에 관한 이야기, 비타민C의 적정 복용량에 관한 이야기, 500원짜리 동전에 관한 이야기, 북두칠성에 관한 이야기 등 정설과 속설이 맞물린 여러 사례들이 제시된다. 세계의 모든 돌이 과학적 합리성으로 온전히 분석될 수 없는 괴석일 수 있듯이, 세계의 모든 이야기도 역사적 합리성으로 완전히 해명되지 않는 괴담일 수 있다. 역사적 합리성을 초과하는 이야기의 틈과 구멍이 도처에서 발견될 것이기 때문이다. 만일 「요석공주」에 부제를 붙여야 한다면 가장 유력한 후보는 '괴담력'(怪談力)이 되어야 할 것이다.

7. 배분

결국 임영주가 여러 매체를 요령껏 배분해서 선보이는 작업들은
근대 과학의 합리적 세계에 자리한 틈이나 구멍을 보여 준다.
그리고 이로부터 합리의 세계와 비합리의 세계, 과학의 세계와
미신의 세계, 인식의 세계와 상상의 세계, 정설의 세계와
속설의 세계 사이의 만남을 도모한다. 이는 두 종류의 세계
간의 갈등이나 반목을 조장하려는 것이 아니다. 두 세계는
서로 대립되는 것이 아니라 구분되면서도 연결되는 것이다.
말하자면 임영주는 두 세계의 마디를 만들어 낸다. 무릎의
관절이 허벅지와 종아리를 대립시키지 않듯이, 임영주의 작업은
과학과 미신을 대립시키지 않는다. 그는 글리치 효과(glitch
effect)를 사용한 이미지로 정신의 세계를 시각화하며,
미국항공우주국에서 제공한 이미지로 미신의 풍경을 그려 내며,
불장난과 야뇨증의 관계에 접근할 때도 꿈풀이의 서사만큼이나
두뇌와 비뇨기 사이의 상호 관계에도 관심을 가지며, 청각의
이상 현상을 다룰 때에도 의학의 담론만큼이나 신앙의 교의도
참조한다. 중요한 것은 과학과 신앙의 마디, 또는 정설과 속설의
마디를 적절하고 자연스럽게 나누는 것이다. 말하자면 임영주가
추구하는 틈과 구멍은 '물렁뼈와 미끈액'이 잘 갖춰진 관절의
자리인 것이다. 그러므로 역시 배분이 중요하다. 일과의 배분,
전시 방식의 배분, 작업 매체의 배분, 과학과 신앙의 배분,
역사와 픽션의 배분 등 스케일이 다른 모든 종류의 배분이
관건인 것이다. 임영주는 배분에 능하다.

임영주, 「애동」, 2018.

———————————— 169쪽

임영주, 『오메가가 시작되고 있네』 전시 전경, 2017.

———————————— 170쪽

임영주, 「대체로 맑음」, 2017.

———————————— 171쪽

임영주, 「워터/미스트/파이어/오프」, 2017.

———————————— 172쪽

임영주, 「객성」, 2018.

———————————— 173쪽

임영주, 「요석공주」, 2018.

———————————— 172쪽

내담과 내담
— 이윤이론

　　　　　　　이윤이에게는 대칭에 대한 매혹이
엿보인다. 중심축을 따라 빙글빙글 돌아가는 회전문이 만들어
내는 대칭의 환영(「세속적인 삼위일체(남자는 배 여자는
항구)」, 2014), 필라델피아의 한 백화점 실내가 갖춘 대칭적
구도(「독수리에서 만나요」, 2012), 멕시코 국립인류학박물관
건물의 대칭적인 바깥벽(「Maya (not that)」, 2013) 등 여러
형태의 대칭 이미지들이 이윤이의 과거 비디오 작업에
등장한다. 대칭에 대한 매혹은 자연스럽게 거울에 대한
관심으로 이어진다. 거울이야말로 완벽한 대칭 이미지를
만들어 내는 탁월한 장치이기 때문이다. 물론 이윤이는 완벽한
대칭이란 오로지 환상에 불과하며 실제로는 어느 한편이
언제나 지배적임을 잘 알고 있다.(「나이프, 스푼, 포크」, 2013)
그러나 환상은 때때로 현실보다 강렬한 법. 사실에 대한 인식과
무관하게 대칭에 대한 환상은 여전히 매혹적이다. 작가는 어느
인터뷰에서 쌍둥이에 대한 매혹을 고백한 적이 있다. 서로를
대면한 쌍둥이의 모습은 일종의 거울 효과를 산출함으로써
대칭에 대한 환상을 현실에 뿌리내리게 할 것이다. 청각의
차원에서 대칭에 대한 매혹은 메아리로 형상화된다.(「메아리」,
2016, 도판 174쪽) 거울은 시각의 메아리이며, 메아리는 청각의
거울이다. 거울이 이미지를 되비춰 시각의 대칭을 실현한다면,
메아리는 사운드를 반환시켜 청각의 대칭을 만들어 내기
때문이다.
　　시각과 청각의 대칭, 거울과 메아리의 효과, 나르키소스와
에코의 비극은 고립된 자아의 위험에 시달릴 수밖에 없다.

자기애와 동어반복의 닫힌 세계는 타자를 위한 출입구를 구비하지 못한다. 자전적이고 자족적이고 자폐적인 세계 속에서 여러 인물은 단지 자아의 변장된 분신일 따름이며 여러 목소리는 단지 자아의 변조된 독백일 따름이다. 이런 맥락에서 작가가 즐겨 사용하는 보이스 오버나 무언의 자막은 내적 독백을 암시하기 위한 장치처럼 보이기도 한다. 그것이 작가가 직접 작성한 텍스트이든 다른 누군가의 텍스트를 인용한 것이든 상관없이 말이다. 이 위험은 여전히 매혹적이다. 차라리 위험할수록 더 매혹적이다. 견고한 자아에 대한 매혹과 고립된 자아에 대한 위험은 동전의 양면과 같은 것이다. 그러므로 대칭의 매혹에 도취되면서도 폐쇄의 위험을 자각해야 하는 어려운 과제가 이윤이에게 주어진다.

이윤이의 개인전 『내담자』(아트선재센터, 2018)에서도 대칭과 거울의 이미지들이 보인다. 비디오 작업 「샤인 힐」(2018)을 보면, 벽을 사이에 두고 반복적으로 절하는 두 인물의 모습은 거울의 이편과 저편의 이미지를 연상시키며, 서울 근교의 한 골프 연습장의 풍경도 세로축을 중심에 둔 좌우 대칭의 구도로 제시된다.(도판 175쪽) 설치 작업 「귀의 말」(2018)은 아트선재센터의 기둥을 본떠 수평으로 절반을 절단한 상하 대칭의 두 (유령) 기둥이다. 대칭의 영상은 역시 이번에도 자아의 독백에 근접하는 듯하다. 예지몽이나 전생(前生)의 이야기 등 타인과 쉽게 소통되기 어려운 주제들이 비디오 작업에서 다뤄지며, '귀의 말'이라는 작업의 제목도 언뜻 타인에게 발화되지 않는 내적 독백을 지시하는 것처럼 보인다. 그러나 이 전시에 선보인 작업들에서는 완벽한 대칭의 환상을 위반하는 돌발적인 모티프들도 빈번히 눈에 띈다. 대칭적인 골프 연습장을 마구 휘젓는 사선의 골프공들, 두 등장인물이 골프 연습장 좌우로 평행하는 궤적을 그리며 내려오다가 불쑥 방향을 트는 장면, 화재경보의 오작동으로 등장인물들이

갈팡질팡하는 장면, 절반으로 나뉜 기둥의 하부에서 피어오르는 안개의 어렴풋한 움직임, 접힌 귀 모양의 기우뚱한 반사판들, 이 모든 것들이 대칭의 환상을 집요하게 교란한다. 또한 「샤인 힐」에서도 역시 보이스 오버가 자주 사용되지만 이번에는 작가의 목소리가 최대한 자제되고 여러 등장인물의 육성이 그대로 반영되어 동일한 자아의 독백으로 환원되지 않는 다성성(多聲性)을 확보한다.

그러므로 이윤이는 내담자다. 한편으로, 그는 견고한 자아의 세계 속에서 거울과 메아리의 대칭적인 피드백으로 만들어 낸 분신들과 함께 복화술로 독백하는 매혹의 내담자(內談者)다. 그러나 다른 한편으로, 그는 그 세계에서 외출할 틈새를 가까스로 만들어 내어 타자의 이야기를 듣고 말하는 내담자(來談者)다. 즉 이때의 내담자란 대칭에 대한 매혹과 위험을 모두 받아들인 자를 일컫는 것이다. 내담(內談)하는 나르키소스에게 내담(來談)하는 에코의 기적 같은 사건, 내담(內談)에 깃든 내담(來談)의 순간이 이윤이가 쌓아 올린 언덕 위에서 문득문득 빛난다. 혹은 사이렌처럼 귓전을 때린다.

이윤이, 「메아리」, 2016.

이윤이, 「샤인 힐」, 2018.

174쪽

175쪽

XOXO

— 장서영론

(…) 검은 구멍이 나를 집어삼킬 것이다. 내가 이 글쓰기를 끝내면 난 언제 다시 열릴지 모를 어둠의 통로에 던져지게 될 것이다. 당신이 이 글을 읽을 때쯤 나는 없을 것이다. 죽음이 내 지척까지 엄습해 있다는 얘기가 아니다. 나의 생사 여부와 상관없이, 이 글을 쓰고 있는 '지금'의 나는, 당신이 이 글을 읽고 있는 '지금'의 나와 온전히 포개지지 않을 것이라는 얘기다. 그 두 '지금'을 잇는 경로와 소요 시간은 알려진 바 없다. 내가 쓰고 있는 것은 프롤로그인가, 에필로그인가. 당신이 읽고 있는 것은 에필로그인가, 프롤로그인가. 나의 쓰기는 막 시작된 것인가, 곧 끝나는 것인가. 당신의 읽기는 도착점을 앞두고 있는가, 출발점을 등지고 있는가. 나의 시공간과 당신의 시공간은 얼마나 멀거나 가까운가. 그 사이의 최단 거리는 몇 미터이며 소요 시간은 몇 시간인가. 이 글을 쓰는 나의 '지금'이 이 글을 읽는 당신의 '지금'으로 배송 완료되기 전까지 그 모든 과정은 미지의 것으로 남는다. 경로는 계속 재탐색되고 소요 시간은 거듭 재연산된다. 그러므로 당분간은 이 명제만이 유효하다. 검은 구멍이 나를 집어삼킬 것이다.

그곳에서 나는 '이름 없는 증상'으로 없는 듯 있을 것이다. 또는 '몸체 없는 언어'로 있는 듯 없을 것이다. 죽었어도 살았으리라고 가정되는, 살았어도 죽은 거나 진배없는, 차라리 이래도 저래도 당신에겐 매한가지인 (비)존재가 되어 검은 망각의 영토를 지키고 있을 것이다. 나는 로딩(loading)이 고된 영혼일 것이고, 버퍼링(buffering)에 걸린 신체일 것이다.

당신에겐 텅 비어 보이는, 그러나 나로서는 불발된 몸짓으로 그득한, 제자리를 맴도는 회전목마 같은 시간이 끈질기게 반복될 것이다. 도약이 유예된 웅크린 시간, 공연이 미정된 리허설의 시간, 호명될 때까지 조용히 기다려야 하는 시간의 터널이 이어질 것이다.

(…) 장서영이 우리에게 보여 주고자 하는 것이 이 시간의 터널이며 그곳을 맴도는 신체의 몸짓이다. 그는 이러한 시간을 "시간 외 시간", "잉여 시간", "어떤 시간과 시간 사이의 시간"이라고 부르면서, "특정 이벤트가 종료된 다음, 그 다음 이벤트가 시작하기 전까지의 시간, 혹은 특정 이벤트 내의 시간이라고 하더라도, 실제로 목적에 부합하지 않는, 구멍 난 시간"이라고 정의한다.[59] 사물에 빗대어 말하자면, 그것은 "구멍 난 치즈에서 치즈를 빼면 남는 것"이다.[60] 구멍 난 치즈에서 치즈를 빼면 구멍이 남겠지만 그 구멍은 아무것도 아닌 것으로 인식된다. 치즈의 신체가 사라지고 남은 '구멍의 신체'가, 사건이 종료되고 남은 '구멍의 시간'을 산다. 이와 같이, 규정되지 않는 신체, 규정되지 않는 시간이 바로 장서영의 작업이 보여 주는 '블랙홀 바디', '시간 외 시간'이다. 없음으로 존재하는 그것들이 검은색인 것은 너무나 당연한데, 왜냐하면 검은색도 역시 아무 색이 아님으로써 존재하는 역설적인 색이기 때문이다.(도판 176쪽)

장서영의 비디오 작업은 일반적인 서사 영화의 반대편에 놓인다. 서사 영화의 플롯이 주요한 인물의 액션과 유의미한 사건의 연속으로 이루어진다면, 장서영의 작업은 서사 영화에서 숨겨진 '액션과 액션 사이의 제스처', '사건과 사건 사이의

59. 『장서영 개인전: 블랙홀 바디』, 전시 도록(서울: 씨알콜렉티브, 2017), 쪽수 없음.
60. 같은 책.

시간'으로 채워진다. 그의 작업은 개봉 영화의 한 상영 회차가 끝나고 다음 상영 회차가 시작하기 전까지 암전된 스크린의 이면에서 투사되는 비밀스러운 이미지와 같다. 관람객이 전무한 텅 빈 극장의 네모난 검은 구멍에서 겨우 비쳤다가 사그라드는 증상 같은 이미지인 것이다. 어쩌면 우리는 장서영의 비디오 작업을 영화의 '내장'이라고 불러야 할지도 모른다. 이곳은 영사기를 끄고 서사 영화의 스크린-피부를 들춰내야 비로소 제 몸을 드러내는, 사건으로 수렴되지 못하는 반복적인 수축과 이완의 루프(loop)가 자리한 장소이기 때문이다. 이 깊숙한 영화의 내장-인물들은 출발지도 목적지도 없이 끊임없이 계단을 오르내리고, 무한한 수영장(infinity pool)에서 영원히 반복해서 익사하고, 마사지하듯 연동 운동을 거듭하고, 트랙을 질주하여 자꾸만 제자리로 돌아오고, 발신인과 수취인의 의사와 상관없이 배송을 이어간다. 장서영은 서사의 세계에서 허용될 수 없을 정도로 끊임없이 되풀이되는 내장의 운동을 시각화하기 위해 비디오의 루프 기법을 구사하기 시작했을지도 모른다.(도판 177쪽)

검은 구멍 속 내장의 시간을 보이고 들리게 하기 위해서 장서영이 택한 방법은 세계의 안과 밖을 뒤집는 것이다. 그의 블랙홀 바디는 다음과 같이 고백한다. "몸은 허공이 싫고, 잉여 시간이 싫고, 아무튼 사건이 되고 싶다. 실제 시간, 실제 부피, 없지 않은 것이 되고 싶다. 구멍인 몸을 뒤집으면 부피가 될까 하고 생각한다. 자기 몸에서 나가야만 양감을 얻을 수 있는 것이 아닐까 생각한다."[61] 내장의 시간이 아무것도 아닌 것으로, 마치 없는 것으로 인식되는 이유는 내장의 몸짓과 소리가 피부를 넘어 당신에게 도착하지 않기 때문이다. 검은 구멍 속의 나는 바깥의 기척을 느끼지만 당신은 내 내장의 사소하고 사적인

61. 같은 책.

사정을 전혀 인식하지 못한다. 장서영은 비디오 매체를 사용해 이 일방적 관계를 뒤집어 아주 중요한 내장을 위한 기념비를 세우고, 원운동을 나선 운동으로 잡아 늘리고, 동그라미를 구체(球體)로 회전시키고, 구멍을 뒤집어 탑을 쌓는다. 검은 스크린을 해매는 납작한 (비)존재의 신체와 시간을 부피와 농도를 지닌 삼차원의 실체로 적분하는 것이다. 이제는 내장·인물이 외려 목소리를 얻어 관객에게 보이스 오버로 사건을 배제한 이야기를 전하고, 거꾸로 관객의 목소리는 뒤집힌 세계에 갇힌 하울링이 되어 내장·인물의 귓전에 가닿지 못한다.

(…) 그러므로 지금 나는 어떤 영화 속에서 프롤로그인지 에필로그인지 알 수 없는 글을 쓰고 있는 중이다. 아니면 지금 당신은 또 다른 영화 속에서 에필로그인지 프롤로그인지 알 수 없는 글을 읽고 있는 중이다. 내가 이 글을 쓰는 사건이 끝나면 (다시) 검은 구멍이 나를 집어삼킬 것이다. 당신이 이 글을 읽는 사건이 끝나면 (다시) 검은 구멍이 당신을 집어삼킬 것이다. 그리고 암전된 스크린 위로, 더 정확히 말하면 그 스크린 뒤로 장서영의 작업이 (다시) '시작하자마자끝나기시작'할 것이다. 그리고 나와 당신은 그 내장의 세계에서 반복적으로 마주칠 것이지만 서로를 알아보지 못할 것이다. 경로를 이탈했다는 소리만이 (다시) 사이렌처럼 되풀이될 것이다. (…)

장서영, 「Circle」, 2017.

176쪽

장서영, 「메리·고·라운드」, 2021.

177쪽

바다의 변증법
— 남화연론

I. 궤도

작은 것을 들여다보자. 벌들이 난다. 분주한
날갯짓으로 허공을 가른다. 쉴 틈이 없지만 나름의 규칙을
준수한다. 벌들은 매우 엄격한 기하학적 궤도를 따라 비행한다.
두 개의 타원형이 맞닿은 8자형의 궤도가 뚜렷하다. 이것은
어떤 전달의 형식이기도 하다. 꿀을 머금은 꽃밭의 좌표를 다른
동족들에게 알리는 메시지인 것이다. 말하자면 본능적으로
몸에 장착된 코드로 써 내려간 간결한 편지인 셈이다. 큰 것을
내다보자. 혜성이 난다. 긴 빛의 꼬리를 늘이며 허공을 가른다.
아찔하게 빠르지만 나름의 규칙을 준수한다. 혜성은 중력의 상호
작용에서 연역되는 기하학적 궤도를 따라 비행한다. 이것은 어떤
전달의 형식이기도 하다. 과거의 누군가에겐 질병이나 재해의
징조로 여겨졌던 것이다. 말하자면 어떤 불길한 미래를 밤하늘에
몸으로 써 내려간 신비한 편지였던 셈이다.

어쩌면 이 모든 것은 춤일지도 모른다. 질서를 갖춘 몸짓,
특정한 패턴을 따르는 움직임. 이것이 춤의 일반적인 정의가
아니겠는가? 들판을 누비는 곤충부터 우주를 가로지르는
천체까지 다양한 스케일의 개체들이 저마다의 형식으로
춤사위를 벌이는 중일지도 모른다. 적어도 남화연은 그렇게
생각하는 듯하다. 그의 「욕망의 식물학」(2015)은 비행하는
벌의 궤적을 본떠 두 퍼포머의 반복적인 춤으로 번역하고,
그의 「궤도 연구」(2018)는 핼리 혜성에 관한 여러 역사적
기록들을 바탕으로 안무를 구성하여 선보인 퍼포먼스이다.(도판
178쪽) 남화연은 세계의 온갖 움직이는 것들에 관심이 간다고

말한다. 가장 미시적인 차원에서는 원자의 운동에서부터 가장 거시적인 차원에서는 천체의 운동에 이르기까지 세계의 만물은 움직이며 그 움직임은 때로는 어떤 패턴이나 구조를 지닌 춤으로 드러난다. 남화연에게 세계는 어떤 장엄한 군무의 무대이자 거대한 우편 체계의 총합일 수 있다. 사물의 몸짓이 일정한 분절의 질서를 갖출 때, 그것은 춤이 되며 특정한 의미를 담은 편지가 되기 때문이다. 어떤 편지는 수신자에게 끈적한 달콤함을 약속하고, 어떤 편지는 수신자를 임박한 재앙에 떨게 만든다. 어떤 편지는 바쁜 곤충의 날갯짓을 따라 재빠르게 쓰여 실시간으로 전달되고, 어떤 편지는 태양계를 타원의 궤도로 빙 돌아 76년 만에 수신된다.

　무보(舞譜)는 춤의 동작을 기록하기 위한 기호이자 전달하기 위한 지침이다. 몸짓의 질서는 스스로 흔적을 남기지 않으므로 그것을 기록하고 전달하기 위한 편지의 서식이 고안되어야 했던 것이다. 마치 공기의 파동으로 흩날려 버리는 음악의 선율과 박자를 기록하기 위해 악보가 발명되었던 것과 마찬가지로 말이다. 남화연에게 드로잉은 고유한 의미에서 무보이기도 하다. 그의 초기 드로잉 중 하나인 「아토믹」(2010)은 원자들이 정해진 규칙에 따라 서로 결합하고 분산하는 반응의 궤적을 기록한 것이다. 그가 상상한 물질의 최소 단위가 구사하는 동작을 기록한 일종의 무보인 셈이다. 앞서 언급한 「욕망의 식물학」과 「궤도 연구」에서도 각각 벌과 혜성의 운동을 기록한 드로잉 또는 무보가 퍼포머들을 위한 지침의 역할을 맡는다.

　남화연이 2017년 선보인 3채널 비디오 작업 「약동하는 춤」도 역시 춤을 기록하고 이끌기 위한 무보를 바닥에 긋는 것에서 시작된다.(도판 179쪽) 이 작업은 1983년 제작된 미국 영화 「플래시댄스」의 결말부에서 주인공이 추는 춤의 변천을 보여 준다. 1980년대 초반 미국 여성 노동자의 희망과 성공을 표현하는 영화의 춤 동작은, 이후에 북한의 왕재산경음악단의

무용으로 이식되어 사회주의 프로파간다의 기이한 별종으로
변이되고, 2010년대 후반 남한에서는 유튜브와 케이팝으로
대표되는 개인 미디어와 대중문화 산업의 몸짓으로 번역된다.
동일한 음악과 무보에 기반을 둔 유사한 춤사위가 이처럼
시대적, 지역적, 이념적 차이에 따라 상이한 내용과 의미를
전달한다. 몸짓의 질서를 부여하는 불변의 형식이 상이한
인식과 가치의 시공간 속에서 가변의 내용과 결합하는 것이다.
이미 언급한 것처럼 남화연은 세계의 온갖 움직이는 것들에
관심이 간다고 말한다. 우리는 이 진술을 변증법적으로
이해해야 할 것이다. 즉, 온갖 움직이는 것들은 그럼에도
움직이지 않는 것들과 함께 사유되어야 한다. 핼리 혜성의
몸짓은 조토가 「동방 박사의 경배」(1305)를 그리던 시대나
오늘날이나 변함없는 타원의 궤도를 따르지만, 14세기의
인간에게 재앙을 경고하던 그 춤은 이제는 천문학적으로
연산되는 중력의 상호 작용을 증명한다. 요컨대, 춤·편지라는
형식(매체)의 '궤도 연구'와 춤·편지라는 내용(메시지)의 '가변
크기'가 남화연의 작업 속에서 변증법적으로 드러나는 것이다.[62]

2. 듀엣
남화연의 2020년 개인전 『마음의 흐름』(아트선재센터,
2020)은 그가 10년 가까이 지속해 온 무용가 최승희(1911-
1969)에 대한 탐구가 집약된 전시이다. 일제강점기에 현대
무용과 전통 무용을 두루 익혀 국제적인 무용가로 발돋움한

62. 이런 특징은 비단 남화연의 춤에 관련된 작업에 국한되지 않는다.
예컨대 시청각에서 열린 남화연의 개인전 『임진가와』(2017년 12월
7일-2018년 1월 28일)는 '임진가와 또는 림진강'이라는 동일한 악보가
북한, 재일 한국인, 일본의 포크 그룹, 1960년대 도쿄 신주쿠의 거리에서
어떻게 다른 의미를 띠게 되는지 추적한다. 악보의 불변과 의미의 가변이
공존하는 변증법적 관계를 음악의 차원에서 풀어낸 것이다.

최승희는 여러 편의 영화에 출연하고 세계 곳곳에서 공연을
펼치며 독자적인 무용의 영역을 개척했으나, 제국주의와
식민주의, 전쟁과 이념 대립 등 역사의 풍랑을 관통하면서
친일과 월북의 행적으로 비판받고 금기시되기도 했던 문제적
인물이다. 20세기 한국 무용의 기틀을 다진 춤추는 몸 최승희,
뒤틀린 한국의 근대화를 겪어 낸 역사적 몸 최승희에 대한
남화연의 지속된 관심이 이번 개인전에서 여러 매체를 통해
선보인다. 최승희라는 무용가에 대한 지속적 관심에서 출발한
전시이니만큼 이번 전시에서도 물론 춤추는 몸짓이 출품작
전체를 통해 사유된다. 또한 「사물보다 큰」(2019-2020)이라는
4채널 비디오 작업에서 보이스 오버로 낭송되는 편지의 형식은
남화연의 이번 전시가 그의 이전 작업들과 연속선상에 놓여
있음을 증명한다. 더불어 그가 참고한 최승희에 관한 자료들이
전시된 진열장에는 최승희가 자신의 스승 이시이 바쿠에게 보낸
편지가 놓여 있기도 하다.[63]

전시의 제목 '마음의 흐름'은 최승희가 1935년에 만든
것으로 알려진 「마음의 흐름」 또는 「청춘」이라는 작품의
제목에서 가져온 것이다. 지금 최승희의 그 작품에 대해 알려진
바는 많지 않다. 두 장의 자료 사진과 당시 평론가 우시야마
미츠루가 공연에 대해 남긴 짤막한 평문이 전부이다. 그 일본인
평론가는 최승희의 작품에 대해 "순백한 의상을 입은, 젊은
여성 두 사람이 그림자 모양으로 서로 어우러지고, 또 떨어지며

63. 이에 앞서 2019년 베니스 비엔날레 한국관에서 선보인 남화연의
「이태리의 정원」(2019)과 「반도의 무희」(2019)는 이번 개인전 『마음의
흐름』과 함께 최승희에 대한 그의 예술적, 역사적 탐구를 결산하는 또
하나의 축이다. 특히 「반도의 무희」에는 최승희의 춤에 관한 지침과
여러 춤 동작, 그리고 그것을 재해석하는 오늘날의 무용가의 몸짓, 또한
최승희가 생전에 쓴 여러 편의 편지가 시청각적으로 몽타주되어 춤·편지의
기록적이고 역사적인 성격이 다채롭게 드러난다.

떨어졌다가는 다시 어우러지는 즐거운 곡조에 맞춰서 추는
그림과 같은 '듀엣'이다"라고 서술한다.[64] 최승희의 작품 「마음의
흐름」(1935)과 마찬가지로, 남화연의 전시 『마음의 흐름』(2020)도
여러 층위의 '듀엣'으로 이뤄진 스펙터클이라 할 만하다.

전시의 포스터에 암시되어 있듯이 사실 남화연의 『마음의
흐름』은 6년의 시차를 지닌 두 전시를 통칭한다. 이번 개인전에
앞서 2014년 남화연은 이미 「마음의 흐름」이라는 제목의 설치
작업을 한국문화예술위원회 예술자료원에서 보여 준 바 있다.
이때 남화연이 최승희의 1935년 공연을 상상하며 드로잉한 여러
'무보'가 전시되었고, 그것들은 2020년의 『마음의 흐름』에서도
전시 공간의 한편을 차지하고 있다. 이번 전시의 포스터에는
2014년의 「마음의 흐름」과 2020년의 『마음의 흐름』이 서로
포개져 "그림자 모양으로 서로 어우러지고, 또 떨어지며
떨어졌다가는 다시 어우러지는" 듀엣의 동작을 재연한다.

남화연은 의도적으로 이번 전시의 출품작들에
최승희의 작품명을 붙여 듀엣의 춤 동작을 동기화한다.
「세레나데」(2020), 「습작」(2020), 「에헤라 노아라」(2020)
등의 제목들이 모두 최승희의 작품명으로 알려진 것들에서
가져온 것이다. 최승희의 「습작」(1935)은 오귀스트 로댕의
「키스」(1882)에 영감을 받아 창작된 조각적 춤으로 알려져
있다. 이것이 최승희가 남긴 '습작'이라는 이름의 희미한
궤도이다. 남화연은 이 흐릿한 기록의 성격을 존중하면서도
그것에 살을 덧붙이는 방식으로 전시 공간 곳곳에 유토로 만든
조각적 몸들을 놓아 이것들 역시 「습작」이라 명명하고, 두 명의
퍼포머가 연습실에서 서로 의견을 주고받으며 조각적 춤의
내용을 채워 가는 리허설 장면을 비디오로 기록해 이 또한

64. 우시야마 미츠루, 「최승희 작품 해설」, 『불꽃: 1911-1969, 세기의 춤꾼
최승희 자서전』(서울: 자음과모음, 2006), 183.

「습작」이라고 일컫는다.(도판 180, 181쪽) 이처럼 문서로만 남은 최승희의 「습작」(1935)이라는 '과거의 형식'은 조각과 비디오로 현실화된 남화연의 「습작」(2020)이라는 '현재의 내용'과 변증법적인 관계를 이룬다. 최승희가 조선의 춤을 바탕으로 창작한 최초의 작품 「에헤라 노아라」(1933)와 남화연이 이번 개인전을 위해 한 명의 퍼포머와 함께 마련한 퍼포먼스 「에헤라 노아라」(2020)도 같은 관계를 형성한다.(도판 182쪽) 1930년대의 최승희가 「에헤라 노아라」 공연 중에 취한 여러 동작이 전시장 한쪽 벽면에 사진으로 전시되고, 전시 기간 동안 퍼포머가 그 주위를 돌며 자신의 음성과 신체로 사진과 사진 사이의 침묵과 심연을 채워 2020년의 「에헤라 노아라」를 겹쳐 놓는다.

결국 남화연의 이번 개인전 『마음의 흐름』은 최승희와 남화연이 시대의 격차를 뛰어넘어 편지를 서로 주고받으며 펼치는 듀엣 공연으로 여겨질 수도 있다. 이런 관점이 싱글 채널 비디오 작업 「세레나데」에서 간결하게 제시된다. 최승희의 무용 동작을 담은 사진들과 한 퍼포머가 춤추는 동영상이 스크린 위에서 교차 편집되어 있다. 그리고 간헐적으로 공이 낙하와 반동을 반복하다가 멈추고, 이윽고 다시 낙하와 반동을 재개하는 장면이 삽입된다. 기록으로 굳어진 과거의 동작은 현재의 퍼포머에게 건네져 재활성화되고, 그렇게 깨어난 현재의 몸짓은 다시금 과거의 정지된 동작으로 귀환한다. 이러한 기록과 해석의 순환 운동은 공이 바닥에 떨어지고 튀어 오르기를 거듭하듯이 특정한 박자와 리듬으로 시대의 격차를 넘나들며 어떤 궤도를 만들어 낸다. 그 궤도가 최승희와 남화연의 듀엣이 펼쳐지는 무대일 것이다.

3. 아카이브

남화연은 이번 개인전에서 최승희에 대한 탐구에서 비롯된

작품들뿐만 아니라 그 과정에서 수집하고 분류한 문서와 사진 등의 자료들도 함께 보여 준다. 그가 꽤나 긴 시간에 걸쳐 진행해 온 아카이브를 전시에 포함시킨 것이다. 앞서 언급한 우시야마 미츠루의 「마음의 흐름」에 관한 평문, 최승희의 공연 사진과 기사가 실린 신문과 잡지, 최승희에 관한 단행본에 실린 사진 자료, 1959년에 작성된 재일본 한인 북송에 관한 협정문, 팸플릿, 최승희가 1958년 집필한 무보집 『조선민족무용기본』의 판본들, 최승희의 스승 이시이 바쿠의 에세이, 최승희가 쓴 편지 등이 전형적인 아카이브의 형태로 진열되어 있다. 그것들은 최승희라는 춤추는 신체, 역사적 신체의 궤도를 추적하기 위한 지표들인 것이다.

그런데 자세히 들여다보면 이 아카이브는 퍽 이질적인 성격을 띤다. 이는 단지 무용가 최승희에 관한 기록으로만 이뤄진 아카이브가 아니다. 우선, 남화연의 2014년 설치 작업 「마음의 흐름」의 기록 사진이 최승희의 자료들과 동등한 자격으로 진열되어 있다. 앞서 언급했듯이 이 설치 작업은 남화연이 최승희에 관한 자료를 바탕으로 작가적 상상력을 덧붙여 포스터, 드로잉, 오디오 등의 매체를 활용해 설치한 작업이다. 최승희의 기록뿐만 아니라 그 기록을 탐구하고 해석한 남화연의 행위까지 함께 아카이브되어 있는 것이다. 이번 개인전을 구성하는 여러 파트 중 '지혜, 나예, 령은'이라는 이름의 파트는 또 어떠한가? 이 세 명의 인물은 남화연이 최승희에 관한 퍼포먼스, 비디오 등 여러 작업을 만들 때 함께 협업한 퍼포머들이다. 이번 전시에 공개된 「세레나데」나 「습작」 같은 비디오 작업, 전시와 연계된 퍼포먼스 「에헤라 노아라」, 또는 2019년 베니스 비엔날레 한국관에서 선보인 비디오 작업 「반도의 무희」(2019)에 등장하는 퍼포머들이 바로 '지혜, 나예, 령은'이다. 이들이 연습실이나 전시장에서 최승희의 드문 기록들을 토대로 춤 동작들을 상상하고 해석하고 연습하는 여러

순간을 담은 사진들이 보란 듯이 아카이브의 어엿한 한 파트를 차지한다. 더 나아가, 우리가 전시의 출품작 전체를 속속들이 들여다보지 않으면 좀처럼 그 의미를 헤아리기 어려운 사진들, 예컨대 남화연이 최승희의 흔적을 찾아 일본에 방문했을 때 지나간 거리와 멀리 보이는 축구하는 학생들의 사진, 교토의 한 미술관에서 본 항아리의 도판도 아카이브의 한 파트를 이룬다.

그러므로 이것은 최승희에 관한 기록의 아카이브일 뿐만 아니라 그 기록을 아카이브하는 행위의 아카이브이기도 하다. 과거의 정적인 기록들 사이의 침묵과 어둠을 적극적으로 깨우고 밝히는 아카이브인 것이다. 타원의 궤도를 긋는 동적인 행위가 타원의 정적인 형태로 누적되는 것과 마찬가지로, 최승희의 아카이브를 구성하는 행위가 최승희의 아카이브로 누적되는 것이다. 이러한 '수행적 아카이브'가 정당화되는 까닭은, 아카이브의 대상이 되는 최승희가 탁월하게 춤추는 신체, 박자와 리듬에 따라 움직이는 신체이기 때문이다. 최승희의 몸짓은 물론 동작으로 분석되고 무보로 기록되지만 결국에는 반복적으로 수행되어야 하는 것이다. 벌들의 궤도는 8자로 환원되지만 꿀의 위치를 전달하기 위해서는 날갯짓으로 8자를 그려야 한다. 핼리 혜성의 궤도는 타원형이지만 그것은 정적인 기하학적 도형에 그치는 것이 아니라 반복적으로 주파해야 할 트랙이다. 최승희를 아카이브한다는 것은 과거의 자료들을 수집하고 분류하는 데 그치지 않고, 그것들이 세우는 드문드문한 이정표를 따라 움직임과 멈춤을 조직하는 신체의 수행성을 포함하는 것이어야 한다. 이런 아카이브의 공간 속에서 현재가 과거의 바닥까지 떨어졌다 다시 튀어 오르기를 반복하는 '탄력'을 획득할 수 있을 것이다. 또는 과거가 현재의 수면까지 차올랐다 다시 가라앉기를 반복하는 '부력'을 얻게 될 것이다.

4. 바다

춤은 규칙이나 패턴을 따르는 동작이다. 그러면 사물의
움직임은 어떻게 춤이라는 특정한 움직임이 될 수 있는가? 먼저,
기존의 움직임에 새로운 움직임을 담아냄으로써 특정한 박자와
리듬을 '쌓는' 방법이 있다. 아니면, 기존의 움직임을 일부 덜어
냄으로써 특정한 박자와 리듬을 '깎는' 방법이 있다. 남화연의
작업은 후자의 방법을 따라 춤추는 신체를 만들어 내는 듯하다.
즉, 움직임에 멈춤을 가함으로써, 움직임과 멈춤을 맞세움으로써
분절된 춤 동작을 드러내는 듯하다. 이번 개인전에서 남화연은
유토로 빚은 멈춤의 「습작」과 비디오로 담은 두 퍼포머의
움직임의 「습작」을 맞세워 최승희의 「습작」(1935)을 움직임과
멈춤의 대립과 공존으로 재구성, 재해석한다. 또한 전시와
연계된 퍼포먼스 「에헤라 노아라」도 퍼포머의 움직임이
펼쳐지는 배경에 최승희의 「에헤라 노아라」(1933)에서 가져온
멈춰진 동작 사진을 설치함으로써 움직임과 멈춤의 변증법적
관계를 부각시킨다. 이보다 앞선 2012년 남화연이 최승희를
주제로 처음 선보인 퍼포먼스 「이태리의 정원」에서도 정지된
사진 이미지를 배경에 영사하여 퍼포머들의 움직임과 대비를
만들어 냈고, 퍼포머들의 연속된 동작만큼이나 동작의 멈춤이
퍼포먼스의 상당한 비중을 차지하고 있었다. 또한 퍼포먼스의
사이사이 암전의 시간을 배치하여 공연의 흐름 자체를 움직임과
멈춤이 교차하는 춤처럼 구성했다.

　　이러한 맥락에서 우리는 남화연이 비디오를 작업의 매체로
활용하는 방식에 대해 생각해 볼 수 있다. 그에게 비디오는
신체의 무빙 이미지를 시각화하기 위한 매체이기보다는 무빙
이미지에 사진, 조각, 회화 같은 스틸 이미지를 맞세우는, 다시
말해 움직임에 멈춤을 도입하여 이미지 자체의 리듬과 박자를
만들어 내는 매체로 보인다. 즉, 그에게 비디오는 이미지의
안무를 구현하는 도구인 것이다. 앞에서 이미 언급한 바 있는

그의 이번 개인전 신작 「세레나데」가 잘 보여 주듯이, 비디오는 퍼포머의 움직이는 신체와 사진의 멈춰진 신체를 하나의 동일한 스크린 평면 위에 교차시킬 수 있는 매체이다. 전시된 또 다른 비디오 작업 「칠석의 밤: 아카이브」(2020)는 퍼포머의 움직이는 이미지에 텍스트의 정적인 평면을 끼워 넣음으로써 문자의 정지와 신체의 운동을 한 스크린 내에서 대립시킨다. 비디오는 정지된 이미지에 영혼을 불어넣어 움직임을 창출하는 매체가 아니라 기존의 움직이는 이미지에서 움직임을 덜어 내어 지연된 이미지, 정지된 이미지를 추출하는 매체인 것이다.

이번 남화연 개인전에서 어떻게 보면 가장 이질적인 요소라고 할 만한 「사물보다 큰」이라는 4채널 비디오 작업은 작가가 춤-편지라는 화두를 시각화하는 데 있어서 비디오라는 매체를 어떻게 활용하는지 적확하게 보여 준다.(도판 183쪽) 이 작업에는 춤추는 신체가 나오지 않는다. 또한 최승희에 대한 언급도 최소화되어 있다. 그저 최승희가 여러 차례 바다를 건너 미국으로, 유럽으로, 중국으로, 북한으로 여행한 사실만이 짤막하게 언급될 따름이다. 언급된 대상이 세계를 누빈 반도의 무희 최승희라기보다는 마치 바다에 실려 이리저리 떠돈 한 통의 편지처럼 여겨질 정도이다. 이 작업에서는 남화연이 일본에서 연구 조사를 수행할 때 촬영을 맡은 일본인 친구 히로후미가 남화연에게 보낸 네 통의 편지, 그리고 그에 대한 남화연의 긴 답장이 러닝 타임 내내 보이스 오버로 흘러나온다. 남화연의 작품들 속에서 꽤 빈번한, 편지라는 형식이 이 작업의 뚜렷한 한 축을 이룬다. 바닷가에 사는 히로후미는 자기가 경험한 그날그날의 바다에 대한 소회를 한국의 남화연에게 덤덤히 전달한다. 남화연의 답장은 19세기 프랑스의 사실주의 화가 쿠르베의 일화, 미술관에서 본 화첩, 박물관에서 본 항아리 등 바다와 다소간 연관 있는 몇 가지 이야기를 담고 있다.

편지의 내용보다 주목할 만한 것은 네 개의 스크린에

펼쳐지는 바다의 이미지들이다. 히로후미가 살고 있는 오늘날 일본의 바닷가 풍경, 쿠르베가 그린 풍랑의 이미지, 화첩 속에 재현된 바닷가의 정자 등 다양한 시대와 장소의 바다가 스크린에 재현된다. 한 스크린에서 출렁이는 바다가 재생되면, 다른 스크린의 바다 이미지들은 정지된다. 출렁이는 바다가 정지하면, 또 다른 스크린의 바다가 출렁이기 시작한다. 이런 식으로 바다는 네 개의 스크린을 오가며 움직임과 멈춤을 반복한다. 아니면, 오늘날의 일본 바닷가에서 히로후미가 맞닥뜨렸을 거센 풍랑이 150년 전 한차례 솟아오르고 꺼졌을 파도의 회화 이미지와 나란히 놓이기도 한다. 이런 식으로 움직임과 멈춤을 반복하는 여러 시공간의 바다 이미지가 비디오라는 매체를 통해 네 개의 스크린을 끊임없이 채운다. 남화연은 히로후미에게 보내는 답장에서 "바다의 깊은 바닥에는 1000년 이상 나이를 먹은, 움직이지 않는 오래된 물"이 가라앉아 있다는 이야기를 전한다. 파도의 움직임과 심해의 멈춤 사이의 상호 작용은 춤의 정의와 부합한다. 어쩌면 이 작업에서 유일하게 춤추는 신체는 바다뿐일지도 모르겠다.

5. 병 속의 편지

바다의 무빙 이미지와 스틸 이미지를 응시하면서 히로후미와 남화연 사이의 편지를 듣다 보면, 이들의 편지가 바다를 매개로 오간 '병 속의 편지'가 아닌가 하는 생각이 든다. 이런 가설에 무게를 실어 주기라도 하듯, 이 작업은 바닷가에서 깨진 병 조각을 주워 햇빛에 비춰 보는 장면으로 끝난다. 바다는 병 속의 편지의 발신인과 수신인을 이어 주는, 비디오와 같은 하나의 매체다. 바다는 변증법적 매체이다. 그 안에서 표층의 움직임과 심층의 멈춤이 서로 대립하고 공존하기 때문이다. 안타깝게도 병이 깨졌으니 편지는 유실됐다. 그러나 비록 파편뿐일지언정 '병 속의 편지'라는 형식은 여전히 남아 있다. 남화연은 그

불완전한 과거의 형식을 상상한다. 그리고 작가의 해석으로 유실된 편지의 내용을 채운다. 생각해 보면 최승희의 춤추는 신체는 처음부터 내용이 유실된 깨진 병이었는지도 모른다. 역사는 동일한 그의 춤사위를 끊임없이 새로운 내용으로 채워 왔다. 그것은 동양인에게 서구적인 몸짓이었고, 서양인에게 이국적인 동방의 춤이었고, 어느 때에는 제국주의에 아첨하는 교태였고, 또 어느 때에는 한국 현대 무용의 위대한 시작이었다. 뭐라고 규정하든 간에 최승희라는 역사적 신체는 그것을 초과하고 그것으로부터 이탈한다. 즉 '사물보다 큰' 몸짓인 것이다. 깨진 병 조각 저편으로 바다는 끊임없이 요동친다. 또는 깊숙한 곳에서 1000년 넘게 칠흑 같은 포즈로 침묵하고 있다.

남화연, 「궤도 연구」, 2018.

————— 178쪽

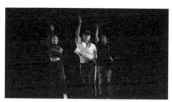

남화연, 「약동하는 춤」, 2017.

————— 179쪽

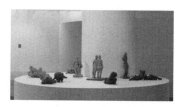

남화연, 「습작」, 2020.

————— 180쪽

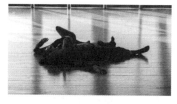

남화연, 「습작」, 2020.

————— 181쪽

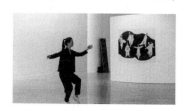

남화연, 「에헤라 노아라」, 2020.

————— 182쪽

남화연, 「사물보다 큰」, 2019-2020.

————— 183쪽

4장 평면의 마음

안개 속의 풍경
— 윤대희론

　　　　　　　　불안은 짙은 안개 속에서 겪게 되는
감정과 같다. 불안은 사방에서 우리를 위협하고 옥죄는
듯하지만 아무것도 아니고 어디에도 없는 것에 대한 감정이다.
하이데거는 불안과 공포를 구별한다. 공포는 언제나 어떤
규정된 외부 대상에 대해서 느끼는 두려움의 감정인 반면,
불안은 특정한 대상 없이 생겨나는 낯선 감정이라는 것이다.
공포는 그 대상을 제거하거나 하다못해 짐짓 외면함으로써
극복할 수 있는 감정이지만, 불안은 애초부터 아무것도 아니고
어디에도 없는 것에서 기인한 감정이기에 어찌해 볼 도리가
없는 근본적인 감정이다. 불안은 윤곽이 뚜렷한 형상보다는
정확히 형용할 수 없는 색조에 가깝다. 또는 아예 시각이
배제된 기괴한 음조에 가깝다. 더 정확히 말하자면 아무리
귀를 틀어막아도 소용없는 지독한 이명에 가까운 것이다.
대다수의 사람들은 이런 불안의 감정 상태를 견디지 못한다.
그래서 불안을 어떤 특정한 대상에 대한 공포로 자꾸 치환하려
든다. 불안이라는 인간의 근본 감정을 공포라는 부차적인
감정으로 기꺼이(!) 오인하는 것이다. 자기 자신의 근본 감정과
직면하기를 한사코 보류하는 것이다. 이런 자기기만에 맞서
불안을 직시하려는 작가 중의 한 명이 윤대희다.
　　2014년 이후로 윤대희는 줄곧 불안이라는 주제에 매달려
왔다. 회화와 드로잉을 막론하고 그의 작품 속 존재자들은
하나같이 집 밖을 떠돈다. 간혹 임의의 실내 공간에 머물러
있기도 하지만 그곳은 안온한 도피처를 상징하는 집의 모습과는
거리가 한참 멀어 보인다. 그들은 결코 집 안에 안주하지

못한다. 심지어 돌아갈 집 자체가 없는 것으로 보인다. 그 '홈리스'가 내던져진 집 밖의 세계는 어떠한가? 그곳은 거리도 아니고 광장도 아니다. 그곳은 그 어디도 아니다. 장소가 되지 못한 텅 빈 공간일 따름이다. 집 없는 인간이 깊은 밤안개 속에 내던져진 형국이다. 윤대희가 그리는 집 밖의 세계는 그저 아무것도 아닌 공간이다. 그리고 그 무(無)의 공간에서 특정할 수 없는 불안의 정조가 자라난다. 그렇다, 자라난다. 딱히 규정되지 않은, 차라리 아무것도 아닌 불안의 정조가 자라난다. 윤대희의 그림에서 그 정조는 때로는 기괴한 식물의 형상을, 때로는 느닷없는 뿔의 형상을, 또 어떤 때는 덩그러니 놓인 돌탑이나 정체를 알 수 없는 덩어리의 형상을 빌려서 나타난다. 가시가 돋친 음산한 느낌의 식물, 저주의 뭇이 솟아난 듯한 그로테스크한 뿔, 간절한 소망으로 쌓아 올려 오히려 불안을 방증하는 듯한 돌탑, 뭔지 모를 불길한 기운을 지닌 덩어리가 모두 불안 감정을 은유하는 것이다.

그러나 이 형상들 그 자체에 불안 감정의 본질이 담긴 것은 아니다. 앞서 말했듯이 불안이란 아무것도 아니고 어디에도 없는 것에서 생겨나는 감정이기에 정확하게 규정된 대상으로는 직접적으로 표현될 수 없기 때문이다. 이 형상들이 간접적인 방식으로나마 공통적으로 보여 주는 것은 바로 '자라난다'는 현상이다. 즉 불안이라는 감정, 이 실체 없는 감정이 가중되는 현상이다. 물론 음산한 잎사귀를 틔우는 것은 식물이고, 가차 없이 솟아나는 것은 뿔이고, 아슬아슬하게 높아져 가는 것은 돌탑이고, 계속 몸집을 불리는 것은 덩어리이다. 그러나 불안과 관련하여 우리는 식물, 뿔, 돌탑, 덩어리 같은 주어를 생략한 채 외따로 쓰인 '자라난다'라는 술어를 떠올려야 한다. 윤대희의 몇몇 드로잉의 제목인 '자라난다'는 주어가 누락된 불완전한 문장이 아니다. 그 자체로 충족적인 불안의 명제다. 또는 더 정확한 명제로는 윤대희의 또 다른 대형

드로잉 「자라난다자라난다자라난다」(2015)를 들 수 있다.(도판 184쪽) 주어 없는 두려운 움직임이 야기하는 불안은 띄어쓰기 없이 나열된 동사가 보여 주는 것처럼 빠져나갈 도리가 없는 옥죄임의 감정이기 때문이다.

애석하게도 주어 없는 동사를 그린다는 건 불가능한 일이다. 그것은 그 누구도 체셔 고양이가 사라지면서 남긴 웃음을 그릴 수 없는 것과 마찬가지다. 얼굴 없는 웃음을 그릴 수 없는 것처럼, 아무것도 없는 자라남을 화면 위에 펼쳐낼 수는 없는 것이다. 그래서 윤대희는 우회의 전략을 구사한다. 즉 불안 감정 자체가 아니라 그 감정에 사로잡힌 자아가 세계와 조우하는 풍경을 그리는 것이다. 안개 그 자체가 아니라 자아가 목격하는 '안개 속의 풍경'을 그린다. 안개 속에서 자기 자신과 대면하는 순간을 화면에 옮기는 것이다. 그러나 이런 전략을 구사할 때에도 언제나 방점은 어떻게 우회적으로라도 '안개' 즉 '불안'을 시각화할 수 있느냐에 놓여야 한다. 실체가 없는 안개, 즉 불안 그 자체를 형상화하는 게 원리상 불가능하다 하더라도 그것을 고집스럽게 추구하는 것은 예술의 고유한 자유이자 권리이지 않은가. 그 불가능으로 다가서기 위해 윤대희가 선택한 변화의 과정은 다음과 같다.

먼저, 윤대희는 회화와 드로잉을 병행해 왔으나 2016년을 전후하여 드로잉에 전념하는 태도를 보인다. 그의 세 번째 개인전 『덩어리—크게 뭉쳐진 덩이』(갤러리 밈, 2016)에서 선보인 작업들은 모두 종이 위에 목탄으로 그린 드로잉이었다. 이것은 작품의 구성 요소에서 채도를 제거하려는 시도로 읽힌다. 명도만으로 작품을 구성함으로써 짙음과 옅음을 오가는 선으로 불안의 정조를 화면에 채워 나간다. 옅은 명도의 목탄으로 수차례 덧칠한 화면은 자욱한 안개 속을 연상시키고, 짙은 명도의 목탄으로 빽빽이 채운 화면은 칠흑 같은 어둠 속과도 같다. 더군다나 작가는 목탄으로 어떤 형상의 윤곽선을

정확하게 표현하기는커녕 손으로 문질러서 뚜렷하게 포착되지 않는 무정형의 분위기로 작품 전체를 채운다. 그는 이따금 작품의 공간을 '섬'이나 '그림자숲'이라고 명명한다. 이때 섬이든 숲이든 상관없이 그곳은 어떤 특정 장소를 가리키는 것이 아니라 작가가 불안 감정에 의해 내던져진 텅 빈 세계의 다른 이름이다.

다음으로, 윤대희의 작업은 불안의 인물화에서 점차 불안의 풍경화로 이행해 왔다. 2014년 무렵의 그의 작품들을 보면 화면의 대부분을 인물의 형상이 채운 경우가 다반사다. 전신을 그리든 상반신을 그리든 얼굴만을 그리든 간에 상관없이 화면에서 인체의 형상이 차지하는 비율이 압도적이었다. 형상이 비대해지고 강조될수록 배경은 더욱 협소해지고 후퇴할 수밖에 없다. 이렇듯 2014년의 드로잉과 회화가 안개 속의 '자아'에 집중했다고 한다면, 그 이후의 작업들은 오로지 종이 위에 목탄만을 가지고 안개 속의 '풍경'을 그려 내기 시작한다. 형상보다 배경이 강조되기 시작한 것이다. 인체의 형상이 눈에 띄게 축소되기 시작하고, 그 형상이 내던져진 세계의 풍경은 점점 더 큰 지분을 얻기 시작한다. 불안을 야기하는 안개가 자욱한, 역설적으로 텅 빈 세계가 그만큼 더욱 강조되는 것이다.

끝으로, 윤대희의 작업 속에서 불안을 겪는 인간 형상은 분열의 양상에서 고립의 양상으로 변해 간다. 불안을 다루는 그의 초기 작업을 보면 화면 속 인물들이 하나같이 분열의 상황에 놓여 있음을 알 수 있다. 하나의 신체에 여러 개의 얼굴이 덕지덕지 붙어 있는 드로잉, 수많은 균열로 왜곡된 얼굴을 그린 드로잉, 하나의 얼굴 안에 여러 작은 얼굴들이 박혀 있는 회화, 하나의 신체에 정체를 알 수 없는 유기적이거나 비유기적인 대상들이 보철처럼 들러붙어 있는 회화 등이 이 시기의 작업을 대표하는 이미지들이었다. 그러나 불안은 인간을 분열시키기보다는 고립시킨다. 무(無)의 세계에 내던져져

오로지 자기 자신과 대면한 인간은 분열이 아니라 고립을 겪는 것이다. 윤대희가 회화를 (당분간) 거두고 드로잉에 매진하게 된 계기도 이런 깨달음과 무관하지 않아 보인다. 회화의 다양한 색채가 분열의 주체를 드러내기에 적합한 반면, 고립의 주체를 표현하기엔 무채색의 드로잉이 더욱 어울릴 것이기 때문이다. 그리하여 그의 드로잉 속 인물은 단순해지고 텅 빈 무표정한 얼굴로 제시된다.

요컨대, 윤대희는 불안과 고립의 세계를 목탄 드로잉으로 그려 낸다. 그의 작업은 곧 그가 자기 자신과 부단히 대면하는 과정과 같다. 그러나 그가 기꺼이 떠맡는 고립이 결코 부정적이지 않은 까닭은 그 고립을 이끌어 내는 불안이라는 감정이 인간의 보편적이고 근본적인 감정이기 때문일 것이다. 작가와 마찬가지로 우리는 모두 텅 빈 세계 속에 내던져진 듯한 감정을 공유하고 있지 않은가? 최근 윤대희는 자신의 경험에 더욱 충실한 불안의 풍경을 그려 내려 한다. 이때의 경험이란 의식적, 무의식적, 신체적 경험을 모두 아우르는 것이다. 불면의 경험(「불면의 밤」, 도판 184쪽), 그러다가 토막 같은 잠을 청하는 와중에 찾아온 불안한 꿈의 경험(「그날 밤」 연작), 불안에 사로잡힌 결과로 발생하는 신체의 징후(「몇 움큼의 덩어리」, 도판 185쪽) 등이 그의 드로잉의 내용이 된다. 불안의 세계의 풍경은 동시에 내면의 풍경이자 더 나아가 내장의 풍경이기도 한 것이다. 작가는 불면을 견디고 불안을 감내하며 기어코 가닿을 수 있는 데까지 걸음을 내딛을 것이다. 안개 속을 헤치며.

윤대희, 「자라난다자라난다자라난다」, 2015.
—————————————— 184쪽

윤대희, 「불면의 밤」, 2016.
—————————————— 184쪽

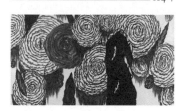

윤대희, 「몇 움큼의 덩어리」, 2016.
—————————————— 185쪽

개와 늑대의 시간
— 양유연론

　　　　　　　누군가는 우리가 불신이 팽배한 사회에
살고 있다고 말한다. 또 누군가는 우리가 맹신이 창궐한 사회에
살고 있다고 말한다. 당신을 지그시 응시하는 저 사람이 벗인지
적인지 도무지 결정하기가 쉽지 않다. 당신에게 다가서는 여러
손들은 당신을 어루만지려는 것도 같고 당신을 낚아채려는 것도
같다. 각종 매체는 누구든 각광받는 스타가 되어 갈채를 받을
수 있다고 떠들어 댄다. 그러나 사나운 눈초리를 희번덕거리는
온갖 감시 시스템은 누구든 범죄자가 되어 색출의 대상이
될 수 있다고 으름장을 놓는다. 당신을 비추는 저 불빛은
영광의 스포트라이트인지 추궁의 서치라이트인지 도저히
판단할 수가 없다.(도판 186쪽) 그렇다고 칠흑 같은 어둠 속에
잠기자니 그곳이 안온한 도피처인지 망각과 낙오의 심연인지
아리송하기만 하다. 신자유주의적 자본이 맹위를 떨치는
시대에 우리 모두는 쇼윈도에 전시된 상품과도 같다. 그러나
우리가 흠모와 매혹의 대상으로 격상할지 혐오와 공포의
대상으로 전락할지 종잡을 수가 없다. 쇼윈도의 마네킹처럼
길함과 흉함이 합의점을 찾지 못한 상태가 오늘날 당신이
처한 상태이다. 요컨대 이곳은 과잉과 결핍이 서로 화학적으로
뒤섞여 균형을 이루는 데 실패한, 단지 물리적으로 뒤엉켜 있을
뿐인 불확실성의 도가니다. 이것이 양유연이 바라본 세계의
모습이다.
　　　이 극단적인 불확실성의 세계를 형상화하기 위해 양유연은
기존의 작업과 다른 여러 형식상의 변화를 꾀하고 있다. 먼저
그가 그리는 종이의 변화를 들 수 있다. 한동안 장지(壯紙)만을

고집하며 회화를 그려온 양유연은 최근 몇몇 작품을
순지(純紙)에 그리기 시작했다. 두껍고 질긴 장지보다 얇고
연한 순지가 때때로 그의 착상을 실현하기에 더 유용하다고
판단한 것이다. 장지가 그 위에 옅은 채도의 물감을 수차례
쌓아 올려 두터운 화면의 질감을 만들어 내기에 적합한
종이라면, 장지보다 더 흡수력이 강한 순지는 그 밑으로 물감을
끌어당기기에 더 적합한 종이다. 순지에 내려앉은 물감은
종이의 표면을 파고들어 쉽사리 그 이면에까지 다다른다.
그리하여 순지에 가닿는 붓질은 종이의 표면뿐만 아니라 그
이면에까지 지나간 흔적을 남긴다. 순지의 이런 특징을 염두에
둔 양유연은 종이의 표면에 붓질을 하면서 그 이면의 효과를
기대한다. 또는 종이의 이면에 붓질을 하면서 그 표면의 효과를
기대한다고 말해도 상관없다. 어차피 표면과 이면의 구별이란
본질적이기는커녕 우연적이고 인위적인 것에 불과하기
때문이다. 당신이 종이의 한쪽 면을 표면이라고 규정하는 순간,
다른 한쪽 면은 예외 없이 이면이 되어 버리는 것이다.

　　양유연이 순지의 표면과 이면을 모두 작업의 대상으로
끌어들이는 것은, 표면과 이면의 작위적인 이분법이 불신과
맹신의 극단적인 이분법과 그리 달라 보이지 않기 때문이다.
표면과 이면의 구분이 순지를 뒤집는 순간 금세 뒤바뀌어
버리듯이, 맹신은 사소한 계기로 그 마음이 돌아서면 순식간에
혹독한 불신으로 바뀌어 버린다. 극단의 감정은 마치 종이를
뒤집듯 쉽사리 뒤바뀌는 것이다. 불신과 맹신이든, 매혹과
혐오든, 낙관과 비관이든 상관없이 어떤 감정의 과잉과
결핍은 그것이 모두 맹목적인 극단의 상태에 다다르면 서로
희한하게 닮게 된다. 지독한 어둠만큼이나 과도한 빛도 눈을
멀게 만드는 것이다. 양유연이 순지에 그린 회화에서도 역시
표면과 이면이 매우 닮아 있다. 다만 좌우가 반전되어 있고
붓질이 직접 닿은 면의 이미지가 다른 면의 그것보다 더

촘촘하고 뚜렷할 뿐이다. 두 이미지는 표면과 이면이라는
엄격한 대립 관계를 형성하는 듯하지만 그 내용은 실상 매우
유사한 것이다. 그중 어느 면을 표면으로 삼느냐에 따라 다른
면은 과잉된 또는 결핍된 이면의 신세를 면할 수 없다. 과잉과
결핍의 양자택일적 기로 앞에서 우리는 성마른 판단을 유보할
수밖에 없다. 역시나 불확실성의 세계와 맞닥뜨리게 되는
것이다.

　　양유연은 이런 불확실성을 강조하기 위해서 순지를 사용한
작품을 전시하는 형식에서도 변화를 꾀한다. 회화를 전시하는
전통적인 방식, 즉 회화를 벽에 밀착시켜 감상에 적당한
높이에 걸어 두는 방식에서 벗어나 전시장의 허공에 매달아
양면을 모두 노출시키는 방식을 시도한 것이다. 더불어 밝은
조명을 전시장 한편에 설치하여 이렇게 매달린 회화의 한쪽
면을 비춘다. 회화를 마치 조명 앞에 놓인 스크린처럼 설치한
것이다. 이렇듯 조명과 회화와 관객 사이의 복합적인 거리를
확보함으로써 양유연은 원근법의 환영적인 삼차원이 아니라
전시 공간이라는 실재적인 삼차원을 회화와 결합시킨다. 즉
관객이 적당한 위치에 서서 정면을 관조하는 회화가 아니라
실재로 공간을 이동하면서 모든 측면을 체험하는 회화를 연출한
것이다. 또한 이렇게 제시된 양유연의 스크린·회화는 얇고 연한
순지를 사용한 까닭에 불투명과 투명 사이의 어딘가에 놓인
반투명의 속성을 띠게 된다. 빛의 반사와 투과가 뒤섞인 독특한
효과를 자아내는 것이다. 반투명의 회화는 표면과 이면의
불확실성을 배가시킨다. 조명의 이편과 저편 중 어느 곳에서
보이는 화면이 회화의 표면인가? 우리는 어느 곳에서 이 회화를
감상해야 하는가? 어느 면을 불신해야 하며 어느 면을 맹신해야
하는가? 이 정답 없는 질문 앞에서 우리는 하릴없이 작품의
주위를 맴돌며 성마른 판단을 유보할 수밖에 없다. 역시나
불확실성의 세계와 맞닥뜨리게 되는 것이다.

사실 불확실성의 세계와 맞닥뜨리게 되는 것은 오늘날 끊임없이 부정되고 소거되는 경험이다. 과열된 경쟁과 가속화된 시간으로 점철된 극단의 자본주의 사회는 신속하고 확실한 판단을 강요하기 때문이다. 오늘날은 무엇을 맹신할지 불신할지, 누구를 벗으로 삼을지 적으로 내칠지 순식간에 결정해야 하는 시대이다. 판단의 진정성은 나 몰라라 하는 시대이다. 일단은 불확실성 자체를 어떻게든 몰아내야 한다고 다그치는 시대이다. 불확실성을 그 자체로 응시하고 사유하는 것은 소외와 낙오로 전락하는 지름길이라고 올러대는 시대이다. 그렇다면 이 광란의 질주를 되돌아볼 계기를 마련하기 위해서는 이렇게 탈락한 불확실성의 세계를 다시금 소환해 내는 것이 절실한 시대이다.

양유연의 지난 작업들에서 그가 소환해 내던 것은 주로 특정한 대상의 불확실성이었다. 예컨대 위안과 위협을 동시에 가하는 듯한 보름달의 모습, 불확실한 의미를 띤 얼굴이나 손 등 신체의 부분을 클로즈업한 모습, 빛과 어둠 속에서 각기 다른 얼굴을 드러내는 공장의 굴뚝 등이 그러한 대상들이었다. 최근의 작업에 등장하는 마네킹의 낯선 모습도 역시 불확실성을 띤 특정한 대상에 속한다고 볼 수 있다. 이런 경우, 그의 회화의 배경은 대개 단일한 색조를 띤 단일한 방향의 붓질로 채워지는 경우가 많았고, 클로즈업된 신체의 부분이 등장할 때는 배경 자체가 거의 사라지는 경우도 드물지 않았다. 물론 배경의 색조가 회화의 정서를 형성하는 데 어느 정도 일조하는 바가 있었겠지만, 대상에 들인 관심에 비해 배경의 회화적 역할이 상대적으로 미비했던 것이 사실이다. 그런데 최근 몇몇 회화에서 그가 배경을 처리하는 방식을 보면 기존의 일관된 붓질과 달리 다양한 형태의 붓질이 시도되고 있음을 알 수 있다.(도판 187쪽) 뭉개진 붓질이나 다양한 방향의 붓질이 배경을 처리하는 데 적극적으로 활용되고 있는 것이다.

배경이 대상 못지않게 고유한 회화적 존재감을 지니게 된 것이다. 화면에 묘사된 손의 흉터, 달의 무수한 분화구, 낡은 건물의 벗겨진 외벽만큼이나, 배경의 공간도 자기만의 '살갗'을 지니게 된 것이다. 심지어 가장 최근에는 특정한 대상 없이 빛과 어둠만이 자리한 텅 빈 공간의 질감을 표현한 회화들도 시도되고 있다.(도판 188쪽) 아마도 이런 변화는 양유연이 소환해 내는 불확실성이 단지 특정한 대상들에 국한된 것이 아니라 그것들을 모두 아우르는 공간과 환경의 모습이라는 사실을 강조하기 위함일 것이다.

요컨대, 불신과 맹신, 벗과 적, 빛과 어둠, 서치라이트와 스포트라이트, 매혹과 혐오 등 양유연의 회화를 가로지르는 이분법적 대상들은 외관상으로는 서로 대립하는 것처럼 보이지만 그에 못지않게 어떤 공통점을 지닌다. 그것은 그 양편이 모두 극단의 형태를 띤다는 점이다. 불신과 맹신은 모두 사태의 진상으로부터 등을 돌려 버리는 태도이며, 벗과 적의 이분법은 결국 무조건적인 배타성으로 귀결될 뿐이고, 눈부신 빛과 냉정한 어둠은 모두 눈앞의 현상을 직시하지 못하게 만드는 가림막이다. 하나의 극단은 언제나 또 다른 극단과 직접적으로 통하는 법이어서 맹신은 쉽사리 불신으로 돌변하며 벗이 적이 되어 버리는 것도 한순간의 일이다. 갈채나 매도만이 허락된 세계에서 모두가 끊임없이 갈팡질팡할 수밖에 없는 것이다. 극단적 이분법이 야기하는 불확실성에도 불구하고 현대 자본주의의 논리는 역설적이게도 매 순간 더욱더 민첩하고 확실한 판단을 강요한다. 이처럼 가속화된 사회 속에서 우리는 심지어 불확실성을 불확실성으로 받아들일 시간적 여력마저 박탈당한다. 이로 인한 극도의 피로감 속에서 어느새 우리의 모습은 영혼을 잃어버린 허수아비의 그것과 다르지 않게 된다. 인간 같은 마네킹과 마네킹 같은 인간이 한데 뒤엉켜 버리게 되는 것이다. 양유연의 회화는 이 극단의 아수라장을,

불확실성의 폐허를 집요하게 형상화한다. 강요된 판단을 애써 중지시키고 피로 사회의 불확실성을 그 자체로 응시하고 사유하게 만들려는 것이다. 황폐한 영혼을 일깨우는 질문을 던지려는 것이다.

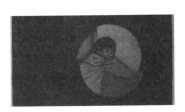

양유연, 「서치라이트」, 2015.
—————————————— 186쪽

양유연, 「붉은 못(사냥)」, 2015.
—————————————— 187쪽

양유연, 「우리는 무엇을 바라보고 있었을까」, 2016.
—————————————— 188쪽

사회적 폭력의 계보학
─ 조원득론

> 괴물과 싸우는 사람은 싸우는 과정에서
> 자기 자신이 괴물이 되지 않도록 주의해야
> 한다. 만일 그대가 심연 속을 오랫동안
> 들여다보고 있으면, 심연도 역시 그대 속을
> 들여다본다.
> ─ 프리드리히 니체, 『선악의 저편』, 1886,
> 제4장, 146절[65]

조원득의 초기작들은 방구석에서 그림을
그리는 작가를 떠올리게 한다. 아마도 그의 한 손에는 붓이,
다른 손에는 거울이 들려 있었을지도 모를 일이다. 먼저,
방구석을 떠올린 까닭은 그의 초기작들이 주로 집 안에서
겪은 개인적인 폭력의 경험과 그 기억에 기반을 두고 있었기
때문이다. 폭력은 사람을 움츠러들게 하고 구석에 내몰리게
만들지 않는가. 다음으로, 거울을 떠올린 까닭은 작가가 몸소
폭력의 현장에 머물렀을뿐더러 다른 당사자들도 전부 가족의
구성원들이었기 때문이다. 그들은 작가의 입장에서 '날 닮은
남자'나 '날 닮은 여자', 또는 '내가 닮은 남자'나 '내가 닮은
여자'일 터이니 거울에 비친 작가 자신의 모습에서 폭력의
가해자와 피해자의 흔적이 모두 발견될 수 있었으리라.

방구석에서 거울을 들고 그리는 회화는 강렬하고 극단적인

65. 프리드리히 니체, 『선악의 저편: 미래 철학의 서곡』, 박찬국 옮김(파주: 아카넷, 2018), 177.

정서를 발산하지만 그만큼 제한적인 전달의 가능성을 띠는 것도 사실이다. 개인의 내밀한 사적인 기억에서 길어 올린 정서의 수직적 깊이는 대개 소통의 수평적 넓이와 반비례하기 때문이며, 거울에 비친 작가 자신(과 그의 가족)의 배타적인 이미지는 관객의 온전한 이입을 좌절시킬 공산이 크기 때문이다. 또한 작가의 가족사에 기반을 둔 회화는 폭력의 가해자와 피해자의 구분을 손쉽게 남성과 여성의 구분으로 환원할 여지도 품고 있었다. 물론 가족과 사회를 불문하고 남성이 여성에게 일방적으로 가하는 폭력은 여전히 엄연한 현실이며 첨예한 문제이지만, 폭력 그 자체는 그보다 더 복합적인 방식으로 성찰되어야 한다. 강자가 약자에게 행사하는 폭력은 단지 성차에만 기반을 두고 있지 않으며 온전히 일방적이지도 않다. 성차의 역학 관계는 정치적, 경제적, 문화적 역학 관계 등과 중층 결정되어 있고, 폭력은 대항 폭력과, 합법적 폭력은 비합법적 폭력과 상호 의존하면서 변증법적 관계를 맺고 있는 것이다.

　　2011년 이래로 조원득의 회화는 폭력의 이런 다층적이고 복합적인 양상을 다루는 방향으로 나아간다. 달리 말하자면 그는 집 밖으로 나서서 보다 넓은 범위의 사회와 공동체에 내재한 폭력성을 화면에 담아내기 시작한다. 자신을 비추던 거울을 들고 방구석을 박차고 나와 집 밖의 모습을 비추기 시작한 것이다. 스탕달이 소설이란 큰길을 가면서 둘러메고 다니는 거울이라고 말한 것처럼,[66] 조원득의 회화는 세상의 길목에 널린 폭력적인 상황을 비추는 거울이 된다. 개인적인 가족사를 벗어난, 사회적인 폭력의 리얼리티가 그의 회화에 이미지로 맺히게 된 것이다. 집 안에서 작가가 방구석에 자리를 잡고 있었던 것처럼, 큰길에 나선 그의 거울은 정작

66. 스탕달, 『적과 흑』, 임미경 옮김(파주: 열린책들, 2013), II, XIX, 492.

사회의 한가운데가 아니라 구석구석을 비추고 다닌다. 때로는
골목의 후미진 모퉁이가, 때로는 담벼락의 모서리가, 때로는
야트막한 산속의 빈터가, 아니면 정확히 어딘지 잘 식별되지
않는 모래밭이나 물가가 그의 회화의 배경이 된다.(도판 189쪽)
사회적 폭력에 의해 움츠러든 존재들이 내몰린 곳, 또는 은밀한
방식으로 사회적 폭력이 저질러지는 곳, 그런 구석진 자리에
작가는 집요하게 거울을 들이민다.

　　조원득이 여섯 번째 개인전 『잘못된 게임』(인천아트플랫폼,
2016)에서 선보인 회화들은 사회의 폭력성에 관한 그의 회화적
성찰이 다다른 장면을 다채롭게 보여 준다. 그의 초기작에
등장한 대부분의 인물들이 여성이었던 것에 반해, 그의
최근작들은 여성 못지않은 수의 남성으로 채워져 있다. 차라리
그의 회화 속 인물들의 성별은 더 이상 중요한 문제가 아니다.
실제로 어떤 인물들은 남성인지 여성인지 확실히 말하기 어려운
외모를 띤다. 성별 이외에도 여러 다른 구별들로 이루어진 사회
속에서는 남성이든 여성이든 경우에 따라 폭력의 가해자가
되기도 하고 피해자가 되기도 한다. 또한 폭력이란 이성 간에만
일어나는 것이 아니고 남성이 남성에게, 여성이 여성에게 가할
수도 있는 것이다. 성별에 상관없이 강자가 약자에게 가하는
폭력이 있다면, 약자가 강자에게 대갚음하는 대항 폭력도 있고,
약자가 자기보다 더한 약자에게 가하는 상대적이고 연쇄적인
폭력도 있다.

　　그렇다고 폭력의 가해자와 피해자를 동일시함으로써
폭력의 현실 자체에 면죄부를 부여하자는 얘기는 아니다.
중요한 것은 사회적 폭력의 이런 복합적인 구조의 원인이
무엇인지를 밝히는 데 있다. 조원득은 오늘날의 사회 시스템
자체가 어떤 불평등한 규칙으로 이루어져 있다는 데에서
차별과 폭력의 원인을 발견한다. 우리는 모두 '잘못된 게임'의
한복판에 내던져져 있는 것이다. 가위바위보를 하면서 상대방이

무엇을 냈는지 뻔히 알면서도 패하는 수를 낼 수밖에 없는 게임(「Rule」), 바늘 없이 실만 있는데 바늘에 실을 꿰어야 하는 과제를 떠맡은 게임(「잘못된 게임」), 이처럼 이미 무게 추가 한쪽으로 기울어진 게임의 규칙이 오늘날의 사회 시스템을 관통하고 있다. 잘못된 규칙이 사회 구성원 각자가 처한 위치에 따라 폭력의 가해자와 피해자를 배분하는 것이다. 이런 배분에 기대어 누군가가 다른 누군가에게 린치를 가하는 상황이 정당화된다.(「잘못된 게임」, 도판 190쪽) 이것이 조원득의 회화가 형상화한 오늘날의 성과사회(成果社會)의 살풍경이다. 이곳은 이기는 자리를 차지하려는 욕망으로 들끓는 곳이며, 지는 자리에 내몰린 자들이 마치 주검처럼 나뒹구는 곳이다.

참으로 아이러니한 것은·이런 불평등한 시스템의 사회가 합리적이고 도덕적인 거죽을 뒤집어쓰고 있다는 사실이다. 사회의 각축전에서 탈락한 듯한 사내가 맨발로 길바닥에 주저앉아 까닭 없이 히죽거리고 있고, 그의 바로 옆에 놓인 비석에는 '바르게 살자'라는 도덕적인 문구가 새겨져 있어 그의 행색과 뚜렷한 대조를 이룬다.(「잘못된 게임」) 마치 그가 사회에서 도태된 이유가 전적으로 그가 바르게 살지 못한 데 있다는 듯이 말이다. 이렇듯 낙오와 패배의 원인은 사회의 구조적 불평등이 아니라 개인의 잘못에서 찾아야 하는 것처럼 호도된다. 그리고 낙오자에게 가해지는 유무형의 폭력은 개인의 악덕에 대한 응당한 단죄로 합리화된다. 폭력이 합리화되고 성패(成敗)가 선악과 동일시되는 사회 속에서 모든 구성원들은 결코 해소할 수 없는 불안과 불신에 사로잡힐 수밖에 없다. 칠흑 같은 어둠 속에서 벼랑 끝에 서 있는 듯한 느낌을 피할 수가 없는 것이다. 그 누구도 다가올 실패의 가능성에서 자유롭지 않기 때문이다. 달리 말해 그 누구도 이마에 주홍글씨가 새겨져 무차별적인 폭력에 노출되지 말라는 법이 없기 때문이다.

만인이 잠재적 폭력에 노출된 사회 속에서 불신과 경계의

벽은 끊임없이 높아만 간다. 사람들은 모래밭에서 터져 나온 작은 불꽃에도 소스라쳐 뒤로 나자빠지고, 산속의 빈터에서 정체 모를 검은 물체를 맞닥뜨릴 때 과민한 경계심이나 과중한 불안감에 휩싸이고 만다.(「그 순간」) 불시에 닥쳐올지 모를 폭력에 언제나 불안해하는 것이다. 이런 항시적인 불안에 어떻게 대처해야 할 것인가? 조원득은 초기 작업부터 동물의 행태에서 한 가지 실마리를 얻은 듯하다. 언제나 포식자의 폭력에 노출되어 있는 먹이사슬 하단의 동물들은 깃털을 곤두세우거나 눈을 희번덕거리며 위협의 제스처를 취한다. 즉, 주변의 폭력에 맞서 자기 스스로 폭력성을 연기(演技)하는 것이다. 폭력의 피해자가 될 수밖에 없는 자리에 있음에도 불구하고 폭력의 가해자인 것처럼 스스로를 위장하는 것이다. 작가는 약자의 위치에서 분노하고 울부짖는 사람들의 모습에서도 폭력을 위장하는 유사한 제스처를 발견한다. 한밤중에 나무 위에 올라가 위태롭게 나뭇가지를 붙들고 서 있는 어린아이는 눈에 섬뜩한 쌍심지를 켜고 있다.(「요동치다」, 도판 191쪽) 이처럼 사회적 약자의 자리에 놓인 어린아이는 두 눈을 부라리며 먹잇감을 노리는 포식자의 폭력성을 연기하는 것이다.

　　폭력을 위장하는 이런 전략은 생존을 위해 꽤나 효과적일 수 있다. 그러나 조원득은 위장의 전략이 내포한 위험성을 잊지 않고 지적한다. 그것은 폭력을 위장하다가 폭력을 내면화해 버리게 될 위험성이다. 즉 폭력이라는 괴물과 맞서 싸우다가 스스로 괴물이 되어 버릴 위험성이다. 잘못된 게임의 승자를 위협하기 위해 연기하던 패자의 폭력적 제스처가 부지불식간에 폭력 그 자체의 행사로 변해 버리기도 하는 것이다. 만일 폭력이 일종의 질병이라면 그것은 난치병일 뿐만 아니라 지독한 전염병이기도 하다. 이렇게 내면화된 폭력은 게임의 승자와 패자를 가리지 않고 무차별적으로 행사된다. 정면의

무언가를 응시하는 평범한 사람들의 시선을 보라.(「그 순간」)
하나같이 거부와 외면의 의사를 담은 폭력적인 시선들이다.
다만 한 어린아이만이 옅은 미소를 띠고 있을 뿐이다. 그러나
그 아이가 곧 겪게 될 사회화 과정을 상상해 본다면 아마도
그 미소의 수명은 그리 길지 않을 것이다. 그렇다면 우리는
어떻게 폭력과 맞서 싸우면서 폭력을 내면화하지 않을 수
있을까? 그러기 위해서는 역시 사회적 폭력의 구조적 근원, 달리
말하자면 '잘못된 게임'의 근본적으로 불평등한 규칙을 끈질기게
누설하고 폭로해야 할 것이다. 이것이 바로 조원득이 회화를
거울 삼아 짊어지고 길목을 누비면서 하고 있는 일이리라.

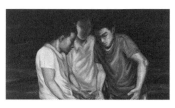

조원득, 「공기만큼의 무게」, 2016.
————————————————————————— 189쪽

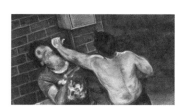

조원득, 「잘못된 게임」, 2016.
————————————————————————— 190쪽

조원득, 「요동치다」, 2016.
————————————————————————— 191쪽

전승과 전복, 세속화의 이중 전략
— 최현석론

　　　　　최현석의 대다수의 작품은 기록화의
전통을 따른다. 먼저 형식적 측면을 보면, 작품의 기본적인
구도는 말할 것도 없거니와 사건의 풍경을 펼쳐서 조감하듯
보여 주는 다중적인 시점이 일제히 기록화의 전형을
연상시킨다. 그의 작품을 보면서 조선의 여느 의궤도(儀軌圖),
반차도(班次圖), 계회도(契會圖) 또는 행렬도(行列圖)를
떠올리는 것은 그리 어색한 일이 아니다. 또한 내용적 측면을
보면, 그의 회화는 "실제로 있었던 특별한 사건이나 사실을
오래도록 남기기 위하여 그린 그림"이라는 기록화의 정의에
분명하게 부합한다.[67] 전통적인 기록화가 왕실과 국가의
주요 행사와 사건을 그린 궁중기록화(宮中記錄畵)와 양반
관료들이 자신의 관직 생활과 관련된 기념할 만한 사건을 그린
사가기록화(私家記錄畵)로 대별될 수 있다면, 최현석의 기록화도
국가와 사회의 기억될 만한 사건을 그린 기록화와 그가
집안이나 주변에서 직간접적으로 체험한 사건을 다룬 기록화로
구분해 볼 수 있다. 이처럼 최현석은 고전적인 기록화를
현대적인 맥락에서 계승하는 화가로 보인다.
　　그러나 그가 전통적인 회화 장르를 그저 답습하는 작가는
아니다. 그는 기록화를 전복(顚覆)하는 동시에 전승(傳乘)한다.
그에게 전승은 반드시 전복을 수반하는 것이다. 작가가 스스로
주장하듯이 그의 회화는 "기록화를 전복하는 기록화"인 것이다.
이때의 전복도 형식과 내용의 구분에 따라 서술될 수 있다.

67. 국립국어원 표준국어대사전 '기록화'(記錄畵) 항목.

먼저, 최현석의 기록화는 전통적인 기록화의 형식만을 전승하지 않는다. 그의 화면을 채우는 산, 나무, 구름, 파도 등의 형상은 매우 반복적이고 도안적인 패턴을 띠는데, 그것은 과거의 기록화가 아니라 민화나 고지도에서 가져온 것이다. 그리고 마치 커다란 울타리처럼 산맥이나 성곽으로 화면을 뺑 둘러싸는 양식도 우리가 고지도에서 흔히 볼 수 있는 것이다. 또한 과거의 기록화가 주로 값비싼 비단에 그려졌던 반면, 최현석은 가장 저렴한 재료인 마(麻)를 의도적으로 선택해 그 위에 그림을 그린다. 이처럼 작가는 전통적인 기록화를 참조하지만 다른 종류의 형식과 재료를 도입하는 데 주저하지 않는다. 다른 한편, 내용의 측면에서도 그의 회화는 과거의 기록화와 다르다. 궁중기록화가 왕실과 국가의 주요 행사와 사건을 그리고 사가기록화가 양반 관료들의 관직 생활과 관련된 기념할 만한 사건을 그리는 데 반해, 최현석의 기록화는 동시대를 살아가는 다수의 시민에게 절실하게 다가올 만한 사건을 대상으로 삼는다. 과거의 기록화가 지배 권력의 정당화와 공고화에 이바지하는 것이었다면, 최현석의 그것은 오히려 그 권력을 풍자하고 비판하려는 의도를 지닌다. 지배 권력의 '영광'이 아니라 '치부'를 드러내려는 것이다.

최현석의 개인전 『관습의 딜레마』(OCI미술관, 2017)에서도 역시 씁쓸한 웃음을 자아내는 "기록화를 전복하는 기록화"가 눈에 띈다. 특히 이 전시엔 대침체 시대를 살아가고 있는 청장년의 현실을 작가적 상상력을 동원해 기록한 회화들이 선보인다. 일반인 같은 군인, 또는 군인 같은 일반인, 즉 예비역들이 훈련소에 모여서 천태만상의 군상을 이루고 있다.(「예비군훈련도」, 豫備軍訓鍊圖, 2015, 도판 192쪽) 군복을 벗어던진 그들은 노동 같은 연회, 또는 연회 같은 노동, 즉 직장의 회식 자리에 모여서 각자의 직급에 따라 갖가지 행태의 역할극을 벌이고 있다.(「직장회식계회도」, 職場會食

契會圖, 2016) 이 고달픈 연회에 어떻게든 발을 들여놓고자 사회 초년생들은 면접관 앞에서 과장된 독백을 구사하며 오늘도 데뷔가 유예된 리허설을 이어 가고 있다.(「사회초년생관문도」, 社會初年生關門圖, 2017) 그런가 하면 그들은 주택이 돈벌이 대상으로 전락한 현실 속에서 자의든 타의든 한군데에 정착하지 못하는 '유목민'이기도 하다.(「신유목민도」, 新遊牧民圖, 2017)

최현석의 전복적 기록화를 채우는 풍자와 비판이 웅대한 규모로 표현된 회화가 이 전시의 도입부에 드리워진 「현실장벽도축」(現實障壁圖軸, 2017)이다. 가로 1미터, 세로 4미터에 달하는 이 거대한 족자에는 오늘날 청년의 막막하고 고단한 일상이 험준한 암벽을 어렵사리 기어오르는 몸짓에 빗대어 수직의 파노라마로 표현되어 있다.(도판 193쪽) 추락하지 않기 위해 아등바등하며 저마다 독특한 동작으로 암벽을 기어오르는 수많은 청년의 형상이 화면에 빼곡히 들어 있다. 말단에서 허우적거리는 인간부터 기어코 상부에 다다른 인간까지 수직적 위계에 따라 처한 상황은 천차만별이지만 그들은 모두 추락에 대한 불안을 공유하고 있다. 그러나 이 회화는 이 시대의 모든 청년이 공통적으로 겪고 있는 실존적 불안을 제시하는 데 그치지 않는다. 빈부의 격차, 출신의 격차 등을 이유로 저마다 등반의 시작이 다를뿐더러 그 과정도 다르기 때문이다. 누군가는 암벽의 밑바닥부터 맨몸으로 위태롭게 안간힘을 쓰며 기어오르는 반면, 누군가는 적당한 높이에서 엘리베이터를 타고 암벽의 정상까지 단번에 올라간다. 요컨대 이 회화 속에는 현실이 곧 장벽인 시대에 직면한 청년의 실존적 불안과 사회적 불평등이 복합적으로 뒤섞여 표현되고 있다.

기록화를 전복하면서 전승하는 최현석의 전략은 기록화의 '세속화'(世俗化)라고 명명될 수 있다. 조르조 아감벤은 "세속화한다는 것은 단지 분리들을 폐지하고 말소하는 것뿐만 아니라 그것들을 새롭게 사용하고 그것들과 유희하는 방법을

터득하는 것을 의미한다"고 말한다.[68] 과거의 기록화가 왕실과 관료로 대변되는 지배 계급을 그 외의 피지배 계급과 분리하기 위해서 제작된 것이라면, 최현석의 기록화는 그 목적을 무효화할 뿐만 아니라 전통적인 작법을 차용하여 새롭게 사용하고 풍자와 비판을 구사하며 유희하는 것처럼 보인다. 즉, 최현석은 기록화의 본래적인 목적을 거부함으로써 그것을 전복하지만, 그와 동시에 기록화를 유희의 방식으로 새롭게 사용함으로써 그것을 전승한다. 이러한 전복과 전승의 동시적 수행을 통해 기록화는 세속화된다. 즉 사회 계급의 분리에 복무하기를 그치고 공통의 사용 대상으로 갱신되는 것이다.

세속화는 본래적으로 종교와 관련된 용어이다. 세속화의 일차적 대상은 일상과 분리된, 종교적이고 신성한 존재인 것이다. 종교가 세속의 인간을 성인으로, 세속의 사물을 성물로, 세속의 장소를 성소로 격상시켜 분리하려는 활동이라면, 세속화는 그렇게 분리된 신성한 모든 것들을 다시금 세속에 되돌려주는 활동이다. 이런 맥락에서 최현석이 이 전시에서 선보이는 신성함에 관한 회화들을 살펴볼 필요가 있다. 먼저 「고립무원」(孤立無援, 2016)에서 그가 기록한 탑골공원의 모습은 마치 퇴락한 성소처럼 보인다.(도판 194쪽) 한국 최초의 공원이자 일제강점기 독립운동의 발상지로 유서 깊은 이곳은 이제 과거의 영광을 상실한 장소로서 갈 곳 없는 노인들의 쉼터가 되었다. 최현석이 기록한 공원 안팎의 살풍경은 이곳이 신성한 분리의 장소이기는커녕 '고립되어 구원을 받을 데가 없는'(孤立無援), 차라리 적극적인 세속화를 갈구하는 장소로 보이게 만든다. 「벌초대행도」(伐草代行圖, 2016)는 조상들의 산소가 밀집한, 가문의 신성한 선산을 묘사하고 있다. 그런데

<hr />

68. 조르조 아감벤, 『세속화 예찬: 정치미학을 위한 10개의 노트』, 김상운 옮김(서울: 난장, 2010), 126.

산소로 거의 포화 상태에 이른 선산의 벌초는 이제 후손들이 아니라 대행업체의 몫이 되었다. 이곳 역시 과거의 신성함은 명목상 남아 있을 뿐이고 실상은 서비스업의 작업장일 뿐이다. 이처럼 최현석은 여러 층위의 신성한 장소가 허울뿐인 분리를 유지한, 세속화의 대상임을 보여 준다.

그런가 하면 「우상협치십곡병」(偶像協治十曲屛, 2017)과 「종교비치도」(宗教備置圖, 2017)는 직접적으로 종교를 소재로 삼은 회화들이다. 전자는 예수, 부처, 알라 등 여러 종교의 신적 존재를 기존의 관습을 참조해 사실적으로 그린 병풍이며, 후자는 고지도의 형식을 빌려 서울 시내에 분포한 여러 종교의 성전들을 배치하고 그곳에서 일어난 몇몇 사건들을 묘사한 기록화이다. 「우상협치십곡병」은 얼굴을 지운 각 종교의 신들을 나란히 놓음으로써 그들 각자의 개별적 정체성을 약화시키고 그들이 공유하는 도상적 유사성을 드러낸다. 그리하여 여러 종교의 개별적 신격은 서로 상승되는 것이 아니라 서로 상쇄되어 엇비슷한 관습적 이미지의 패턴으로 환원되고 만다. 「종교비치도」는 교회, 성당, 사찰, 모스크 등을 한 화면에 배치함으로써 종교 간의 개별적 차이를 약화시키고, 각각의 사원에서 일어난 사회적 사건들을 그려 넣음으로써 이곳들이 세속과 온전히 분리된 신성한 장소가 아님을 보여 준다.

마침내 최현석의 세속화 전략이 가닿은 대상은 한국화 자체의 신성함이다. 「신기루—매난국죽」(蜃氣樓—梅蘭菊竹, 2017)은 제목이 암시하듯 한국화의 가장 고결한 형식인 사군자(四君子)를 소재로 삼는다.(도판 195쪽) 이번에도 그는 전통적인 사군자 형식을 전승하면서 동시에 유희적으로 전복하는 세속화 전략을 구사한다. 사군자의 전통적 재료인 장지를 선택하고 정형화된 양식을 그대로 수용함으로써 충실한 전승의 태도를 취하지만, 온도에 따라 변색하는 시온(示溫) 안료를 사용함으로써 새로운 방식의 전복을 시도하는 것이다.

이 작품은 전시 공간의 기온과 관객의 체온에 반응하여 그
형상이 마치 신기루처럼 나타나고 사라지기를 반복한다.
그리하여 한국화의 불가침의 신성한 주제인 사군자를 일종의
유희적인 '인터랙티브 아트'로 변형시킨다. 매난국죽의
되풀이되는 나타남과 사라짐은 세속화의 딜레마를 효과적으로
예시한다. 신이 존재하지 않으면 모든 것이 허용되지만 또한
아무것도 가능하지 않은 것이다. 신성한 존재는 전승의
대상이지만 동시에 전복의 대상인 것이다. 최현석의 회화 속
인물들의 지워진 얼굴은 모든 표정을 허용할 수 있지만 아무
표정도 선택하지 못하는 것이다. 이런 모순된 상황을 긍정해야
하는 것이 바로 세속화의 딜레마이다. 전승과 전복의 길항
작용 속에서 유희의 제스처를 거듭해야 하는 것. 매난국죽을
표출하고 은폐하기를 반복해야 하는 것. 끊임없이 사유하는
판단 유보의 시간 속에서.

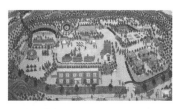

최현석, 「예비군훈련도」(豫備軍訓鍊圖), 2015.
———————— 192쪽

최현석, 「현실장벽도축」(現實障壁圖軸), 2017.
———————— 193쪽

최현석, 「고립무원」(孤立無援), 2016.
———————— 194쪽

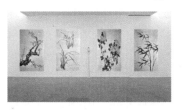

최현석, 「신기루—매난국죽」(蜃氣樓—
梅蘭菊竹), 2017.
———————— 195쪽

존재는 눈물을 흘린다
― 문성식론

염소는 힘이 세다. 그러나 염소는 오늘
아침에 죽었다. 이제 우리 집에 힘센 것은
하나도 없다.
― 김승옥, 「염소는 힘이 세다」(1966)[69]

I. 청춘의 눈물, 작별의 눈물
　　문성식이 자기의 그림들을 거두어
직조한 『얄궂은 세계』(두산갤러리, 2016)의 초입에 걸린 것은
「청춘」과 「작별」이라는 이름의 두 드로잉이다. 전자는 눈물을
흘리는 젊은 남자가 역시 눈물을 흘리는 젊은 여자를 뒤에서
부둥켜안고 있는 모습을 보여 주며(도판 196쪽) 후자는 임종을
목전에 둔 노인의 곁에서 눈물을 흘리는 가족의 모습을 담고
있다. 청춘과 작별, 또는 청년과 노년이라는 인생의 다른 시기,
또는 생명과 죽음이라는 모든 생명체의 두 대척점, 또는 꽃과
나무가 울창한 여름과 생명이 움츠러드는 겨울이라는 대자연의
두 극단. 이 상반되는 두 개의 가치가 문성식의 얄궂은 세계를
짊어진 아틀라스의 두 다리이다. 그의 두 다리는 각각 다른
가치를 대변하고 있지만, 그의 하나뿐인 얼굴은 줄곧 눈물을
흘리고 있다. 청년은 젊음의 눈물을, 노년은 늙음의 눈물을
짓는다. 여름의 눈물은 무덥고, 겨울의 눈물은 차디차다. 어쨌든
이 낯선 세계에서 모든 존재는 눈물을 흘린다.
　　그런데 이 눈물의 이유는 분명치 않다. 그나마 「작별」의

69. 김승옥, 「염소는 힘이 세다」, 『무진기행』, 2판(서울: 민음사, 2007), 307.

눈물은 가족의 구성원을 저세상으로 보내야 하는 슬픔에 기인한 것 같다 하더라도, 「청춘」의 눈물은 감격과 환희의 눈물일 수도 있고 슬픔과 분노의 눈물일 수도 있다. 다만 울고 있다는 그 현상만이 분명한 사실이다. 이 정확히 가늠할 수 없는 눈물은 무엇의 징표인가? 눈물이 어떤 특정한 감정의 징표로 환원되지 않는다면 그것은 차라리 힘없음의 격렬한 고백으로 간주되어야 하지 않을까? 문성식의 세계 속에서 눈물을 흘리는 모든 존재는 자신의 무력(無力)을 역설하고 있는 것이 아닐까? 이런 짐작을 하게 된 까닭은 작가가 자신을 포함한 모든 연약한 존재에 대해 유독 예민한 감수성을 갖추고 있기 때문이다. 그의 에세이를 보면 힘없는 자신에 대한 고백과 연약한 존재에 대한 애착이 자꾸 눈에 밟힌다. "나는 아직은 초라하고 힘이 없다. 어차피 인간은 힘이 있어도 그다지 오래가진 않는다. 모두 병들고 약해져 결국은 죽음으로 간다. (…) 여행을 하면서 생의 불안을 자꾸 보게 된다. 연약한 생명들. 그들의 고단한 삶을 보면 슬픈 마음이 들고 그 속에 포함된 나도 불쌍하게 느껴진다. (…) 생은 너무나 여리고 무너지기 쉬워서 마음이 아프다."[70]

이 연약한 존재들의 세계는 김승옥의 단편소설 「염소는 힘이 세다」가 묘사하는 한 집안의 풍경과 닮은 구석이 있다. 소설 속 소년의 눈에 비친 가족의 모습은 연약하기 그지없다. 어느 날 아침 키우던 한 마리 염소마저 이웃사람의 매질에 죽어 버리고 소년은 이제 집안에 힘센 것은 하나도 없다고 말한다. 이 소년의 시선은 아마도 문성식의 그것과 크게 다르지 않을 것이다. 다만 차이가 있다면, 소설 속 소년에게 연약한 자들의 장소는 자신의 집안일 뿐이며 그 바깥에는 죄다 힘센 자들만 모여 있는 것처럼 보이지만, 문성식의 시선에 비친 연약한

70. 문성식, 『굴과 아이: 문성식 드로잉 에세이』(서울: 스윙밴드, 2015), 49, 86.

자들의 영토는 세계 전체이기에 애당초 이곳에 힘센 자들이 주둔할 바깥이란 허락되지 않는다. 연약한 존재를 관조하는 소설 속 화자의 시선이 가족이라는 '주관적' 울타리에 그친다면, 문성식의 동일한 시선은 그 범위가 '객관적' 세계까지 가닿는다.

2. 우리 집에 힘센 것은 하나도 없다

사실은 소설 속 소년과 더 흡사한 것은 지금의 문성식이 아니라 이전의 문성식이다. 그가 2010년대 초까지 꾸준히 그려온 과거의 드로잉들은 지금보다 훨씬 더 주관적이고 자전적인 요소를 많이 지니고 있었다. 그것들은 가족이나 주변 환경에 대한 기억에서 가져온 소재들을 숨김없이 드러내고 있었다. 연로한 할아버지와 할머니의 모습, 형과 낚시를 가거나 숲을 누비던 시절, 집 안을 가꾸는 아버지의 모습, 아버지와 함께 떠난 사냥의 기억 등 자전적이고 주변적인 기억이 드로잉의 소재가 됐다.(도판 197쪽) 또한 「집」, 「노인의 집」, 「과부의 집」과 같이 집이라는 사적 공간을 그린 드로잉이 많았다는 점도 특기할 만하다. 즉 소설의 소년처럼 과거의 문성식에게 힘없는 자들은 주로 가족이나 작가 주변의 인물들이었으며, 힘센 것이 하나도 없는 곳은 세계 전체가 아니라 그 한 귀퉁이의 '우리 집'이었던 것이다.

그가 주목했던 힘없고 연약한 대상들도 지금보다는 훨씬 직설적이었고 그만큼 제한적이었다. 가족이든 주변의 이웃이든 인생의 말기에 접어든 노인들이 빈번히 등장했고, 맹인의 모습이나 장례식 장면, 병든 개, 죽은 새 등 힘없음을 즉각적으로 연상시키는 소재들이 그의 화면을 채우곤 했다. 그런가 하면, 문성식이 인생의 끝물에 접어든 힘없는 노인과 그 쓸쓸한 정조를 즐겨 그렸던 데 반해 갓 태어난 생명체에는 거의 전적으로 무심했다는 것도 의미심장하게 다가온다. 생물학적 측면에서 보면 가장 연약하고 힘없는 존재라 할 수 있는

갓난아기가 작가의 관심 밖으로 밀려난 까닭은 무엇일까? 그건
아마도 그가 주목하는 힘없음의 원인이 생물학적 취약성에 있는
게 아니라 집단적이고 사회적인 환경 속에서 서로 부대끼면서
생겨나는 피로감에 있기 때문이 아닌가 싶다. 그렇다면
갓난아기는 인생의 가장 덜 피로한 시절을 누리는 중이기에
가장 힘센 존재일 수 있고, 노인은 단지 생물학적 노화를 가장
많이 겪어서가 아니라 타자와 부대낀 구구한 세월의 누적된
피로가 가장 무거워진 까닭에 가장 연약한 존재일 수 있다.

　　이처럼 문성식이 보여 준 힘없는 대상은 그의 가족과 그의
이웃, 고향집이든 서울집이든 집이라는 공간과 그 주변, 인생의
겨울에 접어든 노년과 자연의 노년에 접어든 겨울이 비교적
많았다. 의식적이든 무의식적이든 작가가 이렇게 제한된 대상과
공간에 집중했던 이유는 그가 작업에 임하는 태도가 상당히
자전적이고 자성적이었기 때문인 것으로 보인다. 작가 개인의
기억에 의존해서 자기 성찰을 거듭하는 수행적인 태도는 그의
인장과도 같은 기법이었던 세필에 고스란히 반영되었던 듯하다.
집요하고 반복적인 세필로 많은 시간을 들여 세밀히 묘사해
나가는 작가의 모습은 고독한 수행자의 그것과 크게 다르지
않았다. 또한 그의 자전적이고 자성적인, 때로는 자학적인
수행의 태도는 그가 드로잉의 한 재료로서 연필을 대하는
방식에서도 뚜렷이 보였다. 그에게 연필이란 지난한 과정을
통해 자기 스스로 들여다본 내면의 모습을 최대한 왜곡 없이
화면에 옮기는 도구였다. 그는 한 에세이에서 다음과 같은
말을 남겼다. "안착이 잘 되지 않는 면 천에 연필로 그림을
그리는 것은 꽤나 피곤한 일이다. 그럼에도 연필 가루를 천
위에 안착시켜 형태를 만들어 내겠다는 의지는 연필을 자꾸만
고쳐 쥐게 하고, 그 노력하는 과정에서의 통증을 통해 화면은
꼬질꼬질하고 순진한 회화성을 갖게 된다. 내가 좋아하는
연필의 매력은 그 꼬질꼬질함과 버벅거림이 그대로 노출된,

그리는 자의 정신을 비교적 오염 없이 반영한 선들이다."[71] 그는
연필로 자기 내면과 기억의 '집', 자기 가족과 이웃의 '집'을 그려
왔던 것이다. 염소는 죽고 힘센 것은 하나도 남지 않은 그 '집'을.

3. 에로스의 눈물, 타나토스의 눈물

그러나 '얄궂은 세계'의 문성식이 선보이는 드로잉은 주로
연필보다는 아크릴물감으로 종이에 그린 것들이다. 연필을
내려놓은 만큼 그의 작업은 예전보다 덜 자전적이고 덜
자성적이고, 그만큼 예전보다 더 추상적이고 더 보편적인
느낌을 준다. '집'이라는 주관적이고 구체적인 울타리 바깥에
있는 '세계'의 객관적이고 보편적인 타자들이 그의 작품 속으로
성큼 들어선다. 대략 이런 변화는 그가 2013년 유럽과 터키를
여행하고 뉴욕에서 반년간 머물렀던 시기를 전후해 일어난
것으로 보인다. 힘없고 연약한 존재에 대한 그의 감수성은
변한 바 없지만 그의 시선에 포착되는 대상은 더욱 확장된다.
연약한 노년만큼이나 연약한 청춘의 모습, 개개인의 집이 아닌
우주라는 존재 전체의 집이 그의 작품에서 보다 큰 지분을
얻는다. 또한 그의 화면을 차지하는 인물 중 가족이나 이웃이
아닌, 인터넷이나 대중 매체에서 가져온 필부필부의 비중이
더욱 커진다. 「주고받다」(도판 198쪽), 「춤추는 여자」, 「아담과
이브」 등의 드로잉 속 인물들은 모두 문성식이 그의 경험과
기억 바깥에서 채집해 낸 것들이다. 작가는 이제 '나의' 기억에
의존해 '나의' 가족과 집과 이웃을 그리기를 넘어서, '보편적'
인간과 '보편적' 세계를 본격적으로 화폭에 담아내기 시작한다.
　　이런 방향에서 2013년 무렵 문성식이 드로잉에 이름을
붙이는 방식에 주목해 볼 필요가 있다. 힘없는 인간 존재의
보편성을 받아들인다면 청춘과 노년의 구분은 상대적인

71. 같은 책, 46.

가치만을 지닐 뿐 서로 대립하지 않는다. 즉 청춘은 덜 늙음의 다른 표현이며, 노년은 나이든 청춘의 동의어인 것이다. 그리하여 「청춘」의 남녀보다 더 나이든, 부둥켜안고 입맞춤을 나누는 초로의 커플을 그린 드로잉에 붙인 제목은 「다시 청춘」이다. 연령대가 다른 두 부둥켜안은 커플이 모두 (다시) 청춘에 해당한다면, 청춘이란 특정 연령대를 지칭하는 명사라기보다는 어떤 에로스를 발휘하는 행위를 지칭하는 동사에 가까운 것일는지도 모른다. 반면 「늙은 아들과 더 늙은 엄마」라는 드로잉은 노년에 대해서도 이와 비슷한 추론을 가능하게 해 준다. 늙은 엄마를 모시는 아들 역시 젊지 않다. 아들도 늙었고 다만 엄마가 더 늙었을 뿐이다. 이런 관점에서 노년은 특정 연령 이상의 인간을 지칭한다기보다는 죽음 앞에 평등한 모든 인간, 평등하게 연약한 인간 전체를 일컫는 일반 명사로 이해해야 할는지도 모른다.

　　「남과 여」라는 같은 이름이 붙은 세 점의 드로잉은 차라리 이와 같은 인간의 운명을 예시하는 하나의 삼면화처럼 여겨진다. 죽음의 그림자가 짙게 드리워진 늙은 커플은 요구르트를 떠먹이는 행위를 통해 그들 나름의 에로스적인 분위기를 발산하며, 한층 과감하게 성적인 교감을 나누는 젊은 커플은 표정이 너무나도 무심하여 기이한 죽음의 암시를 남긴다. 그리고 나이가 지긋한 또 다른 제삼의 커플은 격하게 눈물을 흘리고 있다. 청춘과 작별, 그리고 눈물의 조합이 세대를 막론하고 모든 인간을 관통하는 보편적인 살풍경으로 제시되는 것이다. 이렇듯 세대 간의 차이는 젊음과 늙음의 대립으로 이어지지 않는다. 모든 인간 존재는 청춘과 노년을 동시에 겪는다. 이렇듯 모두가 예외 없이 겪어야 하는 운명의 무게를 짊어진 세계는 에로스의 눈물과 타나토스의 눈물이 뒤섞여 흐르는, 참으로 얄궂은 세계다.

4. 그려 넣은 파리

청춘의 눈물과 작별의 눈물, 에로스의 눈물과 타나토스의 눈물, 이 눈물의 모순적인 양가성, 어떠한 감정으로도 규정될 수 없는, 다만 힘없는 모든 사람의, 눈물. 이것이 나란히 걸린 네 점의 회화「사람. 눈물. 파리.」가 보여 주는 것이다. 그런데 작가는 눈물을 흘리는 네 사람의 몸이나 옷깃에 슬그머니 파리를 한 마리 앉힌다. 파리라는 아주 작은 디테일이 이 작품들 속에서 독특한 기능을 한다. 사실 이 뜬금없는 파리는 서양 미술사에서 한때 중요하게 다뤄졌던 디테일 중 하나이다. 다니엘 아라스에 의하면 그려 넣은 파리(musca depicta)는 15세기 중반부터 16세기 초반까지 이탈리아와 플랑드르에서 유행한 모티프였다. 당시의 화가들은 매우 사실적으로 파리를 그려 넣어 눈속임(trompe-l'œil)의 효과를 내기도 했고, 시체나 해골이나 그리스도의 몸에 앉은 파리를 그려 넣어 죽음을 연상시키는 바니타스(vanitas)나 메멘토 모리(memento mori)의 메시지를 던지기도 했다.[72]

 문성식의 그림 속 파리는 눈속임의 목적으로 그렸다고 할 만큼 사실적이지 않다. 그렇다면 이것은 바니타스의 효과를 내기 위한 것이라고 말할 수 있을까? 몸져누운 듯한 노인의 얼굴에 붙어 있는 파리는 우리를 그런 추측으로 이끈다. 그러나 다른 인물들, 특히 얼굴을 감싸고 울고 있는 젊은 여자의 팔목에 붙어 있는 파리는 죽음을 기억하라는 준엄한 명령으로 완전히 해소되지 않는 다른 기능을 지닌 듯하다.(도판 199쪽) 작가에 따르면 파리는 눈물을 흘리는 사람 곁을 맴돌며 감정의 몰입을 지연하는 얄궂은 불청객과 같은 것이다. 앞서 말했듯이 작가가 그리는 눈물의 의미는 어떤 특수한 감정이 확정되기 이전의,

72. 다니엘 아라스,『디테일: 가까이에서 본 미술사를 위하여』, 이윤영 옮김(고양: 숲, 2007), 123-131.

보다 근본적인 차원의 힘없음을 토로하는 것으로 이해되어야 한다. 눈물은 모든 존재에 깃든 생(生)과 사(死)의 모순적인 양가성을 받아들인다는 징표인 것이다. 파리는 눈물을 흘리는 연약한 인간 존재가 어떤 특정한 감정으로 집중하지 못하게 한다. 모든 감정의 소실점을 흐트러트림으로써 부차적인 감정의 원근법을 몰아내는 것이다.

가로 길이가 4미터 남짓한 두 점의 커다란 회화「밤」과 「숲의 내부」는 포식자와 먹잇감을 막론하고 미물부터 인간까지 눈물을 흘리는 모든 연약한 존재가 거주하는 얄궂은 세계를 은유하는 종합적인 풍경화이다. 여기엔 문성식이 여태까지 그려온 거의 모든 것이 호출되었다고 해도 과언이 아니다. 숲이라는 공간적 환경과 밤이라는 시간적 환경은 그가 꾸준히 즐겨 그려온 소재들이다. 화폭 속에는 그의 경험과 기억의 '집 안'에서 꺼낸 익숙한 모티프들뿐만 아니라 인터넷과 대중 매체에서 찾아낸 '집 밖'의 자연과 문명의 이미지들이 군데군데 널려 있다. 이런 의미에서 이 두 회화는 문성식이 지금까지 전개해온, 물질의 세계와 정신의 세계가 교차하는 풍경에 대한 회화적 연구가 종합된 결과라고 할 수 있다. 그러나 이 종합은 어떤 위계를 띤 종합, 다시 말해 중심과 주변, 근경과 원경을 구분하고 (재)배치한다는 의미에서의 종합과는 거리가 멀다. 밤의 풍경과 숲의 풍경은 원근감을 최소화한 평면의 중첩에 가깝고, 그 풍경 속의 이질적인 생명체들은 어떤 유기적 구성을 이룬다기보다는 산발적으로 여기저기 흩어진 채 반쯤 은폐되어 있는 것처럼 보인다. 중심과 위계를 허용하지 않는, 이른바 '산포적'(散布的) 종합이 문성식의 두 커다란 풍경화를 구성하는 원리가 된다. 왜냐하면 이 얄궂은 세계의 모든 생명체는 죽음 앞에서 평등한 한없이 연약한 존재들이기에 이곳에는 중심과 위계가 들어설 여지가 없기 때문이다.

알다시피 중심과 위계를 일으켜 세우는 시각적 원리는

원근법이다. 원근법은 바라보는 주체의 시선이 모이는 곳에
소실점을 놓아 화면의 중심을 설정하고, 근경부터 원경까지
삼차원적이고 위계적인 공간을 평면 위에 구성하는 장치이다.
회화 속에서 중심과 위계를 해체하고자 하는 한에서 문성식은
필연적으로 비원근법적인 공간의 구성 원리를 추구하게 된다.
「집」, 「과부의 집」, 「손님」 같은 과거의 드로잉을 봐도 그는
화면에 입체감을 부여하기보다는 원근법과 상관없이 회화적
공간이 위아래로 펼쳐져 있는 듯한 효과를 구사했다. 또는 형과
함께 저수지에서 낚시하던 기억을 담은 「여름 풍경」이나 「형과
나」 같은 드로잉에서도 화면의 넓은 공간을 채운, 깊이를 가늠할
수 없는 검은색 바탕을 통해 시선의 집중을 차단하고 화면의
삼차원적인 깊이감을 몰아내었다.

　　문성식이 그의 개인전 『얄궂은 세계』에서 비원근법적인
종합, '산포적' 종합을 이끌어 내기 위해 도입한 장치들은
무엇인가? 이 전시의 가장 큰 작품인 「밤」과 「숲의 내부」를
살펴보자. 우선 그는 세필을 이용한 정밀한 묘사를 이전보다
자제하고 색면을 강조하는 방향을 취한다. 「밤」에서 산의
형세를 구성하는 색면들과 「숲의 내부」에서 어슷어슷 겹친
나무들의 색면들은 마치 서로 척척 덧대어진 패치워크처럼
맞붙어 있어서 공간의 심도(深度)를 최소화하고 오히려
수평적, 평면적 확장성을 강조한다.(도판 200쪽) 더군다나
색면들 사이의 경계를 이루는 윤곽선이 불분명하게 처리되어
색면들이 원근감 없이 하나의 평면 위에서 서로 길항하는
듯한 효과를 내는데, 이에 대해 문성식은 터키를 여행하다
우연히 발견한 페르시아 회화의 비원근법적 기법에서 어느
정도 영감을 받았다고 말한다. 이전보다 색면을 강조하는
이런 변화는 작가가 자전적이고 자성적인 기억에서 세계
전체의 현상으로 시선을 확장시킨 것과도 무관하지 않다. 앞서
말했듯이 연필이나 세필의 반복적 행위는 수직적으로 파고드는

자기 성찰의 측면이 강한 데 반해 색면의 배치는 수평적으로 확장하는 타자 지향의 측면과 결합되기 때문이다.

그런가 하면, 이 두 작품에서 눈에 띄는 또 다른 점은 넓은 화폭 여기저기에 배치한 디테일들에 있다. 고라니, 개, 늑대 같은 짐승들과 까치, 올빼미 등 갖가지 종류의 새들, 사냥꾼이나 벌목하는 사람, 또는 불을 피우고 있거나 무언가를 매장하고 있는 사람들, 뜬금없이 산을 등반하고 있는 사람과 심지어 스스로 생을 마감한 것으로 추정되는 사람까지 작디작은 디테일들이 넓은 화폭 곳곳에 보일 듯 말 듯 흩어져 있다. 이 수수께끼 같은 디테일들이 관객의 시선을 그림의 어느 한 곳으로 집중하지 못하게 만들고 자꾸 분산시킨다. 화면의 중심과 주변을 구분하려는 원근법적 욕망을 좌절시키는 것이다. 「사람. 눈물. 파리.」에서 애먼 파리 한 마리가 화면 속 인물이 어느 한 가지 감정으로 집중하지 못하게 방해함으로써 감정의 원근법을 와해시킨다면, 「밤」과 「숲의 내부」에서 '앵앵거리는' 다양한 종류의 디테일들은 관객의 시선이 어느 한 지점으로 집중하지 못하게 방해함으로써 시각의 원근법을 와해시킨다. 이런 의미에서 「밤」과 「숲의 내부」의 디테일들은 「사람. 눈물. 파리.」의 파리 한 마리가 여러 가지 의미심장한 형상으로 둔갑한 것일는지도 모른다.

5. 인간적인 너무나 인간적인

세상의 모든 존재는 연약하다. 존재는 눈물을 흘린다. 그렇다면 이 세계는 무기력한 허무주의로 내몰릴 수밖에 없는 것일까? 연민과 원한만이 이 세계를 지배하는 유일한 원리인 것일까? 연약한 존재들의 세계가 발휘하는 고유한 활력은 없는 것일까? 문성식의 예술이 추구하는 것이 이 역설적인 활력이지 않을까? 강자의 활력과 다른 약자의 활력이란 어떤 것일까? 강한 존재의 활력이 발길질과 같은 형태로 표현된다면, 약한 존재의 그것은

차라리 발버둥에 가까운 모습을 띨 것이다. 약한 존재는 때로는 「춤추는 여자」의 여자처럼 짝을 찾아 홀로 허우적거리고, 때로는 「청춘」이나 「남과 여」의 경우처럼 짝을 이뤄 서로 부대끼기도 한다. 힘센 존재와 달리, 연약한 존재는 타자와의 관계를 희구한다. 내면의 집에서 빠져나와 타자와 관계를 형성하려는 이 절실한 욕망, 이것이 아마도 연약한 존재가 가진 고유한 활력의 원천일 것이다. 문성식의 작품 속에서 짝 맺음은 「다시 청춘」이나 「주고받다」처럼 호의적인 형태로 이루어질 수도 있고, 「싸움」의 성난 두 남자나 「밤」과 「숲의 내부」에서 먹잇감을 사냥하는 맹수처럼 적대적인 양상을 띠기도 할 것이다. 그러나 이 두 경우가 모두 어떤 발버둥의 몸짓임에는 변함이 없다.

문성식의 드로잉 연작 「인간적인 너무나 인간적인」은 이러한 연약한 존재들의 고유한 몸짓과 활력을 클로즈업해서 보여 준다.(도판 202쪽) 이 연작은 서로 뒤엉켜 바둥거리는 건장한 두 신체를 클로즈업해서 먹의 두껍고 단순한 선으로 표현한 것이다. 이들의 몸짓은 사랑을 추구하는 에로스적 행위일 수도 있고, 파괴를 기도하는 타나토스적 행위일 수도 있다. 이들의 건장한 육체를 강함의 징표로 오해해서는 안 된다. 여기서 존재의 보편적 연약함이란 신체의 물리적 힘의 결핍을 뜻하는 것이 아니라 삶과 죽음의 교차점에 선 모든 존재의 운명을 가리키는 것이기 때문이다. 차라리 저 신체의 건장함은 연약한 존재의 고유한 활력을 그 자체로 긍정하려는 작가의 의지로 읽어야 할 것이다. 니체는 '인간적인 너무나 인간적인' 연약함을 경멸하며 연민을 불허하는 강자의 윤리, 초인의 윤리를 주장한 바 있다. 문성식은 이와 반대의 길을 택한다. 그는 '인간적인 너무나 인간적인' 연약함을 그 자체로 긍정하며 연민과 의존에 기반을 둔 윤리학의 가능성을 탐색한다. 눈물을 흘리는 연약한 존재가 역설적이게도 이 얄궂은 세계에 활력을

불어넣는 것이다. "염소는 힘이 세다. 그러나 염소는 오늘 아침에 죽었다. 이제 우리 집에 힘센 것은 하나도 없다." 아니, 집 밖에 뛰쳐나와 보니 이 세계 전체에 힘센 것은 하나도 없다. 그럼에도 힘없는 존재들은 앞으로도 계속 보란 듯이 사랑하고 다투며 허우적거릴 것이다. "세상은 더럽고 추하면서 아름답다."[73] 그러니 이 세계는 참으로 얄궂다.

73. 문성식, 『굴과 아이』, 106.

문성식, 「청춘」, 2013.
————— 196쪽

문성식, 「주고받다」, 2013.
————— 198쪽

문성식, 「사냥」, 2015.
————— 197쪽

문성식, 「사람. 눈물. 파리」, 2015-2016.
————— 199쪽

문성식, 「숲의 내부」, 2015-2016.
————— 200쪽

문성식, 「인간적인 너무나 인간적인」, 2016.
————— 202쪽

5장 깊은 밤의 기침 소리

디지털 정보화 시대의 이야기꾼
― 폴 비릴리오와 레몽 드파르동

레몽 드파르동과 폴 비릴리오의 전시『고향, 저곳은 이곳에서 시작된다』가 2008년 11월 21일부터 2009년 3월 15일까지 프랑스 파리의 카르티에 동시대미술재단에서 열렸다. 이들의 전시가 관심을 끈 이유는 무엇보다도 이들 각자의 성격과 과거와 이력이 매우 상반되기 때문일 것이다. 비릴리오는 자신과 드파르동의 차이를 "도시/농촌의 대립"으로 설명한다. 이런 설명은 물론 다소 단순화된 도식이긴 하지만 그렇다고 아주 틀린 말은 아니다. 이들의 이력을 간략히 검토해 보면 비릴리오의 위와 같은 발언에 어쩌면 고개를 끄덕일 수도 있을 것이다.

먼저 레몽 드파르동은 1942년 프랑스 리옹 부근의 농촌 빌프랑슈-쉬르-손느에서 태어난 사진가이자 영화감독이다. 그는 1958년 이후로 칠레, 차드, 베네치아, 아프가니스탄 등 장소를 가리지 않고 끊임없이 세계를 횡단하며 사진과 다큐멘터리 작업을 이어 오고 있다. 그의 다큐멘터리 영화나 극영화는 현대 사회의 사실적인 모습을 기록하는 데 그 초점이 맞춰져 있다. 이를테면 제4회 광주국제영화제에서도 상영되었던 「10호 법정, 심리의 순간들」(2004)은 실제로 파리 지방 법원 10호실에서 벌어진 재판 심리 과정들을 기록한 실험적인 다큐멘터리였다. 드파르동은 1998년부터 이른바 「농부의 초상」 삼부작을 계획한다. 「농부의 초상 제1장: 접근」(2001), 「농부의 초상 제2장: 일상」(2005)을 거쳐 2008년에는 삼부작의 마지막 작품으로 「모던 라이프」를 선보였다. 10년 이상 몰두한 이 삼부작을 통해 그는 지금 프랑스 농촌에서 고유한 삶을

영위하고 있는 농부들의 모습에 물리적으로나 심리적으로나
매우 가깝게 접근하여 그것을 필름에 담아냈다. 이렇듯
드파르동은 세계 곳곳의 다양한 시사적 사건들뿐만 아니라,
땅과 뿌리와 역사의 문제에도 깊게 천착하고 있는 농촌 출신의
열정적인 작가라고 할 수 있다.

　　다른 한편, 폴 비릴리오는 그의 여러 저작이 한국어로 번역
출간된 덕분에 상대적으로 친숙한 인물인 듯하다. 『탈출속도』,
『속도와 정치』등 그의 저서명이 명시하듯, 비릴리오는
30여 년 동안 속도의 문제에 매달려 왔다.[74] 또한 그는 파리
건축전문학교의 교수를 역임했으며, 1968년부터 1998년까지
30년 동안 이 학교의 학장을 맡았다. 건축 분과 중에서도 그의
전문 분야는 도시 계획이다. 이렇듯 그의 주요 관심사는 속도와
도시의 문제에 집중되어 있으며, 이런 관점에서 정치와 미학
등에 관한 고유한 이론과 실천을 꾀하고 있다.

　　따라서 외관상으로 보자면 카르티에 동시대미술재단의 이
전시는 도시 전문가와 농촌 전문가가 함께 만든 독특한 성격의
전시라고 할 수도 있다. 비릴리오가 그들의 전시를 "도시/농촌의
대립"으로 규정한 것도 아마도 이러한 맥락에서일 것이다.
그러나 심층적인 수준에서 보자면 오히려 더 중요한 대립은
도시와 농촌 사이에 있다기보다는 두 작가가 각자 전시의
내용을 전달하는 태도와 형식에 있다. 이런 각도에서 이 전시에
접근할 때 우리는 두 작가 사이의 보다 흥미로운 대립을 발견할
수 있을 것이다.

　　전시는 드파르동의 작업과 비릴리오의 작업으로 구분된다.
1층 전시관이 드파르동이 담당한 공간이다. 여기엔 두 편의
다큐멘터리 필름이 대형 스크린을 통해 관객을 맞이한다.

74. 폴 비릴리오, 『속도와 정치』, 이재원 옮김(서울: 그린비, 2004);
『탈출속도』, 배영달 옮김(부산: 경성대학교 출판부, 2006).

드파르동의 공간을 대표하는 이름은 "고향"이며, 전시된
두 다큐멘터리는 각각 「발언권 주기」(2008)와 「14일간의
세계 일주」(2008)이다. 먼저 「발언권 주기」는 드파르동이
에티오피아, 볼리비아, 칠레, 브라질, 프랑스를 돌아다니며
마주친 소수 민족들의 인터뷰를 모아 만든 33분가량의
다큐멘터리이다. 이 민족들은 사멸의 위험을 겪고 있는
자신들의 고유한 언어에 애착을 가지고 있고, 민족이 탄생할
때부터 지켜 온 그들의 고향을 보호하며 살아가고 있다. 이들의
모습을 정면으로 촬영한 이 다큐멘터리는 특별한 편집 없이
그들의 발언에 귀를 기울이고 그들의 침묵에 시선을 준다.
반면, 「14일간의 세계 일주」는 아무런 음성도 없이 영상으로만
이뤄진 22분 남짓한 다큐멘터리이다. 이 작품은 드파르동이
14일간 세계의 일곱 도시—워싱턴, 로스앤젤레스, 호놀룰루,
도쿄, 호찌민, 싱가포르, 케이프타운—를 여행하며 남긴 일종의
영상 일기라고 할 수 있다. 14일이라는 짧은 시간 동안 지구를
한 바퀴 돌면서 드파르동은 자신이 본 것들을 카메라로 남긴다.
기껏해야 하루나 이틀의 시간만을 한 도시에서 보낼 수 있는
까닭에 그는 어떠한 인터뷰나 심지어 보이스 오버도 없이
오로지 영상만을 남기기로 결정한다. 관객에게 제시되는 영상은
이동하는 택시의 차창을 통해 보이는 거리 풍경, 바삐 지나가는
번화가의 인파들, 해수욕을 즐기는 여러 관광객 등이다.

　　비릴리오는 지하의 전시관을 맡았다. 비릴리오가 선택한
전시의 제목은 그의 저서명이기도 한 "저곳은 이곳에서
시작된다"이다. 비릴리오가 전시의 전체적인 착상을 제시하고,
그의 협업자들인 미국의 건축가들과 미술가들—딜러
스코피디오 + 렌프로, 마크 한센, 로라 커건, 벤 루빈—이
전시의 연출을 맡았다. 이 전시관은 두 개의 공간으로 구성된다.
큰 공간에는 50여 개의 모니터들이 천장에 매달려 공간의
대부분을 차지하고 있으며, 한쪽 구석에 걸린 스크린에서는

비릴리오가 이번 전시에 관련된 자신의 착상을 설파하고
있다. 그의 발언은 다분히 예언적이고 심지어 어떤 측면에서는
묵시록적이기도 하다. 그에 의하면, 2050년에는 2억 이상의
인구가 이주할 수밖에 없는데, 그 까닭은 세계화와 기후 변화로
인해 지구의 지리적 공간이 한계에 봉착할 것이기 때문이다.
여기에 원격 통신과 교통수단의 발달도 가세해 세계 전체는
도시화될 것이다. 요컨대 비릴리오가 예견하는 미래의 세계는
다양한 수준의 망명이 일상화된 세계이며, 도시들이 이 도래할
망명의 터미널 역할을 맡게 된다는 것이다. 관객은 이런
비릴리오의 예견이 반복적으로 흘러나오는 전시 공간에서 50여
개의 모니터를 바라보게 된다. 이 모니터들에서는 지구의 인구
이동을 다룬 텔레비전 뉴스, 다큐멘터리, 사진 등에서 선별한
영상들이 끊임없이 지나간다. 때로는 모든 모니터에 같은
영상이 지나가고, 때로는 서로 다른 영상이 각각의 모니터에
모자이크처럼 배열되면서 관객의 시각을 강렬하게 자극한다.

　　비릴리오가 담당한 지하의 또 다른 공간은 큰 원기둥
모양을 띠고 있다. 관객은 그 내부에 들어가 자신을 둘러싼
원기둥의 벽면을 따라 360도 전체에 영사되는 영상을 보게
된다. 이 영상은 말 그대로 완전히 관객을 포위하고 압도한다.
여기서는 인구 이동과 그 원인들이 마치 세련된 파워포인트
작업처럼 역동적으로 펼쳐지는데, 경우에 따라 세계 지도,
텍스트, 항로 등의 형태로 제시된다. 이 작업이 다루는 테마는
다섯 가지이다. 1) 인구와 도시 이주. 2) 사람과 자본의 흐름.
3) 정치적 망명자와 강요된 이주. 4) 자연재해. 5) 상승하는
해수면과 사라지는 도시. 이 각각의 테마에 따라 다채로운
시각적 표현이 펼쳐진다. 예컨대, 국가 간 송금 액수를 마치
테트리스에서 벽돌이 밑으로 떨어지듯이 스크린 상단의
국가에서 하단의 국가로 쏟아지는 픽셀로 표현하기도 하고 인구
단위를 픽셀로 표현해 수많은 픽셀이 세계 지도 위를 횡단하는

형태로 국가 간 이주민들의 통계를 시각화하기도 한다.

위와 같이 이번 전시 전체의 모습을 스케치할 수 있다면, 이제는 다시 처음의 물음으로 돌아가 보자. 과연 "도시/농촌의 대립"은 이 전시를 바라보는 하나의 관점으로서 얼마나 유용한가? 물론 하나의 전시에 접근함에 있어서 다수의 관점이 가능할 수 있다. 이런 의미에서는 위의 관점도 역시 여러 다른 관점과 마찬가지로 하나의 가능한 관점으로 채택될 수 있을 것이다. 그러나 우리는 지금 그 관점이 채택 가능한 것인지의 여부를 묻는 것이 아니라 그 관점의 유용성에 대해 묻는 중이다. 더군다나 비릴리오가 말하듯이 도시와 농촌의 대립을 자신(도시인)과 드파르동(농부)의 대립으로 곧바로 동일시한다면("그래, 나는 많이 여행하지 않는 도시인이며, 농부인 자네와는 상반된다네."), 이런 대립은 더 이상 유용하지 않을 수도 있다.

왜냐하면 드파르동도 「14일간의 세계 일주」에서 세계의 일곱 도시를 직접적으로 다루고 있기 때문이다. 즉 드파르동의 두 작품은 각각 다른 방식으로 도시와 농촌의 삶의 단면을 대립시켜 보여 주면서 그 자체로 하나의 총체성을 획득하고 있다. 농촌을 다룬 「발언권 주기」는 언어와 고향의 의미에 대해 직접 타자의 목소리에 귀 기울이는 형식을 취하는 반면, 도시를 다룬 「14일간의 세계 일주」는 목소리를 전적으로 배제한 채 끊임없이 지나가는 시각적 풍경만을 잡아내는 형식을 채택한다. 이런 형식적 차이는 오늘날 농촌과 도시의 상이한 속도와 소통 방식을 단적으로 드러내는 장치로 기능한다. 다른 언어와 문화를 지닌 타자의 목소리를 듣기 위해 드파르동은 오랜 시간 서로 신뢰를 쌓으며 많은 구체적인 경험을 그들과 나누었을 것이다. 심지어 인터뷰가 끝난 이후에도 한동안 타자의 얼굴에 머물러 있는 카메라의 시선은 이들의 침묵마저도 일종의 웅변적 목소리로 들릴 수 있음을 보여 준다. 반면 드파르동이 지구의

도시를 횡단하기 위해 책정한 기간은 고작 14일에 불과하다. 이 다급한 여행 계획만으로도 우리는 도시를 중심으로 가속화된 세계화의 속도를 감지할 수 있다. 더불어 「발언권 주기」의 발언자들은 정면으로 드파르동의 카메라를 지긋이 응시하지만, 14일 동안 도시에서 마주친 사람들의 시선은 마치 시간의 속도에 휩쓸린 것처럼 카메라의 렌즈를 스치듯 지나간다.

　이렇듯 드파르동의 두 작품은 현대 세계를 구성하는 동전의 양면과도 같은 도시와 농촌의 모습을 서로 다른 내용과 형식으로 보여 준다. 여기엔 고향의 의미를 쇠퇴시키는 세계화의 힘과 이에 맞서 고향을 지키려는 안간힘이 서로 대립하며 긴장감을 자아낸다. 중요한 것은 갈등을 빚는 이 두 힘이 모두 공통적으로 지금 여기에 공존하고 있다는 점이다. 프랑스 농부의 모습을 담은 드파르동의 최근작 「모던 라이프」의 제목이 시사하듯 도시인 못지않게 농촌의 거주자들도 현대인인 것이다.

　다른 한편, 비릴리오가 세련된 연출로 선보인 작업에는 도시와 농촌의 구별 자체가 존재하지 않는다. 그는 2007년부터 세계 인구의 50퍼센트 이상이 도시에 거주하게 됐다고 관객에게 인지시키면서 농촌을 고려의 대상에서 배제시킨다. 그러나 외관상으로 그의 작업은 도시에 국한된 것이 아니라 세계 전체를 포괄한다. 그가 다룬 테마들을 살펴보자. 국가 간 인구 이동과 자본 이동이 반드시 도시 사이에서만 진행되는 것은 아니며, 정치적 난민과 강제 이주 역시 도시에 국한된 문제가 아니고, 자연재해나 해수면 상승으로 인해 타격받는 대상도 도시로 한정될 수 없다. 요컨대, 비릴리오는 한편으로는 도시의 문제에 집중하겠다고 말하지만, 다른 한편으로는 세계 전체를 자신의 문제를 안으로 가져온다. 결국 비릴리오는 마치 세계 전체가 오로지 수많은 도시들로만 이루어진 것처럼 은연중에 가정하고 있는 듯하다. 달리 말해, 그는 오늘날의

농촌을 단지 '잠재적인' 도시로서 여기고 있는 듯하다.

엄연히 다른 문화와 언어와 태도를 유지한 채 공존하고 있는 각국의 도시와 농촌의 차이를 무화시키고 세계 전체를 현실적이거나 잠재적인 도시들로 환원시켰을 때 남게 되는 차이는 무엇인가? 이런 경우 오로지 계량화된 수적 차이만이 남는다. 비릴리오가 세계의 이동 인구를 픽셀로 표상한 사실은 매우 징후적이다. 모든 질적 차이가 무화되고 양적인 단위로서만 기능하는 픽셀은 인구 이동의 개별적이고 특수한 원인과 과정을 생략시켜 버린 채 스크린 위의 세계 지도를 섬광처럼 횡단한다. 단지 차곡차곡 쌓이는 픽셀의 숫자와 그것을 시각화한 도표만이 남아서 모든 뉘앙스가 제거된 양적 차이를 증명할 뿐이다. 결국 관객에게 전달되는 것은 다량의 정보들일 뿐이다. 구체적인 내용을 상실한 추상적인 정보들은 첨단의 시각적 테크놀로지 덕분에 세련되게 콜라주되어 관객의 감각을 자극할 수는 있으나 관객의 진정한 경험에까지 도달하지는 못한다. 또한 50여 개의 모니터는 저널에서 발췌된 시각적 정보들의 패치워크를 선사하지만, 이는 강렬한 감각적 쾌락을 불러일으키는 데 그친다. 비릴리오는 "저곳은 이곳에서 시작된다"고 말하지만, 사실상 여기엔 "저곳"과 "이곳" 사이의 아무런 질적인 구별도 없다. 단지 감각의 과잉과 경험의 빈곤만이 확인될 뿐이다.

그러므로 도시와 농촌의 대립은 비릴리오와 드파르동의 근본적인 차이를 설명하지 못한다. 오히려 이 두 작가는 각자 선택한 상이한 소통 형식을 통해 뚜렷이 대조된다. 발터 벤야민의 어휘를 빌리자면, 드파르동과 비릴리오의 서로 다른 소통 형식은 각각 "이야기"와 "정보"일 것이다. 이야기는 이야기꾼의 경험과 듣는 이의 경험이 서로 마주치며 기억으로 축적되면서 입에서 입으로 전달된다. 그런데 19세기에 부르주아 언론의 등장으로 인해 정보라는 새로운 소통 형식이

발달하면서 이야기의 기술은 퇴조하게 된다. 무차별적인 정보는 모든 객관적인 설명이 이미 내장된 모습을 띠기 때문에 자기 충족적인 성격을 지니며 듣는 이에게는 어떠한 능동적 역할도 실질적으로 부여하지 않는다. 이런 일방적인 특성을 위장하기 위해 정보는 늘 새로워야 하고 순간적이어야 한다. 정보는 빠르게 소비될 뿐 수용자의 고유한 경험으로 축적되지 않는다. "정보는 그것이 새로운 순간에만 가치를 지닌다. 정보는 오직 그 순간에만 살아 있으며, 그 순간에 완전히 자신을 내바쳐야 하고, 시간의 지체 없이 그 순간에 자신을 내주어야 한다. 그러나 이야기는 그렇지 않다. 이야기는 소진되지 않는다. 이야기는 자신의 집중된 힘을 간직하며, 생겨난 이후에도 오랫동안 펼쳐질 수 있다."[75]

비릴리오가 제시한 정보의 현란한 콜라주는 스크린 위를 떠돌다가 흩어지는 픽셀들처럼 관객의 망막에 새로움의 충격을 주며 시신경을 자극하곤 순간적으로 흩어져 버린다. 그의 작업이 묵시록적으로 느껴지는 까닭 중의 하나는 어쩌면 이 작업이 이야기가 완전히 소멸된 세계를 예감하게 만들기 때문일 수도 있다. 그러나 드파르동의 「발언권 주기」에 등장하는 소수 민족들이 자신의 언어로 이야기하는 뚜렷한 신념과 정직한 표정은 오늘날에도 이야기라는 소통 형식이 힘을 가질 수 있음을 보여 준다. 더불어, 이들의 이야기를 끄집어내고 이들의 표정과 태도를 담아낸 드파르동의 작업 자체도 디지털 카메라라는 첨단 테크놀로지를 자신의 매체로 전유한 현대적인 이야기의 한 사례일 것이다. 따라서 정보의 발달로 인해 이야기는 퇴조했지만 그렇다고 완전히 소멸된 것은

75. 발터 벤야민, 「이야기꾼: 니콜라이 레스코프의 작품에 대한 고찰」(1936), 『서사(敍事), 기억, 비평의 자리』, 최성만 옮김(서울: 길, 2012), 427-428.

아니다. 오히려 정보에 복무하는 테크놀로지를 나름의 방식으로
전유하며 생존을 모색하고 있다. 이런 의미에서 드파르동을
디지털 정보화 시대의 이야기꾼이라고 불러도 좋을 것이다.

사진, 거짓의 역량

1839년 사진이 발명된 이래 오늘날까지 '사진이란 무엇인가?'라는 질문은 끊임없이 제기되어 왔다. 이론과 실제를 막론하고 많은 이들이 이 질문을 의식하고 각자 고유한 답변을 제시한 바 있다. 이론의 영역에서는 발터 벤야민, 지그프리트 크라카우어, 롤랑 바르트, 수전 손택, 빌렘 플루서 등 여러 이론가들이 각자 고유한 테제를 제시했으며, 실제의 영역에서는 사진이 발명된 직후부터 대부분의 사진가들이 사진 매체의 특성과 역량을 탐구한 결과로서 나름의 사진 이미지들을 선보여 왔다. 그러나 그 어떤 이론적 테제나 실제적 이미지도 '사진이란 무엇인가?'라는 질문에 대한 온전한 답변을 내놓진 못할 것이다. 사진은 어떤 고정된 본질을 지닌 매체가 아니라 기술적, 사회적, 정치적 변화에 따라 끊임없이 변모해 나가는 역사적 산물이기 때문이다. 기술과 산업의 발달로 인해 저렴해지고 간소해진 사진은 소수의 특정 계급만이 아니라 대중 전체가 활용할 수 있는 매체가 되었고, 아날로그 사진은 디지털 사진으로 확장되었다. 그리고 대중화된 사진은 누구든 활용할 수 있고 누구든 피사체가 될 수 있는, 이른바 '민주화'를 대표하는 광학 매체가 되었다. 더불어 현실을 객관적으로 재현해 내는 기술적 장치로서 발명된 사진은 곧이어 작가의 주관적 표현을 담아내는 예술적 매체로도 등록되기에 이른다.

하나의 질문, 무수한 답변

이렇듯 확정적인 답변이 나올 수 없기에 역설적으로 '사진이란 무엇인가?'라는 질문은 줄곧 제기되어 왔고 앞으로도 끊임없이 제기될 것이다. 파리의 퐁피두센터가 2015년 지하층에 마련한

사진갤러리에서 선보인 개관 전시의 제목도 역시 『사진이란 무엇인가?』(2015)이다. 이 질문은 외견상 사진에 대한 결정적인 정의를 요구하는 것처럼 보이지만, 전시가 이 질문을 던지며 의도하는 바는 정확히 그 반대다. 즉 사진의 본질을 밝히려는 존재론적 기획이 아니라 사진을 구성하는 다양한 측면들을 기술해 보려는 현상학적 방법론이 전시의 근간을 이루는 것이다. 전시의 이런 의도에 정당성을 부여하는 작업은 미슈카 헤너의 「사진은」(2010)이다. 그는 인터넷 검색 엔진에 "사진은…"(Photography is…)이라고 입력한 후 검색된 문장들을 취합하는 전략을 취했다. 이렇게 검색된 사진에 대한 정의들은 300만 개 이상에 육박했고, 그는 그중 3,000개를 선별해 책으로 엮었다. 이 수많은 정의들은 역설적으로 사진에 대한 단일한 정의의 불가능성을 경험론적으로 방증한다. 그러므로 관건은 사진에 대한 무수한 정의들을 하나의 완결된 정의로 환원시키는 게 아니라 그것들을 어떻게 범주화, 목록화하느냐는 것이다.

퐁피두센터의 전시가 제안하는 목록은 '욕망' '재료' '원리' '실천' '연금술' '간극' '자원' '입증' 총 여덟 개이다. 물론 이 목록은 사진 전체를 망라하는 결정적인 목록이 아니다. 관점에 따라 목록은 얼마든지 더 늘어날 수 있다. 이 목록은 차라리 사진이라는 친숙하고도 낯선 매체에 접근하기 위해 마련된 여덟 개의 관문에 가깝다. 우리가 이 여덟 개의 관문을 모두 들락날락할 여력은 없다. 우선은 물리적인 지면의 한계 때문이기도 하거니와, 전시 자체가 어떤 기승전결의 구조를 갖추고 특정한 서사를 관객에게 강제하기보다는 각각의 관객이 각각의 동선을 그려 나가며 여덟 개의 키워드를 참조해 사진에 대한 또 다른 정의를 도출해 볼 것을 권유하고 있기 때문이기도 하다. 우리는 그중 '욕망' '간극' '입증'이라는 세 개의 키워드를 선택해, 사진이 보여 주는 '진실과 거짓의 변증법'을 기술해 보고자 한다. 이런 노선을 택하게 된 결정적인 이유는, 진실과

거짓의 관계를 중심으로 이 전시와 서울의 토탈미술관에서
열린 또 다른 전시 『거짓말의 거짓말: 사진에 관하여』(2015)가
공명을 일으킨다는 판단 때문이다. 후자의 전시는 제목이
암시하고 있듯이 거짓의 문제를 다루면서 사진에 대한 정의를
시도한다. 거짓은 언제나 진실과의 상관관계 속에서만 이해될
수 있으므로, 이 전시의 주제는 자연스럽게 진위를 둘러싼 '욕망',
진실과 거짓의 '간극', 진실과 거짓의 '입증'이라는 문제의식으로
이어진다. 우리는 먼저 퐁피두센터의 전시에 소개된 사진들을
중심으로 사진과 관련된 진실과 거짓의 문제 틀을 이끌어 내고,
뒤이어 토탈미술관에 전시된 사진들을 통해 이 문제틀이 예술적
실천 속에서 어떻게 구현되는지 살펴볼 것이다.

세계의 문을 여는 열쇠
사진가의 욕망은 무엇인가? 파울 시트룬이 1930년경 찍은
사진 「극장에서」에 등장하는 한 남자의 뒷모습은 사진가의
근본적인 욕망을 시각화한 것처럼 보인다.(도판 203쪽) 어떤
남자가 어두운 극장의 맨 앞줄 의자에 앉아 망원경으로 무대
위의 무언가를 보려고 한다. 그러나 정작 그의 시선이 욕망하는
대상은 프레임의 밖으로 물러나 있어서 우리는 그것이 무엇인지
결코 알지 못한다. 시트룬의 카메라는 '욕망의 대상'이 아니라
'욕망의 주체'에 주목하고 있는 것이다. 사진이 '무언가를 보려는
욕망'에 의해 발명된 광학적 매체라고 한다면, 이 명제에서
방점을 찍어야 하는 대목은 '무언가'가 아니라 '보려는 욕망'인
것이다. 특정한 대상이 없더라도 솟구쳐 오르는 순수하게
시각적인 욕망, 이것이 바로 사진가의 욕망이다. 프레임 너머,
사진 속 인물의 시선이 가닿는 곳에 어떠한 대상이 있는지
우리는 짐작조차 할 수 없다. 심지어 그곳은 아무것도 없는
텅 빈 공간일 수도 있다. 다만 분명한 것은 그곳이 바로 이
극장의 무대일 거라는 사실이다. 사진가에게 그 무대의 이름은

'세계'다. 사진이라는 매체를 통해 실현되는 '보려는 욕망'은 어떤 특정한 대상들을 겨냥하는 게 아니라 그것들의 총체로서의 세계에 육박한다. 사진은 세계를 지각하고 이해하기 위해 고안된 시각적 매체이다. 또는 만 레이가 1960년경에 제작한 「성냥갑」의 은유를 빌리자면 세계의 문을 열기 위해 필요한 '열쇠'이다. 만 레이는 성냥갑에 후안 미로의 눈초리가 담긴 사진을 붙이고 그 안에 열쇠를 가득 넣어 놓았다. 성냥갑에 담긴 열쇠가 하나가 아니듯 사진을 통해 세계의 자물쇠를 여는 방식도 하나가 아니다.

　　세계의 문을 여는 사진의 열쇠가 하나가 아닌 까닭은 사진을 매개로 인간과 세계가 관계를 맺는 방식이 하나가 아니기 때문이다. 드니 로슈의 사진 「1981년 4월 5일, 기자, 이집트」(1981)는 인간과 세계의 관계를 주선하는 매개로서 카메라를 제시한다. 사진의 배경으로 제시되는 세계는 형체를 식별할 수 없는 무언가일 뿐이다. 우리는 사진 속 카메라 렌즈를 통해서만 비로소 이집트 기자의 피라미드를 지각할 수 있다. 여기서 카메라는 인간 영혼과 외부 세계를 연결하는 기계적 '눈'으로서 기능한다. 이 '눈'이 어떤 시점을 취하느냐에 따라 동일한 세계는 우리에게 다른 모습으로 현상한다. 또한 세계는 결코 전체로서 현상하지 않는다. 카메라의 프레임이 선택한 피라미드만이 지각의 대상이 되어 이편으로 다가오고 선택되지 못한 그 외의 것들은 흐릿한 배경이 되어 저편으로 물러선다. 이처럼 특정한 시점과 특정한 프레임을 선택하는 매 순간마다 우리는 다른 종류의 열쇠를 집어 들고 세계의 관문을 열어젖히는 셈이다.

　　현실과 재현의 간극

어떤 열쇠를 선택하느냐에 따라 하나의 세계가 매번 다른 방식으로 열린다면, 도대체 그중 어떤 열쇠가 우리를 진실로

인도하는 것인가? 하나의 현실에 대해 여러 사진적 재현이 가능하다면, 그중 어떤 재현이 진실한 것인가? 세계의 현실과 그것의 사진적 재현 사이의 (불)일치, 그 '거리의 파토스'를 극적으로 연출한 사례로 제프 월의 「여자들을 위한 이미지」(1979)를 들 수 있다. 마네의 유명한 회화 「폴리베르제르의 주점」(1882)를 참조해 사진적 재현의 상황으로 변주시킨 이 작품은 거울과 카메라를 중첩시켜 실재와 재현의 복잡한 관계를 의미심장하게 보여 준다. 이 사진은 거울에 맺힌 상을 촬영한 것인가? 사진 오른편에 등장하는 작가가 바라보는 대상은 여인인가? 아니면 거울에 비친 여인의 이미지인가? 과연 작가와 여인은 거울의 반사면을 기준으로 같은 편에 서 있는 것일까? 이 작품이 던지는 실재와 재현 사이의 '간극'에 대한 위와 같은 질문들은 결코 대답될 수 없는 불확정적인 것들이다.

사진의 진실과 사진의 거짓은 어느 한편으로 확정될 수 없는 변증법적 관계를 맺는다. 한편으로, 모든 사진은 피사체가 빛을 이용해 남긴 일종의 자국이므로 지표 기호에 속하며, 이런 의미에서 피사체의 존재를 증명하는 진실한 매체이다.[76] 그러나 다른 한편으로, 모든 사진은 사진가가 특정한 시점과 특정한 프레임을 결정하는 순간 이미 어떤 주관성이 개입된다는 의미에서 연출된 것이며, 더 나아가 실재를 변형(대부분의 경우에 미화)하는 거짓된 매체이다. 사진은 이 두 개의 모순적 특징을 동시에 지니는 이율배반적 매체이다. 모든 다큐멘터리 사진은 모종의 방식으로 연출된 것이며, 모든 연출 사진은 그 자체로 다큐멘터리적인 특징을 지닌다. 우고 물라스는 사진 속에 내재한 진실과 거짓의 변증법적 관계를 끈질기게 탐구한

76. Rosalind Krauss, "Notes on the Index: Seventies Art in America," *October*, vol. 3 (Spring 1977): 68–81.

사진가다. 그의 유명한 사진 연작의 제목은 「입증」(1968-
1973)이다. 이 단어의 라틴어 어원 'verificare'는 '진실'(verus)을
'만든다'(facere)라는 뜻을 지닌다. 즉, 입증한다는 것은 진실을
밝힌다기보다는 만들어 내는 것이다. 물라스의 사진 속에서
진실은 거짓 못지않게 꾸며 낸 것으로 등장한다. 물라스가
건네준 열쇠로 문을 열고 들어간 세계는 꾸며 낸 진실과 꾸며 낸
거짓이 착종된 혼돈의 무대이다.

　　진실 속 거짓과 거짓 속 진실이 분간되지 않을 만큼 뒤섞여
있는 세계와 맞닥뜨린 인간의 모습은 플로랑스 파라데이스의
사진 「이미지들」(1995)에 등장한다.(도판 204쪽) 등 돌리고
앉은 한 여자가 수많은 신문과 잡지의 사진 이미지들을
가위질해 분류하고 있다. 사진을 꽉 채운 이미지들 중에서
한가운데 보이는 붉은 색의 '세계'(MONDE)라는 활자가 유독
눈에 띈다. 파라데이스에게 이미지는 세계이고 세계는 곧
이미지인 것이다. 그리고 수전 손택이 『사진에 관하여』에서
"사진들을 수집하는 것은 세계를 수집하는 것"이라고 말한
것처럼,[77] 이 여자는 사진을 수집하며 동시에 세계를 수집하고
있는 것이다. 진실과 거짓이 뒤섞인 수많은 저널의 이미지
앞에서 우리에게 요구되는 것은 어쩌면 수집가의 윤리일는지
모른다. 그 수집가는 거짓에서 진실만을 골라내는 그런 종류의
수집가가 아니다. 그는 사진을 통해 지각하고 이해한, 진실과
거짓이 변증법적으로 착종된 세계를 그 자체로 긍정하고, 그
세계의 상호 이질적인 이미지들을 오리고 잇대어 만들어 낸
'의미'를 수집하는 인간이다.

　　진실과 거짓, 의식과 무의식
토탈미술관에서 열린 전시의 제목 '거짓말의 거짓말'은 진실과

77. 수전 손택, 『사진에 관하여』, 이재원 옮김(서울: 시울, 2005), 18.

거짓의 변증법적 상관관계를 중복적이고 양가적인 표현을 통해 효과적으로 언어화하는 듯하다. 이 제목은 거짓말의 긍정으로 해석될 수도 있고, 부정으로 해석될 수도 있다. 첫 번째 경우라면, 거짓말의 거짓말은 거짓말의 제곱, 곱절의 거짓말을 뜻하는 것이 된다. 두 번째 경우라면, ~(~p)가 p인 것처럼 거짓말의 거짓말은 참말이 된다. 이 두 경우를 모두 고려해 볼 때, 이 제목은 거짓말과 참말, 진실과 거짓이 공존하는 이율배반적인 상황을 지칭하는 것처럼 보인다. 사진의 진실이 오로지 진실일 뿐이라면 사진은 그저 실재의 동어반복에 불과할 것이다. 또한 사진의 거짓이 오로지 거짓일 뿐이라면 그것은 제거해야 할 종양 같은 것이지 결코 진지한 논의의 대상이 될 수 없을 것이다. 사진의 진실엔 일말의 거짓이 깃들어 있고, 사진의 거짓엔 진실의 앙금이 가라앉아 있다. 즉 사진은 거짓을 말하며 진실을 전하고, 진실을 주장하며 거짓을 일삼는 이율배반적 매체, 다시 말해 '거짓말의 거짓말'을 구사하는 매체다.

사진이 보여 주는 진실과 거짓의 변증법적 상관관계를 심리적인 용어로 번역한다면, 그것은 의식과 무의식의 상관관계가 될 것이다. 의식과 무의식의 관계도 상호 침투적인 술어로 규정되기 때문이다. 의식의 진실엔 언제나 무의식의 거짓이 틈입하며, 무의식의 진실엔 늘 의식의 거짓이 간섭하기 마련이다. 아마도 초현실주의와 사진의 긴밀한 관련성도 사진이 지닌 심리적 매체로서의 가능성 덕분이었을 것이다. 『거짓말의 거짓말』에 출품된 많은 사진들이 다양한 방식으로 초현실주의적 분위기를 자아내는 것은 어찌 보면 당연한 일이다. 그런데 사진이 초현실주의적이기 위해 반드시 꿈이나 환상의 이미지를 동원할 필요는 없다는 걸 지적할 필요가 있겠다. 수전 손택은 오히려 사진이 조작과 기술을 자제하고 꾸밈이 없을 때 더욱 초현실주의적인 권위를 얻게 될 것이라고

주장한다.[78] 사용의 흔적이 역력한 비누들을 카메라에 담은 구본창의 사진들이 이런 주장에 잘 부합한다. 잘 들여다보면 우리가 흔히 쓰는 비누의 모습과 다를 게 하나도 없지만 사용 가치가 제거된 사진 이미지로 제시된 비누의 형상은 초현실적인 느낌을 자아내며 뜻밖의 조형적 미를 발산한다. 김도균은 전시장 곳곳의 모서리나 귀퉁이를 실물 크기보다 조금 작은 사진으로 찍어 같은 장소에 조금씩 어긋나게 걸어 두었다.(도판 205쪽) 그 사진의 프레임이 실재 공간의 모서리와 재현 공간의 모서리를 툭툭 잘라 내어 일종의 '단층'이 생겨난다. 크기와 위치에 약간의 변화를 줌으로써 만들어 낸 실재와 재현 사이의 간극이 평소에는 작품의 배경으로만 존재하던 미술관 공간에 미묘한 환영을 부여한다. 그 결과 작품이 배경으로 차고 넘치고 배경이 작품으로 빨려 들어가는 변증법적 상황이 연출된다.

 이미지 벙어리, 텍스트 복화술사
문형민의 「unknown city #19」(2008)은 텍스트를 지우는 전략을 취한다. 그는 형형색색의 상품들이 빼곡히 늘어선 진열대를 사진으로 찍어 라벨의 텍스트들을 모조리 지운다. 그 결과 진열대에 남겨진 건 색과 형태로만 이루어진 순수한 시각 기호들이다. 이 사진은 언어가 개입하기 이전의 무의식적 풍경을 실현한 듯하다. 가지런히 정돈된 색채들은 그 선명함 덕분에 어떤 미적 안도감을 제공할 수도 있고, 이 상품들의 정체를 끝내 확인할 수 없다는 사실이 우리를 깊은 불안감에 빠뜨릴 수도 있다. 이 '미지의 도시'는 모든 것이 입증 가능하며 동시에 반증 가능한 잠재성의 공간이다.
 반면 김진희는 문형민과 정반대로 텍스트를 덧붙이는 전략을 구사한다. 그는 읽기 어려운 묘한 표정을 짓고 있는

78. 같은 책, 90.

인물 사진을 촬영한 후 그 위에 자수로 텍스트를 덧붙인다.
예를 들어 「말을 했지만」(2014)을 보면 한 여인이 화면 왼쪽을
지그시 응시하며 알 듯 말 듯한 표정을 짓고 있다. 약간 화가
난 것도 같고, 뭔가 실망한 표정인 듯싶기도 하고, 어쩌면
약간의 우수가 서려 있는 것 같기도 하다. 당연한 얘기지만
사진은 더 이상 아무런 단서도 주지 않는다. 사진 하단부에
수놓아 새긴 텍스트는 'cuantas veces le dije'로, 스페인어로
'말을 했지만'이라는 뜻이다. 보통 사진에 덧붙인 텍스트는
그 사진의 의미를 확정시키는 역할을 한다. 그러나 김진희의
사진과 관련해서 텍스트는 오히려 진실과 거짓의 변증법적
운동을 더욱 활발하게 만든다. "말을 했지만"이라고 중얼거리는
복화술사는 누구인가? 이것은 사진 속 여인이 한 말인가?
아니면 누군가가 이 여인에게 한 말인가? 여인의 이미지 그
어디에도 이 텍스트와의 필연적인 연결 고리를 발견할 수 없다.
또한 텍스트를 아무리 곱씹어 봐도 이 여인의 미묘한 표정을
해석할 실마리를 찾아낼 수가 없다. 이 사진 속에서 가장 극적인
간극은 이미지와 텍스트 사이의 간극이다.

그런가 하면, 무의식과 의식의 변증법적 관계를 시각화하기
위해 직접적으로 꿈과 환상의 이미지를 빌려 오는 경우도 없지
않다. 원성원의 「Dreamroom—Seoungwon」(2003)은 환상의
기법을 빌려 표현한 소망 이미지라고 할 수 있다. 한 여자가
녹음이 우거진 어떤 장소에서 음료수를 들이키며 휴식을 취하고
있다. 소망의 내용을 보건대 여자는 과중한 업무에 시달리는
현실을 견디고 있는 듯하다. 그런데 사진을 자세히 살펴보면
여자의 소망 이미지에도 여전히 잔재하는 현실 이미지들이
눈에 띈다. 사진 왼쪽의 책상 위에는 구식 모니터 두 대가
달린 컴퓨터와 책, 학용품들이 여자를 기다리고 있고, 사진
오른쪽에는 끼니를 때우기 위해 주방 도구들이 갖춰진 주방이
버티고 서 있다. 사진 속에 공존하는 목가적 이상과 노동의

현실은 촘촘하게 뒤얽혀 있어서 그 경계를 확정할 수 없다. 사진을 통해 바라본 세계에는 온전한 거짓(이상)도 온전한 진실(현실)도 있을 수 없다. 원성원이 사진을 통해 지각하고 이해한 세계에는 가장 아름다운 환상도 언제나 쓰디쓴 현실의 흔적과 함께한다.

기자의 카메라, 탐험가의 카메라

하태범은 카메라를 든 기자를 연기한다. 그는 파국을 취재하는 기자다. 테러가 휩쓸고 지나간 자리를 그(의 카메라)는 물끄러미 바라본다. 파국을 증언하는 사진은 다큐멘터리 사진이어야 할 것 같지만 하태범의 사진은 연출 사진에 가깝다. 파국의 현장은 하얗게 탈색되어 비극의 무대라기보다는 무균 병실에 가까워 보인다. 그러나 이 사진적 거짓 속 한가운데 보이는 아무렇게나 놓인 슬리퍼 한 켤레는 가까스로 참상의 진실을 암시하는 듯하다. 다른 한편, 윤병주는 카메라를 든 탐험가다. 그가 탐사해야 할 곳은 화성이다. 이때 화성은 화성(華城)이자 화성(火星)이다. 즉, 경기도의 한 도시이자 태양계의 한 행성인 것이다. 전시장 한쪽 벽 귀퉁이의 허물어진 구멍으로 기어 들어가면 어둑어둑한 조명의 동굴 같은 공간에 다다른다. 이 공간에 펼쳐진 윤병주의 사진은 붉은색의 척박한 광야를 담고 있다.(도판 206쪽) 그리고 어디선가 무선으로 교신하는 듯한 소리가 계속 들린다. 사진 속 광야는 난개발로 파헤쳐진 경기도 화성인가, 아니면 생명체가 살기 어려운 태양계의 네 번째 행성인가? 윤병주는 경기도 화성에서 태양계의 행성을 본다. 즉 진실에서 거짓을 보고, 현실에서 환상을 본다. 이때 거짓은 그저 얼토당토하지 않은 공상이 아니다. 진실(경기도의 난개발 도시)을 거짓(숨조차 쉬기 어려운 척박한 행성)과 겹쳐 놓았을 때 진실은 더욱 진실해지는 법이다.

사진, 거짓의 역량

사진은 세계로 통하는 수많은 관문을 여는 수많은 열쇠다. 우리가 매번 특정한 시점과 특정한 프레임을 선택할 때마다 그 열쇠는 상이한 세계의 풍경을 우리에게 선사한다. 그 풍경이 진실의 풍경이라 할지라도 결국 그 진실은 '꾸며 낸 진실'이기에 언제나 거짓과 통한다. 따라서 사진은 거짓의 역량이다. 사진의 거짓은 진실에 거짓을 섞는다. 이 짝짓기는 세계 속에 더 많은 진실과 더 많은 거짓을 잉태시킨다. 이런 식으로 무의식은 의식과, 환상은 현실과, 이미지는 텍스트와 짝짓기한다. 사진은 거짓의 역량으로 이 모든 짝짓기를 주선한다. 거짓의 역량의 다른 이름은 사진적 상상력일 것이다. 물론 사진에 대한 이 정의는 300만 개의 정의 중 하나일 뿐이다.

파울 시트룬, 「극장에서」, 1930년경.
──────────── 203쪽

플로랑스 파라데이스, 「이미지들」, 1995.
──────────── 204쪽

김도균, 「w.ttm-01」, 2015.
──────────── 205쪽

윤병주, 「Exploration of Hwaseong」, 2013.
──────────── 206쪽

사진적인 것: 빛의 안식처
— 서러운 빛

　　　　　조각과 회화와 설치로 꾸민 전시『서러운
빛』(P21, 2020)의 공간을 서성이며 사진에 대해 생각해
본다.(도판 207쪽) 권현빈의 조각도, 한진의 회화도, 오종의
설치도 사진과는 꽤나 무관해 보이지만, 그것들이 한 전시
공간에서 서로 엮이자 어쩐지 각자가 독특한 방식으로 변주된
사진처럼 여겨진다. 이런 비약적인 생각은 역시 이 전시의
제목이 '서러운 빛'인 까닭에 생겨난 것이다. 서러움의 정체는
아직 헤아릴 길 없지만 빛이라는 단어는 금세 빛(photo)의
기록(graphy)인 사진(photography)을 떠올리게 하기 때문이다.
어쩌면 이 각각의 작품들은 다른 매체로 실현한 '사진적인'
이미지일는지도 모른다.
　　권현빈의 조각은 석회암판이나 화강암판으로 만들어진
두툼한 사진 원판과 같다. 작가는 작업실의 돌에 드리운
섬광, 지나가는 구름의 그림자 등을 기억과 상상에 의존하여
돌의 표면에 그리거나 새긴다. 순식간에 사라져 버리는 빛과
그림자를 돌로 된 감광판 위에 현상하듯이 말이다. 네거티브가
현실의 명암을 반전하여 비가시적인 빛의 존재를 방증하듯이,
권현빈의 조각은 석판 자체의 불규칙한 형상보다는 애초에
그것이 떨어져 나온 더 큰 덩어리의 돌을 상상(또는 추억)하게
만든다. 이런 효과는 작가가 석판에 새긴 이미지가 석판의
프레임에 온전히 담기지 않고 줄곧 프레임의 바깥과 맞닿아
있기 때문에 생겨난다. 구름은 프레임의 말단에 아랑곳없이
두둥실 떠가고, 빛의 궤적은 프레임의 모서리에서 사그라들지
않는다. 그 석판이 그것보다 더 큰 전체에서 절단된 것임을

숨기지 않는 것이다. 권현빈의 작품은 외화면(hors-champ)을 강하게 암시하는 '사진적인' 조각이다.

한진은 현실의 풍경이든 상상의 풍경이든 그것을 오래 들여다보고 그 기억을 반복적인 제스처로 화면에 옮기는 작가다. 전시 공간에 걸린 그의 회화를 보면 그가 사물과 풍경을 기억하는 방식이 매우 사진적임을, 더 정확히는 네거티브적임을 깨닫게 된다. 그의 지난 개인전들의 이름처럼 그의 회화는 좀처럼 지각되지 않는 '백색 소음'을 화면에 가시화하며(『White Noise』), 그의 화면 속 세상에서 얼음은 칠흑처럼 검게 나타난다.(『흑빙』) 이번에 전시된 그의 회화도 반전된 기억에서 비롯된 짙은 바람과 환한 밤을 보여 준다. 그가 그린 나뭇가지들은 그것들을 흔들리게 하는 바람의 밀도를 시각적으로 보여 주며(「바람의 노래」), 그가 그린 밤풍경은 반전된 원판의 입자들처럼 환하고 빛난다.(「스민 밤」) 이것이 사진이라면 그것은 오래도록 셔터를 열어 두어야 하고 그보다 훨씬 더 오래도록 암실에서 현상해야 겨우 얻어지는 귀한 네거티브일 것이다. 적어도 한진에게 회화란 그런 느리디 느린 사진일 것이다.

오종은 그간 건축의 실내 구조에서 착안한 기하학적인 형태를 낚싯줄, 실, 저울추, 안료 등 최소한의 재료로 구현한 설치 작업을 선보여 왔다. 이번 전시에서도 그의 미니멀한 방법론은 여전하지만 그가 응시하는 대상은 전시 공간의 건축적 구조가 아니라 그 공간을 주파하는 빛의 궤적이다. 주의를 기울여야 겨우 눈에 띄는 낚싯줄이 전시 공간을 관통하는 빛의 기울기를 따라 팽팽한 사선으로 설치돼 있다. 이것은 가장 가냘픈 부류의 빛의 기록일 것이다. 나타났다가 곧이어 사라져 버린 덧없는 빛의 줄기가 그만큼이나 연약한 낚싯줄로 기록되어 있다. 모든 것을 보이게 하지만 그 스스로는 형체도 소리도 냄새도 없는 빛을 가장 빛처럼 기록한 결과물이라 할 수 있다.

관객이 이 반투명한 빛의 기록을 발견하는 순간, 전시 공간은
반전되어 비록 찰나일 뿐이라도 빛과 공기로 웅성거리게 된다.

　　사실, 모든 사진적인 이미지는 서럽다. 그것이 앞선 한
시공간의 부재를, 돌이킬 수 없는 상실을 환기시키기 때문이다.
우리의 시선에 도착한 밤하늘의 별빛이 그 별의 죽음을 알리는
때늦은 부고인 것처럼 말이다. 사진의 시차가 만들어 내는 이
서러움이 전시 공간을 환하게 채운다. 실시간으로 이미지가
구현되는 디지털 카메라와 달리, 전시에 참여한 작가들은
구름의 그림자를, 밤의 일렁임을, 전시 공간의 빛을 오래
응시하고 오래 기록한다. '빛의 안식처'를 정성껏 짓는 것이다.

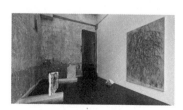

『서러운 빛』(P21, 2020) 전시 전경.

거미 여인
— 정희민론

> 오, 미친 아라크네여, 내 눈에 비친 너는, /
> 어느덧 반쯤 거미가 되어, 너를 불행으로
> 이끈 / 작품의 찢긴 조각들 위에서
> 서러워하는구나.
> — 단테 알리기에리, 『신곡—연옥편』, XII,
> 43-45[79]

 베를 짜는 기예가 몹시 탁월한 리디아
출신의 여인이 있었다. 비록 신의 계보에 속하지 않았지만
신통한 재주를 부렸고, 결코 명문가의 딸이 아니었지만 고귀한
능력을 떨쳤다. 그리스 신화에 등장하는 이 여인의 이름은
아라크네였다. 그는 자신이 세상의 누구보다도 직조하는 솜씨가
뛰어나다고 자만한 탓에 아테나 여신을 분노하게 만들었다.
급기야 여신과 베 짜는 시합을 벌이게 된 아라크네는 주눅이
들기는커녕 제우스가 벌인 난잡한 애정 행각을 너무나 생생하게
직조해 냈다. 이에 격노한 여신은 아라크네의 작품을 갈기갈기
찢었고 이 불경한 여인을 거미로 변신시켜 버렸다. 그리하여 이
가련한 피조물은 허공에 매달려 이제 꽁무니에서 스스로 자아낸
실로 얇고 질긴 피륙을 짜내기 시작했다.
 아라크네가 씨실과 날실로 도모한 작업은 치밀한
모방적 재현이었다. 그의 손끝에서 세계의 만물이 놀랍도록
그럴듯하게 재현되었다. 실재와 너무나 흡사해서 결국 신의

79. 단테 알리기에리, 『신곡·연옥편』, 박상진 옮김(서울: 민음사, 2007), III.

심기를 건드리는 그런 재현이었던 것이다. 인간의 작품인
모방이 만용을 부리며 신의 작품인 실재를 넘볼 때 신은
가차 없이 분노의 몽둥이를 휘둘렀다. 모방으로부터 실재의
권위를 지켜내는 신적인 통제가 가능했던 것이다. 그러나
어느덧 신들의 시대는 저물고 말았다. 난잡한 제우스도 준엄한
아테나도 아주 먼 옛날의 이야기일 뿐이다. 보드리야르에
의하면 실재보다 더욱 실재적인 이미지를 오히려 실재가 다시
모방하는 시뮬라크르의 시대가 열렸다고 하는데,[80] 이제는
이에 대해 분노하고 단죄하는 신은 존재하지 않는다. 반면
아라크네의 후손들은 영원히 직조를 멈추지 않는 제 몫의
운명을 꿋꿋이 수행하며 살아가고 있다. 거미는 지상과 지하,
수풀과 동굴을 가리지 않고 서식한다. 이곳저곳에 무작위로
실을 걸어 팽팽하고 촘촘하게 고유한 세계의 좌표를 직조하고
그곳에 부지불식간에 입장한 먹잇감의 감각을 독으로
마비시킨다.

　　세계를 모방하는 가공할 재주와 관련하여 오늘날 거미의
주요 서식지는 디지털 테크놀로지의 가상 공간이다. 이제
거미가 직조해 내는 세계의 이미지는 씨실과 날실이 아니라
비트와 픽셀로 구성된다. 가상 공간에서 거미의 솜씨는
더욱 막강해서 베틀질의 속도는 헤르츠의 단위로 매 순간
경신되고 그 피륙의 짜임새는 해상도의 경이로운 폭증으로
과시된다. 비물질적인 공간에서 거미는 육체의 족쇄에서
풀려나 유비쿼터스를 자칭하고, 실재를 모방하는 거미줄은
월드 와이드한 차원을 획득한다. 세계의 이미지가 세계 자체를
너끈히 포섭한 것이다. 구글맵의 이미지가 당신의 공간 지각을
위한 원본이 되고, 내비게이션의 이미지가 당신의 주행 경로를
위한 신탁이 된다. 조밀한 하이퍼텍스트의 정문을 통과해야만

　　80. 장 보드리야르, 『시뮬라시옹』, 하태환 옮김(서울: 민음사, 2001).

비로소 당신에게 세계가 열린다. 정확히 말하면 세계의
이미지가 열리는 것이겠지만, 어차피 거미의 독으로 다소간
뻣뻣해진 당신의 감각은 현실과 가상을 뚜렷하게 구별하려
애쓰지 않는다.

그리고 정희민은 이렇게 진화한 거미와 더불어 작업한다.
그는 웹의 무수한 그물코를 헤집고 다니면서 여러 사물의
이미지를 채집하여 캔버스를 채운다. 인터넷의 오픈소스
이미지들을 평면의 스크린에 배치하면서 회화의 소재를 구하는
것이다. 정물이 아닌 정물의 이미지, 풍경이 아닌 풍경의 이미지,
인물이 아닌 인물의 이미지가 그의 작업의 출발점인 것이다.
따라서 그의 작업에 원본이란 없는 셈인데 왜냐하면 작업의
소재 자체가 이미 인터넷에서 가공된 모방적 이미지, 가상적
이미지이기 때문이다. 즉 그의 작업은 모방의 모방, 이미지의
이미지인 것이다. 그러나 그것이 단지 복사와 붙여넣기로
끝나는 '차이 없는 반복'은 물론 아니다. 정희민은 거미와
더불어 무언가를 거래한다. 그가 거미로부터 건네받은 것은
자명해 보인다. 그것은 거미의 세계를 수놓은 비물질적 이미지,
비트와 픽셀로 직조한 가상의 이미지, 실재보다 더욱 실재적인
모방의 이미지이다. 그렇다면 작가는 그것을 어떻게 가공하고
변환하는가? 그가 거미에게 되돌려주는 '이미지의 이미지'는
어떠한 과정의 결과인가?

정희민은 웹에서 가져온 세계의 이미지를 '블로우업'(blow
up)함으로써 차이를 만들어 낸다.[81] 이때 '블로우업'은 사전적인
두 의미, 즉 '확대'와 '폭파'를 모두 포함한다. 먼저 '확대'의
방법론을 살펴보면, 작가는 과거의 정물화가들처럼 테이블
위에 과일이나 꽃병과 같은 정물의 소재들을 올려놓고 작업을
시작한다. 그렇지만 그의 테이블은 3D 모델링 프로그램

81. 미켈란젤로 안토니오니 감독의 영화 「욕망」(Blow-Up, 1966) 참조.

스케치업으로 펼친 가상의 테이블이며 그 위의 정물들도 3D 웨어하우스에서 가져온 디지털 이미지들이다. 작가는 이렇게 배치한 임의의 장면을 과도하게 확대하여 스크린에 구현된 낯선 이미지를 캔버스에 옮긴다. 마스킹 테이프와 에어 스프레이건을 동원해 최대한 충실하게 모방하려 애쓴다. 이렇게 만들어진 반(半)추상 또는 반(半)구상 회화는 매우 질기고 촘촘해 보이던 디지털 피륙의 바늘땀과 솔기를 노출시킨다. 면과 면이 맞닿은 자리에는 때로는 시침질한 것처럼 때로는 박음질한 것처럼 상이한 밀도와 채도의 픽셀들이 줄지어 나타난다. 디지털 이미지를 확대하여 웹의 세계를 구성하는 이미지의 기하학적인 최소 단위를 가시화하는 것이다.(도판 208, 209쪽)

이처럼 정희민은 과장된 확대를 통해 디지털 이미지의 올을 끌러 거미의 세계를 관통하는 성긴 틈새를 마련한다. 그리고 채색된 캔버스 위에 젤미디엄으로 군데군데 무정형의 자국을 남겨 '이미지의 이미지'에 어떤 이물감을 주입한다. 캔버스에 얹은 매체의 강도 차를 통해서 회화의 물성을 슬쩍 강조하는 것이다. 그러므로 그의 캔버스는 디지털 이미지의 비물질성과 회화의 물질성이 거래되는 장소이다. 그곳에서 작가는 비물질적인 디지털 이미지를 성심껏 모방하면서도 그 틈새를 기어이 비집고 들어가 물질적인 회화적 충동을 보란 듯이 실천한다. 이는 디지털 기기에 의해 매개된 시각적 환경에서 작업을 추구하는 동시대 작가들이 직면한 역설적 조건을 정확히 보여 준다. 디지털 이미지의 비물질성에 대한 매혹과 캔버스와 안료의 물질성에 대한 의욕이 동시에 공존하는 것이다.

다른 한편, 정희민은 두 번째 의미의 블로우업, 즉 폭파의 방법론을 구사한다. 마치 아라크네의 작품을 갈기갈기 찢었던 아테나 여신을 흉내 내듯이 작가는 웹에서 내려받은 여러 종류의 이미지들을 해체시켜 그 조각들을 캔버스에 흩뜨려 놓는다. 예컨대 「May Your Shadow Grow Less」(2018)와

「Erase Everything but Love」(2018, 도판 210쪽)가 이와 같이 폭파되어 널브러진 디지털 이미지의 폐허를 보여 준다. 가상의 꽃병 이미지들이 다소 일그러져 그려진 캔버스에 사금파리 같은 파편들이 이곳저곳에 흩어져 있기도 하고, 전원의 풍경이 그려진 캔버스에 무수히 많은 하트의 이미지들이 어떤 압력에 의해 폭발한 것처럼 흩뿌려져 있기도 하다. 그리고 이번에도 작가는 젤미디엄으로 회화의 물성을 강조하는 이물감의 자국을 캔버스 곳곳에 남겨 두어 비물질적인 이미지들의 잔해에 물질적인 무게와 두께를 덧입힌다.

그렇지만 정희민은 아테나 여신이 아니라 인간인 까닭에 오늘날의 거미가 실재보다 더 실재적인 환영의 이미지를 직조한 것에 대해 형벌을 내릴 자격이 없다. 오히려 그 거미의 혈통이 아라크네라는 여인에게 맞닿아 있다는 점에서 작가는 아테나 여신보다는 거미와 훨씬 더 가까운 친족 관계를 형성한다. 어쨌든 거미는 그와 다를 바 없는 한 인간의 후손인 것이다. 그가 거미의 이미지에 매혹되어 모방을 모방하면서도 그것에 저항하여 폭파의 제스처를 취하는 것은 그와 거미 간의 뜻밖의 근친성에 대한 양가적 감정에 비견될 수 있을 것이다. 예기치 못한 동족과 대면함으로써 친숙하고도 두려운, 이른바 언캐니한 감정을 품게 되는 것이다. 그렇다면 작가가 거미의 이미지를 갈가리 찢는 것은 거미를 처벌하는 신적인 결단이라기보다는 오히려 자기 내면의 복합성을 부정적으로 해체하는 제스처에 가까워 보인다.

폭파는 파국으로 이어진다. 무언가를 터트리고 깨뜨리는 일이기 때문이다. 정희민의 회화도 파국의 장면을 보여 준다. 찢어지고 뒤집히고 무너진 이미지들이 그의 캔버스에 즐비하다. 그런데 그것은 참혹하기보다는 차라리 허망한 장면이다. 파국의 희생양은 그저 이미지일 뿐이다. 극히 탁월한 솜씨로 직조된, 현실이 거꾸로 모방하려 할 만큼 촘촘하고

튼튼한 짜임새를 갖춘, 그렇지만 무게도 두께도 없이 환영처럼
존재하는 이미지일 뿐이다. 감정을 대신하는 하트의 이미지든,
기억을 대신하는 타임라인의 이미지든, 또는 휴지통에 쑤셔
박혀 삭제될 운명에 처한 이미지든, 그것들이 폭파되면 그
파편들 외에 드러나는 것은 아무것도 없다. 그것들은 주인
없는 가면과도 같다. 하트의 가면 뒤엔 감정의 주인이 없고,
타임라인의 가면 뒤엔 기억의 주인이 없다. 모두를 대신하고
있지만 아무도 쓰고 있지 않은, 이상한 가면의 세계인 것이다.
정희민이 폭파시켜 드러난 디지털 거미의 작품은 이처럼
가면으로 이루어진 허망한 시공간이다. 정체성은 증발하고
페르소나만 남겨진 피상적인 시공간이다. 그는 이 거대한
이미지의 피류에 매혹과 공포를 동시에 느낀다. 잘 짜인 가면
뒤에서 자신의 정체성을 감추는 데 도취하면서도 자신의
감정과 기억이 정박할 정체성을 버리는 데 저항하는 것이다.
디지털 이미지의 비물질성에 매료되면서도 캔버스와 안료의
물질성으로 저항하는 것이다. 이처럼 작가 안에서 거미의
세계에 대한 친숙함과 두려움이 맞부딪칠 때 그 세계를 폭파할
불꽃이 튄다.

　　연옥의 길목에서 단테는 아라크네가 반쯤 거미가 되어
서러워하더라고 전한다. 그 서러움의 정체가 기구한 신세에
대한 회한인지 부당한 운명에 대한 분노인지 우리는 알 수 없다.
둘 다일 수도 있고 아예 다른 것일 수도 있다. 다만 서러움이
인간의 마음이라면 아라크네가 여전히 반쯤은 인간이라는
것을 짐작할 수 있을 따름이다. 그리고 여기 정희민의 「Decent
Woman」(2018)이라는 또 다른 여인이 있다.(도판 211쪽)
이번에도 정희민이 폭파시킨 이 여인의 이미지는 찢어지고
조각나 있다. 기묘하게 서러운 표정을 짓고 있는 이 퍼즐 같은
얼굴의 한복판에는 거미 한 마리가 무심코 앉아 있다. 이 여인이
아라크네의 초상인지 정희민의 자화상인지 우리는 알 수 없다.

둘 다일 수도 있고 아예 다른 것일 수도 있다. 다만 그 거미 여인의 서러움을 짐작할 수 있을 따름이다. 그 서러움이 남아 있는 한에서 거미 여인은 오늘날의 거대한 거미줄에 완전히 포박되지 않을 것이다. 정희민의 서러움은 납작한 디지털 이미지를 확대하고 폭파하면서 회화의 존재 근거를 추구하게 만드는 원동력이다. 그러므로 작가의 서러움은 곧 작가의 정체성인 것이다. 서러움의 운명은 축복인가, 저주인가? 연옥은 안타깝게도 이런 질문에 대한 대답이 무한정 유예된 곳이다.

정희민, 「Fruits 3」, 2018.
——— 208쪽

정희민, 「Three Faces 3」, 2018.
——— 209쪽

정희민, 「Erase Everything but Love」, 2018.
——— 210쪽

정희민, 「Decent Woman」, 2018.
——— 211쪽

깊은 밤의 기침 소리
— 미디어펑크: 믿음 소망 사랑

밤은 깊고 인적은 없다. 네온 십자가가
홀로 등대처럼 솟아 있고, 간혹 켜진 가로등이 골목의 윤곽을
어렴풋이 보여 줄 뿐이다. 불쑥 전자음과 타악기로 편곡한
찬송가「내게 강 같은 평화」가 들리기 시작하고, 검은 망토와
두건을 착용한 누군가가 미러볼처럼 요란하게 번쩍번쩍하는
사물을 들고 노랫소리에 맞춰 골목을 쏘다닌다. 함정식의
비디오 작업「기도(퍼포먼스 버전)」(2015)이다.(도판 212쪽)
그곳은 이문동이라고 한다. 그리고 골목을 휘젓고 돌아다니는
존재는 잉마르 베리만의 영화「제7의 봉인」(1957)에 나오는
죽음의 화신을 조악하게 참조한 것이라고 한다. 그러나 이런
정확한 정보가 중요하다고 생각되지는 않는다. 작품의 현장이
반드시 이문동이어야 할 뚜렷한 이유는 없어 보이고, 단일한
시퀀스로 이뤄진 불과 4분가량의 퍼포먼스 비디오에서 스웨덴
영화에 대한 참조가 선명하게 드러날 도리가 없다. 그냥 노래의
장단에 맞춰 공상을 해 보자. 아무도 모르게 떠도는 이는
누구인가? 과연 그는 죽음의 화신인가? 문설주에 어린양의
피가 묻지 않은 집안의 맏이를 모조리 죽이려 강림한 유월절의
사신인가? 아니면 우리를 죽음에서 구원하러 온 구세주인가?
성경은 구세주가 마치 도적처럼 오리라고 예언하지 않았는가?
진실에 가닿지 못하는 모순적인 공상을 되풀이하다 보면 홀로
흥겨운 찬송가만 귓전을 때린다. "내게 믿음 소망 사랑 넘치네."
　『미디어펑크: 믿음 소망 사랑』(아르코미술관, 2019)은
이처럼 무엇이 진실인지, 무엇이 거짓인지 확정하기 어려운
오늘날의 미디어 환경에 반응하는 전시다. 전시 기획자는

다음과 같이 말한다. "작금의 이미지는 SNS와 유튜브의 콘텐츠들로 인지되며 이들은 다양한 카테고리의 동영상들을 몇 초 간격으로 실어 나른다. (…) 이제 정지된 이미지나 텍스트 대신 동영상에서 얻은 정보가 더 신빙성을 가지며, 누구나 카메라와 편집 프로그램만 있으면 자신만의 채널을 만들 수 있다." 디지털 미디어가 보편화된 이곳의 대기는 데이터로 가득 차 있다. 어쩌면 함정식의 비디오 속 인물이 받든 번쩍이는 물건은 대기의 데이터를 송수신하는 안테나나 라우터일지도 모른다. 빠른 속도로 명멸하는 그 불빛은 데이터의 원활한 수렴과 발산을 보증하는 표시일지도 모른다. 기하급수적으로 가속하는 이동 통신은 불길한 소문이든 희망의 복음이든 상관없이 무차별적으로 증식시킨다.

최윤과 이민휘가 협업한 작업 「오염된 혀」(2018)도 데이터가 자욱한 대기 속에서 노래를 이어 간다.(도판 213쪽) 여기서 데이터는 마치 바이러스처럼 눈에 보이지 않지만 빠른 속도로 복제되고 확산된다. 이 작업은 인터넷상에서 바이러스가 퍼지는 것처럼 입소문이 나는 것을 활용하는 바이럴 마케팅을 차용한 '뮤직비디오'로 이루어져 있다. 최윤과 이민휘가 작사, 작곡한 여섯 곡을 들어 보면, 진위를 가릴 수 없는 무수한 수군거림이 일상의 디폴트가 되어 의식조차 못한 채로 입에서 입으로 감염되며(「입에서 입으로」), 이따금씩 아무런 근거나 맥락 없이 맹렬한 매도와 욕설이 사납게 울린다.(「야생화」) 따라서 세계는 "불안/믿음을 양식 삼아 무럭무럭 자라고", 하릴없는 결론은 "그것 참 진짜/가짜로구나 우리의 리얼 퓨처"라는, 또한 "나 사실은 감쪽같은 귀신/로봇/사람이야"라는, 결론의 분열증적인 포기이다.(「울고 웃는 미래를 믿지 마시오」) 진짜와 가짜가 분간되지 않는 데이터 공간 속에서, 심지어 '나'라는 존재가 온전한 사람인지, 영혼만 없는 로봇인지, 영혼만 있는 귀신인지 혼란스러운 타임라인 위에서, 근거 없는 믿음은

불안을 양산하고 원인 모를 불안은 믿음을 부추기며 서로
앞서거니 뒤서거니 무럭무럭 자라는 것이다.

　「오염된 혀」에서 우리의 시선을 즉각적으로 사로잡는
것은 화면 속 인물들의 기괴한 분장과 몸짓이지만, 그보다
더 중요한 것은 러닝타임 전반에 걸쳐 적극적으로 구사되는
크로마키이다. 거의 모든 장면에서 인물은 배경과 섞이지
않으며, 불투명/반투명하고 속이 없는 매끈한 표피가 되어
배경 위를 마찰 없이 미끄러진다. 실체 없는 믿음과 불안의
껍데기가 크로마키를 통해 비물질적인 이미지가 되어 세계를
초고속으로 주파한다. 바이러스처럼 순식간에 다른 장소로
증식하고 확산하는 것이다. 최윤과 이민휘는 전시장 한쪽
벽면에 여섯 곡의 악보를 각각 전단지의 형태로 만들어 비치해
둔다. 인터넷을 타고 디지털 데이터의 형태로 확산되는 바이럴
마케팅과 다른, 손에서 손으로 전달되는 아날로그적인 마케팅
기법을 덧붙여 놓음으로써 매체의 혁신에 따른 물성과 속도의
차이를 대비시키는 것이다.

　미루어 두었던 질문을 꺼내 보자. 이 전시는 왜 펑크에 관한
전시인가? 또는 여기서 펑크의 의미는 무엇인가? 전시의 제목
'미디어펑크'는 당연히 이런 질문들을 제기한다. 이번에도 전시
기획자의 언급이 생각의 실마리가 되어 줄 것이다. "관습에
안착된 문화 혹은 경향을 전복하려는 '펑크'의 의미와 이미지와
서사에 대한 믿음과 열망이 가득한 세태를 전시 제목에
반영하여 사회 안에서 옳다고 믿어지거나 고착화되어 작동하는
개념들을 다른 시선으로 재생해 보고자 한다." 요컨대, 기획자가
생각하는 펑크란 전복의 의지를 발휘하는 것이며 다른 시선을
내세우는 것이다. 관습에 안주하는 문화, 상투적인 이미지와
서사, 터무니없는 믿음과 열망의 대상을 전복하고 반전하는
것이다. 이것은 물론 1970년대 중후반에 꽃핀 펑크의 이념과
다르지 않다. 그런데 이념으로서의 펑크는 오늘날까지 유효한

전복의 가치로 이어지지만, 역사로서의 펑크는 1980년대에
접어들면서 포스트펑크에게 전복당하는 운명에 처한다. 전복의
주체는 결국 전복의 대상이 되고, 전통으로부터의 새로움은
결국 새로움이라는 전통이 된다. 즉 이념으로서의 펑크는
초역사적으로 유지되지만 실천으로서의 펑크는 매 순간
업데이트되어야 하는 것이다.

『미디어펑크』에 선보인 작업들은 이와 같은 펑크의
이중적 운명을 잘 보여 준다. 먼저, 노재운의 「보편영화
2019」(2019)에는 그가 2000년대 중반에 만든 세 편의 비디오
작업이 포함되어 있다. 그것들은 '보편영화'라는 표제에서
드러나듯이 인터넷 기반의 미디어 환경 속에서 영화라는
매체를 사유한다. 노재운은 인터넷에서 수집할 수 있는
고전 영화의 스틸컷이나 저해상 이미지를 독특한 방식으로
편집한다. 예컨대, 그는 히치콕의 「오명」(1946)에서 발췌한
잉그리드 버그만의 스틸을 시드니 루멧의 「전당포」(1964)에서
가져온 대사와 결합시킨다. 이미지와 사운드를 분리하고
이질적인 방식으로 결합함으로써 고전적인 서사의 관습을
전복시키는 것이다. 또한, 작품에 저해상 이미지가 사용되는
까닭에 약간의 클로즈업만으로도 배우의 형상은 와해되고
픽셀의 격자가 노출된다. 영화 이미지의 단단한 외피는 복제와
전송을 빌미로 취약하고 피상적인 격자가 되어 버리는 것이다.
이처럼 노재운은 인터넷 환경 속에서 디지털로 변환된 고전
영화의 서사와 이미지를 해체하여 오늘날 '보편영화'의 조건을
캐묻는다. 개별 서사와 개별 형상이 와해된 스크린에 남겨진
최후의 '보편영화'는 오로지 픽셀의 격자로만 존재할 것이다.
아니면 더욱 추상화된 아스키코드로만 보증될 것이다. 밤하늘을
거대한 스크린 삼아 영사되는 무수한 아스키코드는 비물질적인
오로라의 환영으로 빛난다.

영화에 대한 노재운의 비판적 개입은 파트타임스위트에

의해 업데이트된다. 노재운이 평면적인 스크린에 기반을 둔 전통적인 영화 매체에 개입한다면, 파트타임스위트의 「나를 기다려, 추락하는 비행선에서」(2016)는 가상현실 비디오를 사용해 입체적인 스크린으로 관객을 포위한다.(도판 214쪽) 파트타임스위트의 가상현실은 비디오 게임보다는 여전히 영화와 더 밀접한 관계를 맺는다. 그들이 만든 가상의 시공간은 플레이어의 능동적인 탐험을 위한 것이 아니라 관객의 수동적인 관람을 위한 것이다. 우리는 극장에 들어선 것처럼 자리에 앉아서 눈앞에 펼쳐진 가상현실을 두리번거리며 수용할 뿐이다. 그런데 가상현실이라는 가장 진보한 시청각 기술을 동원한 미래 영화를 통해서 파트타임스위트가 우리를 데려가는 곳은 역설적이게도 지하 벙커, 공사판, 고시원과 같은 사회의 가장 숨겨진 장소이다. 우리는 밝고 드높은 미래를 보장할 듯한 최신 테크놀로지의 렌즈를 통과하여 현재의 가장 어둡고 낮은 시공간에 도착하는 것이다. 아니, 추락하는 것이다.

　노재운의 이차원적 '영화'가 픽셀의 기하학적 격자로 폭로된다면, 파트타임스위트의 삼차원적 '영화'는 누덕누덕 기워진 세계의 이미지로 누추해진다. 밝은 미래의 상투적 서사와 가상현실의 매끈한 이미지를 의도적으로 훼손하는 것이다. 첫 장면부터 서투른 재단사의 솜씨로 얼기설기 꿰매진 세계의 실밥들이 여실히 드러난다. 가상현실의 화자는 다음과 같이 말한다. "네가 제명될 때 이 세계는 꿰매져." 입체적으로 보이는 세계가 조악하게 덧댄 납작한 이미지들의 패치워크로 드러나는 순간, 그 목격자는 이미 세계에서 실격되어 속이 텅 빈 헝겊 인형처럼 스러지는 것이다. 사실 이 가상현실 내에서 관객이 동일시하게 되는 시점 숏의 주체는 육체를 지니지 않는다. 부피와 무게가 없는 이 순수한 시선은 드론에 달라붙어 서울 상공을 부유하기도 하고 서울역 광장을 나뒹굴다 비둘기들의 틈바구니에 당도하기도 한다. 이처럼 관객이

동일시하게 되는 시선의 주체는 귀신인지 사람인지 로봇인지 모를, 극소하고 희박한, 바이러스 같은 존재이다. 이곳은 '오염된 눈'의 세계인 것이다.

다른 한편, 김해민의 「두 개의 그림자」(2017)는 김웅용의 「WAKE」(2019)에 의해 업데이트된다. 김해민의 3채널 비디오 설치 작업은 단순한 설정을 기반으로 구상된 것이다. 가운데 스크린에 어떤 아이의 이미지가 영사된다. 왼쪽의 전구가 켜지면 오른쪽 스크린에 그 아이의 그림자가 영사되고, 오른쪽의 전구가 켜지면 왼쪽 스크린에 그 아이의 그림자가 영사된다. 양편의 그림자는 처음에는 자기 주인의 실루엣을 충실히 재현하지만 시간이 갈수록 다른 제스처를 구사하거나 아예 다른 사람의 실루엣으로 나타난다. 이것은 일찍이 1970년대 중반에 로잘린드 크라우스가 비디오의 매체 특정성을 나르시시즘이라고 규정하면서 실시간으로 이미지를 피드백하는 카메라와 모니터의 관계가 일종의 거울 효과를 만들어 낸다고 주장했던 것을 떠올리게 한다.[82] 김해민의 이 비디오 설치 작업은 실제 전구의 깜박임과 비디오 이미지의 동작을 철저하게 동기화하면서도 빛과 그림자 사이의 불일치를 조장하여 거울 효과를 일그러뜨린다. 자기 동일성에 갇힌 나르시시즘적인 회로에 제동을 거는 것이다. 이 작업은 비디오라는 매체 자체에 비판적으로 천착한 1970년대의 작업들, 이를테면 피터 캠퍼스나 비토 아콘치의 작업들에 그 맥이 닿아 있는 듯하다. 그러나 이 작업이 오늘날의 디지털 미디어 환경에 '펑크적으로' 접근하는 작업인지에 대해서는 의문이 든다.

매체 연구, 또는 포스트 매체 연구의 업데이트된 동시대적 버전은 김웅용의 「WAKE」이다.(도판 215쪽) 그의 작업은

82. Rosalind Krauss, "Video: The Aesthetics of Narcissism," *October*, vol. 1 (Spring 1976): 50–64.

역사와 기억이 현재의 우리에게 매개되는 다양한 양상을 보여 준다. 그가 선택한 역사적 시점은 1996년이다. 그해 여름의 연세대 한총련 농성 사건, 그해 가을의 강릉 무장공비 침투 사건이 기억의 대상으로 상정된다. 「WAKE」에는 당시의 기억을 촉발하는 카메라, 촛불, 필름, 틀니, 화염병, 원숭이 가면 등 여러 사물들이 마치 시간의 덧없음을 은유하는 현대적인 바니타스 정물화처럼 제시된다. 기억이란 자연광에 노출되는 순간 사라져 버리는 필름처럼 취약하고 덧없는 것이다. 그 덧없는 기억을 재구성하기 위해서는 무엇보다도 인터넷 매체의 데이터들을 참조해야 한다. 인터넷에서 쉽게 검색되는 당시의 기록 동영상, 사진 이미지, 사건 관련 정보 등이 김웅용의 비디오 이미지의 많은 부분을 차지한다. 그러나 기억이란 그런 정보와 데이터로 온전히 환원될 수 없다. 의식의 수면으로 떠오르지 못하는 잠복된 기억들도 엄연히 징후처럼 난데없이 솟아나기 때문이다. 그런 복잡한 기억의 층위는 이 작업의 독특한 설치 방식을 통해 시각화된다. 김웅용은 비디오가 영사되는 스크린 뒤쪽 벽면에도 여러 색채의 화면을 영사하여 스크린의 배후에서 스크린을 포괄하는 잠복된 기억의 존재를 물리적으로 구현한다. 또한 데이터로 포섭되지 않는, 유령처럼 출몰하는, 공식적 기억의 잔여물을 형상화하기 위해 김웅용은 최면술, 네거티브 필름, 보이지 않는 화염병이나 휴대폰을 연기하는 마임, 배우의 입 모양에 맞춰 다른 사람의 목소리를 삽입하는 더빙 등의 기법을 사용한다. 이렇듯 그는 기억과 관련하여 디지털 매체 자체만큼이나 그 매체 외부의 것을 동등하게 시각화한다.

　　김웅용의 작업은 깨어남(wake)에 관한 것이다. 그 깨어남은 작업의 타이틀이 지나가고 기록 사진 이미지가 스크린에 등장하다가 느닷없는 기침 소리가 들리면서 시작된다. 그 기침 소리와 함께 스크린의 이미지는 갑자기 네거티브 이미지로 반전된다. 이와 같이 일상적인 디지털 미디어 환경 속에서

번쩍이듯 출몰하는 전복과 반전의 계기를 포착하는 것이
아마도 펑크의 이념이고 실천일 것이다. 김웅용의 작업 속
인물은 결국 최면술에서 깨어난다. 그러나 그 인물은 깨어나서
다행인 것은 더 깊게 잠들 수 있어서라고 말한다. 그러니 이제
또 잠이 들 시간이다. 밤은 깊고 인적은 없다. 그러나 아무것도
없는 텅 빈 밤은 아니다. 차라리 어둠으로 꽉 찬 밤. 가청
주파수를 밑도는 수군거림으로, 가청 주파수를 웃도는 비난과
비명으로, 음소거로 소란스러운 밤. 픽셀의 격자들로 촘촘한,
아스키코드로 포화된, 가장 높은 밀도의 밤. 육체를 상실한
시선들이 나부끼고 추락하는 밤. 빛이 비집고 들어갈 틈이 없는,
그림자들의 사유지 같은 밤. 그리고 기침 소리 들려온다. 세계의
재봉선을 따라 가까스로 새어 나오는 소리. 네거티브 필름으로
내뱉는 소리. 가장 어두운 공간을 가장 환하게 반전시키는
찰나의 소리. 찰칵거리는 기침 소리. 매번 다르게 업데이트되는
지금 여기의 기침 소리.

함정식, 「기도(퍼포먼스 버전)」, 2015.
———————— 212쪽

최윤, 이민휘, 「오염된 혀」, 2018.
———————— 213쪽

파트타임스위트, 「나를 기다려, 추락하는
비행선에서」, 2016.
———————— 214쪽

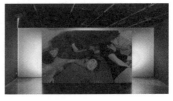

김웅용, 「WAKE」, 2019.
———————— 215쪽

출처

제1장

「자연의 윤리학」.『EUQITIRC』. 전소정 기획. 서울: 시청각,
　　2016년.

「연계의 (불)가능성: 동시대 미술의 단면들」.『magNIP #12』.
　　2016년 12월.

「'다원예술'에 온전히 침묵하기 위하여」.『플랫폼』37호. 2012년
　　11/12월.

「시야의 끝, 사각지대의 시작」.『미술세계』. 2018년 3월.

「얼룩의 제스처, 유령의 춤」. 원제: 유령의 몸짓.『아트인컬처』.
　　2018년 7월.

「여러 개의 마침표, 혹은 이어진 말줄임표」. 원제: 말줄임표,
　　여러 개의 마침표.『올해의 작가상 2020: 김민애, 이슬기,
　　정윤석, 정희승』. 전시 도록. 서울: 국립현대미술관, 2021년.

제2장

「테마파크의 폐허」.『Dual Mirage: Part I』. Rock·Paper·
　　Scissors, 2010년.

「자신의 모습을 비추는 여러 줄기의 빛들」. 미발표 원고. 2011년.

「아시아라는 욕망」. 원제: 아시아, 욕망.『아트인컬처』. 2015년
　　11월.

「관계 미학, 그 후」. 원제: 관계 미학, 그 이후의 사유.
　　『아트인컬처』. 2014년 12월.

「도시의 주권자들」.『황문정 개인전: 無愛着(무애착) 도시』. 전시
　　도록. 서울: 송은아트큐브, 2018년.

「미래는 무엇의 이름인가」. 원제: 미래의 '계보'를 여는 오늘의
　　제스처.『아트인컬처』. 2016년 11월.

제3장

「감각의 번역, 매체의 전유」.『아트인컬처』. 2017년 9월.

「텍스트의 틈, 이미지의 구멍」.『미술세계』. 2017년 12월.

「내담과 내담」. 원제: 내담(內談)과 내담(來談).『미술세계』.
 2018년 6월.

「XOXO」.『OpenSourceStudio.NET』. 서울: 서울시립미술관,
 2021년.

「바다의 변증법」.『마음의 흐름: 남화연』. 전시 도록. 서울:
 아트선재센터, 2020년.

제4장

「안개 속의 풍경」.『2016 인천아트플랫폼 레지던시 프로그램』,
 인천: 인천아트플랫폼, 2017년.

「개와 늑대의 시간」. 원제: 우리는 무엇을 바라보고 있었을까?.
 『불신과 맹신』. 전시 도록. 서울: 갤러리룩스, 2016년.

「사회적 폭력의 계보학」.『지독한 숲』. 전시 도록. 양구:
 박수근미술관, 2018년.

「전승과 전복, 세속화의 이중 전략」.『최현석: 관습의 딜레마』,
 전시 리플릿. 서울: OCI미술관, 2017년.

「존재는 눈물을 흘린다」.『얄궂은 세계』. 전시 도록. 서울:
 두산갤러리, 2016년.

제5장

「디지털 정보화 시대의 이야기꾼」. 원제: 현대의 이야기꾼.
 『아트인컬처』. 2009년 4월.

「사진, 거짓의 역량」. 원제: 사진, '거짓'의 힘.『아트인컬처』.
 2015년 6월

「사진적인 것: 빛의 안식처」. 원제: 서러운 빛.『월간미술』.
 2020년 8월.

「거미 여인」.『K'ARTS 창작스튜디오 3기 입주작가 자료집』.

　　서울: 한국예술종합학교 미술원, 2019년.

「깊은 밤의 기침 소리」.『미술세계』. 2019년 11월.

참고 문헌

그린버그, 클레멘트. 『예술과 문화』. 조주연 옮김. 부산: 경성대학교 출판부, 2019.

김미경. 『한국의 실험 미술』. 서울: 시공사, 2003.

김승옥. 『무진기행』. 2판. 서울: 민음사, 2007.

니체, 프리드리히. 『비극의 탄생·반시대적 고찰』. 이진우 옮김. 서울: 책세상, 2005.

———. 『선악의 저편: 미래 철학의 서곡』. 박찬국 옮김. 파주: 아카넷, 2018.

단토, 아서. 『일상적인 것의 변용』. 김혜련 옮김. 파주: 한길사, 2008.

데리다, 자크. 『글쓰기와 차이』. 남수인 옮김. 서울: 동문선, 2001.

———. 『마르크스의 유령들』. 진태원 옮김. 서울: 그린비, 2014.

디디-위베르만, 조르주. 『반딧불의 잔존: 이미지의 정치학』. 김홍기 옮김. 개정판. 서울: 길, 2020.

루카치, 게오르그. 『소설의 이론: 대(大) 서사문학의 형식들에 관한 역사철학적 시론』. 김경식 옮김. 서울: 문예출판사, 2007.

리오타르, 장프랑수아. 『포스트모던의 조건』. 유정완 옮김. 2판. 서울: 민음사, 2018.

마르크스, 카를. 『자본: 정치경제학 비판 I-1』. 강신준 옮김. 코기토 총서 011. 서울: 도서출판 길, 2008.

모어, 토머스. 『유토피아』. 주경철 옮김. 개정판. 서울: 을유문화사, 2021.

문성식. 『굴과 아이: 문성식 드로잉 에세이』. 서울: 스윙밴드, 2015.

바르트, 롤랑. 『밝은 방』. 김웅권 옮김. 서울: 동문선, 2006

벤야민, 발터. 『독일 비애극의 원천』. 최성만·김유동 옮김. 파주: 한길사, 2009.

———. 『서사(敍事), 기억, 비평의 자리』. 최성만 옮김. 서울: 길, 2012.

———. 『역사의 개념에 대하여/폭력 비판을 위하여/초현실주의 외』. 최성만 옮김. 서울: 길, 2008.

보드리야르, 장. 『시뮬라시옹』. 하태환 옮김. 서울: 민음사, 2001.

부리오, 니콜라. 『관계 미학』. 현지연 옮김. 서울: 미진사, 2011.

비릴리오, 폴. 『속도와 정치』. 이재원 옮김. 서울: 그린비, 2004.

———. 『탈출속도』. 배영달 옮김. 부산: 경성대학교 출판부, 2006.

손택, 수전. 『사진에 관하여』. 이재원 옮김. 서울: 시울, 2005.

아감벤, 조르조. 『목적 없는 수단: 정치에 관한 11개의 노트』. 김상운·양창렬 옮김. 서울: 난장, 2009.

———. 『세속화 예찬: 정치미학을 위한 10개의 노트』. 김상운 옮김. 서울: 난장, 2010.

아라스, 다니엘. 『디테일: 가까이에서 본 미술사를 위하여』. 이윤영 옮김. 고양: 숲, 2007.

우주희. 『다원예술의

조류와 지원방안』. 서울: 한국문화관광연구원, 2007.

임영주.『괴석력』. 서울: 오뉴월, 2016.

최승희.『불꽃: 1911-1969, 세기의 춤꾼 최승희 자서전』. 서울: 자음과모음, 2006.

텐신, 오카쿠라.『동양의 이상』. 정천구 옮김. 부산: 산지니, 2011.

포스터, 핼, 로잘린드 크라우스 외.『1900년 이후의 미술사』. 배수희·신정훈 외 옮김. 3판. 서울: 세미콜론, 2016.

푸코, 미셸.『말과 사물』. 이규현 옮김. 서울: 민음사, 2012.

────.『임상의학의 탄생: 의학적 시선의 고고학』. 홍성민 옮김. 서울: 이매진, 2006.

────.『지식의 고고학』. 이정우 옮김. 서울: 민음사, 2000.

프로이트, 지그문트.『정신분석학의 근본 개념』. 윤희기·박찬부 옮김. 신판. 파주: 열린책들, 2003.

후설, 에드문트.『순수현상학과 현상학적 철학의 이념들』. 이종훈 옮김. 1권. 파주: 한길사, 2009.

후쿠야마, 프랜시스.『역사의 종말: 역사의 종점에 선 최후의 인간』. 이상훈 옮김. 서울: 한마음사, 1992.

Benjamin, Walter. *Illuminations: Essays and Reflections.* Edited by Hannah Arendt. New York: Schocken Books, 1969.

Bishop, Claire. "Antagonism and Relational Aesthetics." *October.* vol.110. Fall 2004.

Dubois, Philippe. "L'état-vidéo: une forme qui pense"(2002), in *La Question Vidéo. Entre Cinéma et Art Contemporain.* Crisnée: Yellow Now, 2011.

Foucault, Michel. *Dits et Écrits.* vol. 3. Paris: Gallimard, 1994.

Fried, Michael. *Art and Objecthood: Essays and Reviews.* Chicago: University of Chicago Press, 1998.

Krauss, Rosalind. "Notes on the Index: Seventies Art in America." *October.* vol.3. Spring 1977.

────. "Video: The Aesthetics of Narcissism." *October.* vol.1. Spring 1976.

────. *Le Photographique. Pour une Théorie des Écarts.* Translated by Marc Bloch and Jean Kempf. Paris: Éditions Macula, 1990.

Rimbaud, Arthur. *Poésies – Une saison en enfer – Illuminations.* Paris: Gallimard, 1999.

지연의 윤리학
김홍기 지음

초판 1쇄 발행 2022년 11월 29일

발행. 워크룸 프레스
편집. 박활성
디자인. 워크룸
제작. 세걸음
후원. 서울특별시, 서울문화재단

워크룸 프레스
03035 서울시 종로구 자하문로19길 25, 3층
전화 02-6013-3246
팩스 02-725-3248
wpress@wkrm.kr
workroompress.kr

ISBN 979-11-89356-90-3 (03600)
값 22,000원

김홍기
서울과 파리에서 미술사, 철학, 미학을 공부했다. 주요 연구
분야는 이미지와 테크놀로지, 미학과 정치 철학 등이며,
동시대 미술과 매체에 관련된 비평과 번역을 생산하고 있다.
옮긴 책으로 『반딧불의 잔존』, 『1900년 이후의 미술사』(공역),
『면세 미술: 지구 내전 시대의 미술』(공역)이 있다.